코리안 디아스포라, 경계에서 경계를 넘다

해외입양인과 재외한인의 예술

유진월

이 도서의 국립중앙도서관 출판예정도서목록(CIP)은 서지정보유통지원시스템 홈페이지(http://seoji.nl.go.kr)와 국가자료공동목록시스템(http://www.nl.go.kr/kolisnet)에서 이용하실 수 있습니다.(CIP제어번호: CIP2015022197)

푸른사상 예술총서 ❿

코리안 디아스포라, 경계에서 경계를 넘다

해외 입양인과 재외한인의 예술

유진월

푸른사상
PRUNSASANG

2007년 노르웨이의 오슬로대학에서 한국학을 가르치는 교수의 메일 한 통을 받았다. 그쪽에 사는 지인이 한국에 갈 일이 있는데 혹시 그녀를 좀 도와줄 수 있겠느냐는 내용이었다. 그러마고 답장을 보낸 며칠 후 나는 이태원에서 한국인의 얼굴을 하고 있으나 한국어를 전혀 못 하는 덴마크 시인 마야 리 랑그바드를 만났다. 그리고 그 자리에서 나는 Adoption(입양)과 Adoptee(입양아)라는 단어를 알게 되었고 생소했던 세계와 접하게 되었다. 마야는 전세계의 한국인 해외입양인들이 모이는 IKAA(International Korean Adoptee Association) Gathering 행사에서 자신의 시를 낭송하게 되어 있었고 나는 한국어 낭송자로 그 행사에 참여했다. 그것이 내가 해외입양인에 대해서 관심을 갖게 된 시발점이었다. 이후 해외입양인과 그들의 예술에 대해 글을 쓰기 시작했고 이 책은 그 첫 번째 결실이다.

제1부는 해외입양인의 문학과 영화에 대한 글들이다. 한국연구재단에서 "이산의 체험과 디아스포라의 언어"라는 과제를 수행하면서 한국에서 출간된 해외입양인 여성 작가들의 문학작품을 모두 모아 정리하고 분석했다. 또한 한국에서 출간되지 않은 미국인 신선영의 시집 『Skirt full of Black』과 덴마크인 마야의 시집 『Find Holger Danske』를 번역해가며 논문을 썼다. 또한 "경계인의 시선과 정체성의 실천"이라는 한국연구재단의 과제를 통해서 해외입양인 여성 감독의 영화들을 연구했

다. 미국인 조이 디트리히의 〈Tie A Yellow Ribbon〉과 태미 추의 〈Resilience〉, 프랑스인 우니 르 콩트의 〈여행자〉를 분석한 것이다.

이 연구들을 진행하는 동안 2007년 IKAA Gathering 논문발표집 『Proceedings of the First International Korean Adoption Studies Research Symposium』과 신선영의 시집 『Skirt full of Black』, 『International Korean Adoption』 등을 번역했다. 그중 세 번째 책이 『한국 해외입양』이라는 제목으로 올해 출간되었다. 그동안 한국에서는 디아스포라에 대한 연구가 많이 진행되었으나 해외입양인을 디아스포라에 넣는 경우는 거의 없었고 그들의 예술적 성취를 연구한 성과물은 더욱이나 없는 상황이다. 미국과 유럽에서 뛰어난 예술가로서의 역량을 펼치고 있는 그들의 예술이 한국에 거의 알려져 있지 않은 것이 안타까웠고 일부 작품이라도 소개하고 미적인 평가를 하고 싶었다. 앞으로 그들의 작품이 한국에 더 많이 알려지기를 바라는 마음이다.

이러한 연구는 자연히 디아스포라의 다른 영역에 대한 관심으로 확장되었다. 제2부는 일본과 중국의 디아스포라 예술가들의 문학과 영화를 분석한 글들이다.

우선 한국 근현대사의 질곡과 긴밀한 관계를 맺고 있는 재일한인의 작품 중에서 북한의 가족을 방문한 10여 년의 기록을 다큐멘터리 영화로 만든 양영희의 〈디어 평양〉과 〈굿바이 평양〉을 분석했다. 북한과 일본에 가족이 흩어져 살고 있고 각기 일본과 북한과 한국의 국적을 가진 이 가족의 현실은 한민족 디아스포라의 축소판이라 할 수 있다. 또한 재일한인 양석일의 소설을 영화화한 〈피와 뼈〉에서는 국가와 가장의 존재와 부재를 통해 상처를 주고 피폐해져가는 디아스포라 가족의 비참한 현실을 볼 수 있다. 신세대 작가인 가네시로 가즈키의 소설이자 영화인 〈GO〉에 오면 비로소 무겁고 억압적인 국가와 민족이라는 거대 이념으로부터 벗어나서 주체를 확립하려는 개인의 탈주 욕망을 만날 수 있다.

다음은 중국 조선족 감독인 장률의 영화 여섯 편을 고찰했다. 타자의 윤리학과 환

대의 방식의 차이로 세 편의 영화를 분석했고 소수자의 관점에서 다른 세 편을 분석했다. 영화를 제대로 공부한 적이 없는 장률은 문학을 전공한 탓에 한시에 대한 기품 있는 바탕을 보여주기도 하고 조선족이나 탈북자의 문제를 신랄하게 표현하기도 하지만 기본적으로 따뜻한 인간애를 보여준다. 거대 자본에 휘둘려 만들어지는 요란한 방식이 아니라 시를 읊조리는 듯한 낮은 목소리로 디아스포라의 고통을 차분하게 그려내고 있다.

2008년부터 시작된 디아스포라 연구를 이렇게 정리하니 중요한 일 하나를 매듭짓는 기분이다. 자기 땅에서 살기를 원하지만 그렇게 할 수 없었고 역사의 질곡과 격동하는 사회의 혼란 속에 이리저리 내몰린 재외한인들, 오늘날 그들은 경계에서 경계를 넘는 멋진 노마드의 모습으로 우뚝 서 있다. 경계에 있는 소수자의 자리에서 보고 듣고 생각하고 느낀 것을 자기만의 독창적인 방식으로 창조해낸 그들의 예술은 정주자의 그것보다 참신하고 독창적이다. 그들이 치른 엄청난 대가를 기억하면 그저 감탄만 할 수는 없는 일이지만 그럼에도 힘겹고 고독한 길을 걸어 마침내 누구도 흉내 낼 수 없는 예술을 창조한 그들에게 찬사를 보내고 싶다. 그리고 손 내밀어 따뜻한 악수를 청하고 싶다. 지금 여기 당신의 자리가 마련되어 있다고. 그리고 그 옆에 우리들이 있다고.

푸른사상사의 한봉숙 사장님과 편집을 해주신 모든 분들께 진심으로 감사드린다. 부족하지만 이 한 권의 책이 세상에 나아가 미지의 누군가와 만나고 마음을 나누는 장이 되었으면 좋겠다. 뜨거운 여름이다. 곧 추수하는 가을이 올 것이다. 봄에 뿌려진 작은 씨앗이 여름을 견디어내고 풍성한 결실을 맺을 것이다.

2015년 가을을 기다리며
유진월

제2부 재외한인의 문학과 영화

| 재일한인 |

| 재중한인 |

제1부

해외입양인의 문학과 영화

1장 이산의 체험과 디아스포라의 언어

해외입양인 여성 문학

이 책의 1부는 해외 여성 입양인의 예술을 분석 평가하고 한국 예술사에 자리매김하려는 거의 최초의 시도라는 의의가 있다. 우선 이 장에서는 70년대 이후 태어나 미국과 유럽으로 입양된 여덟 명의 여성 작가의 작품을 분석 대상으로 삼아 해외입양인 문학을 개관하였다. 제1세계 속의/제3세계 출신/유색인종/여성/작가라는 다층적 지위 구성 요소들에 기반을 둔 이들의 문학은 복잡한 정체성을 표출하게 되고 그러한 혼종의 정체성은 다문화 시대의 디아스포라 자아로서 새로운 문학 창조의 주체가 된다.

내용상의 가장 주된 특성은 정체성의 확인과 자아의 추구라고 할 수 있고 외적인 표현 양식에서는 대체로 자서전적 글쓰기를 많이 선택하고 때로는 형식적인 실험을 통해 이산자아의 창조 과정을 보여주기도 한다. 그들은 '타자/소수자/이방인'으로서의 자아를 확인하고 경계인의 위치에서 주체를 객관화하는 과정을 거치는 동안 입양에 대한 사회적 인식을 갖고 말하는/저항하는 주체가 된다. 그리고 어우러짐의 과정 속에서 새로운 관계 형성을 하게 되고 확장된 자아 인식으로 나아가는 성숙한 자아로 거듭나게 된다. 이들의 문학이 보여주는 중심도 주변도 아닌 경계에서의 글쓰기와 디아스포라적 상상력은 문학과 예술의 영역을 확장하는 데 기여하고 긍정적인 영향을 미치게 될 것이다. 이들의 새로운 의식과 표현은 지구화 시대의 독창적 문화 양식이 될 가능성이 있다.

이산의 체험과 디아스포라의 언어
해외입양인 여성 문학

1. 서론

디아스포라(diaspora)는 본래 그리스인들의 이주와 식민지 건설을 의미하는 능동적이고 긍정적인 의미로 사용되던 단어였으나 나중에는 팔레스타인 밖에서 흩어져 거주하는 유대인 혹은 그 거주 지역을 지칭하는 말로 사용되었다. 그 이후 의미가 더 확장되어 현재는 '국제 이주, 망명, 난민, 이주 노동자, 민족공동체, 문화적 차이, 정체성' 등을 아우르는 포괄적인 개념으로 사용되고 있다. 디아스포라에 대해서는 '국외로 추방된 소수집단 공동체'라는 샤프란의 정의를 비롯해서 '한 기원지로부터 많은 사람들이 둘 이상의 외국으로 분산된 것, 정치적, 경제적, 기타 압박 요인에 의해 비자발적이고 강제적으로 모국을 떠난 것, 고유한 민족 문화와 정체성을 유지하고자 노력하는 것, 다른 나라에 살고 있는 동족에 대해 애착과 연대감을 갖고 서로 교류하고 소통하기 위한 초국적 네트워크를 만들려고 하는 것, 모국과의 유대를 지키려고 노력하는 것'[1] 등으로 그 특징을 요약할 수 있다.

1 윤인진, 『코리안 디아스포라』, 고려대학교 출판부, 2004, 5~7쪽.

한민족의 디아스포라 역사를 보면 구한말부터 중국, 러시아, 하와이로 이주를 시작한 이래 현재까지 500만 명 이상이 해외에 거주하고 있고 그중 해외입양인은 16만 명에 이른다. 그럼에도 불구하고 그간의 연구에서는 해외입양인을 디아스포라로 다루거나 논의하지 않았다.[2] 해외입양은 1953년 전쟁고아의 입양이 시작된 이후 50여 년간 지속되어왔으며 경제 규모 세계 10위권을 넘나드는 현재까지 중국, 러시아, 과테말라에 이어 세계 4위의 고아 수출 국가라는 불명예스러운 자리를 지켜왔다. 입양아 수가 1천 명 이하가 된 2011년 기준 통계에서도 한국의 해외입양은 중국 · 에티오피아 · 러시아 · 콜롬비아 · 우크라이나에 이어 세계 6위였다. 그중에서도 여아가 남아보다 더 많이 입양되었으며 문학 분야에서 괄목할 만한 활동을 펼치는 작가들 또한 여성이다. 해외 한인 디아스포라 연구의 일환으로 해외 여성 입양인의 문학을 연구하는 것은 매우 중요한 일이다.

보건복지가족부의 통계를 보면 1958년 이후 2008년까지 한국에서 해외로 입양 보낸 아이는 16만 1558명이다. 미국에 10만 8222명, 프랑스에 1만 1165명, 스웨덴에 9297명, 덴마크에 8702명[3] 순이다. 미국과 유럽의 백인 사회에서 황인종 아동들이 겪은 정체성의 고통과 혼란은 국가의 국민 보호 의식의 방기, 매년 100억 원 이상이 넘는 입양기관의 수익, 완고한 가부장제도와 단일민족이라는 허울 좋은 혈연주의 등 한국 사회가 가지고 있는 복합적인 부조리에 의해 묻혀졌다. 그동안 해외 입양 제도에 대해서 간간이 반성이 있기도 했으나 그것도 국가의 명예를 실추시킨다는 국가주의적 발상이었을 뿐 국가의 보호를 받을 권리가 있는 입양아와 생모들의 고통은 간과되어왔다. 해외입양을 중지하겠다는 정부 정책은 계속 미루어졌고

2 토비아스 휘비네트, 『해외입양과 한국 민족주의』, 뿌리의집 역, 소나무, 2008, 23쪽.
3 『한겨레21』, 2009.5.18. 50쪽.

여전히 많은 아이들이 해외로 입양[4]되고 있다. 50년대에 입양된 사람들은 이미 4, 50대의 중년이 되었으며 유럽으로 입양된 7, 80년대 출생자들도 30대에서 40대에 분포되어 있다.

본 연구에서 연구 대상으로 택하는 것은 이미 성인이 된 이들의 창작 활동과 그 결과물이므로 무심코 통용되는 '입양아(adoptee child)'라는 용어 대신 '입양인(adult adoptee)'이라는 용어를 사용하고자 한다. 절대 약자로서 유아기 혹은 유년기에 강제적으로 추방당해 가족 해체와 상실의 체험을 하고 인종과 국가, 언어와 문화가 다른 이국땅에서 성장한 해외입양인들은 이제 각 분야에서 능력을 발휘하고 있다. 이들의 예술은 백인 서구 사회에서 '아시아/유색인종/어린이/여성'이라는 다층적 억압이 중첩된 타자로 살아온 삶과 의식의 반영물이다. 해외입양인들의 삶은 한국의 가부장 사회가 남성 부재의 여성을 어떻게 대우하는가를 보여주며 그들의 문학은 여성들이 체험해야 하는 혹독한 정체성 확인 과정에 대한 치열한 노정을 담고 있다. 기존 장르의 틀 안에 머물러 있지도 않고 고정된 문학 양식이나 기법에서도

4 이 글을 쓴 2009년에는 해외입양 아동의 수가 1,125명이었고 2011년부터는 천 명 이하로 줄었다. 다음의 표는 보건복지부의 보도자료이다. 2015.5.8.

연도	계	미국	스웨덴	캐나다	노르웨이	호주	룩셈부르크	덴마크	프랑스	이탈리아
2010	1,013	775 (76.5%)	74 (7.3%)	60 (5.9%)	43 (4.2%)	18 (1.8%)	12 (1.2%)	21 (2.1%)	6 (0.6%)	4 (0.4)
2011	916	707 (77.2%)	60 (6.6%)	54 (5.9%)	33 (3.6%)	21 (2.3%)	15 (1.6%)	16 (1.7%)	4 (0.4%)	6 (0.7%)
2012	755	592 (78.4%)	49 (6.5%)	45 (6.0%)	26 (3.4%)	13 (1.7%)	9 (1.2%)	10 (1.3%)	4 (0.5)	7 (1.0%)
2013	236	181 (76.7%)	19 (8.1%)	15 (6.3%)	7 (3.0%)	–	3 (1.3%)	5 (2.1%)	2 (0.8%)	4 (1.7%)
2014	535	412 (77.0%)	33 (6.2%)	38 (7.1%)	20 (3.8%)	7 (1.3%)	9 (1.7%)	7 (1.3%)	4 (0.7%)	5 (0.9%)

자유로운 이들의 문학은 그들의 복잡다단한 의식과 문화를 반영하는 것이며 그 자체로 이들 문학의 디아스포라적 특성을 드러내는 것이다. 디아스포라적 체험이 녹아든 이 문학작품들은 때때로 외국에서 문학상을 수상하기도 하지만 그럼에도 그들을 밀어낸 소위 모국에서 흥밋거리로 다루어질 뿐 진정한 연구의 대상이 되지는 않았다. 따라서 본 연구는 입양인 문학 연구의 출발점이라는 점에서 의미가 있다.

본 연구는 미국으로 입양된 제인 정 트렌카, 케이티 로빈슨, 김순애와 신선영, 유럽으로 입양된 미희 나탈리 르무안느, 아스트리드 트롯찌, 쉰네 순 뢰에스, 마야 리 랑그바드 등 여덟 명의 여성 작가들의 작품을 주된 분석 대상[5]으로 삼고자 한다. 이들은 대체로 현재 30세에서 40세의 여성들[6]이고, 연구 대상 작품들은 주로

5 김순애(1970년생, 미국으로 입양), 『Trail of crumbs : Hunger, Love, and the Search for Home』, 2008. 『서른 살의 레시피』, 강미경 역, 황금가지, 2008 ; 마야 리 랑그바드(이춘복, 1980년생, 덴마크로 입양), 『Find Holger Danske』, Borgen, 2006(한국 미출간) ; 미희 나탈리 르무안느(조미희, 1968년생, 벨기에로 입양), 『나는 55퍼센트 한국인』, 김영사, 2000 ; 쉰네 순 뢰에스(지선, 1975년생, 노르웨이로 입양), 『A spise blomster til frokost』, 2002년 노르웨이의 브라게 문학상 수상. 『아침으로 꽃다발 먹기』, 손화수 역, 문학동네, 2006 ; 신선영(1974년생, 미국으로 입양), 『Skirt Full of Black』, Coffee House press, 2007(한국 미출간). 2008년 Asian American Literary Award 시 부문 수상작 ; 아스트리트 트롯찌(박서여, 1970년생, 스웨덴으로 입양), 『Blod ar tjockare an vatten』, 1996. 아우구스트 상의 후보작에 오른 베스트셀러. 『피는 물보다 진하다』, 최선경 역, 석천미디어, 2001 ; 제인 정 트렌카(정경아, 1972년생, 미국으로 입양), 『The Language of Blood』, 2003년 반그앤노블이 '신인 작가'로 선정, 2004년 미네소타 북어워드 '자서전, 회고록 부문'과 '새로운 목소리 부문' 수상. 『피의 언어』, 송재평 역, 와이겔리, 2005 ; 케이티 로빈슨(김지윤, 1970년생, 미국으로 입양), 『A single square picture : Korean Adoptee's Search for Her Roots』, 2002. 『커밍 홈』, 최세희 역, 중심, 2002.

6 이들은 주로 한국의 근대화 및 서구화가 급속하게 시작된 70년대 생으로 50년대 전쟁으로 시작된 1세대 입양인들과 구분된다. 고통을 인내하고 운명에 순응하려는 경향과 한의 정서에 젖어 있는 전쟁고아들과는 달리 서구적 교육을 받은 인텔리 여성들로 자신의 문제를 사회화하려는 움직임을 보여주는 작가들이다.

20대 중반에서 30대 초반이던 2000년대에 발표된 것들이며 한국에서 출간된 작품을 연구 대상으로 택하였다. 신선영과 마야의 시집은 각기 영어와 덴마크어로 씌어졌으며 한국에서 출간되지 않았지만 시를 포함하려는 의도에서 연구 대상으로 삼았다.

2. 기억과 애도, 슬픔의 정치학

제3세계에서 서구로 밀려들어온 인종적, 민족적 소수자로서 해외입양인들은 제국 안에서 또 하나의 제3세계 곧 내부 식민지를 형성[7]하게 된다. 이는 곧 내부의 이방인이라는 관점과 동일한 것으로 해외입양인들은 자기를 밀어낸 제3세계의 상처를 안고 제1세계 내에서 살면서 이중적 정체성을 형성하게 되고 그 결과 디아스포라 곧 이산자아가 된다. 인간이 본래적인 자아와 만나기 위해서는 무엇보다도 고유한 내면성으로의 회귀와 현재에 대한 집요한 주의집중에 따른 기억이 필수적[8]이다. 이산자아로서의 해외입양인들은 가장 먼저 이러한 기억으로의 회귀로부터 자신의 글쓰기를 시작하게 된다. 따라서 이들의 초기 작품이 대개 자전적 내용으로 이루어지고 있는 것은 매우 당연한 일이다. 여성들이 자신의 정체성을 내러티브로 풀어내려는 이러한 시도는 과거에 대한 기억과 그것의 의미를 현재에 되살리는 대항기억으로서의 회상이 없이는 불가능하다. 따라서 회상은 여성의 현실 인식을 위한 첫 번째 사유의 계기가 된다. 회상한다는 것은 지배와 억압으로 인한 고통

7 태혜숙, 「전지구화, 이산, 민족에 관하여」, 『여/성이론』 9호, 2003. 14쪽.
8 노성숙, 『사이렌과 침묵의 노래』, 여이연, 2008, 34쪽.

의 역사를 현재의 맥락에서 회상함으로써 그 고통에서 벗어나는 것을 목표[9]로 한다. 회상의 주체로서의 여성은 희생되고 억제되었던 내면의 회복만이 아니라 남성 중심적 이성에 의해 지배되고 대상화되었던 자기 소외의 역사를 거스르는 흔적 찾기의 작업을 수행해야 한다. 이렇게 여성의 이야기하기가 갖는 치유와 보호의 힘으로 여성들 사이의 유대와 역사를 가능하게 하는 것은 해외입양인 여성 문학에서 매우 중요한 실천적 행위가 된다.

1) 유색인종/입양인/여성

제인 정 트렌카는 "대학 시절 나는 모든 서류에 백인이라고 체크했다."[10]고 한다. '진짜 이유는 한국인이 되고 싶지 않아서였기 때문이고 자기 기만적인 이유로는 외적인 것(한국인의 몸)보다 내적인 것(미국인의 정신)이 중요하다고 생각했기 때문'이라고 했다. 문화적으로 백인이기 때문에 백인으로 체크했지만 수강신청서는 '아시아-태평양군도인'으로 정정되어 돌아왔다는 고백은 입양인의 자아 인식과 그가 속한 세계와의 거리를 보여준다. 미국인이지만 언제나 유색 여성이며 백인 사회의 불청객이자 주변적 존재로 타자화된다. 인종은 주어지는 것이 아니라 할당되고 배치된다"[11]는 주장도 있지만 대체로 인종적 차이는 주체 형성에 쉽게 선행한다. 그리고 인종차별적인 호명에 의해 수치와 비참이 강조되고 억압의 역사는 지속된다. '바나나'와 같은 혐오발화로 불리워지는 주체는 치욕스러움을 느끼고 상

9 노성숙, 앞의 책, 100~102쪽.

10 따옴표로 묶은 구절은 모두 연구 대상 작품에서 인용한 부분으로 페이지를 일일이 표시하지 않음.

11 주디스 버틀러는 인종은 섹슈얼리티, 젠더와 마찬가지로 본질화, 정체화할 수 있는 것이 아니라고 주장한다. 임옥희, 『주디스 버틀러 읽기』, 여이연, 2006, 147쪽.

처받으며 거기서 벗어나기 위해 한국인이라는 비체로서의 호명을 거부한다. 백인 스토커로 대표되는 혐오발화의 발화자에게 생명의 위협을 당하면서 패싱에 대한 욕구는 더욱 강해지지만 백인 사회로 완전히 수용될 수는 없다.

국적의 혼란스러움은 제3세계의 인종과 제1세계의 국적 사이에서 어디에도 명확하게 속할 수 없는 이산자아의 이중적 정체성으로 인하여 국가에 대한 애증 관계를 형성하게 한다. 아스트리드 트롯찌는 "난 스웨덴 사람이기도 하고 한국 사람이기도 하다. 아니, 스웨덴 사람도 한국 사람도 아닌지 모르겠다. 어중간한 그 어디에 있는 나. 반은 스웨덴 사람이고 반은 한국 사람인가." "스웨덴에 있어도 완전한 스웨덴 사람이라고 느껴지지 않는다. 한국에 있어도 완전한 한국 사람이라고 전혀 느껴지지 않았다."는 부유하는 존재로서의 갈등을 보여준다. "나는 동양인이에요. 적어도 겉으로는요. 나는 미국인이고 오랫동안 유럽에서 살아왔지만 어느 쪽에도 속하지 않아요."라고 말하는 김순애는 한국인/미국인/유럽인 사이를 오가는 경계인적 존재로서의 이산자아를 보여준다. 마야는 아예 자신과 입양인들에게 다음과 같은 질문을 던지고 있다. "1. 당신은 자신이 어느 나라 사람이라고 생각하세요? 가. 덴마크인? 나. 한국인? 다. 덴마크인이고 한국인? 라. 덴마크인도 아니고 한국인도 아니다?"

해외입양인 문학은 국가에 의해 포기되고 방출된 여성들의 삶, 곧 제3세계적인 특성을 보여준다. 그들의 삶을 문제적인 상황으로 밀어낸 남성들이 침묵하는 동안 자신들의 아픔에 대한 기억을 말하고/쓰고 있는 해외입양인 여성들은 저항하는 주체가 된다. 백인 사회에서 그들의 문화를 체화하고 그들의 언어로 말하지만 언제나 낯선 타자로서 소외되어야 했던 상처받은 유색인종/입양인/여성[12]은 한국에서

12 스피박은 인간 주체를 성/계급/인종의 세 가지 요인들 안에서 이해하려고 하는데 이는 해외입양

외모의 동질성만으로도 동화되는 편안함을 느끼게 된다. "내게 마침 남대문시장에서 검은 머리카락의 군중 속으로 슬쩍 빠져나갈 기회가 생겼다. 아무도 나를 낯설어하지 않았다. 진짜 한국인이 된 기분을 즐기며 적어도 한 시간을 들키지 않고 한국인들 사이에 섞여 있었다. 다시 한국인이 되어 내 모국의 뱃속에서 살아 있음을 느끼는 가슴 떨리는 기분이었다."는 제인의 체험은 자신을 아웃사이더의 삶으로 내몰았던 바로 그 조국 안에서 동질감을 느끼는 이율배반적 체험을 그리고 있다.

그러나 모든 입양인들이 조국과 기꺼이 화해하는 것은 아니다. 쉰네는 자신의 한국어 번역본에 이렇게 쓰고 있다. "본의 아니게 떠나온 나라에 진심을 담아 작은 인사를 보내게 되어 기쁘다." 이 짧은 인사말은 화자의 갈등과 고통을 그대로 드러낸다. 자신을 강제로 밀어낸 나라에 대해서 서로 소통할 수 없는 언어로 인사를 하게 된 현실 앞에서 진심을 전하기는 결코 쉽지 않다. 위태로운 경계선상의 삶을 접경지대의 삶으로 변화시킨 저항적 주체로 성장한 여성/작가로서 쉰네는 침착하게 인사하기 위해 애쓰고 있다. 이러한 갈등은 언어의 문제로 이어진다.

2) 언어고아의 모어 찾기

해외입양인들에게 서양의 언어는 모국에 대한 죄의식을 불러일으키는 양부의 언어인 반면 모국의 언어는 발음할 수도 없는 '갈라진 언어이자 부서진 언어'[13]이다. 결국 이산자아는 언어적 뿌리의 상실로 인한 존재론적 소외를 경험하게 되고 이들의 디아스포라적 글쓰기와 그 산물은 당연히 민족과 이산의 문제를 쟁점화하

인 여성을 정의하는 데 있어서도 매우 중요한 기준이 된다.

13 임진희, 「한국계 미국 여성문학에 나타난 포스트식민적 이산의 미학」, 『여/성이론』 9호, 2003. 244쪽.

는 장으로 기능하게 된다.

신선영은 한글 자모를 모두 시적 대상이자 주제로 삼아 진지하게 탐구한다. 발음할 수도 없는 낯선 그 글자들은 일종의 그림이자 기호이며 탐색의 대상이 되어 자신의 구체적인 경험과 개인적 역사 안에서 부서지고 재구성된다. 책에서 얻은 지식들 예컨대 한글 창제에 관한 사항들과 알타이어라는 언어의 계보부터 시작해서 자신의 독서와 사색과 상상 안에서 한글 자모는 전혀 새로운 의미들로 다시 태어난다. ㄱ은 '더럽혀지고 거친 당신 연인의 무릎'이며 '절벽'이며 '낫'이고 '실루엣으로 드러나는 반쪽의 의자'이다. 한국어를 배울 때 흔히 떠올리는 '강, 고양이, 가지' 등과 같은 단어들이 시인의 기억 안에는 없다. ㄹ의 경우는 한국/한국어와는 관계없는 미노타우로스 이야기와 그의 미로에서 탈출한 테세우스와 아리아드네의 신화 세계로 연결되는 식이다. 불가해한 언어이자 낯선 현실인 한글 자모는 영어권 시인에 의해 그림이 되고 상징이 되고 신화가 된다.

"이제 한국어로 내 책이 출간된다. 한국어는 내가 가지고 태어난 언어. 그러나 말할 수도, 읽을 수도, 알아듣지도 못하는 언어이다. 아마도 한국어로 씌어진 이 책을 읽을 수도 없으리라."는 아스트리드의 말에는 제3세계 출신 여성이 처한 고통스러운 상황을 제1세계의 언어를 빌려 말해야 하는 이산자아의 갈등과, 그것이 전혀 기억하지도 못하는 모국의 언어로 번역됨으로써 두 겹의 소외와 이중적 정체성을 경험해야 하는 혼란이 들어 있다.

이러한 언어로부터의 소외는 가족과의 재회 상황에서도 반복된다. "제 이름은 경아입니다."/ "아이 러브 유 경아." 딸과 어머니는 이방의 언어 중 유일하게 알고 있는 한마디 말로 서로에게 화해의 손을 내민다. 이들의 문학에서 모녀 관계는 매우 근원적이고 중요한 의미를 갖는다. 성숙해진 그들은 이성적으로는 엄마를 이해하고 용서하고 사랑한다고 말하면서도 왜 자기를 버렸을까에 대한 반복되는 질문

과 거기서 비롯되는 상처를 완전히 해결할 수는 없다.

남성 중심의 가부장제도, 가족을 돌보지 않는 폭력 남편, 아들선호사상, 경제력이 없는 여성, 순결에 대한 강박관념, 가족의 해체, 사회의 제도적 무관심 등은 딸들의 입양으로 이어졌다. 이렇게 볼 때 가족제도는 남성에게 여성을 교환하고 여성의 섹슈얼리티를 통제할 수 있는 권리를 보장해주는 일종의 여성억압기제[14]이다. 이런 가족제도는 언제나 남성을 우선시하며 여아는 상대적으로 쉽게 포기된다. 남성/사회는 아이에 대한 일체의 권리를 가진 듯 여성/가족으로 하여금 아이를 포기하도록 강제했던 것이다. 오해와 불신과 갈등을 거쳐 마침내 생모와의 화해에 도달하는 제인은 비로소 이렇게 말한다. "내가 당신의 몸과 당신의 심장을 이어받은 딸이라는 것을, 내 속에 흐르는 피의 언어로 당신을 영원히 기억할 겁니다." 외모뿐 아니라 보고 배운 듯 흡사한 여러 가지 성향들은 모녀의 몸에서 몸으로 피의 언어를 통해 전해지고 긴 세월의 공백을 건너뛰어 소통을 가능케 하고 있다.

가족을 만나면서 비로소 자기의 진짜 이름과 발음과 의미를 알게 되고 그 이름 안에 담긴 부모의 소망을 알게 되면서 자아의 소중함을 느끼게 된다. 아스트리드의 "한국에서는 성을 먼저 쓴다는 것도 모르는 양부모들도 있다. 내가 아는 한국에서 온 입양아들 중에는 김이라는 이름으로 불리는 사람이 몇 명 있다."는 말처럼 김순애도 '킴'이라 불리는 여자다. 부모가 아니라 경찰이나 고아원에서 지어준 이름을 가진 이들도 많아서 이름을 기반으로 가족을 찾는 일이 아예 불가능한 경우도 있다. 따라서 부모를 찾고 이름에 대해서 제대로 알게 되는 것은 자아찾기와 새로운 정체성 형성의 출발점이 된다.

아스트리드는 "박서여. 이건 한국이 내게 준 이름이다. 너무 미운 이름이다. 쓰

14 노승희, 「접경지대 여성의 몸」, 『여/성이론』 9호, 여이연, 2003, 40쪽.

기도 어렵다. 아무도 이 이름을 제대로 발음하지 못한다. 심지어 나 자신도. 낯설기만 한 내 이름, 아직까지도 내 이름을 제대로 부르지 못한다. 그래서 입에 올리기조차 꺼리게 되지. 그래도 내 이름이지 않은가." 하면서 자신의 출생에 대한 모든 것을 담고 있는 그 낯선 이름의 수용에 관해 고민하고 있다. 발음할 수도 없고 뜻도 알 수 없는 이름과 자신을 연결시키는 일은 제1세계 안에서 살아가야 하는 제3세계 출신 여성의 어려움과 고통을 그대로 표출한다. 그러나 거부와 수용의 기로에서 어쩔 수 없이 받아들일 수밖에 없다는 사실도 알고 있다. 자신의 삶이 시작된 그 지점을 포기하고는 한 발자국도 나아갈 수 없는 것이다. "하루 전만 해도 나는 서울에서 살던 김지윤이었다가 바로 다음날 유타 주의 솔트레이크시티에 사는 캐서린 진 로빈슨으로 다시 태어난 것이다."라는 케이티 로빈슨의 고백은 무기력하게 경계선상에 선 어린이/여성/타자로서 해외입양인의 첫 번째 갈등을 보여준다.

모국어와의 완전한 단절은 침묵에의 강요이다. 제국의 언어로만 말하도록 강제되고 모국어를 전혀 말할 수 없는 이 이산자아들은 그 어려움을 나름의 방식으로 극복하는 지혜와 의지를 보여준다. 예컨대 오랫동안 자기 이름을 발음할 줄도 몰랐던 조미희는 발견 당시의 이름이었던 조미희, 벨기에에 와서 생긴 이름 미희 나탈리 르무안느, 생모를 만난 뒤 생긴 이름 김별 등 이름이 세 개나 된다. 이 혼란스러운 삶의 흔적 앞에서 그녀는 '남들은 하나밖에 없는데 나는 세 개나 되는 풍요로움'이라고 말한다. 힘겨운 삶을 위트와 유머로 변화시킬 수 있는 태도는 자신의 위기를 극복해내고 긍정적인 세계관을 갖게 된 당당한 여성상을 보여준다. "나는 더 이상 나 자신이 유럽인도 한국인도 아닌 것을 힘들어하지 않는다. 양쪽의 경계에 선 나를 그대로 받아들인다. 이제 나는 한국인이기도 하고 유럽인이기도 하며 이 모두를 포함한 세계인이기도 하다. 마침내 얻어낸 존재의 풍요로움이다." 해외입양인들의 권익 증진과 비자법 개선, 고국과의 연계 등을 위해 일하는 액티비스트

이자 화가이자 비디오 아티스트인 조미희의 경계인으로서의 삶과 예술은 이산자아로서 해외입양인의 최전선에 선 행동주의자를 보여준다.

제인은 결혼하게 되면서 자신이 원하는 이름을 선택할 수 있는 혼인 확인서 앞에서 자신의 생의 의미를 정리할 기회를 갖는다. "정경아, 아니면 경아 정? 제인 마리 브라우어, 제인 마리 트렌카, 제인 브라우어 트렌카, 제인 경아 정 브라우어 트렌카, 결국 나는 세 가족 ― 한국 가족, 미국 가족, 마크의 가족 ― 으로부터 각기 이름 한 자씩을 따온 것으로 결정한다. 제인 정 트렌카. 나는 현실을 반영해 만든 이 이름을 상처처럼, 신분증처럼 지니고 다닌다." 이러한 고백은 그 여러 개의 이름들 중에서 출생, 성장, 결혼이라는 가장 핵심적인 요소들을 구별하고 선택함으로써 자신의 과거, 현재, 미래를 요약하고 새로운 정체성을 확인하게 되었음을 의미한다. 이렇게 이들에게 이름을 확정하는 일은 궁극적인 정체성의 출발이자 완결의 중요한 요소가 되고 있다.

3) 고통의 극복과 '어우러짐'

해외입양인은 남성의 보호가 없는 가난한 여성의 자녀이며 국가와 사회에 의해 밀려난 자이며 국가경제에 외화벌이로 기여한 자이며 이질적 문화 환경에서 차별받은 소수자이며, 그 모든 것을 이겨내고 정체성을 찾아가는 적극적이고 주체적이고 능동적인 저항적 인간이며 자신을 버린 부모를 용서하고 화해하는 성숙한 인격자이며 고난을 이겨낸 성공자라는 다층적 위치를 한 몸에 담고 있는 매우 복잡한 인격체이다. 전자에서 후자로의 이행 과정에서 여성 주체들은 깊은 상처와 고통과 두려움을 갖는다.

아스트리드는 "한번 버려진 적이 있는 사람이 가진 두려움. 아무도 나를 원하지

않고 사랑하지 않을지도 모른다는 두려움. 사랑받아야만 한다는, 칭찬을 받아야만 한다는 강박감. 출생지에도 불구하고 생긴 모양새에도 불구하고 그리고 또 입양아임에도 불구하고 꽤 잘났다는 것을 보여주어야만 한다는 것. 제일 잘해야만 되는 것. 절대 실패해서도 안 된다는 것."이라고 자신을 억압하던 강박관념에 관해 썼다. 심지어는 "덴마크의 신나치주의를 표방하는 당에 관한 프로그램에서는 입양인들은 강제 불임을 시켜야 한다고 주장했다. 입양아들의 피가 점점 늘어가는 것을 막기 위해선 강제 불임을 시켜야 한다는 폭력적이고 억압적인 주장도 있었다."고 한다. 백인들의 세계에서 유색인종으로서 살아가는 일의 어려움은 심리적인 억압이 되어 "난 스킨헤드를 피해 도망치고 있었다. 결국 그들은 내가 자살을 하도록 몰아세운다. 난 절벽에 몸을 던진다."와 같은 비극적인 꿈으로 나타나기도 했다.

제인 또한 "난 다시 가게로 돌려보내질지도 몰라. 나보다 더 착하고 철이 든 아이, 남에게 상처 주는 말 따위는 하지 않는 아이와 교환될지도 몰라. 한국 어머니에 이어 미국 어머니까지 나를 버린다면 다시는 그 어느 누구도 나를 원치 않을 거야."라고 말하며 어린 시절 되돌려보내지는 것에 대한 두려움을 가졌다고 고백한다. "우리 자매의 곁을 엄마가 낳은 적도 없는 친자식이 유령처럼 따라다니게 되었다. 핑크빛 피부에 엄마의 아름다운 푸른 눈과 아빠의 익살스런 미소를 빼닮은 사내아이."처럼 자신이 백인 아이를 대체하고 있을 뿐이라는 자괴감을 가지고 살았다. 아시아 남자와 데이트하는 것을 싫어하는 아버지를 보면서 자신 또한 그토록 아버지가 꺼리는 사람이라는 생각을 하기도 했다.

이렇게 고통은 자신을 괴롭히는 요소지만 입양인 여성들은 바로 그 고통과 직면해야 할 주체이다. 고통을 주관적 영역의 것으로 내면화하고 억압하며 참는 대신 외부로 객관화시켜 아픔의 원인을 초래한 세계에 대해 말하고 변화를 요구하며 실천으로 나아가야 한다. 현재 입양인 여성들의 다양한 활동들은 그러한 주체화 및

실천의 과정으로 연결되고 있다. 입양은 개인에 국한된 사적인 영역이 아니라 사회 전체가 해결해야 할 공적인 차원의 문제인 것이다. 그러므로 제인이 "이 책이 한 개인과 한 가족의 차원을 넘어서서 한국인의 집단적 경험의 일부로 읽혀지기를 바란다."고 말하는 것은 매우 중요한 시사점을 갖는다.

나아가 모든 주체와 객체가 서로의 존재를 인정하고 새로운 관계를 형성할 필요가 있다. 이 과정의 핵심은 서열과 충돌의 관계를 철폐하고 다양한 요소들이 하나의 새로운 형상으로 변모하는 것을 의미하는 '어우러짐'이라는 개념으로 집약될 수 있다. 여성은 주체로서 고통의 경험을 통해서 자신을 인식하고 다른 존재들과의 어우러짐[15] 속에서 새로운 사태를 만들어내며 그 안에서 고유한 역사성을 깨닫고 의미를 해석하는 주체가 되어야 한다. 곧 여성 입양인들은 자신의 슬픔이나 고통과 직면하여 그것을 객관화하는 과정 속에서 생모/양모와, 과거/현재/미래와 제1세계/제3세계와 백인/유색인과 남성/여성 등의 다양한 주체와 타자들과의 어우러짐을 통한 새로운 관계 형성을 해야 한다. 이 과정 속에서 여성 입양인들은 진정한 주체로 설 수 있다. 일반적으로 슬픔은 우리를 탈정치화시키고 취약하게 만드는 것이므로 빨리 극복해야 하는 감정으로 취급된다. 그러나 충분히 슬퍼하고 그 슬픔을 공개적으로 표현하는 것은 일종의 정치성을 갖는다.[16] '나'는 타자와의 관계 속에서 형성된다는 점에서 언제나 슬픔과 상실과 폭력에 노출되지 않을 수 없다. 그러므로 슬픔을 표현하지 못한 사람들에게 슬픔을 표출하도록 하는 것은 서로의 취약성을 인정함으로써 타자와 상호 의존하는 긍정적 관계로 나아가게 하는 것이다.

15 노성숙, 앞의 책, 112~115쪽.
16 임옥희, 앞의 책, 256쪽.

4) 이산자아에서 독립적 여성으로의 변모

제인은 "왕나비는 5천 킬로미터 가까이 날 수 있다. 아주 긴 여정이다. 그렇게 날고 나면 날개가 찢어지거나 너덜너덜해진다. 그들이 그렇게 멀리 날아갈 수 있는 건 기적이다."라고 하면서 왕나비를 통해 고향을 찾아가는 긴 여정을 상징적으로 표현하고 있다. 왕나비의 절실한 여정은 자신의 생모 찾기 및 글쓰기 과정과 동일하다. "흩어진 기억의 조각들을 붙여 한 가족의 텍스트를 재구성하는 과정은 기억과 상상의 새로운 퀼트를 만드는 작업이며 한 땀 한 땀 애도의 작업"이 된다. 제인은 특히 글쓰기의 과정에서 동화, 연극, 코미디, 뮤지컬을 간간히 사용하는 글쓰기를 하고 있다. 이는 자신의 극적인 체험을 무대화함으로써 객관적으로 거리를 두고 인식하려는 의도 및 입양 자체에 대한 풍자적 의도를 드러내는 것이다.

제1세계에서 입양인들은 자기를 떠나보낸 제3세계로 돌아와 부모와 가족을 만나고 뿌리를 확인하는 과정을 거쳐서 다시 제1세계로 돌아가는 경로를 밟는다. 출발 지점과 도착 지점이 외적으로는 동일하지만 한국인으로서의 자신의 정체성을 확인한 이후이므로 내적으로는 다른 의미를 갖게 된다. 그러한 과정을 거친 후 "나는 인습에서 해방된 페미니스트이며 능력 있는 미국 여성이다. 나는 내가 하는 일에 근거하여 스스로를 규정짓는다. 내 외모가 아닌, 내게 일어난 사건도 아닌, 특히 내가 입양되었다는 사실은 더욱 아닌, 오직 내가 성취해가는 일만이 내 존재를 증명할 것이다. 나는 강하고 독립적이며 자제하는 인간이다."라는 제인의 말처럼 자존감 넘치는 자기를 정의할 수 있게 된다. 조미희[17] 또한 다음과 같이 말한다. "완

17 한국에서 입양인의 친가족 찾기를 위해 분투하던 행동주의자 조미희는 국제 입양아들은 "한국 경제성장의 산업폐기물"이고 그 노란색 얼굴은 "부모로부터 그리고 국가로부터 버림받은 자들이라는 것을 보여주는 낙인"이라는 냉소적인 말을 남기고 2006년 한국도 벨기에도 아닌 낯선 나

전한 한국인이 될 수는 없지만 그래도 나는 한국인이다. 그래서 나는 스스로를 55퍼센트 한국인이라 부른다."

자서전이자 요리책이기도 한 『서른 살의 레시피』에서 부유한 사업가의 연인으로 행복하고도 힘들었던 시절을 회상하는 김순애는 여성의 성장 과정을 보여준다. 넘치듯 사랑을 주는 남자에게서 공허함을 느낀 그녀는 사랑에 연연하는 여자에서 독립적 여성으로 변모한다. 연인의 별명이 풍요 속에서도 굶어죽어야 했던 마이더스라는 것은 그들 관계의 본질을 보여준다. 자신의 백인 아내는 그냥 '여자'이고 순애는 '동양 여자'로 보는 그는 오리엔탈리즘에 젖어 있는 서양/남자이다. 그의 관점으로는 동양/여성은 순종적이고 수동적이어서 후진성과 관능미를 갖고 있는 본질적으로 열등한 존재이고 결국 정복해야 하고 정복할 수 있는 대상에 불과하다. 상대적 우위를 점유한 그는 그녀에 대한 근본적인 이해의 노력이 없는 것은 물론 그녀를 자기와 동등한 인간이 아닌 인형으로 대하면서 모든 것을 혼자 결정하는 가부장적 사고에 젖어 있다. 그녀는 그가 여성은 남성과는 다른 사회적 역할과 기능을 담당하며 그에 따른 도덕적 임무와 역할을 부여받는다는 남녀의 성역할에 대한 이분법적 시각을 가지고 있으며 그것이 자신을 억압해왔음을 깨닫는 순간 그를 떠난다.

음식이란 그것을 요리하던 시절에 대한 기억이며 그것을 먹던 사람들과의 관계이며 몸으로 체험하는 매우 구체적인 삶이다. 그 삶의 흔적이 기록된 김순애의 레시피는 온통 서양 요리들로 넘쳐난다. 한국인이 알 수 없는 요리 이름과 식재료들과 요리법과 조리 기구들은 이산자아로서의 그녀의 삶을 그대로 드러내고 있다. 자신의 책이 한국어로 번역되었을 때의 거리감은 한국/한국어를 기억하지 못하는 그녀가 처음 한국을 방문했을 때 호텔에서 백인 남자를 따라 온 창녀 취급을 받아

라 캐나다로 떠났다. 서경식, 『한겨레신문』, 2012.5.30.

야 했던 충격적인 경험과 연결된다.

"나에게는 땅이 없다는, 나만의 역사가 없다는 깨달음에 흠칫 놀란다. 과거가 없다면 어떻게 미래를 건설할 수 있단 말인가." "난 가족에 대해 아는 게 없어요. 내 진짜 이름도 몰라요." 자신의 정체성을 확인할 수 없는 불안과 공포는 "내 인생에는 뭔가 빠져 있어요."라고 말하게 하고 자신을 확인하기 위해서 한국에 가보고 싶지만 "난 돌아가고 싶지 않다. 거기에 나를 기다리는 건 아무것도 없다. 가기가 두렵다. 거기서 내가 뭐라도 발견하게 될까 봐 두렵다. 아니면 그 반대거나."라며 이율배반적인 혼란에 빠진다. 이산 문학의 핵심은 이 혼란에 빠진 이산자아가 어떻게 제1세계에서 가려진 기억을 총체적으로 회복할 것인가 하는 것이다. 김순애는 글쓰기를 통해 기억의 회복으로 나아가며 새로운 자아를 형성할 수 있는 자신감으로 충만해진다.

3. 새로운 말하기/글쓰기의 모색

1) 쉰네 ― 접경지대의 위반적 주체

쉰네 순 뢰에스[18]의 소설 『아침으로 꽃다발 먹기』는 기존 소설의 장르적 형식성을 벗어나 있다는 점에서 진일보한 작가 정신과 실험성을 담고 있다. 정신병동에 입원한 환자의 시선에서 인상적인 상황이나 사건, 사고 등을 어떤 형식이나 틀에

18 쉰네 순 뢰에스는 1975년 생후 7개월에 쌍둥이 오빠와 함께 노르웨이로 입양되었고 4년 동안 정신병동 간호사로 일한 경험을 바탕으로 쓴 『아침으로 꽃다발 먹기』로 2002년 노르웨이 도서상 재단이 수여하는 브라게 문학상을 수상했다. 2006년 번역 출간된 책의 후기에서 "5년 전 처음 한국을 방문해서 생부, 생모, 여동생을 만났다."고 썼다.

구애받지 않은 일기체의 형식으로 서술하고 있다. 극도의 간결한 문장을 구사하여 순간적 인상을 즉각적으로 묘사하며, 주변의 사물을 살아 있는 생명체로 인식하고 의인화하여 세상의 온갖 존재에 대한 열린 태도를 보여준다. 특히 색채에 대한 예민한 통찰력으로 외부 존재에 대해서 생명력을 불어넣으며 무엇보다도 예술과 창조에 대한 열망을 가지고 있다. 이러한 특성들은 아주 자유로운 상상력으로 나아가며 정신병동의 환자라는 다분히 우울한 상황에 처한 인물을 주인공으로 내세웠으면서도 위트와 유머가 넘치는 생명력을 보여준다.

정신병동이란 정상과 비정상을 구분하고 안전하고 안전하지 않은 곳을 한정하기 위해 설정된 분할선으로서의 경계선에 의해 구획된 특별한 장소다. 그러나 정신병동에서의 미아는 병을 인정하지 않고 투쟁하며 자신의 개성이 남들에게 미친 것으로 받아들여질 뿐 자신은 예술가이며 천재, 천사, 새라고 생각한다. 그런 의미에서 미아는 접경지대에 있다고 할 수 있다. 접경지대는 인위적이고 부자연스러운 경계선에 대한 개운치 않은 감정이 만들어낸 불확정한 장소로서 과도기적인 상태에 있다. 따라서 접경지대는 저항과 위반, 양가성과 모순이 혼재하고 문화간 횡단으로부터 제3의 새로운 의식과 새로운 자아가 형성될 수 있는 지점[19]이다. 정상인과 비정상인으로 대별되는 접경지대로서의 정신병동에서 미아는 정상과 비정상을 넘나들며 대항한다.

쉰네는 다른 작가들과는 달리 입양에 대해서는 전혀 언급하고 있지 않지만 주인공 미아는 어떤 식으로든 혼란스러운 가족 관계에 의해서 영향을 받고 있고 자신의 방식으로 대처하고 있다. 입양아 출신의 유색인종/여성/작가 쉰네는 자신의 정체성의 혼란을 주인공 미아에게 투사하고 정신병동으로까지 밀어붙임으로써 자신

19 노승희, 「접경지대」, 『여/성이론』 9호, 2003, 46쪽.

의 고뇌와 치열하게 맞서고자 한다. 병원에서 나오는 것이 백인 의사/가부장의 결정에 전적으로 달려 있다는 것은 백인 사회/가부장제도/남성 중심 사회에서 병자로 명명된/딸/여성의 인생을 주재하는 권력의 위상을 명백히 한다.

"나는 아침으로 꽃송이를 먹는다. 이제 나는 붉은 장미가 될 거라는 생각에 만족감이 들었다. 마치 간고기와 하얀 치즈와 말린 양고기 그리고 갈색의 빵을 먹으면 그렇게 되듯 나는 간고기 덩어리가 되기는 싫었다. 차라리 장미가 되고 싶었다. 아름답고 향기로운 꽃으로 내 속을 채우고 싶었다." 이러한 식물지향성은 신체의 양분보다 영혼의 양식을 더 중시한 작가의 지향성 곧 동물적 약육강식의 원리가 지배하는 세계에서 포용과 상생의 원리가 조화를 이루는 식물지향성의 세계로 진입하는 작가의 첫발자국을 상징한다. 이는 입양아/정신병자라는 극단적인 아웃사이더에서 고통과 격동의 시기를 거치고 마침내 작가로서 자기의 말하기/글쓰기를 시작하는 모습을 보여준다.

쉰네의 작품은 입양인 체험을 소재로 사용하는 대신 정신병동에 입원한 소녀를 주인공으로 설정하여 자아와 세계의 단절과 소외를 천착함으로써 한국인 입양인 문학이라는 특정한 범주를 넘어서서 세계의 현대인이 모두 공감할 수 있는 보편적인 주제로 형상화했다는 점에서 의미를 갖는다. 사적인 체험이 모든 사람에게 공통적인 체험으로 보편화됨으로써 특정한 부문에서 주목받는 것이 아니라 보편적인 유럽 문학의 한 부분으로 온당한 평가를 받고 수용되었다는 점에서 입양인 여성 문학의 한 지표가 된다.

2) 신선영 ─ 콜라주 형식의 실험

산문류가 자전적이고 직접적이어서 감상적인 경향을 보인다면 시는 기법과 형

식의 실험을 통해 상황을 인식하고 길을 모색하는 경향이 있다. 이념적 내용을 담거나 새로운 방법적 시도의 측면이 강한 특성을 보인다. 이러한 실험성은 난해함으로 이어지고 독자의 읽기/이해를 어렵게 하거나 방해한다. 저자와 독자의 거리를 두는 이러한 글쓰기는 저자의 어려운 글쓰기 과정만큼이나 독자에게도 공들여 읽기를 주문한다. 시에서 공감을 통한 정서의 환기를 요구하는 대신 일종의 소외 효과를 통해 문제적인 현실을 직시하고 여러 번 읽고 생각하는 지적인 과정을 통해 이성적으로 교유하기를 원한다.

신선영[20]의 『검은색으로 가득한 치마(Skirt full of black)』는 이주 여성의 생에서 일어나는 불협화음의 사건들과 목소리들의 거대한 협주라 할 수 있다. 날카로운 정치적 인식과 상상력, 그리고 잊혀지고 기억된 언어의 감각 등이 눈에 띄는 이 시들은 개인적 암시이며 일종의 사회적 비평[21]이다. 기독교와 불교와 무속, 혹은 다른 문학작품들에서 연상된 파편들을 콜라주하는 방법을 택하고 있는 시들은 풍부한 문학적 토양과 열정적인 상상력을 내포하고 있는 새로운 수법을 창조하고 있다. 이같이 서구의 언어로 글을 쓴다는 것은 문화적 혼종성을 바탕으로 하여 민족 혹은 인종을 넘어선 새로운 공동체 의식을 함양하는 매체가 될 수 있다.[22] 시인은 서구의 언어를 통해 모국의 문화유산을 새롭게 구성해내는 과정에서 다문화 세계의 디아스포라적 주체로서 재구성되는 것이다. 그러나 이러한 특성은 다른 문화 체계 속의 한국인 독자에게는 매우 낯설고 난해한 문학작품으로 존재한다. 한 편의 시

20 신선영은 1974년생으로 미국으로 입양되었으며 시집 『Skirt Full of Black』(2007)은 2008년 Asian American Literary Award 시 부문 수상작이다. 한국어로 출간되지 않았으며 본고 인용 부분은 필자의 번역에 의한 것이다.

21 제인 정 트렌카, 『Skirt Full of Black』 표지 서평, 2007.

22 태혜숙, 『탈식민주의 페미니즘』, 여이연, 2001, 65쪽.

는 파편화된 단어들의 나열로 콜라주되어 있어 완결된 의미를 생성하지 않고 문학 작품에서 단어들을 정리하여 의미를 꿰맞추려는 일반적 시도는 결과를 얻기가 쉽지 않다.

신선영은 시의 도입부에서 단군신화와 굿 장면을 인용하고 있다. 한국의 무속은 특히 현실에서는 억압받는 존재인 여성이 주체가 되어 행사를 주관한다는 점과 고난의 삶을 인종과 희생으로 이겨내며 살아가는 여성들을 위한 전복의 장이라는 점에서 한국 입양인 여성들의 이산 문학에서 중요한 자리를 차지할 수 있다. 『종군위안부』와 『딕테』에서 이미 사용된 바 있는 이러한 영역에 대한 탐구를 계승하고 있다는 점에서 한인 디아스포라 여성 문학의 한 흐름을 보여준다. 한국계 여성의 이산 문학은 탈식민의 저항적 문화의 특징을 지니고 있다.[23] 이들은 민족문화와 민중문화와 같은 한국 고유 담론으로의 회귀에서 한국적 저항의 가능성을 찾는다. 한국의 무속, 민담, 설화는 저항의 표징으로 한국의 이산 문학이 세계 문학사에 기여하는 대안 담론으로 기능한다. 역사적 상흔을 형상화하는 데 있어서 한국의 하위 주체는 한국인 공동의 기억, 민담, 민요, 신화, 혼령, 샤머니즘을 중심으로 한 윤회와 순환을 포함하는 한국적 상상력에 의존한다.

특히 한국어에 대한 탐구는 신선영 시의 핵심적인 특성이라 할 수 있다. 한국어의 자음과 모음에 대한 특별한 언급들로 이루어진 일련의 시들은 한국과 미국이라는 나라의 거리를 더욱 명확하게 해주면서도 그 이질적인 문화 속에서 살아온 사람들의 은연중의 유대감을 찾을 수 있는 실마리를 제공한다. 읽고 쓰고 사상과 감정을 전달하는 언어 체계로서의 문자가 낯선 의미가 담겨진 시각적 매체로 정의되고 표현되는 순간 언어의 경계는 새로운 지경으로 그 영역을 확장하는 것이다. 한

23 임진희, 앞의 글, 251쪽.

국어에 대해서는 첫 번째 시의 제목인 '거대한 알타이어족'에서부터 시작해서 중간에 여러 번 언급되지만 특히 5장에서 한글 자모에 대한 독특한 해석 부분에서 절정을 이룬다. "한국어는 여러 가지 면에서 영어와 같은 유럽의 언어와 구조적으로 대조를 이룬다."를 시작으로 한글에 관한 책이 인용되고 한글 자모표가 제시되고 한자에 대한 오래된 논쟁에 대한 언급까지 있을 정도로 한국어에 대해서 지속적인 관심을 보인다.

> 말해지지 않은 거대한 알타이어여 가라. 씌어지지 않은 성이여 가라.
> 꽃, 펄럭임. 깃발이여 가라.

알타이어, 성, 꽃, 펄럭임, 깃발 등 나열된 단어들은 쉽게 연결되지는 않는다. 그러나 신선영이 영향을 받은 작가들 중 한 사람인 김명미의 시를 고려하면 의미의 연결이 불가능한 것은 아니다. 예컨대 김명미의 「깃발 아래서」가 주로 시민의 권리와 민족적 정체성을 주로 천착[24]하고 있으며 한국과 한국사를 향하면서도 미국이라는 현실 안에서 살아갈 수밖에 없는 이질감과 괴리에 관한 갈등에 관해 쓰고 있다면 이 시에서 인용한 깃발이라는 단어는 이상의 요소들을 함께 내포하고 있다고 볼 수 있다. '가라'는 단어는 사실 가지 말라는 의미의 반어적 표현이며 한국어가 속한 알타이어나 한국과 한국사에 대한 거리를 현실적으로 인식하는 한편 그 거리를 바람에 날려버리고 싶은 애증과 갈등을 표현하는 것이다.

한글 자모에 대한 시들은 시인에게 있어 한글이 그저 낯선 나라의 기호에 불과한 해독 불가능의 언어임을 보여준다. 그럼에도 애써 그에 관한 기억을 찾아내려

24 강현이, 「고국을 다시 기억하기」, 일레인 김 편, 『위험한 여성』, 박은미 역, 삼인, 2005, 307쪽.

고 노력하는 과정의 산물이자 자기가 살아온 생의 궤적 안에서 연결고리를 엮어보려는 타자의 언어이다. 서로 어울리기 어려운 각종의 다양한 언어들을 자신의 상상력 안에서 한 자리에 모아놓은 이 시들은 이산자아로서의 파편화된 기억과 생의 교직에 의한 결과물이다.

이 외에도 거의 모든 시들에서 빈번히 사용되는 단어들의 건너뛰기와 그 사이의 간격과 침묵은 의미의 해독을 방해한다. 쉽게 연결고리를 찾을 수 없는 단어들의 나열은 그 여백을 통해 오히려 무언가를 말하고자 하는 의도를 담고 있다. 그 연결 지점을 찾으려는 노력을 통해 그 낯선 것들은 통상적인 의미 대신 다르게 읽히기를 기다리고 있음을 알게 된다. 그러한 결핍과 부재야말로 눈에 보이는 것들의 이면에서 긴 세월 억압당하고 침묵을 강요당해온 타자들의 화법임을 알아차리게 된다. 일상의 의미와 독법을 거부하는 새로운 말하기 방법 곧 침묵의 정치성이라 할 것이다. 여성의 발화 행위 안에서 침묵은 중요한 의미를 가진다. 여성의 베일 쓰기처럼 결핍, 두려움 등을 여성적 영토라고 파악한 남성들이 규정한 맥락으로부터 침묵을 자유롭게 만들어줄 때라야만 침묵은 전복적[25]일 수 있다. 말하려 하지 않는 의지로서의 침묵, 철회하려는 의지로서의 침묵, 자신의 언어로서의 침묵은 여성문학에서 발화만큼이나 중요한 의미를 갖는다. 그럼에도 모국어를 잊고 추방된 자로서 이산자아로서의 힘겨운 발화는 계속된다.

합법적으로 버려진/고아/양자/입양을 위한 유자격자/이민/합법적인 외국인 거주자/귀화인/외국인 등록번호 A35300104/미국 태생으로 받아들여진/중국인으로 받아들여진/결혼 후에도 내 소녀 적 이름

25 트린 민하, 이은경 역, 「너 아닌/너 같은」, 『여/성이론』 9호, 2003, 여이연, 317쪽.

한국 땅에서 포기된 아이가 미국 땅에서 받아들여지는 과정을 표현한 이 시는 아주 복잡한 여러 단계의 과정을 거쳐서 비로소 미국 태생으로 받아들여지지만 그럼에도 한국인이 아닌 중국인으로 받아들여지는 이산자아의 혼란을 보여준다. 결혼 후에도 자기 이름을 갖는 한국 풍습을 받아들이면서 시인은 한국 이름 신선영을 사용한다. "한국전쟁이 치러지는 수십 년 동안, 남한은 선진국에 아이들을 공급하는 세계에서 가장 큰 나라가 되었다." / "아버지들은 드물다 : 발견된 영아" / "출산율이 낮아졌다 아이들의 구조적인 공급" / "과거와 마찬가지로 오늘날도 미국은 모든 입양의 거의 반을 책임지고 있을 정도로 세계에서 해외입양아를 제일 많이 받아들인 나라이다." 등 입양과 관련된 구절들은 여기저기서 발견된다.

개인의 체험적 사건은 건조한 어법 속에서 객관화되고 기아와 입양이 단지 어머니 아버지라는 혈연관계만의 책임이 아니라 국가적인 차원의 문제라는 것을 명확하게 하고 있다. 이 시들은 정서적으로 부모에 대한 그리움을 표출하지 않는 대신 입양 문제를 이성적으로 보고 해결해야 한다는 인식을 보여준다. "우리는 모두 두 개의 언어를 갖고 있어야 한다. 유년기의 언어, 그리고 임종기의. 신이시여, 이 두 가지가 같은 것이게 하소서."에는 모국어를 잃어버리고 다른 언어권 내에서 살아가는 이산자아의 고통이 드러나 있다.

제목인 '검은색으로 가득한 치마'의 검은색은 일반적으로는 죽음을 비롯한 부정적인 의미의 색이고 치마는 여성을 상징한다. 시집의 제목이 'black skirt'가 아닌 'skirt full of black' 곧 '검정색 치마'가 아니라 '검정색으로 가득한 치마'인 것은 검은색을 더욱 강조한 표현이다. 곧 불행으로 가득한 여성의 일생 혹은 역사를 의미하는 제목이라 할 수 있다. 제3세계/황인종/여성/입양인/작가라는 매우 복잡한 정체성 구성 요소들을 가진 신선영은 이산자아로서 살아온 여성으로서의 삶을 검정

색/치마로 집약하여 상징하고 있다.

그러나 마지막 작품 「22세기까지」에서 헨델과 그레텔의 동화를 인용하면서 22세기로 나아가는 비전을 제시한다. "나"는 "유년 시절을 내려놓"고 "모성성을 내려놓"고 "당신이 나를 기다린다면, 나는 당신을 22세기에 만날 것"이라 말한다. 당신이 누구인지 분명하지 않지만 과거의 모든 상처를 정리하고 미래를 향한 의지적인 출발을 하고 있다는 것은 명확하다. 이 지점에 오면 검은색 치마는 부정적 과거를 넘고 어둠을 극복하고 긍정과 희망을 담은 '멋진 검은색'으로 변화할 가능성을 보여준다. 이산자아의 기나긴 혼란과 불안을 흔들리는 단어들의 나열로 표현함으로써 분열되고 방황하는 이산자아의 모습을 보여주던 일단의 시들은 그 기나긴 여정 후에 비로소 세계를 열 '마스터키'를 만들고 있는 자아의 발견으로 이어진다. 언어의 마스터키를 "매끄럽게 갈"면서 22세기라는 미지의 세계를 향해 나아가리라는 의지를 보여주는 것이다.

3) 마야 ─ 침묵하는 타자에서 말하는 주체로

마야 리 랑그바드[26]의 시집 『홀거 단스케를 찾아라(Find Holger Danske)』[27]는 네 개의 장으로 나뉘어져 있는데 특히 1장에서는 자기의 입양 관계 서류와 함께 생모와 양모, 그리고 입양인들에게 각각 20개의 질문을 던지고 있다. 홀거 단스케는 평소

26 Maya Lee Langvad의 한국 이름은 이춘복이며 1980년 서울에서 태어나 생후 2개월에 덴마크로 입양되었다. 덴마크어 시집 『Find Holger Danske』(2006)를 출간했고 막스 프리쉬의 『Fragevogen』(1992)을 덴마크어로 번역한 『Sporgeskemaer』(2007)를 출간했으며 자신의 시는 질문들로 이루어진 이 시 형식에서 영향을 받았다고 밝히고 있다.

27 이 시집은 덴마크어로 씌어졌으며 2007년 서울에서 열린 해외입양인 대회의 시 낭송 행사를 위해 1부가 영어와 한국어로 번역되었다.

에는 늘 자고 있지만 덴마크가 진정으로 위기에 빠지면 잠에서 깨어나 조국을 지켜준다고 하는 전설적 영웅이다. 입양인으로서 살아온 위기의 날들에 언젠가 덴마크의 영웅이 잠에서 깨어나 자신을 도와주기를 바라는 동화적 마음을 담은 제목이다. 그러나 시에서는 외부로부터의 환상적인 도움의 손길을 기다리는 수동적이고 나약한 유아기에서 벗어나 자신의 문제를 이성적으로 파악하고 객관적으로 표현할 수 있는 지적인 여성으로 성장한 주체로서의 화자를 만날 수 있다. 홀거 단스케는 햄릿 성에서 잠자고 있는 국민 영웅이 아니라 자신의 내부에서 잠들어 있는 자아를 의미한다.

> A. 낳아주신 엄마께 드리는 질문 20개
> 17. 엄마는 저를 왜 입양 보내야 했나요?
> 가. 경제적인 이유? 나. 사회적인 이유? 다. 개인적인 문제?

이것은 대부분의 입양인들이 가장 궁금해하는 것이지만 한국의 생모들은 침묵하는 하위주체에 머물러 있다. 여성의 과거는 가부장제 사회에서 여전히 숨겨야 할 일이며, 임신은 순결하지 못한 육체의 징표이자, 기아는 모성성이 결여된 부도덕한 어머니를 의미한다. 생모들은 이제 서구적 가치관에 젖어 있으며 논리적으로 말할 수 있는 지적인 여성이 되어 나타난 딸들 앞에 답변을 가지고 있지 않다. 사회와 국가가 분담했어야 할 문제를 개인의 탓으로 돌리지 말고 입양을 사회적 문제로 보아야만 생모들은 하위주체에서 벗어날 수 있다. 개인의 차원에서 단지 부분적으로 정서적 이해와 공감만을 나누어 가지는 모녀 관계는 재회 이후에도 갈등을 반복하게 되고 현실적으로 복잡한 문제는 계속된다.

B. 입양 엄마께 드리는 질문 20개

　1. 엄마는 저를 왜 입양했나요?

　가. 임신이 안 돼서?

　나. 임신을 원하지 않아서?

　다. 선한 일을 하고 싶어서?

　라. 엄마의 외모, 성격, 대대로 내려오는 병이나 다른 어떤 것을 물려주고 싶
　　　지 않아서?

　마. 입양하는 것이 특이해서?

　바. 그 밖에 다른 이유가 있나요?

　2. 만일 엄마가 저를 입양해서 선한 일을 했다고 보신다면 : 왜 다른 여러 사
　　　람을 도와주는 자선사업을 택하지 않으셨죠?

　비서구 아이들의 서구로의 해외입양은 여전히 계속되고 있는 세계의 식민주의
적 현실과 인종적 위계질서, 여전히 지속되고 있는 서양과 식민지 사이의 힘의 불
균형을 명백히 반영[28]하는 것이다. 해외입양은 동양 아이들에 대한 오리엔탈리즘
을 기반으로 하여 서구인들의 엘리트주의, 휴머니즘과 도덕적 권위, 시민성과 박
애정신이라는 이미지를 유지하려는 목표 및 저하하는 출산율과 서구 아이들의 공
급 불가능이라는 현실적 상황과 맞물려 국가적 지원을 받으며 지속되었다. 마야의
시들은 그러한 현실에 대한 직접적인 질문을 던짐으로써 자신과 양모가 처한 오
늘/여기를 명확하게 정리하기 원한다. 정서적으로는 자기가 진정으로 누군가에 의
해서 원해진 아이라는 사실을 바라는 마음을 기반으로 하며 이성적으로는 입양에
대한 서구인들의 허구적 도덕관에 대해서 날카로운 비판의 시선을 던진다. 진실로
선한 일을 하기 원했다면 정체성의 혼란을 겪으며 불행하게 살아가야 할 것이 분

28 토비아스 휘비네트, 앞의 책, 38쪽.

명한 입양을 택하는 대신 제3세계의 미혼모가 아기를 키울 수 있도록 도와주는 것이 더 나았을 것이라는 제안을 하기도 한다. 과거의 생모와 현재의 양모에 대한 질문을 거쳐 가장 중요한 입양인 자신에 대한 질문으로 나아간다.

> C. 입양인에게 주는 질문 20개
> 1. 당신은 자신이 어느 나라 사람이라고 생각하세요?
> 11. 당신은 자신이 귀한 아이로 태어났다고 보세요?
> 20. 당신도 아이를 입양할 건가요?

정체성에 대한 질문들은 모두 입양과 관련되어 있다. 입양이야말로 그들의 삶을 결정지은 가장 핵심적인 사건인 것이다. 출생 후 포기되었음에도 불구하고 자기가 소중한 존재라는 생각을 할 수 있으려면 자신과 가족과 공동체 모두의 노력이 필요하지만 현실은 그렇지 않았고 그런 인식을 하지 못하는 사춘기의 방황은 적지 않은 고통을 주었다. 이질적인 사회에서 언제나 호기심의 대상이 되며 본질이 아닌 외모로 눈에 띄는 생활을 하는 동안 다수의 입양인들이 불행하게 살아가는 것[29]을 보아야 했던 시인의 시선은 현실에 대한 냉정한 질문을 던진다. 그럼에도 한편으로는 입양이라는 문제적 현실을 전적으로 부인할 수만은 없는 이들은 다시 입양을 할 것인지 여부를 자문해본다. 이것은 입양을 통해 지적인 여성으로서의 시각을 갖게 되기까지의 현실이 있었음도 배제할 수 없음을 의미한다. 마야의 시들은 감정이 배제된 이성적 목소리로 자신의 현실을 객관화시키고 문제의 본질을 향해 나아가는 방식을 취하고 있다. 이는 침묵에서 벗어나 마침내 자발적 발화의 주체

29 한 연구에 의하면 스웨덴으로 입양된 해외입양아의 자살률은 스웨덴의 일반 청소년보다 네 배나 높다고 밝혀졌다. 현덕 김 스코굴룬트, 『아름다운 인연』, 허서윤 역, 사람과책, 2009. 187쪽.

가 된 하위주체의 변화된 모습을 보여주는 것이다. 성, 인종, 문화적으로 주변부에 속하고 자본의 논리에 희생당하고 착취당하면서도 자본의 논리를 거슬러 갈 수 있는 저항성을 갖기 때문에 하위주체 개념은 매우 중요하다.

이같이 해외 여성 입양인들의 문학은 성적, 계급적, 인종적, 문화적으로 서로 다른 특수한 현실에서 연유하는 저마다의 고유한 경험을 주체적인 목소리로 재현함으로써 서구의 획일적인 문화제국주의를 비판하는 길을 모색하게 된다. 이는 '정체성의 정치'의 관점이며 입양인 개인의 일상적인 삶, 여성의 몸과 내부에 자리잡고 있지만 잘 표현되지 않았던 느낌과 감정들을 중시하고 묘사함으로써 '개인적인 것은 정치적'[30]이라는 명제로 나아가게 한다.

4. 결론

해외 여성 입양인들의 문학은 다양한 정체성 변화의 과정을 보여준다. 만남과 헤어짐을 반복하는 혼란스러운 이산의 과정에서의 타자와의 갈등과 변화를 거치면서 점진적인 성숙의 과정으로 나아가는 모습을 그리고 있다. 내용상의 주된 특성은 정체성의 확인과 자아의 추구로 요약할 수 있고 외적인 표현에서는 자서전적인 글쓰기를 많이 선택하며 때로는 형식적 실험을 통해 이산자아의 새로운 창조의 모색을 보여주기도 한다.

입양인들은 처음에는 '바나나'로 상징되는 제1세계의 유색인종으로서 아시아인의 정체성을 거부하고 백인이라고 생각한다든지 미국인 혹은 유럽인으로서의 국적을 적극적으로 수용하고 그에 동화되려고 노력하는 모습을 보여준다. 그러나 그

30 태혜숙, 앞의 책, 113쪽.

동화의 과정이 쉽지 않고 오히려 거부당하면서 타자/소수자/이방인으로서의 자아를 돌아보게 되고 경계인의 위치에서 주체를 객관화하는 과정을 거친다. 그 과정에서 모국 방문과 가족 찾기가 이루어지고 자기 이름의 의미와 발음을 알게 되고 자신의 뿌리와 출발 지점을 알게 되면서 배척하고 외면해야 할 객체가 아닌 진정한 주체로서의 자아를 찾게 된다. 고통의 과정을 통해 문제를 객관화하고 입양에 대한 사회적 인식을 갖고 저항하는 주체/말하는 주체가 된다. 그리고 복잡한 요소들과의 서열을 해체하고 어우러짐의 과정 속에서 새로운 관계 형성을 하게 되어 확장된 자아 인식으로 나아가는 성숙한 자아로 거듭나게 된다.

이들은 다른 민족의 문화를 포용할 수 있는 열린 자세와 함께 문화적 혼종성의 새로운 가능성을 보여준다. 접경 지역의 삶에서 그리고 사이의 공간들에서 일어날 수 있는 문화적 작업은 정체성의 새로운 징조들을 형상화한다. 오늘의 세계는 전 지구적으로 열린 사고를 할 수 있는 새로운 공동체 개념이 필요하고 이 공동체를 형성하는 데서 민족의 의미를 새로 구성하고 복잡한 삶의 당혹감을 버텨내는 과정을 형상화하는 문화적 작업이 매우 중요하다. 이것을 디아스포라의 미학적 실천[31]이라고 할 수 있다. 따라서 이들의 문학이 보여주는 중심도 주변도 아닌 경계에서의 글쓰기와 디아스포라적 상상력은 민족적 상상력에 개입하고 영향을 미치게 될 것이다. 이렇게 창출되는 새로운 의식과 표현은 지구화 시대의 독창적 문화 양식이 될 수 있을 것이다. 또한 해외입양아들의 영어/유럽어로 글쓰기는 문화적 혼종성을 바탕으로 민족 혹은 인종을 넘어선 새로운 형태의 공동체 의식을 함양하는 데 주요한 매체가 될 수 있다.

이 연구는 해외입양인의 문학을 온당하게 분석 평가하려는 거의 최초의 시도이

31 태혜숙, 『탈식민주의 페미니즘』, 여이연, 2001, 47~48쪽.

다. 개괄적인 성격을 갖는 이 연구를 시작으로 이후 개별적인 문학작품들에 대한 보다 정치한 분석을 하는 한편, 더 많은 작가들의 문학을 연구하고 나아가 문학 이외의 영화, 연극 등 다른 장르의 문화 예술 연구로 확장해나갈 것이다. 그러한 과정에서 본고에서 미흡했던 의미가 점차 충족될 것으로 기대한다.

2장 콜라주, 정체성을 탐구하는 능동적 방법론
신선영의 『검은색으로 가득한 치마』, 『쿠퍼의 교훈』

이 장에서는 아시안 아메리칸 문학계의 중요한 시인으로 활동하고 있는 신선영의 시집 『검은색으로 가득한 치마』와 동화책 『쿠퍼의 교훈』을 고찰하였다. 신선영은 『검은색으로 가득한 치마』에서 기독교와 불교와 무속, 혹은 다른 문학작품들에서 연상된 파편들을 콜라주하는 방법을 택하고 있으며 풍부한 문학적 토양과 열정적인 상상력을 내포한 새로운 작품을 창조하고 있다. 한 편의 시는 파편화된 단어들이 나열되어 있어 완결된 의미를 생성하지 않으며 계속 운동하면서 새로운 의미를 창조해낸다. 콜라주는 다문화를 경험한 타자로서의 시인에게는 필연적이고도 가장 효과적인 표현 방식일 수 있다. 이주 여성으로서의 그녀의 말하기는 '황인종/ 제3세계 출신/ 입양인/ 여성' 작가라는 여러 겹의 억압을 받아야 했다. 침묵에서 벗어나려는 시인의 시도는 저항의 자세이며 다시 쓰기는 순응하고 당연하게 받아들여왔던 것들에 대해 문제를 제기하는 것이다.

『쿠퍼의 교훈』은 이문화 간의 동화(assimilation)의 관점에서 분석했다. 미국인 백인 아버지와 한국인 황인종 어머니와 한국계 미국인 혼혈아 쿠퍼로 이루어진 이 가족은 이민족/인종끼리 이루어진 이질적인 가정을 형성함으로써 문제적 상황 안에 있다. 쿠퍼는 비록 어린아이지만 자기를 잃지 않으면서도 다문화 사회에서 살아가는 일의 균형과 조화에 관한 주체적 관점을 점차 배우게 되고 독립적이고 성숙한 자아로 설 수 있는 가능성을 보여준다.

콜라주, 정체성을 탐구하는 능동적 방법론

신선영의 『검은색으로 가득한 치마』, 『쿠퍼의 교훈』

1. 서론

서구의 식민주의가 외적으로는 종료되었지만 여전히 전세계적으로 서구/비서구, 백인/유색인, 이성/감정, 남성/여성의 이분법적 사고가 기반이 된 가치관이 유지되고 있으며 성/계급/인종이 여성을 억압하는 기본적 토대로서 작용하고 있다. 서구에서 유색인종/입양인/여성 작가로서 살아온 신선영의 시들은 그동안 억압당한 타자로서의 침묵을 깨고 저항하는 하위주체로서 말하기를 시작한다. 문화적으로 주변부에 속하고 자본의 논리에 희생당하고 착취당하면서도 자본의 논리를 거슬러 갈 수 있는 저항성을 갖는다는 점에서 하위주체 개념은 매우 중요한데, 신선영은 다양한 언어와 문화 사이의 집적물들을 콜라주하는 독특한 기법을 통해 이산자아의 체험이 담긴 독창적 말하기를 시도하고 있다. 회화에서도 콜라주가 삽입되면 다른 부분 간의 충돌에 의해 독특한 비유기체적인 예술이 만들어지며 문학작품에 콜라주가 사용될 경우 기호적 예술의 맥락과 덩어리진 현실의 파편과의 충돌은 한결 선명하게 부각된다. 콜라주는 그 문맥의 충돌에 의한 단절감을 통해 효과를

얻는 기법 [1]이다. 신선영은 언어가 가진 이중성과 여러 언어들의 복잡한 유산을 탐구하면서 개인적 경험과 축적된 문화의 집적물 간에 어떤 소통을 할 수 있는지에 관해 주의를 기울인다. 신선영은 시를 가볍게 대하고 쉽게 읽으려는 독자를 원하는 것이 아니라 시란 무엇인가를 탐구하는 진지한 독자를 원한다. 시인의 이러한 요구들이 간과된다면 이 시들은 그저 연결되지 않는 단어들이 산만하게 흩어져 나열되어 있는 해독 불가능한 미지의 텍스트로 남게 될 것이다.

신선영(Sun Yung Shin)[2]은 1974년 한국에서 태어나 미국으로 입양되어 활동하고 있는 시인으로 아시안 아메리칸 문학상(Asian American Literary Award)의 2008년도 시 부문 수상자이다. 이것은 미국의 이민자 문학 부문에서 중요한 의미가 있는 상으로 『M. Butterfly』의 데이비드 헨리 황(David Henry Hwang)이나 『Gesture Life』의 이창래(Chang-Rae Lee)도 수상한 바 있다. 신선영은 미국에서 주로 활동하는 해외입양인 여성 작가 중에서 『피의 언어(The Language of Blood)』의 제인 정 트렌카(Jane Jeong Trenka)[3]와 『Paper Pavilion(종이 전시장)』의 제니퍼 권 돕스(Jenifer Kwon Dobbs)와 함께 가장 활발하게 창작하고 주목받는 작가 중 한 사람이다. 신선영은 2007년 첫 시집 『검은색으로 가득한 치마(Skirt full of black)』를 출간했고 『Outsiders

1 나병철, 『모더니즘과 포스트모더니즘을 넘어서』, 소명출판사, 1999, 235쪽.
2 신선영은 책 표지 및 자신의 홈페이지에서 저자명을 신선영/Sun Yung Shin으로 표기하고 있으므로 본고에서는 저자의 표기 방식을 따른다. 시인은 한국 여성이 결혼 후에도 자기 이름을 유지하는 것에 대해 특별한 관심을 피력한 바 있고 그에 따라 자기의 한국 이름을 한국식으로 표기하고 있다.
3 제인은 1972년 한국에서 출생해서 미국에 입양되었다가 2006년부터 한국에서 살고 있다. 진실과 화해를 위한 해외입양인 모임(TRACK)의 공동대표이며 『피의 언어』와 『덧없는 환영들』의 저자이다. 한국에서 결혼해서 아기를 낳고 살아가는 입양인 부부 루크 맥퀸과 제인의 삶을 다룬 다큐멘터리가 최근 방영되었다. 〈엄마 찾아 삼만리〉, 인간극장, KBS, 2015.2.16~20.

Within : Writing on Transracial Adoption』[4]의 공동 편자이며 동화책 『쿠퍼의 교훈 (Cooper's Lesson)』의 저자이다.

시집 『검은색으로 가득한 치마』는 이주 여성의 생에서 일어나는 불협화음의 사건들과 목소리들의 거대한 협주라 할 수 있다. 날카로운 정치적 인식과 상상력, 그리고 잊혀지고 기억된 언어의 감각 등이 눈에 띄는 이 시들은 개인적 암시이자 일종의 사회적 비평이기도 하다. 기독교와 불교와 무속, 혹은 다른 문학작품들에서 연상된 파편들을 콜라주하는 방법을 택하고 있는 이 시들은 풍부한 문학적 토양과 열정적인 상상력을 내포한 새로운 수법을 창조하고 있다. 그러나 이러한 특성은 다른 문화 체계 속의 한국인 독자에게는 매우 낯설고 난해한 문학작품으로 존재한다. 한 편의 시는 파편화된 단어들의 나열로 콜라주되어 있어 완결된 의미를 생성하지 않는다. 단어들을 정리하여 의미를 꿰맞추려는 일반적인 시도는 일정한 성과로 쉽게 연결되지 않는다. 그런 점에서 신선영의 시들은 들뢰즈가 말하는 리좀적 글쓰기라 할 수 있다. 단일한 의미나 단일한 주제를 가진 전통적 글쓰기와 달리 단하나의 의미를 갖지 않고 계속 운동하며 활동하는 것, 즉 모든 지점이 다른 모든 지점과 접속하고 모든 방향으로 움직이고 분기하며 새로운 방향들을 창조해내는 것이다. 신선영의 시를 읽는 것은 마치 불협화음들이 서로서로 쨍그랑거리며 메아리를 울리는 방 안에 앉아 있는 것과 같다.[5]

해외입양인 시인이라는 신선영의 정체성은 그 글쓰기의 저변에 뿌리 깊게 흐르는 중요한 요소일 뿐만 아니라 글쓰기의 전 과정에 걸쳐 매우 깊은 영향을 미치고

4 이 글을 쓰던 2010년에는 이 책이 한국에서 출간되지 않았으나 2012년에 뿌리의집에서 번역 출간되었다. 토비아스 휘비네트 외 29인 공저, 제인 정 트렌카 · 줄리아 치니에르 오패러 · 선영 신 편, 『인종간 입양의 사회학』, 뿌리의집 역, 뿌리의집, 2012.

5 졸고, 「침묵하는 타자에서 저항하는 주체로의 귀환」, 『우리문학연구』 29집, 2010, 400~401쪽.

있다. 그리고 입양과 관련된 소재로서 혼종성이나 이민자 등에 대한 관심을 보이고 있는 동화책『쿠퍼의 교훈』을 함께 고찰하고자 한다. 신선영이 유아기에 해외로 입양되어 어려운 문제들을 경험하면서 유년기를 보냈을 것이므로 이 작품에도 그와 관련된 독자적 관점이 들어 있고 시의 해석과 연관되는 측면이 있다고 보기 때문이다.

『검은색으로 가득한 치마』는 한국어로 번역되어 있지 않으므로 본고에서의 논의는 필자의 번역을 기반으로 하며『쿠퍼의 교훈』은 백민(Min Paek)의 번역이 함께 수록되어 있는 책(bilingual book)이므로 그 번역을 참고하였음을 밝혀둔다.

2.『검은색으로 가득한 치마』

1) 콜라주, 타자의 능동적 방법론

신선영의 시에서 행을 따라가면서 의미를 연결지어 이해하는 것은 거의 불가능하다. 한 편의 시는 자신의 생각을 표현한 부분과 남의 글에서 인용한 부분이 주석 없이 뒤섞여 있어서 시인의 다양한 관심 분야와 독서의 궤적을 모르는 독자로서는 그 문맥의 의미를 해석하는 것이 매우 어렵다. 이는 콜라주 기법으로 탈식민주의 작가들이 많이 사용하고 있는 방법론이다. 원래 콜라주는 풀로 붙인다는 뜻을 가지고 있다. 미술에서 재질이 서로 다른 다양한 재료들을 캔버스에 붙여 독특한 효과를 얻고 예기치 못한 결과를 도출해내는 기법인데 문학에까지 응용된 것이다. 인용과 자기 서사를 교차시키는 이러한 글쓰기는 자기 말에 다른 이의 의견을 가져와 상승 효과를 주기도 하면서 남의 말을 자기 말로 만드는 전략이다. 결과적으로 이러한 텍스트는 역사적인 기억과 문학적인 상상력과 공간적인 거리가 만들어

내는 주술적이고 시적인 이미지들로 가득 차게[6] 된다. 이러한 콜라주의 사용은 소수민족의 고유성 인식, 국가 안에서의 국제적인 상황 인식, 문화적 다양성과 혼종성을 인정하는 구체적인 해결 방안을 제시하는 것이다.

 문화에서 얻은 파편의 입체적인 조합은 단일한 문화가 아닌 다양한 문화를 생동감 있게 표현하는 다문화주의적 의미를 효과적으로 표출한다. 그것은 언어의 확립된 형태나 고정된 가치관에 대항하는 저항성을 표출한다. 그리하여 책이라는 평면 위에 많은 요소들의 연관성, 이질성, 다양성의 의미화를 초월하는 파열이 이루어질 수[7] 있다. 신선영은 한국에서 태어나 미국인으로 성장하면서 백인 사회에서 황인종의 외모로 인한 정체성의 혼란을 겪게 되고 자연스럽게 한국, 한국어, 한국 문화에 대한 관심을 갖게 되었으며 한국을 방문하기도 했다. 부모로부터 포기된 아이라는 상흔에서 벗어날 수 없는 입양의 체험으로 고민하는 한편으로 시인은 결혼과 출산의 과정을 겪으면서 딸에서 엄마라는 지위의 변화를 경험하고 혼란에 빠지게 된다. 이 과정의 혼란스러움은 시집 전반에 걸쳐 의도적인 산만한 방식으로 고스란히 담겨 있다. 서로 다른 재질들의 소재가 하나의 캔버스 위에서 어울려서 생산해내는 우연적인 효과라는 콜라주 기법은 다문화를 경험한 타자로서의 시인에게는 필연적이고도 효과적인 표현 방식일 수 있다. 미국/한국, 영어/한국어, 딸/엄마, 서양/동양으로 대비되는 다양성은 한 편의 시 안에서뿐 아니라 한 권의 시집 안에서 서로 충돌하고 서로 밀어내고 서로 융합하면서 읽을 때마다 새로운 의미를 창조해내는 놀라운 자생력과 무한한 생명력을 가진다.

6 임옥희, 「트린 민하—타자의 그림자」, 『여성이론』 9호, 여이연, 2003, 294쪽.

7 이정희, 「도널드바솔미의 백설공주 : 콜라주와 다문화주의적 포용성」, 『미국학논집』 33권 1호, 2001. 158쪽.

신선영이 수상한 Asian American Literary Award는 비단 문학적 성취에 관해서만이 아니라 아시아계 미국인들의 정체성과 관련한 문학이라는 점에서도 중요한 의미가 있다. 일련의 작가들은 아시아인으로서 미국에서 겪어왔던 경험과 현재도 겪고 있는 공통의 경험을 공유한 고유의 정체성으로 아시아계 미국인이라는 정의 아래 묶인다. 아시아계 미국인은 미국 사회에서 중요하지 않고 적절하지 않은 집단으로 분류되어왔고 소외된 인종적 타자로서 정의[8]되어왔다. 그러나 이러한 한계 안에서 오히려 침묵을 깨고 주류 문화의 관습에 도전하고 새로운 지위를 얻기 위해 노력하며 자신의 문화가 가진 독특한 요소를 통해 새로운 문화 영역을 창조하고 있다.

(1) 이산자아의 저항의 표징, 한국 문화

시집의 끝에는 인용 문헌의 목록이 있는데 『Korea Guide』, 『Source of Korean Tradition』, 『The Korean Language』, 『Adoption from South Korea』 등의 한국 관련 책들이 주를 이룬다. 또한 미국의 영사 업무국, 해외 이주민 서비스, 아동문제연구소 등이 참고로 부기되어 있다. 이 목록들은 한국에서 태어나 미국으로 입양된 시인의 지향점을 보여준다. 한국의 언어와 문화에 대한 관심과 지적인 욕구를 가지고 있으나 정작 그러한 책을 통해 알게 되는 지식들은 현재의 한국과는 동떨어져 있는 것들도 있다. 한국어의 역사와 생성에 관한 지식, 한국 문화 중에서 특히 시조와 젓가락 등에 긍정적인 관심을 갖기도 하지만 한국이 출생률이 낮은 나라에 아이를 보내는 세계에서 가장 주요한 아동 공급 국가가 되었다는 입양과 관련한 비

8 정귀훈, 『데이비드 헨리 황의 작품 읽기』, 한국학술정보, 2007, 69쪽.

판을 빼놓지 않는다.

또한 "김명미와 테레사 차학경이 보여준 한국계 미국인으로서의 용감한 비전에 영원한 감사를 보낸다."에서 알 수 있듯이 신선영의 시들은 실험적이면서도 정확한 언어로 한국의 역사를 탐구한 김명미와 그 이전의 차학경의 『딕테』의 영향을 받은 것이다. 『딕테』는 미국 시민권, 프랑스의 가톨릭 신앙, 그리스 신화, 중국 철학은 물론 영화의 스틸 사진, 역사적 사건을 담은 사진, 지도, 생리학 도감에서 따온 시각 이미지 등 겉보기에는 연관성이 없어 보이는 여러 요소들을 혼합하여 구성한 작품이다. 이러한 점에서 『딕테』는 한 한국인 여성이 서로 어울리기 어려운 파편들을 가지고 여러 이주 체험을 교차시켜 창조한 작품[9]이라 할 수 있다. 한국계 여성의 이산 문학은 이와 같은 탈식민의 저항적 문화의 특징을 지니고 있다.[10] 제3세계의 경험을 제1세계에 알리기 위해서는 제3의 영역에 대한 회복이 필요하기 때문에 이들은 민족문화와 민중문화와 같이 한국의 고유 담론으로의 회귀에서 한국적 저항의 가능성을 찾는다.

한국의 무속, 민담, 설화는 저항의 표징으로 한국의 이산 문학이 세계 문학사에 기여하는 데 대안 담론으로 기능한다. 역사적 상흔을 형상화하는 데 있어서 한국의 하위주체는 한국인 공동의 기억, 민담, 민요, 신화, 혼령, 샤머니즘을 중심으로 한 윤회와 순환을 포함하는 한국적 상상력에 의존하는 것이다. 또한 서구의 언어로 글을 쓴다는 것은 문화적 혼종성을 바탕으로 하여 민족 혹은 인종을 넘어선 새로운 공동체 의식을 함양하는 매체가 될 수 있다.[11] 서구의 언어를 통해 모국의 문

9 일레임 김 편, 박은미 역, 『위험한 여성』, 삼인, 2001, 327쪽.

10 임진희, 「한국계 미국 여성문학에 나타난 포스트식민적 이산의 미학」, 『여성이론』 9호, 2003, 251쪽.

11 태혜숙, 『탈식민주의 페미니즘』, 여이연, 2001, 65쪽.

화유산을 새롭게 구성해내는 과정에서 다문화 세계의 디아스포라적 주체로서 재구성되는 것이다.

　모두 6장으로 구성된 시집에서 1장의 첫 번째 시는 한국어에 대한 관심으로 시작되며 5장은 전체가 한글의 자음과 모음의 한 글자 한 글자를 시의 제재로 삼아 상상력 넘치는 시들을 모은 장이다. 곧 이 시인의 문학 세계가 한국과 매우 긴밀한 관계를 가지고 있음을 알 수 있다. 한 인터뷰에서 시인은 "한국 문화와 미국 문화를 연결하는 것에 관심이 있느냐"는 질문에 대해서 "그 관계는 나의 지리적, 문화적 상황의 핵심(essence)"[12]이라고 답하고 있다.

　「MACRO-ALTAIC(거대한 알타이어족)」이라는 첫 번째 시는 아마도 한국어에 관한 책을 읽는 과정에서 떠오른 생각들을 표현한 시로 보인다. 한국어의 문법을 설명한 구절을 한 문장 따옴표로 인용한 후에는 서로 연결되지 않는 사고의 파편들이 나열된다.

　　"Korean contrasts structurally with European languages such as English in a number of ways."
　　"한국어는 여러 가지 면에서 영어와 같은 유럽어와는 구조적으로 대조된다."

　Your sister's spirit escapes through a pinprick in the paper wall.
　The shaman kneels at her side as before a meal.
　너의 자매의 영혼은 종이로 된 벽의 바늘 크기만 한 구멍을 통해서 날아가버린다.
　무당은 식사 전처럼 그녀의 옆에 무릎을 꿇는다.

12 TC Daily Planet, August 09, 2008.

Eat the nail clippings of your sister ; assume

her shape. Assume tiger, she—

bear, son of God.

네 자매의 자른 손톱을 먹어라 ;

그녀의 모습을 가정해보라

호랑이, 암−곰, 신의 아들.

Chew with your words closed.

너의 한정된 단어들을 가지고 심사숙고해보라

　한국어 문법에 관한 설명 문장, 굿의 한 장면에 대한 묘사, 단군신화에 대한 상상을 연을 바꾸어 나열한 후 자신과 독자에게 chew하기를 권한다. 여기서는 '심사숙고하다'로 번역했지만 일반적으로 '씹다'라는 뜻을 가진 이 단어는 매우 생동감 있고 역동적인 느낌으로 리얼하게 다가온다. 한 가지의 모티프에서 차례로 연상되는 여러 가지의 항목들에 관해 이렇게 저렇게 '씹어보라'는 명령형 문장은 시인의 한국/문화에 대한 강렬한 관심과 열의를 느끼게 한다. 신비스러운 건국신화를 갖지 않은 미국이라는 문명 세계에서 역사적 사실만을 진실로 배우며 성장한 시인이 한국의 유구한 역사와 신화의 세계를 접했을 때의 충격과 당혹감과 신비스러운 느낌은 매우 복잡한 것이라 예상할 수 있다. 특히 곰과 호랑이와 신과 단군이 등장하는 건국신화와 현재까지도 볼 수 있는 굿의 장면 등은 시인에게 원시적 생명성과 함께 놀라운 상상력의 원천으로 느껴졌을 것이다. 여성성을 지닌 곰이 낳은 단군이 세운 나라, 무당이 중요한 종교적 전통인 나라라는 표상은 여성성에 대한 기대나 강조와 연결된다.

　그러나 그러한 여성이 어머니가 되면서 무시당하고 또한 그녀가 낳은 딸들이 여

러 가지 이유로 포기되어 외국으로 강제로 밀려나는 입양이라는 사회적 현상은 여성의 다층적 위상을 보여주면서 일관성을 갖고 이해하기 어려운 부분이다. 여기서 민족주의와 가부장제가 강력하게 연결되면서 여성에 대한 심한 왜곡 현상으로 이어지는 한국의 특유한 사회적 문화적 정치적 현상을 볼 수 있다. 곰곰이 생각하면 할수록(chew) 한국의 여성과 국가와 사회는 기형적으로 연결되어 있다는 사실을 깨닫게 된 시인은 사회적 자각으로 나아가게 된다.

(2) 발화와 침묵의 사이, 언어 사용법

이 시집의 가장 독특한 부분을 이루는 것은 VESTIBULARY라는 소제목이 붙여진 5장이다. 사전에 나오지 않는 이 단어는 아마도 흔적을 의미하는 vestige와 어휘를 뜻하는 vocabulary를 조합하여 만든 단어로 보인다. '흔적의 어휘들(vestibulary)'이란, 한국어/한글이 시인에게 있어 현재는 사용하지 않는 잊혀진 언어지만 그럼에도 불구하고 자신의 몸과 기억 속에 아로새겨져 일종의 흔적으로 남아 있는 어휘들이라는 의미로 파악되며 한국어/한글에 대한 애착과 관심을 드러낸 시편들이라 할 수 있다. 이 장의 서문에서 시인은 7천만 명이 사용하는 언어 곧 세계에서 열두 번째로 많은 사람들이 사용하는 언어인 한국어의 창제 과정과 창제 원리, 언어적 특성을 요약하고 있다. "나는 한글 문자와 오래된 로마자의 문자 체계와 형태를 이용하고 그들의 모양에 영향을 받아 약간의 서사와 이미지를 창작하였다. 언어를 사용하는 에로스. 우리는 말의 요구에 복종하는, 사냥되는 자인 동시에 사냥꾼이다."라고 이러한 시들을 창작하게 된 동기를 밝히고 있다.

kiyek ㄱ
더럽혀지고 거친 당신 연인의 무릎 / 큰 낫, 생 낟알 : / 늦은, 젖은 수확물 : / 실

루엣으로 드러나는 반쪽의 의자

mium ㅁ
하얀 방─초록 들판─비단 광장 : / 하나뿐인 이, 외로운 혀 : / 비어 있는 요
람, 빈 베개 : / 솔질된 강철 위의 손바닥 프린트

다양한 언어들을 상상력 안에서 모아놓으려는 시도는 때때로 너무나 이질적이
며 공통의 요소를 찾을 수 없을 뿐만 아니라 오해와 그릇된 정보들로도 뒤엉켜 있
다. 예를 들면 '매력적인 소녀들의 기생 파티'와 같은 구절은 한국에 대한 편협한
지식과 그릇된 정보를 한국의 전체인 양 수용하는 미국인의 선입견과 다르지 않
음을 보여준다. 그러나 이 두 개의 언어들 사이의, 혹은 역사와 경험들 사이의 간
극과 중첩, 문화의 병렬과 대조, 표면적 의미와 내적인 암시 등의 뒤엉킴은 시인의
새로운 창작 전략이며 그 결과로서의 불협화음은 시인이 속한 세상을 적나라하게
반영하고 재현한다.

"당신의 오른쪽 눈을 가리세요."
"십대에 나는 한동안 도벽을 경험했습니다."

"첫 번째 줄을 읽을 수 있겠습니까?"
"18세를 지나는 동안 나는 체포되고 지문을 찍고 말소될 기록을 가지고 석방되었
습니다."

"얼마나 오래전에 당신은 안경을 쓰기 시작했나요?"
"나는 나의 백 일간 살아남았습니다. 나는 28세까지 살아남았습니다."

2장 콜라주, 정체성을 탐구하는 능동적 방법론

"오늘 다른 문제는 없나요?"
"나는 감추었습니다, 저장해둔 내 음식을."

"당신은 중국인인가요?"
"대다수의 아시아인들처럼 나는 지독히 나쁜 시력을 갖고 있습니다."

"나는 당신의 기록을 태미에게 모두 줄 것입니다."
"나는 나이를 먹어서는 타자기를 사용한 적이 없습니다."

— 「근시」 중에서

　신선영이 사용하는 화법 중에는 일종의 대화가 있다. 그러나 그것은 진정한 대화가 아니라 마치 부조리 연극의 동문서답과 같이 서로 소통하지 못하는 말들의 교차에 불과하다. 「근시」에서 안과 의사가 눈을 검진하면서 그와 관련된 질문들을 하고 있지만 환자는 그에 대한 대답은 하지 않고 엉뚱하게 자기의 십대에 관한 이야기를 한다. 두 사람이 순서대로 말하는 대화 형식을 취하고 있지만 실제로 그들은 상대방의 말을 듣지 않고 자기 말만 하고 있다. 현실에 대한 이러한 냉소적 스케치는 우리들의 현실에서 빈번하게 일어나고 있는 일이다. 그러나 이렇게 시를 통해 표현함으로써 브레히트식의 소외 효과를 주고 현실을 낯설게 바라보며 문제적으로 인식하도록 한다.

　신선영이 언어를 사용하는 방법은 들뢰즈가 말하는 소수언어[13] 사용의 측면에서 볼 수 있다. 다수언어와 소수언어는 상이한 언어가 아니라 동일한 언어의 두 가지 가능한 취급이다. 제3세계인으로서 제1세계의 언어를 사용하여 자신을 표현하는

13 로널드 보그, 『들뢰즈와 가타리』, 이정우 역, 새길, 1995, 192~194쪽.

것은 다수언어 내에서 소수로서 행동하는 것이며 그렇게 함으로써 다수언어를 변형시켜 자신의 것으로 만드는 것이다. 소수언어를 가지고 작업하는 것은 그 언어를 탈영토화하는 것이며 그렇게 함으로써 언어적 풍부함이나 빈곤함의 과정을 창조성의 원천으로 전환시킨다. 이러한 언어의 소수적 사용의 원리는 모국어 내에서 외국 사람처럼 존재함으로써 얻어지는 것인데 영어는 신선영의 모국어이면서 동시에 모국어가 아니고, 시인은 또한 미국인이면서 완전한 미국인은 아닌 터라 언어를 소수적으로 사용할 수밖에 없다. 그러한 경계선상에 자리한 시인은 자신이 사용해야 하는 언어의 속성을 도리어 적극적으로 활용함으로써 언어의 탈영토화를 모색하는 것이다. 그것은 결국 자신만의 언어를 개척하는 재영토화로 나아가게 한다. 그리고 이것은 신선영이 창조하는 디아스포라 문학의 한 지평이 된다.

(3) 검정색/치마 그리고 입양

'Kyop'o = 해외에 거주하는 한국인 / Omoni = 어머니 / Aboji = 아버지'
— 「잃어버린 가면들 : 이름들」 중에서

"한국 전쟁이 치러진 이후 수십 년 동안 남한은 선진국에 아이들을 공급하는 세계에서 가장 큰 나라가 되었다."에서 말하듯이 전쟁 이후 시작된 한국의 해외입양은 선진국들의 낮아지는 출산율과 맞물리면서 지속적인 공급이 요구되었다. 자신이 발견되었던 당시의 기록에 관한 회상인 "아버지들은 드물다 ; 신교 경찰서에서 발견된 영아"는 아기를 포기한 아버지와 그의 부재를 냉정한 어투로 표현하고 있다. "미국인 / 아버지는 왜라고 묻는다 / 우리는 말하지 않는다. 수년은 / 수십 년에 이르도록 타오른다. 이 영원한 소유."에서 나를 버린 아버지와 대조적으로 나를 입양한 미국인 아버지는 나의 곁에 있고 나에 관해 '왜'라고 묻는다. 의문사 '왜'로

대표되는 아버지의 말은 언제나 추궁하고 질책하고 따지던 아버지와 나의 과거/관계를 함축하고 있다.

「근시」와 연결하여 보면 시인의 청소년기의 방황은 경찰서를 드나들 정도로 심각한 혼란으로 점철되었음을 알 수 있고 그에 대해 항상 아버지는 '왜'라는 질문을 던졌음을 추측할 수 있다. 위로와 격려 대신 출구 없는 방황으로 밀어붙여지는 상황이 '왜'라는 의문사에 함축되어 있다. 나를 버린 친아버지와 나를 추궁하는 양아버지가 모두 나를 밀어내는 존재라는 점에서는 다를 바가 없다. 한쪽에서는 아이를 자기의 소유물처럼 여겨 입양을 시키고 다른 쪽에서는 입양을 통해 새로운 소유물로 삼는 해외입양이라는 제도에 대한 비판을 던지고 있다. 전쟁 기간의 수년으로 그칠 줄 알았던 입양이 수십 년 동안 그치지 않고 계속되는 상황을 "타오른다"고 표현하고 있으며 아이는 결코 부모의 소유물이 될 수 없음에도 불구하고 그렇게 되어버린 왜곡된 상황을 '영원한 소유'라 꼬집는다. "그것은 오직 여기서부터였다 / (그 먹을 수 있는 아이콘들 : 초콜릿 바와 껌) / 느리게 움직이는 녹색 지프차 / 그리고 동양적 눈을 가진 새까만 아이들 / w-a-r라는 단어는 너무 짧다 / 그렇게 길고 믿기 어려운 이야기에 대해서는"이라고 말하면서 한국전쟁에서 시작된 비극적 입양의 역사를 표현한다. 시각적으로 길게 표현한 w-a-r는 신선영이 얼마나 언어를 자유롭게 부리는지 보여주는 재치와 유머가 넘치는 표현이다.

4장에서는 주로 한국에서 해외입양이 시작된 전쟁 이후 고아들의 입양 문제 등을 중심으로 한 입양의 역사와 현실에 관한 시를 볼 수 있다. 한국의 역사/사회는 시인의 입양이라는 현실적 트라우마와 연결되면서 매우 부정적으로 각인되어 있다.

한국 전쟁이 치러지는 동안 남한은 선진국에 아이들을 공급하는 세계에서 가장

큰 나라가 되었다 (56쪽)

　버림받거나 고아가 된 새로운 세대

　수많은 이러한 아이들은 미국 군인에 의해 태어나고 버려진 미국인과 동양인의 혼혈 아메라시안이다

　10년 혹은 더 뒤에 그들이 베트남인에게 그러했던 것처럼 (60쪽)

　새롭게 탈식민화한 국가들/국내의/국가간의/국제적인 나라들이 직면한 그 점에 대한 책임은 공유하지 않는다

　"대규모의 수출" (60쪽)

　입양아에 의한 제대로 된 명확한 "요구"가

　산업화된 세계 안에서 계속 일어났다, 출산율이 낮아졌다

　"아이들의 구조적인 공급" (61쪽)

　과거와 마찬가지로 오늘날도 미국은 모든 입양의 거의 반을 책임지고 있을 정도로 세계에서 해외입양아를 가장 많이 받아들인 나라이다 (61쪽)

　인용한 위의 시구들은 다양한 생각들이 파편적으로 흩어져 있는 여러 장에서 의미를 이해할 수 있는 명확한 문장으로 기술된 부분만을 고른 것이다. 이 문장들의 사이에는 단편적인 사고와 인용들이 산만하게 흩어져 있어 서로 충돌하면서 순간적인 인상을 만들어내고 난해한 느낌과 함께 흔들리는 의미들을 생산해낸다. 입양과 관련해서 시인이 선택한 단어들은 매우 건조하다. "아이들의 구조적인 공급", "대규모의 수출"과 같은 구절들은 전쟁을 마치고 급격한 산업화 시대로 접어들면서 세계로 공산품을 수출하고 인력과 기술을 공급하던 70년대 한국 사회의 시대적 분위기와 실상에 대한 날카로운 비평을 담고 있다. 경제 부흥만이 최우선 과제로 중요시되고 국민들이 낳은 아이를 최소한 자국에서 기르지도 않고 다른 나라에 물건 수출하듯이 돈을 받고 넘겨버린 부도덕한 나라에 대한 비난이 들어 있다. 입양이 건조한 어법 속에서 객관화되면서 그것이 단지 어머니 아버지라는 혈연관계

만의 책임이 아니라 국가적인 차원의 문제라는 것을 명확하게 하고 있다. 이 시들은 정서적으로 부모에 대한 그리움을 표출하지 않는 대신 이성적으로 입양 문제를 보고 해결해야 한다는 인식을 보여준다. "우리는 모두 두 개의 언어를 갖고 있어야 한다. 유년기의 언어, 그리고 임종기의. 신이시여, 이 두 가지가 같은 것이게 하소서."에는 모국어를 잃어버리고 다른 언어권 내에서 살아가는 이산자아의 고통이 드러나 있다.

시인은 당연히 보호를 받아야 할 권리가 있는 상대적 약자인 여성과 아이를 포기하고 팔아버리는 부도덕한 아버지는 어디 있느냐고 묻는다.

> Where is the man with the face lent
> mothers? Fathers rare : (56쪽)
> 어머니들을 빌린 그 남자는 어디 있는가?
> 아버지들은 드물다 :

아이를 얻기 위해 어머니를 빌린 아버지들은 이제는 어디서도 볼 수 없고 아기들은 경찰서에서 발견되거나 노르웨이나 호주 같은 다른 곳에 가 있다. 이에 대해 토비아스 휘비네트는 "해외입양은 한국의 근대화 프로젝트 중에서 가장 오래 지속되고 있는 권력의 생물정치학적 기술이다. 사회공학과 우생학이란 이름으로 불륜(사생아), 장애(장애아), 인종(혼혈아)에 낙인을 찍어 불순하고 폐기할 수 있는 주변인들을 근절하고 청소하는 것"[14]이라고 항의한다. man은 단수이고 mothers와 fathers는 복수이다. 이는 '아버지'와 '그 남자'가 정확하게 일치하는 것이 아님을 시

14 토비아스 휘비네트, 『해외입양과 한국민족주의』, 뿌리의집 역, 소나무, 2008, 105쪽.

사한다. 그렇다면 어머니들을 빌린 '그 얼굴'의 '남자'는 누구인가. 그것은 국가다. 국가는 자국의 국민을 보호하고 지키며 인간으로서의 존엄성을 잃지 않고 자유롭게 살아갈 권리를 보장해주어야 한다. 그러나 국가는 어머니들을 이용하고 아버지가 되어버리면 의무를 방기하고 숨거나 현실을 외면하며 사라져버린다. 어린 아기들은 전혀 다른 인종의 국가에서 다른 문화의 언어를 익히며 극심한 정체성의 혼란과 억압을 경험하며 살아야만 한다. 그 모든 일에 근본적인 책임을 져야 하는 '그'를 애타게 찾지만 그는 어디에도 없다. 낯선 곳에 던져진 곳에서 외롭게 '견디는 일'이 남아 있을 뿐이다. 한 여자의 몸을 통해 임신이 되고 출생하고 버려지고 먼 곳으로 밀려나 어려운 성장기를 거치는 전 과정이 '소란의 흔적'이라고 암시되고 축약된다.

Elsewhere (Norway, Australia)
another Korean
National bears the imprint
of my din. (56쪽)
(노르웨이나 호주 같은) 다른 곳에서
또 한 사람의 한국 국민은
나의 소란의
흔적을 견딘다.

「FRUIT OF ARRIVAL(도착의 결실)」(17~18쪽)이라는 시에서 시인은 여성으로서 자신 또한 출산의 경험을 하면서 어머니가 되고 더 절실하게 자신의 출생과 입양의 의미에 관해 생각하게 된다. 이 시는 구약성서의 다니엘서 3장 4절부터 7절까지의 내용을 표제로 놓고 그 사이에 자신의 출산 과정을 나열하면서 국가에 대

해서 생각하는 과정이 뒤섞여 있다. 그녀의 시를 읽는 것은 콜라주의 역순으로 읽기 곧 시를 해체하여 다시 퍼즐을 맞추듯 읽는 흥미로운 과정을 통한 독해가 이루어지며 시를 반복해 읽을수록 그 과정이 조금씩 익숙해진다. 다니엘서의 인용 부분은 느브갓네살 왕이 세운 금 신상에 절을 하라는 명령이 내려지고 모든 백성들이 그 명령에 따라 금 신상에게 절을 한다는 내용이다. 이는 구약에서 그릇된 우상 숭배를 경계하라는 교훈을 주는 부분이다. 당시 왕은 모든 권력의 핵심이며 그 명령은 절대적이었다. 비록 그 명령이 잘못된 것이라 해도 거스를 수 없을 정도로 왕의 권력은 막강했다. 시인이 새삼 자신의 출산 과정에서 이 부분을 인용하는 것은 출산을 통한 어머니 되기의 경험을 통해 그것이 목숨을 걸 정도의 숨 막히는 과정이었다는 사실을 알게 되었고 그럼에도 불구하고 그 소중한 자식을 버리도록 강요한 왕/국가/권력의 부당함에 대한 저항적 의지의 발현이다.

출산의 과정에서 시인은 "I never sing sweet lullaby, my voice has poor affect(나는 결코 감미로운 자장가를 부르지 않았고, 나의 목소리는 불쌍한 느낌을 갖고 있다)."고 회상한다. "This bird that glances off your shoulder. Name it and it will remain, repair its broken wing and it will bear monstrous fruit(당신의 어깨를 스쳐간 이 새. 그것에 이름을 붙이면 그것은 남아 있을 것이고, 그 부러진 날개를 고쳐주면 기괴한 결실을 낳을 것이다)." 시인은 아들을 출산하면서(my son's birth) 비천한 출생(humble birth)을 떠올린다. 배우자가 함께하는 아들의 탄생 앞에서 자신의 탄생을 상상해보는 것이다. 결국 시인이 아들을 출생하는 과정은 고스란히 자신의 출생과 겹쳐지면서 축복받지 못하고 내던져진 비참한 인생에 대한 회한 때문에 불쌍한 느낌에 가득 차서 소중한 아들의 탄생을 기뻐만 할 수 없는 상황에 놓인다. 그러나 시인은 매우 객관적이고 논리적인 시각을 가지고 있다. 그 모든 원망을 어머니라는 개인에게 부과하는 대신 자국의 국민을 무책임하게 포기한 국가에 대해

서 책임을 묻는 냉철한 이성을 보여준다. 우상을 숭배하면서 진실을 외면한 무지한 느브갓네살 왕처럼 참된 국가의 의무를 다하지 못한 국가에 대한 비판을 담고 있다. "The coat of nations slips too easily off some of our shoulders(국가라는 외투는 우리의 어깨로부터 너무 쉽게 미끄러져 내린다)." 또한 「IMMIGRANT SONG(이민자의 노래)」(19쪽)에는 다음과 같은 구절이 있다.

All birds — even those that do not fly
— have wings.
모든 새들은 — 비록 날지 못한다 해도
날개가 있다.
(중략)

If this is racial hygiene,
Why do I feel so dirty?
만일 이것이 인종적 위생학이라면
나는 왜 그렇게 더럽게 느껴지는 것일까?

'부러진 날개를 가진 새'에 관한 언급은 다시 이 시에서 '날지 못하는 새'와 연결된다. 날기에 대한 열망은 모든 인간에게 공통되는 기본적인 욕망이다. 이상을 향해 날아가고자 하는 기본적인 욕망이야말로 인간의 실존적인 기반이 될 것이다. 그러나 시인에게 있어 날아야 하는 새는 부러진 날개와 날지 못하는 새로 표현됨으로써 처음부터 실존의 위협에 처해 있었던 위기 상황과 자유롭지 못했던 과거를 끝없이 그려낸다. clean과 연결되는 아들의 탄생 앞에서 dirty라는 단어로 자신을 표현하는 데서 그 갈등은 극대화된다. 「ECONOMIC MIRACLES(경제적 기적)」라

는 시에서는 한국에 대한 관심과 함께 자신의 입양 과정을 표현한다.

Legally abandoned

orphan

foster child

eligible for adoption

immigrant

legal resident alien

naturalized citizen

alien registration number A35300104

passing for American-born

passing for Chinese

my maiden name even after marriage

합법적으로 버려진

고아

양자

입양을 위한 유자격자

이민

합법적인 외국인 거주자

귀화인

외국인 등록번호 A35300104

미국태생으로 받아들여진

중국인으로 받아들여진

결혼 후에도 내 소녀적 이름(23쪽)

오른쪽으로 과도하게 들여쓰기되어 다른 시들보다 시각적으로 강조되고 있는

이 부분은 출생 이후부터 외국으로 입양되는 전과정을 요약하고 있다. 시인은 "앞으로 주로 재생산 기술과 헌신적인 모성애에 관한 시를 쓸 것이다. 여러 겹의 불이익을 당하는 엄마들의 아이들을 소위 제1세계에 있는 백인 엄마들에게 보냄으로써 이익을 주는 전세계적인 어린이의 일방적 거래인 입양에 관한 시를 쓸 것이다."[15]라고 말함으로써 입양이 시 창작의 지속적인 과제임을 피력하고 있다. 시인은 오래전 이미 미국인으로 받아들여졌지만 여전히 완전한 미국인도 한국인도 아닌 동시에 미국인이자 한국인으로서 미국과 한국, 남성과 여성, 어머니와 딸, 과거와 현재라는 수없이 반복되는 이분법의 쌍들을 넘어서서 자신의 정체성을 구축하기 위한 노력을 기울여왔다. 시인의 이러한 노력은 다양성의 자율과 이질성의 충돌이라는 콜라주의 기법을 통해서 자기만의 화법을 창조해내며 성과를 내고 있다.

제목과 관련된 부분을 찾으면 "당신의 무릎 위 향기로운 대기 안으로 페이지를 펼치라 / 죽어가는 파리와 같은 문자들, 당신의 검은색으로 가득한 치마"와 「사라진 쌍둥이의 한 사람」에서 "얼마나 내가 당신을 사랑하는지 / 당신의 멋진 검은색은 무성하게 자란다" 정도이다. 역시 의미를 파악하는 일이 쉽지 않으나 통상 검은색이 죽음이나 불길함을 상징하는 색이며 치마가 여성의 의복이라 할 때 이는 불행으로 가득한 여성의 삶을 의미한다. 특히 'Black skirt'가 아니라 'Skirt full of black' 즉 '검은색 치마'가 아니라 '검은색으로 가득한 치마'라는 표현은 검은색을 더 강조한 표현이다. 불행한 여성이 아니라 불행으로 가득한 여자의 삶이란 의미, 나아가 해외입양인이 겪어야 했던 상상할 수 없는 어려움으로 가득한 이산자아로서의 삶을 의미한다고도 볼 수 있다. 검은색은 단지 외부로 드러나는 색상이 아니라 깊은 슬픔과 우울과 고통과 절망 같은 극단적인 내적 심연의 세계를 함축한다.

15 Voice from Gaps, University of Minnesota, 2009.6.24.

그러나 이 시집이 그러한 비극적인 정조로만 가득한 것은 아니다. 특히 마지막 작품 「22세기까지」에서 헨젤과 그레텔의 동화를 인용하면서 22세기로 나아가는 비전을 제시하고 있다. 헨젤은 집으로 가는 길을 잃지 않기 위해 빵 부스러기와 조약돌을 놓았음에도 불구하고 집으로 돌아가지 못하지만 '나'는 "유년 시절을 내려놓"고 "모성성을 내려놓"고 "당신이 나를 기다린다면, 나는 당신을 22세기에 만날 것"이라 말하면서 미지의 세계를 향하는 희망과 의지를 보여주는 것이다.

2) 침묵을 강요당하는 여성의 저항

2장의 일부는 안데르센의 동화 「백조 왕자」의 다시 쓰기로 되어 있다. 원작 동화의 줄거리는 다음과 같다. 왕비가 죽자 왕은 새 왕비를 맞이했다. 마녀인 왕비는 열한 명의 왕자들을 백조로 만들어 내쫓고 엘리자 공주는 오빠들에게 쐐기풀 옷을 만들어 입히면 다시 사람이 되게 할 수 있다는 예언을 듣는다. 그러나 옷을 모두 만들 때까지 공주가 말을 해서는 안 된다는 단서 조항이 있었다. 어느 날 사냥을 나왔다가 아름다운 엘리자 공주를 본 왕이 그녀를 궁으로 데려가 왕비로 삼았지만 아무 말 없이 쐐기풀 옷만 만드는 공주는 마녀로 몰리고 화형의 위기에 처한다. 화형당하는 순간 겨우 옷을 다 만들게 되자 왕자들은 사람으로 다시 변하게 되고 다같이 궁으로 돌아가 왕비를 내쫓고 행복하게 살았다는 이야기다.

엘리자 공주가 헌신적인 노력으로 무려 열한 명이나 되는 왕자들을 구해내고 궁으로 돌아와 마녀를 물리친다는 이 이야기는 여러 가지의 문제점을 안고 있다. 첫째, 공주에게 강요된 희생이 극단적으로 미화되어 있다. 왕비에 의해 궁에서 쫓겨날 때 공주는 겨우 열다섯 살로 되어 있다. 어린 공주에게 장정 열한 명을 위한 옷을 만드는 일은 이루기 어려운 고난을 상징하는 동시에 현실적으로도 매우 힘겨운

일이다. 깊은 산 속에 서식하는 쐐기풀은 양쪽으로 날카로운 톱니가 나 있고 산이 분비되어 만지면 매우 쓰리다고 한다. 이렇게 거친 풀을 다듬어 실을 잣고 다시 옷을 만드는 과정은 여성에게 감당하기 어려운 엄청난 고난이 부과된 문제적 상황이다. 더욱이 옷을 만드는 결코 짧지 않은 기간 동안 한마디의 말도 해서는 안 된다는 조항은 어린 여성을 억압적인 한계상황으로 몰아붙이고 있다. 그럼에도 그녀의 희생과 인내와 헌신은 아름다운 미덕으로만 윤색되고 현실적 고난은 도외시된다.

둘째, 남자들의 극도의 무기력함이 의아하다. 새 왕비가 열두 명의 자식들을 쫓아낼 동안 아버지인 왕은 무엇을 하였는지 동화에는 전혀 언급되지 않는다. 또한 열한 명이나 되는 왕자들 중에는 단 한 명도 용감하거나 개척적이거나 사려 깊은 사람이 없다. 물론 마법에 걸려 그렇다고 할 수도 있으나 어린 동생에게 자신들의 운명을 송두리째 맡겨놓고 공주가 옷을 다 만든 순간에야 나타나서 옷을 받아 입고 사람이 된다. 화형이 중지되는 것은 공주가 자신의 임무를 모두 마치고 비로소 말을 할 수 있는 시점이 되었기 때문에 누명이 스스로 벗겨지는 것인데도 불구하고 동화에서는 마치 오빠들이 돌아와 공주를 구하는 것처럼 보인다.

셋째, 마녀와 여성성의 문제이다. 문학작품에서 여성은 흔히 마녀와 관련된다. 사악한 새 왕비가 마녀인 것은 당연한 설정이고 선한 공주 또한 마녀로 몰려 화형의 위기에 처하다 가까스로 위기를 모면한다. 왕비든 공주든 악하든 선하든 여성은 근본적으로 부정하고 위험한 존재라는 고정관념을 보여준다.

넷째, 여성의 경쟁과 질투와 연대의 결여라는 문제이다. 동화에서 여성들은 항상 서로 적대적이다. 가장 아름다운 여자가 되기 위해 혹은 왕이나 왕자로 대표되는 남성의 사랑을 독차지하기 위해 여성은 외적인 특성인 미모로 경쟁하고 서로의 미모를 질투하며 사생결단의 상황으로 상대방을 몰아넣는다. 동화 속의 여성들에게 연대감이란 전혀 없다. 동화는 어린이들을 위한 이야기면서도 백인/남성 작가

들에 의해 씌어지면서 가부장제적이고 남성 중심적인 문제점을 고스란히 담고 있으며 비판력이 없는 어린이들에게 그러한 이데올로기가 그대로 유입된다는 점에서 매우 위험한 일이다.

신선영은 「Flower I, stamen and Pollen(꽃 1, 수술과 꽃가루)」에서 「백조 왕자」를 다시 쓰고 있다. 의미를 차례대로 이어가는 방식에서 벗어나 있고 단어와 문장에서 그때그때 연상되는 파편적인 단어와 생각들을 콜라주하는 특유의 시 창작법을 사용하면서 동화에 부분적으로 변화를 주어 독창적인 생각을 표현하고 있다. 그럼에도 불구하고 시인이 전반적으로 중요하게 여기는 몇 가지 요소들을 볼 수 있다.

「백조 왕자」와 자신의 삶의 체험을 동일시하여 병렬하고 있다는 점이 중요한데 구체적인 요소로는 첫째, 공주가 위기에 처하게 되는 동인으로서의 왕비의 죽음과 자신이 입양이라는 위기에 처하게 된 위기의 시발점으로서 어머니의 죽음을 병치시키는 점이다. 어린 공주가 궁에서의 안락하고 평화로운 삶에서 위험한 세상으로 떠밀리는 것은 시인이 자신의 출생과 동시에 일어났던 어머니의 죽음으로 인해 위기에 봉착하는 경험과 연결된다.

> Telling the tale backwards forced me to begin with my mother's death — timely coincidental with my birth,
> 동화의 뒷얘기를 말하는 것은 나로 하여금 내 어머니의 죽음 — 내 출생과 같이 일어났던 — 으로 시작하게끔 한다. (28쪽)

둘째, 결과적으로 아무도 없는 머나먼 외국으로 떠밀려와서 외롭게 유년기를 견뎌야 했던 시인은 자신이 처한 위기를 혼자 힘으로 해결해야 하는 고립무원의 상황에 놓인 공주와 자연스럽게 동일시된다. 셋째, 오빠 왕자들과 자신을 구해내기

위해 쐐기풀 옷을 만드는 과중한 일을 완수하는 동안 공주에게 강요되는 침묵의 의무는 가장 중요한데 이는 모국어를 익히기도 전에 외국어를 배워야 했던 시인에게 강요된 침묵과 연결되기 때문이다.

But remember, that from the moment you commence your task until it is finished, even should it occupy years of your life, you must not speak. the first word you utter will pierce through the hearts of your brothers like a deadly dagger. Their lives hang upon your tongue······

그러나 기억하라, 네가 너의 일을 시작하는 그 순간부터 마칠 때까지 비록 그것이 네 인생에서 여러 해가 걸릴지라도, 너는 말을 해서는 안 된다. 네가 뱉은 첫 번째 단어는 치명적인 단검처럼 너의 오빠들의 심장을 관통할 것이다. 그들의 생명은 너의 혀에 달려 있다······.

 *
 * *

You must not speak. You must not. The first word will
pierce their hearts.
Your last word pierce your own. Seven swords a flame on seven sorrows.
Son and brothers. A historical inheritance. If only your tongue were
large enough
for all of them, the size of their lives. Their task, this colossal silence.
Flesh, tissue, you gorge throbbing on the works.
너는 말하지 말아야만 한다. 하지 말아야만 한다. 첫 번째 단어는
　　　그들의 심장을 관통할 것이다.
너의 마지막 말은 너 자신의 심장을 관통할 것이다. 일곱 개의 검은 일곱 개의 슬픔

위의 불꽃.

아들과 오빠들. 역사적인 유산. 만일 너의 혀가

　　충분히 크다면

그들 모두의, 그들의 모든 생명의 크기에 충분할 만큼. 그들의 과업, 이 거대한 침묵.

살, 피부, 너는 그 일을 하면서 게걸스레 삼켜버린다. (32쪽)

　이는 딸보다 아들과 오빠들을 중요시해왔던 역사적인 전통에 대한 저항적 표현이다. 첫 번째 말이 그들의 심장을 관통하는 것이 두려워서 끝까지 그 침묵을 견디어낸다면 마지막 말은 그들이 아닌 자신의 심장을 관통할 것이다. 이것은 희생과 인내의 무의미에 대한 인식이다. 자신의 심장을 관통하고야 말 침묵의 말을 끝내 참고 견디면서 남자 형제들의 생명을 구원할 수 있다 할지라도 죽음으로 끝나고 말 그녀의 희생은 무엇으로 갚을 수 있을 것인가에 대한 회의적 표현이다. 결국 그들 모두의 삶을 책임질 수 있을 만큼의 거대한 침묵을 유지하려면 모든 것을 집어삼킬 수 있을 만큼의 커다란 혀가 필요하다. 이것은 침묵과 인종적 삶의 불가능과 무의미에 대한 인식이다. 여성에게 강요되는 침묵은 가부장제가 여성에게 행한 억압의 한 부분이었고 말은 사고와 생각의 표현이며 의사의 표출이라는 점에서 말을 금지한다는 것은 존재 자체를 무화시키는 것이다.

　비단 이 동화가 아니더라도 언제나 여성에게는 침묵이 강요되어왔다. 여성은 말보다는 침묵이 미덕이었고 막상 용기를 내어 말하려고 해도 이주 여성으로서의 시인에게 있어 말하기란 쉬운 일이 아니다. 그녀의 말하기는 영어로 말하는 '백인/미국 사회'에서 '황인종/제3세계 출신/입양아/여성'이라는 여러 겹의 억압을 받아야 했다. 남성 앞에서 여성이 침묵해야 한다는 젠더 이데올로기는 서구 사회에서 제3세계 출신의 여성이 침묵해야 한다는 제국주의 이데올로기와 연결되며 남성이 능동적으로 말하고 여성이 수동적으로 듣는 관계는 서구가 제3세계를 대변하

고 지배한다는 제국주의의 지배적 욕망과 연결된다. 결국 침묵에서 벗어나려는 시인의 시도는 중요한 저항의 자세이며 침묵을 강요받은 공주를 대신하여 문제를 제기하는 것이다. 유아기에 한국을 떠난 탓에 한국어와 영어 사이의 언어적 갈등은 없었을 것이나 모국어로서의 한국어 대신 외국어로서의 영어를 익히고 사용해야 한다는 것은 정체성의 혼란을 야기했다. 그러한 성장 과정을 통해서 시인에게 침묵은 강력한 억압의 요소로 각인되었고 「백조 왕자」에서 침묵을 가장 중요한 다시 쓰기의 요소로 본 것이다. 또한 왕이 아름다운 공주에게 프로포즈를 하는 장면을 다시 쓰기를 통해 백인 사회에서 살아가는 황인종 여성으로서의 고통을 표현하는 동시에 비판하고 있다.

"If you are as good as you are beautiful, I will dress in silk and velvet, I will place a golden crown upon your head, and you shall dwell, and rule, and make your home in my richest castle." and then he lifted her on his horse. She wept……

"만일 당신이 아름다울 뿐 아니라 선하기도 하다면 나는 당신에게 비단과 벨벳으로 된 옷을 입히고 당신 머리에는 금관을 씌우고 나의 부유한 성에 당신의 방을 만들어주고 거기서 살면서 백성을 다스리게 하겠소."라고 말하고 나서 그는 그녀를 자기 말에 태웠다. 그녀는 눈물을 흘렸다……

<div align="center">*</div>
<div align="center">* *</div>

if (you tantalize me Black am I and beautiful

I (will translate genealogy my pearl my new luminous lexicon

만일 (당신이 나의 애를 태운다면 검고 아름다운

나는 (혈통을 나의 새로운 빛나는 어휘, 진주로 바꾸겠어요 (34쪽)

왕이 결혼을 제안한 공주가 아름다운 백인 여성이라는 통념에 대해 시인은 흑인

여성의 아름다움에 관해 묻는다. 그리고 왕이 제안한 단어의 목록을 나의 어휘로 바꿀 것을 제안한다. 시인은 기존의 어휘를 뒤집어서 새로운 어휘들의 목록을 마련한다. 아름다움과 백인 여성의 등식은 거부되고 시인이 기존의 단어들에 새로운 의미를 부여하는 이름붙이기 곧 명명(Name)은 계속되며 "나는 흑인이지만 예쁘다(I am Black but comely)"(35쪽)고 외친다. 백인/남성 중심의 가부장제 사회에서 유색인종/여성의 언어를 통한 저항이 침묵에의 강요를 넘어서서 이어진다. 인간의 주체성은 언어를 통해 형성되고 인간은 언어를 통해 세상을 인식하고 교통한다. 언어는 곧 권력[16]인 것이다. 제국의 언어는 피식민자에게 강요되고 피식민자의 역사와 문화는 제국의 담론에 의해 왜곡되고 변형된다. 이러한 언어에 대한 관심 곧 가부장 남성의 언어, 제국의 언어에서 모국의 언어로의 치열한 탐구와 지향을 볼 수 있다.

3. 『쿠퍼의 교훈』

1) 혼종성의 갈등과 정체성의 모색

신선영이 가장 먼저 출간한 책은 어린이를 위한 『쿠퍼의 교훈(Cooper's Lesson)』으로 입양아 출신 화가인 킴 코건(Kim Cogan)이 그림을 그렸다. 한국 아동이 입양될 때 미국을 비롯한 서양의 부모들 중에는 한국에서는 성을 앞에 쓴다는 것을 모르는 사람들이 많았기에 한국의 성을 이름으로 삼고 자신들의 성을 뒤에 붙인 경우가 많았다. 그래서 입양아 중에는 킴(Kim)이라는 이름을 가진 사람이 많다. 이

16 오정화 외, 『이민자 문화를 통해 본 한국 문화』, 이화여자대학교 출판부, 2007, 25쪽.

책의 그림을 그린 킴 코건도 그런 경우인 듯하다. 신선영은 자신과 같은 입양아 출신의 화가와 함께 공동 작업을 했고 그것이 자신의 작품을 더 잘 이해하고 표현하는 길이라 여겼을 것이다.

　주인공 쿠퍼는 한국인 엄마와 미국인 아버지 사이에서 태어난 혼혈 아동(half)이다. 한국어를 모르는 쿠퍼에게 엄마는 종종 한국어로 말을 하고 청과물 가게의 이씨 아저씨는 쿠퍼가 한국말을 하지 않는다고 야단을 친다. 작가는 한 인터뷰에서 "이것은 엄마의 언어인 한국어와의 관계에서 힘겨워하는 미국에서 태어난 혼혈 아동의 이야기인 동시에 그들이 한국에 남겨두고 떠나야만 했던 과거의 자신의 존엄성을 유지할 수 있는 새로운 어떤 장소를 찾으려고 애쓰는 미국 이민자의 힘겨움에 관한 이야기"[17]라고 했다. 이 작품은 한국인의 피를 가진 미국인 쿠퍼와 미국에서 사는 한국인 이씨 두 사람 사이에서 오해를 일으킨 작은 사건을 잘 해결하고 상호간의 이해를 넘어 화해로 나아가는 과정을 그리고 있다. 이러한 문제에 대해서 작가는 다음과 같이 자신의 창작 의도를 밝히고 있다.

　　이 책을 쓰면서 나는 자신들이 입양된 문화에 적응하고 영향을 주면서 서로 다른 세대 간에 무엇을 잃고 무엇을 얻을 수 있는지를 잘 그려내기를 원했다. 나는 또한 언어가 어떻게 해서 우리가 누구이고 우리가 다른 사람과 어떻게 관계를 맺는가에 관해 그렇게 중요한 역할을 하는지 탐구하기를 원했다. 나는 한 소년이 두 개의 세계 안에 있다고 느낄 때 어떻게 해서 자기 자신을 이해 — 도전 — 하게 되는지에 관해 상상해보았다. 그리고 나는 어떻게 과거에 유명한 사람이었던 한국인 청과물상 이씨가 그렇게 보잘것없는 사람이 되었는지에 대해서도 상상했다. 나는 정말 쿠퍼와 이씨 간에 생긴 것과 같은 다른 문화 간의 그리고 국제적인 우정이야말로 우리

17　Voice from Gaps, University of Minnesota, 2009.6.24.

모두가 우리가 서로 다른 부분을 아는 데 가장 근본적인 길이라고 믿는다.[18]

어린 쿠퍼는 혼혈아로서의 정체성의 혼란에 처해 있다. 백인 할머니는 쿠퍼의 얼굴이 갈색(brown)이라고 말하는 반면 한국인 외할머니는 하얗다(white)고 말한다. 쿠퍼는 태권도장의 포스터에 그려져 있는 검은 머리와 황갈색 피부를 하고 있는 아이들에 대해서도 동질감을 느낄 수 없고 자기와 다르다며 혼혈이라 놀리는 백인 사촌과도 친하기 어렵다. 어느 쪽과도 동질감을 가질 수 없고 어느 쪽에도 완전히 속할 수 없는 것은 어린 쿠퍼에게 큰 당혹감을 준다.

이는 언어 문제에 있어서도 마찬가지다. 청과물 가게에서 이씨 아저씨에게 쿠퍼는 말한다. 'Why don't you speak English?(왜 영어로 말해주지 않으시죠?)" 언어 문제는 쿠퍼에게 있어서 세상과 부딪치는 가장 큰 어려움 중의 하나다. 가장 가까운 엄마와의 소통에도 문제가 있고 청과물 가게에서의 작은 사건도 언어에 기반하고 있다. 이민자들은 피부색 못지않게 언어에 의해 평가되므로 언어는 단순한 의사소통의 도구가 아니라 그들의 정체성을 구성하는 가장 중요한 도구가 되는 것이다. 인간의 주체성은 언어를 통해 형성되고 인간은 언어를 통해 세상을 인식하고 교통한다. 그뿐만 아니라 언어는 곧 권력이기도 하다. 제국의 언어는 피식민자에게 강요되고 피식민지의 역사와 문화는 제국의 담론에 의해 왜곡되고 변형[19]된다. 한국에서 명망 있는 화학자였던 이씨가 미국에서 청과물상이 되는 과정에서 가장 큰 요인은 낯선 언어였다. 이제 한국어와 영어를 모두 사용하게 된 이씨가 이제는 자신이 한국인이면서 미국인이라고 말하자 쿠퍼는 혼란에 빠진다.

18 Sun Yung Shin, 〈Cooper's lesson〉, Children's book press, 2004, p.32. 이후에는 면수만 표기함.
19 오정화, 앞의 책, 26쪽.

"But they look at me funny if I say I'm American, even though I am."

"하지만 제가 미국인이라고 하면 그 사람들은 재밌다는 듯이 쳐다보죠. 분명히 저는 미국인인데도 말이죠." (26쪽)

　언어, 외모, 문화 등의 차이는 다름 이상의 우열 관계를 형성한다. 미국인 쿠퍼는 같은 미국인에게는 한국인으로 오해받으며 한국인들로부터는 왜 한국인이 한국어를 할 줄 모르느냐는 질책의 대상이 된다. 외모와 언어와 국가와 민족이 일치하지 않는 여러 가지 혼종의 구성 요소들의 집합체로서의 소년 쿠퍼는 이씨와의 갈등 해소 과정을 통해서 그 또한 자기와 똑같은 혼란을 겪었음을 알고 동일시의 감정을 통해 소통과 화해로 나아간다. 혼혈 아동을 통해 문화 간의 갈등을 다룬 신선영은 한국인 입양아를 주인공으로 한 동화(assimilation)와 이문화 간의 입양에 관한 다큐멘터리를 준비 중이라고 한다. 입양과 유년기, 사춘기 그리고 성인이 된 이후까지의 전 생애에 걸쳐 가장 큰 고통과 혼란의 요인이었던 해외입양은 시인에게 있어 가장 핵심적인 주제로 남을 것이다.

　그러나 비단 입양아가 아니더라도 소위 쿠퍼와 같은 2세대 한국계 미국인이나 이씨와 같은 이민자들 또한 미국 사회에서 좌절과 어려움을 겪는다. 미국에서 태어났다는 것이 미국 사회에서 받아들여질 만한 적합한 특성을 갖추었다는 것은 아니며 법적으로 미국인이라고 해서 미국의 문화적 관습에서 무조건 받아들여질 수도 없는 것이다. 이들에 대해서 미국이 끈질기게 인종차별과 배제를 지속하고 있다는 사실은 한국에서와는 전혀 다른 분야에서 일하고 있는 이씨를 통해 잘 드러난다. 심지어는 언어의 소통 문제를 야기하는 엄마, 인종 문제를 거론하는 사촌, 정체성의 혼란을 가중시키는 양가의 할머니들의 발언 등을 통해 가장 가까운 가족조차도 쿠퍼에게 어려움을 주고 있다는 것을 보여준다.

2) 동화(assimilation)를 넘어 새로운 자아 찾기

쿠퍼의 교훈은 청과물 가게에서 이루어지며 아버지가 아닌 이씨와의 관계를 통해 획득된다. 쿠퍼가 집에서 나가는 데서부터 이야기가 시작되며 백인 아버지는 쿠퍼에게 한마디도 하지 않고 한국인 어머니는 쿠퍼가 알아들을 수 없는 한국어로 이야기한다. 이 첫 장면에서 쿠퍼가 부모와 긍정적인 관계를 맺지 못하고 있으며 의사소통도 제대로 되지 않고 있음을 알 수 있다. 비록 소규모임에도 불구하고 미국인 백인 아버지와 한국인 황인종 어머니와 한국계 미국인 혼혈아 쿠퍼로 이루어진 이 가족이 이민족/인종끼리 이루어진 이질적인 가정을 형성함으로써 여러 가지의 문제적 상황 안에 있음을 함축하고 있다.

어린 쿠퍼는 이미 인종, 언어, 민족, 문화, 국적 등의 다양한 문제들로 정체성의 혼란을 겪고 있으며 이러한 고민을 가족 내에서도 해결하기 어렵다. 오히려 쿠퍼의 문제는 가정 밖의 한국계 이민자 이씨와의 관계를 통해서 해결된다. 이씨가 교육을 많이 받은 지적인 학자 출신이라는 사실은 비록 현재는 청과물상을 하고 있으나 그가 무시당할 만한 사람이 아니며 쿠퍼에게 교훈을 주기에는 백인 아버지보다는 오히려 적합한 사람이라는 의미를 담고 있다. 이씨의 전직을 통해서 미국 현지에서 무시당하는 한국인의 위상에 대한 전복을 의도하고 있으며 아버지 노릇을 대신 부여함으로써 백인 가족에 대한 은연중의 불신을 드러낸다. 사회적으로 주변화된 집단에게 있어서는 가정이 사적인 공간이기는 하나 공적인 사회의 여러 가지 문제들이 스며들어 있어서 더 많은 문제들이 일어날 수도 있다. 쿠퍼에게 정신적 성숙을 일깨우는 진정한 아버지 역할은 자기와 비슷한 고민을 하고 있는 한국계 이민자 이씨에게 부여되어 있다.

이민자 이씨가 미국에 와서 적응하는 과정은 동화라는 관점에서 볼 수 있다. 어

니스트 버지스에 의하면 동화란 사람들과 집단들이 다른 사람들과 집단들의 기억과 감정과 태도를 획득하고 그들의 기억과 역사를 공유함으로써 공동의 문화적 삶 안에 그들과 통합하는 상호 침투와 융합의 과정이라고 정의된다. 동화는 자신을 지우는 부정적 과정이 아니라 공동의 문화적 삶을 만들어내는 긍정적 과정인 것이다. 한편 밀튼 고든은 동화를 문화, 구조, 전쟁, 정체성, 편견, 차별, 시민권 등 여러 측면에서 설명하기도 하는데 특히 소수집단이 주인 사회의 문화적 패턴들을 받아들이는 문화 변용은 영어나, 의복 같은 외적인 것을 넘어서서 특징적인 감정적 표현, 핵심 가치, 삶의 목적처럼 내적인 자아 혹은 사적인 자아의 부분까지 확장[20]된다고 한다.

"Anyway now I speak both. And now that I'm a citizen, I'm Korean and American, both."

"이제 나는 한국어와 영어를 둘 다 쓸 수 있게 되었단다. 그리고 이제 나는 미국 시민권자니까 한국인이면서 미국인이기도 하지." (27쪽)

"Sometimes I wish I were just one thing or another. It would be simpler," Cooper said.

"때때로 저는 이것 아니면 저것 둘 중에 하나였으면 좋겠어요. 그게 간단하잖아요."라고 쿠퍼가 말했다.

"Oh? You want to be the same as everyone else, like the cans on this shelf, or those rows of frozen fish?"

"오 그래? 너는 다른 사람들과 똑같아지기를 원하니? 마치 선반에 있는 통조림이나 저기 줄지어 있는 냉동 생선처럼 말이니?" (29쪽)

20 김민정, 「스파이와 동화」, 오정화 외, 앞의 책, 73~75쪽.

과거 자신의 지위를 포함한 한국적인 특성을 버리고 현실을 받아들이며 특히 자신의 지위를 포기하게 했던 새로운 언어를 받아들이면서 언어에 들어 있는 모든 문화와 관습을 받아들이려는 노력의 중요성을 익히고 새로운 정체성을 확립한 그는 쿠퍼에게 동화의 중요성을 전한다. 그러나 그는 자기를 완전히 잃고 흡수되는 동화가 아니라 자기의 독자성을 유지하면서 상호 융합하는 과정으로서의 동화의 중요성을 강조한다. 자기를 잃지 않으면서 다른 사회에서 살아가는 일의 균형과 조화에 관한 주체적 관점을 가르쳐주는 이씨에게서 쿠퍼는 올바른 정체성 확립에 있어서 동화의 기준을 세워야 하는 중요한 교훈을 얻는 것이다. 유아기에 입양된 작가의 어려웠던 시절에 대한 경험이 녹아 있는 이 작품은 정체성의 혼란을 어떻게 극복해야 하는지에 관한 상담과 같이 따뜻하고 교훈적이면서 어린이에 대한 존중의 시선을 가득 담고 있다. 입양아에 관한 다른 동화를 준비 중이라는 작가는 이 작품에서도 자신의 입양 체험을 통해 실질적이고도 근본적인 문제를 예리하게 천착하고 있다.

4. 결론

신선영은 유아기에 미국으로 입양되어 현재는 아시안 아메리칸 문학계의 중요한 작가로 활동하고 있는 한국계 미국인 작가이다. 여기서는 신선영의 대표 시집 『Skirt full of Black』과 동화책 『Cooper's Lesson』을 연구 대상으로 하여 문학 세계의 특성을 고찰하였다. 특히 미국이라는 백인 중심의 세계에서 '한국인/여성/입양인/작가'라는 다층적이고 복잡한 지위의 이산자아로 살아가면서 정체성의 혼란을 딛고 극복해가는 과정을 표현한 작품의 분석에 중점을 두었다.

시인은 미국인이자 한국인으로서 미국과 한국, 남성과 여성, 어머니와 딸, 과거

와 현재라는 수없이 열거되는 이분법의 항들을 넘어서서 자신의 정체성을 구축하기 위한 노력을 기울여왔다. 시인의 이러한 노력은 다양성의 자율과 이질성의 충돌이라는 콜라주의 기법을 통해서 자기만의 화법을 창조해내며 성과를 내고 있다. 콜라주 기법은 다문화를 경험한 타자로서의 시인에게는 필연적이고도 가장 효과적인 표현 방식일 수 있다. 또한 시인은 정전 다시 쓰기를 하고 있는데 특히 「백조 왕자」를 침묵과 관련하여 비판하고 있다. 이주 여성으로서 그녀의 말하기는 영어로 말하는 '백인/미국 사회'에서 '황인종/제3세계 출신/입양아/여성'이라는 여러 겹의 억압을 받아야 했다. 결국 침묵에서 벗어나려는 시인의 시도는 중요한 저항의 자세이며 「백조 왕자」 다시 쓰기는 침묵을 강요받은 공주를 대신하여 문제를 제기하는 것이다.

『쿠퍼의 교훈』은 사적인 집이 아닌 청과물 가게라는 보다 공적인 공간에서, 백인 아버지가 아닌 한국인 이민자 이씨와의 관계를 통해 획득된다. 소규모임에도 불구하고 미국인 백인 아버지와 한국인 황인종 어머니와 한국계 미국인 혼혈아 쿠퍼로 이루어진 쿠퍼의 가족은 이민족/인종끼리 이루어진 이질적인 가정을 형성함으로써 여러 가지 문제적 상황 안에 있다. 새로운 언어를 받아들이면서 언어에 들어 있는 모든 문화와 관습을 받아들이려는 노력의 중요성을 익히고 새로운 정체성을 확립한 이씨는 쿠퍼에게 이문화간의 동화의 중요성을 전한다. 그는 자기의 독자성을 유지하면서 상호 융합하는 과정으로서의 동화를 강조한다. 쿠퍼는 그에게서 자기를 잃지 않으면서 다른 사회에서 살아가는 일의 균형과 조화에 관한 주체적 관점을 배운다.

3장 침묵하는 타자에서 저항하는 주체로의 귀환

마야 리 랑그바드의 『홀거 단스케를 찾아라』

이 장에서는 덴마크로 입양된 마야 리 랑그바드의 『홀거 단스케를 찾아라(Find Holger Danske)』를 연구 대상으로 하여 해외입양인 여성 문학의 한 양상을 분석하였다. 해외입양인들은 제3세계의 유색인종으로서 백인들의 제1세계로 강제로 밀려났고 고통을 견디며 영어와 유럽어를 익혔다. 그리고 그들은 그 언어를 통해 모국의 문화유산을 새롭게 구성해낸다. 이들은 감정이 배제된 목소리로 자신의 현실을 객관화시키고 문제의 본질로 향해 나아가는 이성적 방식을 취하고 있다. 이는 침묵에서 벗어나 마침내 발화의 주체가 된 하위주체의 모습이다.

덴마크의 젊은 시인 마야 리 랑그바드가 양모와 생모와 자신에게 던지는 질문의 형식으로 쓴 시집 『홀거 단스케를 찾아라』와 한국에서 가족을 만난 후에 생모와 언니와 자신에게 던지는 질문의 형식으로 씌어진 시들을 각기 탈영토와와 재영토화라는 개념으로 분석하였다. 해외 여성 입양인 예술가들은 입양인/여성/타자이면서 새로운 영역으로 나아가는 창조적 노마드라는 점에서 의미 있는 소수자이며 이들의 문학은 소수자 문학의 새 지평을 확장한다는 점에서 의의를 갖는다.

침묵하는 타자에서 저항하는 주체로의 귀환

마야 리 랑그바드의 『홀거 단스케를 찾아라』

1. 서론

최근 수년간 디아스포라 문학에 대한 연구가 활성화되어 각 지역의 해외동포 문학에 대한 다각도의 연구가 이루어졌다. 그러나 해외입양인 문학에 관한 연구는 거의 이루어진 바가 없다. 해외입양인은 아동 시기에 한국의 친가족과의 결별을 경험했다는 점, 백인 중심의 서구 가정과 사회에서 성장했다는 점, 항공 교통과 인터넷 환경과 영어 사용을 축으로 해서 국경이나 지리적 한계를 초월한 초현대적 글로벌 공동체를 형성하고 있다는 점에서 매우 독특한 정체성을 지닌 재외동포집단¹이다. 그들의 문학이 이러한 정체성을 바탕으로 한 고유한 특성을 지녔음에도 불구하고 전혀 연구가 이루어지지 않은 이유는 첫째, 500만 명의 해외동포 중 16만 명이나 되는 해외입양인들을 한인 디아스포라의 영역에 넣지 않았기 때문에 그들이 한국인의 관심 밖에 있었다는 사실을 들 수 있다. 둘째, 해외입양인들의 예술에 대한 무관심이다. 50년대에 주로 전쟁고아와 혼혈 아동을 미국으로 입양시킨 1

1 김도현, 「입양의 날을 어떻게 기념할 것인가?」, 전시회 〈이산과 귀환의 틈새〉 팸플릿, 2009, 15쪽.

세대 입양과 달리 70년대 이후 산업화와 도시화 등의 사회 변화와 함께 경제적으로 불안정한 가정과 미혼모의 아이들이 대거 미국과 유럽으로 입양되기 시작했고 이를 2세대 입양이라 한다. 서구의 선진 교육을 받은 2세대 입양인들은 문학을 비롯한 다양한 예술 분야에서 뛰어난 역량을 발휘함으로써 한국에도 알려지고 있다. 그러나 문학상을 수상하는 경우에도 간략한 보도에 그칠 뿐 작품 자체가 진지한 연구 대상이 되지는 않았다. 셋째, 그들의 문학작품이 번역 출간되는 일이 매우 드물기 때문에 관심이 있다 해도 연구 대상으로 삼기가 어려웠다.

본 연구자는 이러한 현실에 대해 문제를 제기하고 우선 한국에 번역되어 출간된 작품을 중심으로 개괄적인 연구[2]를 한 바 있고 그것은 이 분야의 거의 최초의 연구라 할 수 있다. 여기서는 한국에 번역되지 않은 마야 리 랑그바드(Maya Lee Langvad)[3]의 시집 『홀거 단스케를 찾아라(Find Holger Danske)』(2006년 덴마크 출간)에 대한 분석을 목표로 한다. 마야는 1980년생으로 덴마크 입양인이며 이 시집은 그녀의 첫 시집이다. 큰 문학상을 탄 유명한 시인은 아니지만 유럽 입양인 문학의 한 사례로서 검토하고자 한다. 때때로 입양인의 문학작품이 서구에서 문학상을 수상했다는 소식과 함께 그 작품이 번역되어 상업적으로 출판되고 언론에 기사화되는 경우[4]가 있다. 이질성, 동화, 갈등 등에 대한 소수민족의 문제의식은 이들의 작품이 현지 평단의 높은 평가를 받게 한 주요소로 작용하기도 했던 것이다. 그러

2 유진월, 「이산의 체험과 디아스포라의 언어」, 『정신문화연구』 32권 4호, 한국학중앙연구원, 2009.

3 Maya Lee Langvad의 한국 이름은 이춘복이며 1980년 서울에서 태어나 생후 2개월에 덴마크로 입양되었다. 덴마크어 시집 『Find Holger Danske』(2006)를 출간했고 막스 프리쉬의 『Fragevogen』(1992)을 덴마크어로 번역한 『Sporgeskemaer』(2007)와 입양에 관한 『HUN ER VIRED(SHE IS ANGRY)』(2014)를 출간했다. 현재 한국과 덴마크를 오가며 작품 활동을 하고 있다.

4 제인 정 트렌카의 「피의 언어」, 쉰네 순 뢰에스의 「아침으로 꽃다발 먹기」 등이 대표적이다.

나 이는 다만 이색적인 뉴스거리로 다루어질 뿐 입양에 대한 본격적인 문제 제기로 이어지는 것은 아니다. 오히려 한국에서라면 불행했을지도 모를 그들의 인생이 외국에서 더 좋은 기회를 얻어 오늘의 성공으로 이어졌다는 것에 대해서 해외입양의 당위성의 증거로 받아들여지거나 아동 수출의 도덕적 채무에서 벗어나게 하고 나아가 위안과 안도감을 주는 경향이 있을 뿐이다. 결국 이들의 문학작품은 예술로서가 아니라 낯선 것을 보는 흥밋거리로 받아들여지고 그 극소수의 특수한 성공 사례는 입양에 대한 정당화로까지 이어질 위험성을 내포하고 있다.

한국인에 의해 한국어로 쓰여진 문학작품만을 한국문학이라고 정의하는 협의의 관점에서 벗어나 조국에서 밀려나 서구에서 살면서 자기의 정체성을 정립하고 세계를 객관적이고 이성적인 시각으로 볼 수 있는 지적인 여성이 된 그녀의 문학을 통해 한인 디아스포라 문학의 한 양상을 살펴보고자 한다. 해외입양인들을 한국인이라 부를 수 있는지 이들의 문학을 한국문학이라 할 수 있는지 등의 문제는 접어두고, 서구에 살면서도 한국에 대한 일련의 지향성을 가지고 작품 활동을 하고 있는 이들의 문학을 디아스포라의 관점에서 접근하려는 것이다. 이들의 문학 스타일은 이미 세계 속의 문학으로서 한국문학의 지경을 확장하는 한 영역을 창조하고 있다. 경계인으로서의 입양인의 관점을 보여주는 이들의 문학은 창조적 표현 방식을 보여준다는 점에 있어서도 한국문학의 발전에 이바지할 수 있고 세계와 교류하는 재외동포 문학이라는 측면에서도 하나의 시사점이 될 수 있다.

2. 탈영토화와 재영토화

해외입양인들은 동양인/유색인종/한국인으로서의 자신, 곧 존재를 구성하는 본질을 부정하면서 서구 사회에 적응하도록 교육받고 그러한 노력을 강요받는다. 그

리고 마침내 이질적인 사회에서 동화와 수용에의 노력을 기울이며 혹독한 정체성의 혼란과 극복의 과정을 겪은 후에 가족을 찾는 길 위에 서게 된다. 자기의 본질과 출발 지점을 확인하지 않고서는 근본적으로 자신의 정체성을 확신할 수 없다는 판단 때문이다. 한국으로의 귀환에서 가장 중요한 것은 이것이 자아 발견으로의 여정이라는 점이다. 이 여행은 과거와 현재를 분리시키며 서양과 동양을 갈라놓고 정신과 몸의 분열을 야기하는 과격한 경험이다. 이는 또한 입양인의 세계를 불안정하게 하고 중심을 흩뜨리는 위협적인 경험이다. 한국으로의 귀환은 타자로서의 자기 체험이며 자기 존재의 핵심을 포함한 모든 것들이 문제에 붙여지는 과격한 탈영토화의 경험이며 해방의 경험[5]이기도 하다. 마야 리 랑그바드는 가족을 만나기 전 많은 질문들을 던지며 현실과 이성적이고 논리적으로 맞서고자 했다. 그러나 만남이 모든 문제의 해결은 아니다. 그것은 감성적이고 정서적이고 인정적인 차원에서의 만족감과 안정감을 주는 대신 그보다 더 큰 혼란과 현실적인 문제들과 다시 맞서야 함을 의미한다. 가족을 만나기 전에 씌어진 시집 『홀거 단스케를 찾아라(Find Holger Danske)』와 가족을 만난 후에 씌어진 시들[6]을 각기 탈영토화와 재영토화라는 개념으로 분석하고자 한다.

1) 탈영토화와 귀환에의 욕구

들뢰즈와 가타리에 따르면 현대 사회를 정의하는 데 있어서 무엇보다 중요한 것은 탈영토화와 재영토화의 매개체들이다. 영토는 영토화의 과정이나 권력의 집합

5 김 수 라스무센, 「한국의 입양증후군」, 전시회 〈이산과 귀환의 틈새〉 팸플릿, 2009, 67쪽.

6 20 new questions for my biological mother, 20 questions for my sisters, 20 new questions for myself, 『Journal of Korean Adoption Studies』, vol.2.no.1, GOAL, spring 2010.

으로 창조되거나 구성된다. 주어진 영토가 존재한다고 가정할 때 탈영토화는 그 영토를 떠나가는 과정이고 재영토화는 영토로 귀환하는 것 또는 탈영토화된 요소들을 재조합하는 것을 의미한다. 따라서 비자발적 이주인 해외입양은 한국 사회에 있어서 탈영토화의 매개체적 구성물이고 이들의 귀환 과정은 재영토화를 향한 노력이라 볼 수 있는 것이다.

마야 리 랑그바드의 시집 『홀거 단스케를 찾아라(Find Holger Danske)』[7]는 네 개의 장으로 나뉘어져 있는데 특히 1장에서는 자기의 입양관계 서류와 함께 생모와 양모, 그리고 입양아들에게 각각 20개의 질문을 던지고 있다. 25개의 질문으로 이루어진 시 11편을 모아놓은 막스 프리쉬의 시집 『Fragevogen』을 번역한 바 있는 그녀는 그의 시 형식에서 영향을 받았다[8]고 밝히고 있다. 홀거 단스케는 현재 햄릿 성으로 알려진 크론보그 성의 지하실 한쪽에 칼을 무릎에 놓고 그 위에 팔짱을 낀 채 의자에 앉아 잠을 자고 있는 모습의 동상으로 남아 있다. 그는 평소에는 늘 자고 있지만 덴마크가 진정으로 위기에 빠지면 잠에서 깨어나 조국을 지켜준다고 하는 전설적인 영웅이다. 입양인으로서 살아온 위기의 날들에 언젠가 덴마크의 영웅이 잠에서 깨어나 자신을 도와주기를 바라는 마음을 담은 제목이다. 그러나 실제로 시에서는 그러한 외부로부터의 환상적인 도움의 손길을 기다리는 수동적이고 나약한 유아기에서 벗어나 자신의 문제를 이성적으로 파악하고 객관적으로 표현할 수 있는 지적인 여성으로 성장한 주체로서의 여성 화자를 만날 수 있다. 홀거 단스케는 햄릿 성에서 잠자고 있는 국민 영웅이 아니라 자신의 내부에서 잠들어 있는 자아이며 이제는 일어날 때가 온 것이다.

7 본고에서 인용하는 시들은 덴마크어의 영문판을 본 연구자가 번역한 것이다.
8 〈입양인, 이방인 : 경계인의 시선 전〉, 2007.8.1~9.7. 경희대학교 미술관, 팸플릿, 48쪽.

A. 낳아주신 엄마께 드리는 질문 20개

 1. 저를 얼마나 자주 생각하세요?

 가. 매일? 나. 이따금? 다. 전혀?

 15. 엄마는 저를 버렸다고 생각하세요, 아니면 저를 입양 보낸 것이 저를 위
 해서 한 일이라고 보세요?

 17. 엄마는 저를 왜 입양 보내야 했나요?

 가. 경제적인 이유? 나. 사회적인 이유? 다. 개인적인 문제?

 20개의 질문들 중에서 이상은 대부분의 입양인들이 가장 궁금해하는 것들이다. 자신이 낳은 아이를 포기하고 그토록 먼 곳으로 보내야 할 정도의 힘든 상황이라는 것은 대체 어떤 것이었는지 의아하다. 한국의 생모들은 이에 대해 논리적인 대답을 할 능력이 없다. 그들은 죄책감으로 평생 시달리고 때로는 자신만의 비밀로 숨기고 고통받으며 그리워하지만 그 현실을 개인사로 돌린다. 이들은 해외입양인들이 하위주체에서 벗어나 조금씩 세상에 대해 발언을 시작하고 있는 현재까지 여전히 하위주체에 머물러 있다. 장기간의 해외입양은 국가적으로는 국내에서 책임져야 할 복지 정책의 일부를 외국에 떠넘김으로써 남은 비용을 경제 발전 쪽으로 돌릴 수 있었고, 입양기관들은 어린이 한 명당 거의 천 만 원이라는 입양 비용을 벌어들이고[9] 있다. 또한 이 사회의 완고한 가부장제와 혈연주의는 받아들이고 싶지 않은 혼혈 아동, 장애아, 여아, 비혼모의 아이들 같은 타자를 이 땅에서 내보냄으로써[10] 순수한 민족 혈통이나 가족 제도를 굳건하게 지키는 데 이용되었다. 입양

9 홀트아동복지회는 "미국 입양 부모가 지불한 2천만 원 중 800~1200만 원이 우리 쪽으로 들어온다."고 말한다. 이는 입양 전까지 고아를 맡아 기르는 비용, 미혼모가 아이를 낳을 때까지 보살피는 비용 등으로 쓰여진다고 한다. 『한겨레 21』 760호, 2009.5.18, 51쪽.

10 이는 '인종청소(Genocide)'에 버금가는 일이라고 비판되기도 한다. 김도현, 『해외입양, 아동복지

을 이러한 사회문제로의 관점에서 보아야만 생모들은 개인적인 죄의식과 부채감을 떨치고 하위주체에서 벗어날 수 있다.

B. 입양 엄마께 드리는 질문 20개
1. 엄마는 왜 저를 입양했나요?

이에 대해서 다음과 같은 한 입양 부모의 글이 답이 될 수 있다. "나는 입양에 대해 후회하지 않는다. 그것은 윤리적으로나 인간적으로나 올바른 일이었다. 아이들이 약하고 상처받기 쉬운 시기에 우리 두 딸은 부모가 필요했던 것이다. 그들은 미래가 불확실한 상태였고 우리 부부는 자식을 갈망했었다. 이는 인간의 본능이기도 하고 이기심의 발로라고 할 수도 있을 것이다. 근래에 와서 입양에 대한 비판적 음성이, 특히 잘 적응하지 못한 입양아들로부터 제기됐다. 그들의 격렬한 감정과 경험을 나는 의심하지 않는다. 그러나 입양은 한 쌍의 부모와 한 아이 사이에 맺어지는 사랑의 관계이며 그 관계를 일생 동안 유지하는 것이다."[11] 서구의 주요 입양국에서 이루어지는 입양인에 대한 연구 성과물은 대체로 입양을 긍정적으로 보고 있다. 입양아가 서양의 부와 문명의 혜택을 받게 되었는데도 잘못될 수 있다는 것은 상상할 수조차 없는 일이라는 식의 결론[12]이 내려졌다. 표준에서 벗어난 문제들은 입양 이전의 요인 및 유전적 요인으로 간주되었고 종종 병으로 진단되었다. 그러나 오늘날 입양에 대한 문제를 논리적으로 제기하고 있는 이들은 입양 문제를 본질적인 측면에서 접근할 수 있는 지적인 입양인들이지 잘 적응하지 못한 입양인들이 아

인가 아동학대인가』, 프레시안, 2007.5.14.
11 현덕 김 스코글룬트, 『아름다운 인연』, 허서윤 역, 사람과책, 2009, 46쪽.
12 토비아스 휘비네트, 『해외입양과 한국민족주의』, 뿌리의집 역, 소나무, 2008, 22쪽.

니다. 서구의 양부모들이 진정한 선의에서 아이를 입양했다고 한다면 인종 문제로 정체성의 혼란을 겪을 것이 명백한 이국땅으로 아이를 입양하는 대신 생모가 그 아이를 키울 수 있도록 양육비를 후원하는 것이 더 나을 것이라는 반론도 있다.

그러나 입양을 해결할 근본적인 문제는 한국 사회에 있다. 미혼모는 사회적으로 지탄의 대상이 되고 아이를 기를 사회적 지원은 없으며 국가에서 아이들을 양육할 복지 시설도 부족한 상황에서 국내 입양도 활성화되지 않았다면 아이들이 갈 곳은 그나마 해외입양 말고는 없는 것이다. 근본적으로 한국 사회가 책임져야 할 문제에 대해서 책임을 회피하면서 나름대로 국제사회의 선진국가의 시민으로서 자선을 베푼 양부모들을 비판만 할 수는 없는 일이다. 한국 사회에 있어 입양은 국가적 사회적 트라우마이다. 몇 번씩이나 미루어진 해외입양 금지가 더 이상은 미루어지지 않아야 하고 해외입양은 반드시 중단되어야 한다.

C. 입양자에게 주는 질문 20개

6. 당신에게 엄마가 한 사람이라고 한다면 : 당신을 낳아주신 엄마인가요? 아니면 길러주신 엄마인가요?

11. 당신은 자신이 귀한 아이로 태어났다고 보세요?

17. 당신은 얼마나 자주 입양이 되지 않았기를 바라죠?

20. 당신도 아이를 입양할 건가요?

탈영토화된 입양인들은 부재를 강요당해온 과거를 냉정하고 이성적인 시각으로 분석하고 자신에게도 질문을 던진다. 입양은 친부모와 조국으로부터 행해진 부재에의 폭력적인 강요였다. 이 질문들은 과거의 부재를 확인하고 그것을 채우려는 현재적 욕구의 반영이다. 그런 의미에서 입양인들에게 있어 부재는 그 자체가 본질일 수 있다. 생모와 양모 사이에서 선택을 강요하는 질문은 자신의 경계인적 위

치를 확정지으려는 노력의 일환이다. 그것이 결정되면 나의 정체성을 확인하는 것이 좀 더 수월할 수 있기 때문이다. 내가 속한 곳이 어디인지 앞으로 살아가야 할 곳이 어디인지 누구와 관계를 맺으며 살아갈 수 있을지 결정하는 일이 힘겹다는 것을 알 수 있다. 11번은 친부모에 의해 포기되고 조국에서 밀려난 자신에 대해서 자존감을 회복하기 위한 질문이며 17번은 언제나 눈에 띄는 외모로 인하여 주목받으며 살아온 고통을 드러내고 있다. 그리고 마침내 피할 수 없는 20번으로 나아간다. 입양을 완전히 부인할 수만은 없는 입양인의 갈등이 들어 있다. 그러나 물질의 풍요와 선진 교육의 혜택이 아무리 좋다고 해도 가족과의 이별을 견디고 강제 이주를 당하는 디아스포라의 삶을 등가로 놓을 수는 없다. 그럼에도 힘겨운 과거를 견디고 지적인 여성으로 성장한 오늘 입양의 혜택에 관해 자문하지 않을 수는 없다. 이것들을 모두 극복하고 난 후에야 탈영토화에서 재영토화로 비로소 나아갈 수 있을 것이기 때문이다.

2) 부재에의 강요와 재영토화

마야는 가족을 만난 이후 한국과 덴마크를 오가며 생활하고 있다. 한국어를 배우기도 하고 글을 쓰거나 필름 작업도 하고 있다. 그러나 최근의 시들은 가족과의 재회가 모든 문제의 해결이라기보다는 더욱 복잡한 문제를 야기하고 상처를 받는 힘겨운 과정임을 보여준다. 가족은 더 이상 조화와 안정된 균형 상태에 다다르려고 애쓰는 조직체가 아니라 갈등 상태에 있는 이해관계와 공동 목적을 위한 결합의 성격이 뚜렷이 나타나는 집단[13]이다. 그렇게 해서 가족은 평화를 유지하기 위한

13 앙드레 미셸, 『가족과 결혼의 사회학』, 변화순 역, 한울, 2007, 168쪽.

지속적인 노력의 과정으로 인지될 것이다. 이 평화는 끊임없는 재협상을 향해 열려 있는 합의된 질서와 화해에서 나온다.

"친엄마에게/양엄마에게/나 자신에게 보냈던 질문들"은 가족과의 만남 이후 "친엄마에게/친언니에게/나 자신에게 던지는 질문들"로 바뀌며 양엄마 대신 언니가들어가 있다. 가족을 만난 이후 양엄마보다는 오히려 전혀 예상치 못했던 친가족과의 관계가 더 많은 갈등을 일으키고 있음을 알 수 있다. 입양이라는 엄청난 고통을 견디고 성인이 되어 돌아온 딸로서 마야는 생모를 비롯한 모든 가족들이 자기를 환영하고 그동안 나누지 못했던 인간적인 가족 관계를 갖게 되리라고 기대했다. 그러나 현실적으로 가족들이 잊혀진 존재로서의 자기가 다시 그들 앞에 나타난 것에 대해서 매우 부담스러워하는 것을 보고 당황한다. 심지어는 자기의 존재자체를 부인하려고까지 하는 상황에서 부재를 강요당하면서 이성적으로 현실을이해하려고 애쓰는 한편 분노를 느낀다. 엄연히 살아 있는 존재로서의 자신이 가족이나 이웃, 친지들에게 비밀/거짓말이 되어야 하는 현실이 납득이 되지 않는다.

A. 17. 만일 엄마와 내가 엄마가 아는 사람을 같이 만났다면 :
 a. 그 사람한테 내가 누군지 말하겠어요?
 b. 내가 누구인지 거짓말하겠어요?
 c. 나를 모르는 척하겠어요?

B.1. 언니들이 남편들에게 나에 대한 얘기를 안 한 이유는?

C.17. 너는 네 친가족이 자기들의 배우자나 친구나 동료나 이웃에게 너를 비밀로하는 것에 마음이 상하지 않을 수 있니?

각종의 고난을 견디고 힘들게 귀환한 입양인이 비밀/거짓말이 되어야 하고 부재를 강요당하는 존재라는 사실은 충격적이지만 그것이 바로 입양을 둘러싼 한국 가부장제 사회의 현실이다. 부재는 입양아의 존재를 규정하는 본질이며 사적 가부장제의 외면하고 싶은 비밀이자 공적 가부장제의 무책임한 거짓말이다. 자신의 본질을 찾기 위해 귀환한 입양인들의 재영토화는 기득권을 가진 세력과의 갈등을 낳고 난관에 봉착한다. 이는 입양인들을 재영토화하려는 한국의 가족/국가의 시도들과 대립 관계를 형성하게 된다는 의미도 포함한다. 가족/국가라는 영토는 권력의 집합으로 구성되며 입양인들을 재영토화하려는 과정에 개입한다. 귀환의 욕구는 좌절당하고 재영토화를 향한 노력이 예상치 못했던 의외의 장벽에 부딪치게 되자 이러한 가족에 대한 배신감과 분노에 차서 마침내 이렇게 묻는다.

A.1. 내가 엄마를 찾지 않았기를 바라세요?
　2. 내가 다시 덴마크로 돌아가게 되는 경우 :
　　a. 엄마는 실망하시나요?
　　b. 다행이라고 여기시나요?

B.18. 언니는 나를 동생이라고 생각해요?

C.2. 너는 양부모님 대신 친부모에게서 자랐으면 하니, 아니면 그렇지 않은 것이 다행이라고 생각하니?

그러나 이 질문들에서 유의해야 할 지점이 있다. 마야는 서구 사회에서 여성/입양인/유색인종이라는 하위주체에 머물러 있었다. 그러나 교육받은 지식인 여성이 되어 한국으로 귀환했고 엄마와 언니들에게 분노에 찬 날카로운 질문들을 던지고

있다. 질문을 받는 자로서의 생모는 마야와의 관계에서 다시 억압받는 하위주체에 머물러 있다. 서구적 가치관에 젖어 있고 자신의 생각을 논리적으로 말할 수 있는 능력을 가진 말하는 자/저항하는 자인 마야와 달리 생모는 가난하고 배우지 못했으며 자신의 생각이나 처지를 논리화할 수 있는 능력이 결여되어 있다. 서구에서 마야를 억압하던 성, 계급, 인종의 측면은 한국에서 생모와의 관계에서 역전된다. 이들의 관계에서는 계급의 차이가 두드러지며 가난과 사회적 편견과 가부장제에 의해 자신의 딸을 지킬 수 없었던 생모는 딸이 돌아온 현재까지 여전히 주변부에 머물러 있는 하위주체인 까닭이다. 하위주체는 말할 수 있는가라는 스피박의 질문은 제1세계에서 제3세계 여성으로서 입양인이 당하던 억압을 지금 여기서 지식인 딸이 생모에게 반복하는 상황에서 되풀이된다. 그러나 마야는 제1세계에서의 하위주체로서 자신이 당한 억압을 한국에 돌아와 자신이 생모에게 반복하고 있다는 것을 인식하지 못한다. 자신을 입양 보내고 오늘 부재를 강요하고 있는 상황에 대해서 아무런 대답이 없는/어떠한 대답도 할 수 없는 무력한 하위주체로서의 생모에 대한 동정심보다는 자신의 분노를 우선적으로 표출한다. 하위주체가 갖는 저항성을 가진 마야는 그런 면에서는 재영토화를 구현하고 있는 중이라 할 수 있다. 그리고 그러한 일련의 문제 제기와 저항의 과정은 다분히 서구 문화와 교육의 영향에 힘입고 있다.

A.6. 나 대신 언니 중 하나를 입양했더라면 하고 생각하세요? 그렇다면 누구죠?

9. 나를 입양시켰을 때 만일 엄마가 가난하지 않았다면 : 내가 아들이 아니라 해도 입양시키지는 않았겠죠?

C.3. 너는 너의 친부모님이 너를 입양시킨 것을 용서할 수 있니?

　가난하고 아들이 없었던 과거는 자신의 입양이라는 극단적 결정을 낳았지만 경제적인 문제는 여전히 현재적 상황이고 마야를 갈등하게 한다. 마야는 생모에 대해 극히 냉정한 질문들을 던진다. "C.7. 부부가 아들이 없으면 전통 사상에서 여자 잘못이라고 하는데 : 엄마도 그렇다고 보나요? / 13. 엄마는 내가 엄마를 경제적으로 도와드리기를 원하세요? 그렇다면 얼마가 적당하다고 보세요?" 전통적 사고방식을 들어 아들을 낳지 못한 생모의 상처를 들쑤시고 현재의 경제 상황에 대해서 자신의 도움이 필요하냐고 묻는다. 생모를 인간적으로 동정하거나 이해하려는 마음은 없이 냉정한 질문만을 던진다. 자신의 상처만이 크게 보일 뿐 생모의 상처를 감싸 안을 마음은 없다. 모녀 관계는 단절되어 있고 과거의 상처에 현재의 분노가 덧씌워져 관계의 회복은 어려워만 보인다.

　그러나 윤리성을 가진 지식인은 하위계층 사람들에게 말을 걸어 그들로 하여금 말을 하게 하고 그것을 담론의 영역으로 끌어들여야 할 것[14]이다. 윤리란 타자와의 관계 맺음이며 차이와 거리를 존중하고 포용하는 행위이다. 마야의 시에서 보이는 타자에 대한 날카로운 질문들이 한편으로는 의의를 가지면서도 또 다른 측면에서는 하위주체에 대한 억압으로 보이는 것을 간과할 수 없다는 점에서 서구적 여성 지식인의 모습을 본다.

3) 소수자–되기 혹은 여성–되기

　마야는 가족 찾기라는 정체성 형성 과정 최대의 고비를 경험하면서 그 전후의

14 태혜숙, 『탈식민주의 페미니즘』, 여이연, 2001, 120쪽.

문제적 상황에 대해서 이성적인 질문들로 대항하려고 한다. 오랫동안의 침묵하는 타자에서 말하는/저항하는 주체가 되어 귀환한 마야는 현실을 침착하게 보려고 애쓰지만 자신을 비밀에 붙이고 부재를 강요하는 가족의 억압에 대해 분노에 차 있다. 친엄마와 언니를 거쳐 자신에게 "C.9. 네 친부모를 안 찾는 게 더 낫다고 보니?"라고 자문한 끝에 "20. 너는 친가족과의 관계를 끝낼 수도 있다고 생각하니?"라고 마지막 질문을 던지기에 이르는 것이다.

가족은 근대 산업사회에서 비인간적이고 이해타산적인 외부 세계와는 분리된 유일한 안식처로서 신비화되고 성역화되어왔으며 보호의 단위, 공유의 단위, 사랑과 친밀성의 장소로 이상화[15]되어왔다. 그러나 실제로 가족의 현실은 그렇지만은 않다. 사적 가부장제의 가장 두드러지는 체계인 가족은 자녀를 기를 의무를 포기하고 낯선 이방의 나라로 밀어내는 강력한 폭력을 행하였으며 국가는 이를 적극 지원함으로써 공적 가부장으로서의 권력을 행사하였다. 자신을 스스로 지키고 보호할 수 있는 힘이 전혀 없는 무력한 유아/여아에 대한 방출 과정에서 사적인 가부장과 공적인 가부장이 공모하고 협력함으로써 여성 억압의 극한을 보여준 것이다. 결국 가족은 남성이 여성을 통제하고 착취하는 장소이며 조건 없는 사랑과 화합이 아닌 남성 가부장의 수직적 억압으로 유지되는 모순적인 장소에 불과하다.

그러나 마야의 시에서는 어머니와 언니에게만 질문을 던짐으로써 입양이라는 가부장제도의 억압과 착취에 대한 근본적인 문제점의 발견에 대한 시각이 미약하다. 물론 "C.5. 만일 네가 입양된 것에 대해 화풀이를 한다면 누구에게 할 거니? a. 친부모에게 / b. 양부모에게 / c. 한국 입양 에이전시에게 / d. 덴마크 입양 에이전시에게 / e. 입양을 산업으로 보는 입장에서 시장(Market)에게 / f. 한국 정부에게 /

15 이재경, 『가족의 이름으로』, 또하나의문화, 2003, 27쪽.

g. 덴마크 정부에게 / h. 한국 문화에게 / i. 다른 어느 것에게"라는 질문에서 한국 정부와 한국 문화에 대한 문제 제기가 들어 있기는 하다. 그러나 제목에서 '화풀이를 한다면'에서 보이는 것처럼 논리적인 차원에서의 문제 제기가 아니라 감정적 차원에 머물고 있다는 점에서 아직 입양 문제에 대해 공적 가부장제라는 거시적 차원의 시각을 갖지 못하고 있음을 알 수 있다. 그러나 이러한 질문들은 탈영토화된 상태에서 벗어나 강제로 빼앗기고 잃어버린 영토를 찾으려는 재영토화를 향한 치열한 노력이다.

마야는 동성애자에 관한 질문을 세 개의 카테고리에서 공통적으로 던지고 있다.

A.15. 내가 동성애자라고 하면 : 엄마는 나를 더 이상 보지 않겠어요?

B.6. 내가 동성애자라고 하면 : 언니는 나를 다시는 보지 않겠어요?

C.18. 네가 동성애자라는 것을 언제 얘기할 거니?

들뢰즈에 의하면 여성은 소수자이다. 숫자가 적어서가 아니라 표준적인 항이 남성이기 때문이다. 남성이라는 이미지 혹은 이상이 먼저 있어서 누가 수용될 수 있는지 없는지를 지배하는 것[16]이다. 이런 측면에서 본다면 이성애자가 표준인 세상에서 동성애자 또한 소수자이다. 이성애자가 지배하는 가부장제적 가족 안에서 동성애자임을 밝히는 것은 곧 소수자 되기를 의미한다. 들뢰즈는 사유함 자체가 이동적이어야 하고 사유함 그 자체를 주체인 인간의 고정된 정초들로부터 해방시켜야 한다고 말한다. 이에 따르면 기존의 고정된 표준으로서의 인간 이외의 것이 된

16 클레어 콜브룩, 『들뢰즈 이해하기』, 한정헌 역, 그린비, 2007, 36쪽.

다는 것은 바로 여성-되기, 소수자-되기, 동성애자-되기 등을 의미한다. 이를 통해 고정된 부동의 항으로서의 생명을 넘어서 더 높은 강도의 생명을 향해 나아 갈 수가 있다. 모든 효과적인 정치학은 우리가 누구인지가 아니라 우리가 무엇이 될 수 있는지에 호소하는 소수자 되기다. 소수자 되기의 '되기'는 모색하고 있는, 싸우고 있는, 뚫고 나가고 있는, 새로운 길을 찾아 나서고 있는 현재진행형으로서 의 소수자[17]를 중시한다. 이러한 관점과의 연장선상에서 진정으로 의미 있는 문학 은 이미 주어진 기준이나 표준을 거부하는 소수자의 문학이다. 마야는 입양인/여 성/타자이면서 새로운 영역으로 나아가는 창조적 노마드라는 점에서 의미 있는 소 수자이며 마야가 지향하는 질문들로 이루어진 새로운 형태의 문학 또한 소수자 문 학의 새 지경을 확장한다는 점에서 유의미한 생명의 강도를 보여준다.

　마야의 시는 문학작품의 효용성 중에서 예술적인 차원보다는 형식적이고 의미 지향적인 차원을 중시하고 있다. 따라서 이 시들에 나타난 미학적 특성보다는 사 회적 발언의 측면을 중시하여 분석하였다. 이러한 특성은 이 작품들의 약점이 될 수도 있으나 본고는 주제적 측면을 강조할 수밖에 없는 시인의 현실적 절박함에 의미를 두는 동시에 새로운 형식에 가치를 두고자 하였다.

3. 결론

　본 연구에서는 유럽으로 입양되어 활동하는 마야 리 랑그바드의『홀거 단스케를 찾아라』를 연구 대상으로 하여 해외입양인 여성 문학의 한 양상을 분석하였다. 해 외입양아들은 제3세계의 유색인종으로서 백인들의 제국으로 강제적으로 밀려났

17 이정우,『천하나의 고원』, 돌베개, 2008, 226쪽.

고 새로운 땅과 문화에 적응하는 과정에서 고통과 분열을 견디며 영어와 유럽어를 익혔다. 그리고 그들은 그 언어를 통해 모국의 문화유산을 새롭게 구성해내는 가운데 포스트모던한 문화적 조건이 잉태하는 새로운 역사적 순간의 주체들로 일어서게 된 것이다. 이들의 문학적 생산물에 대한 연구는 전지구적 자본주의 가부장제 사회에 문제를 제기하고 과제를 실천하는 데 있어서 매우 중요한 부문이다. 이들은 감정이 배제된 목소리로 자신의 현실을 객관화시키고 문제의 본질로 향해 나아가는 이성적 방식을 취하고 있다. 이는 침묵에서 벗어나 마침내 자발적 발화의 주체가 된 하위주체의 변화된 모습을 보여준다.

한국으로의 귀환은 자기 존재의 핵심을 포함한 모든 것들이 문제에 붙여지는 과격한 탈영토화의 경험이며 해방의 경험이다. 마야 리 랑그바드는 가족을 만나기 전 많은 질문들을 던지며 현실과 이성적이고 논리적으로 맞서고자 했다. 그러나 만남이 모든 문제의 해결은 아니다. 그것은 감성적이고 정서적이고 인정적인 차원에서의 만족감과 안정감을 주는 대신 더 큰 혼란과 현실적인 문제들과 다시 맞서야 함을 의미한다. 가족을 만나기 전에 씌어진 시집『홀거 단스케를 찾아라』와 가족을 만난 후에 씌어진 시들을 각기 탈영토와와 재영토화라는 개념으로 분석하였다. 이들은 입양인/여성/타자이면서 새로운 영역으로 나아가는 창조적 노마드라는 점에서 의미 있는 소수자이며 이들의 새로운 형태의 문학 또한 소수자 문학의 새 지경을 확장한다는 점에서 의의가 있다.

4장 경계인의 시선과 정체성의 실천
해외입양인 여성 감독의 영화

그동안 한국에서는 해외입양인들의 작품을 연구 대상으로 삼는 경우가 거의 없었다. 이러한 현실에서 해외입양인 여성 감독들의 영화에 대한 연구는 매우 중요하고 시급한 과제이다. 해외 여성 입양인들의 영화는 성적, 계급적, 인종적, 문화적으로 서로 다른 특수한 현실에서 연유하는 저마다의 고유한 경험을 주체적인 목소리로 재현함으로써 서구의 획일적인 문화제국주의를 비판하는 길을 모색한다. 이는 '정체성의 정치'의 관점이며 입양인 개인의 일상적인 삶, 여성의 몸과 내부에 단단히 자리잡고 있지만 잘 표현되지 않았던 느낌과 감정들을 중시한다.

해외입양인 여성 감독의 영화를 분석하는 데 있어서 페미니즘, 탈식민주의, 디아스포라의 관점을 연구 방법론으로 택함으로써 해외입양인 문제를 개인적이거나 가족적인 문제가 아니라 사회적이고 국가적인 문제로 보았다. 또한 이들의 영화 작업은 경계인의 시선을 담고 있다. 해외입양인들은 경계인이면서 무한한 가능성을 가진 창조적 존재라 할 수 있다. 이들의 영화를 경계인의 시선이라는 측면에서 분석하는 것은 그 작품들의 풍성한 의미와 새로움의 가능성에 주목하는 일이다.

무엇보다 이들의 영화 창작은 강한 정체성의 실천 과정이다. 이들의 첫 번째 작품은 대개의 경우 자신이 가족으로부터 포기되던 충격적인 사건의 재구성과 가족 찾기 특히 엄마 찾기라는 개인적 체험과 관련되어 있다. 이것은 이들의 영화가 단순히 미학적인 창조물이 아니라 다분히 개인의 정체성의 문제를 반영하는 강렬한 자기 체험적 작업이자 실천적 과정이라는 점을 의미한다.

경계인의 시선과 정체성의 실천

해외입양인 여성 감독의 영화

1. 서론

1) 연구 목적 : 해외/입양인/여성/감독/영화에 대하여

1954년 전쟁고아를 미국으로 입양하면서 시작된 해외입양의 역사는 어언 60여 년이 되었다. 전쟁 이후 시작된 입양 1세대는 60대가 되었고 7, 80년대 급격한 산업화 시기의 산물인 입양 2세대는 3, 40대가 되어 사회에서 중추적인 역할의 연령대가 되어 여러 분야에서 활동하고 있다. 그럼에도 해외입양인들은 재외동포라는 정의 안에서조차 별다른 관심을 받지 못하고 있으며 대체로 입양이라는 사안과 구체적으로 관련된 분야에서의 접근이 이루어지고 있을 뿐이다.

해외입양인들은 인종과 피부색과 문화가 다른 이국땅에서 정체성의 혼란을 겪으며 살아왔다. 자기가 속한 가정과 사회의 현실이 좋든 나쁘든 그들의 내적인 고통과 외적인 갈등은 적지 않았을 것이고 그러한 개인적 사회적 체험은 입양인 예술가들의 작품에 배어 있게 마련이다. 그러나 다양한 예술적 방면에서 의미 있는 성취를 이루었음에도 불구하고 한국에서는 그들의 작품을 연구 대상으로 삼는 경

우가 거의 없었다. 이러한 현실에 대한 문제를 인식할 때 해외입양인 여성 감독들의 영화에 대한 연구는 매우 중요하고 시급한 과제이다.

해외입양인의 예술에 대한 진지한 연구는 거의 없는 상황이고 해외입양인 감독의 영화에 대해서도 역시 그러하다. 이와 가장 유사한 관련 연구를 들자면 스웨덴 입양인 토비아스 휘비네트의 박사학위 논문 「고아의 나라를 위로하기」 중에 입양을 소재로 한 한국 영화 〈수잔 브링크의 아리랑〉(1991), 〈베를린 리포트〉(1991), 〈야생동물 보호구역〉(1997)에 관한 연구[1]가 일부 들어 있다. 그는 한국의 대중문화에 나타난 입양 문제를 한국인의 다양한 의식의 층위들과 관련하여 본격적으로 분석하였으며 이는 여태까지의 입양과 관련하여 이루어진 모든 문화 연구 중에서 가장 중요한 연구 성과이다. 그는 해외입양이 서구와 비서구 간의 비대칭적인 권력을 드러내는 일이며 서구적 근대의 가치와 문화의 우월성이 주장되는 틈새에서 발생하는 것이라 주장한다. 그는 한국이 고통과 수치 속에서 입양을 지속하고 있는 나라라는 냉소적인 결론을 내리고 있다. 그러나 그의 연구는 한국 남성 감독이 입양을 소재로 해서 만든 영화에 대한 연구이다. 결국 '해외/입양인/여성/감독의/영화'에 대한 선행 연구는 전혀 없는 셈이고 이 연구는 그런 점에서 의의가 있다.

2) 연구 방법론 : 페미니즘/탈식민주의/디아스포라 의식

본 연구는 연구 대상이 영화라는 예술 장르라는 점과 창조의 주체가 '해외/입양인/여성/감독'이라는 독특한 사회적 지위를 가지고 있다는 점을 중시한다. 전자를 고려할 때 이들의 영화가 예술적으로 어떤 미학적 가치를 가지고 있느냐 하는 외

1 토비아스 휘비네트, 『해외입양과 한국민족주의』, 뿌리의집 역, 2008. 159~268쪽.

적 표현상의 문제에 관심을 갖게 된다. 후자의 측면을 고려하면 이들의 디아스포라적 지위는 미시적으로는 개인의 정체성 문제에서 출발해서 거시적으로는 한국 사회의 문제에 이르는 매우 광범위하고 복잡한 지점으로 나아가게 한다. 그러나 이 연구는 예술작품을 평가하는 미학적 기준보다는 입양 문제에 대한 사회적이고 실천적인 관점에서의 접근을 더 중요하게 다루고자 한다. 이를 위해 본고에서는 다음의 몇 가지 연구 방법론을 택하려 한다.

첫째, 페미니즘 : 페미니즘은 기본적으로 여성의 인권과 남녀의 평등한 조화를 추구하는 이상적이고 보편적인 이념을 기저에 깔고 있다. 여기서는 학술적이고 이념적인 차원보다는 여성과 남성의 성 구분을 넘어 모든 약자를 포괄하는 페미니즘의 실천적 측면을 중시하고자 한다. 페미니즘은 남성에게 억압당하는 여성에 대한 동등한 권리 찾기는 물론 여성 내부의 차별과 억압에 대한 관심을 넘어서 전반적인 사회의 약자에 대한 배려로 확장되어야 한다. 특히 입양 문제는 가난한 여성과 남성, 비혼 부모, 이혼한 여성과 남성, 입양아. 혼혈아, 장애인 등 약자로서의 여성은 물론 남성과 자기를 방어할 수 없는 어린이와 유아를 포함하는 문제이기 때문에 이러한 포괄적인 시각은 더욱 중요하다.

둘째, 탈식민주의 : 오늘날 새로운 문화론의 방향은 가부장적 자본주의 사회의 성차별주의, 부르주아적 개인주의 이데올로기, 인종차별주의, 식민주의를 철폐해 나가는 것이 되어야 한다. 가부장제와 혈통주의라는 이데올로기에 잠식당한 억압적 구조물로서의 가정과 그것이 강화되고 확장되어 나타난 허울 좋은 국가권력의 희생자인 해외입양인의 영화는 이러한 관점에서 포괄적인 문화적 시각으로 읽혀질 필요가 있다.

가야트리 스피박은 인간 주체를 상호 규정하는 양상을 성/계급/인종의 세 가지

주요 지배 체계 속에서 보려고 하는데[2] 이것은 바로 해외입양인을 규정하는 요소이다. 해외입양인의 영화를 분석하는 데 있어서는 텍스트의 안과 밖을 모두 텍스트로 해석하고자 하는 스피박의 독법이 매우 유용하며 그러한 독법은 성과 계급과 인종 문제를 끌고 들어올 수밖에 없다. 예술이란 애당초 성, 계급, 인종이 함께 복잡하게 얽혀 있는 삶 속에서 생산된 텍스트이기 때문이다.

셋째, 디아스포라 의식 : 디아스포라는 서구 중심의 근대화 과정에서 심화된 착취와 억압, 인종차별주의로 인해 원하지 않는 이동과 이주를 하게 되어 민족의 영토를 벗어나 전지구를 유랑하게 된 상태를 지칭한다. 그러나 민족국가의 영토를 넘어 그 어느 때보다도 문화적 접촉과 교류가 많은 21세기 사회에서 디아스포라의 경험은 다른 민족의 문화를 포용할 수 있는 열린 자세와 함께 문화적 혼종성의 새로운 가능성을 보여준다. 접경 지역의 삶에서 그리고 사이의 공간들에서 일어날 수 있는 이들의 문화적 작업은 정체성의 새로운 징조들을 형상화한다. 오늘의 세계는 전지구적으로 열린 사고를 할 수 있는 새로운 공동체 개념이 필요하고 이 공동체 형성에서 민족의 의미를 새로 구성하는 과정을 형상화하는 문화적 작업이 매우 중요하다. 이것을 디아스포라의 미학적 실천[3]이라 할 수 있다

이렇게 볼 때 오늘의 문화에서 디아스포라에 관한 연구는 매우 중요하다. 특히 한인 디아스포라의 경우에는 이주, 차별, 적응, 문화접변, 동화, 공동체, 민족문화, 민족정체성 등의 다양한 주제[4]를 상정할 수 있다. 더욱이 거주국 사회에서 수용될 수 있다는 희망과 좌절, 소외와 격리 등을 겪은 입양인의 영화에는 이러한 디아스

2 태혜숙, 『탈식민주의 페미니즘』, 여이연, 2001, 83쪽.
3 태혜숙, 앞의 책, 47~48쪽.
4 윤인진, 『코리안 디아스포라』, 고려대학교 출판부, 2004, 4쪽.

포라의 경험에 따른 다문화적 정체성이 들어 있고 이는 변형과 차이를 통해 끊임없이 스스로를 새롭게 생산하고 재생산한 결과물이다.

넷째, 경계인과 소수자 : 들뢰즈와 가타리는 소수집단의 언어가 아닌 주류의 언어로 쓰는 소수자 혹은 주변화된 집단의 문학을 소수자 문학이라고 정의한 바 있다. 여기서 소수자 영화[5]라는 개념을 상정할 수 있고 여성 영화, 특히 한국어가 아닌 영어나 불어를 사용하면서 백인의 문화권 내에서 살고 영화를 창작한 한국계 입양인 여성 감독들의 영화를 소수자 영화라고 볼 수 있다. 소수자 영화로서의 이들의 영화는 아무도 문제 삼지 않는 것들에 이의를 제기하며 경계를 가로지른다. 이제는 이쪽에도 저쪽에도 완전하게 속하지 않는 입양인들을 불안정한 정체성으로 규정할 것이 아니라 그러한 양면적 특성을 오히려 그들의 풍부한 예술 창조의 근원이 될 수 있는 역동적인 힘으로 보아야 한다.

3) 대상작 선정 : 〈여행자〉, 〈노란 리본을 매라〉, 〈나를 닮은 얼굴〉

해외입양인 여성 감독의 작품을 연구 대상으로 하는 이유는 다음과 같다. 첫째, 해외입양아 중에는 남자 아이도 있었으나 한국의 정서상 남자 아이보다는 여자 아이들이 더 쉽게 포기되었기에 여성 입양인의 수가 많다는 점, 둘째, 해외입양아들이 성인이 되어 여러 분야에서 활동하게 되는데 특히 예술 분야에는 남성보다 여성이 더 많다는 점, 셋째, 영화감독 중에서 입양이라는 문제를 영화의 중요한 주제로 택하는 사람들은 여성 감독이 주를 이룬다는 점[6] 등이 그것이다.

5 앨리슨 버틀러, 『여성영화』, 김선아·조혜영 역, 커뮤니케이션북스, 2011, 33쪽.
6 해외입양인 중에서 남성감독 제이슨 호프먼은 한국입양아가 생모를 찾으러 오는 다큐영화 〈Going Home, 2009〉을 만들었다.

본고에서는 우니 르콩트(Ounie Lecomte, 프랑스)의 〈여행자(Une Vie Toute Neuve ; A Brand New Life)〉(2009), 조이 디트리히(Joy Dietrich, 미국)의 〈노란 리본을 매라(Tie a yellow ribbon)〉(2007), 태미 추(Tammy Tolle Chu Dong Soo, 미국)의 〈나를 닮은 얼굴(Resilience)〉(2009)을 연구 대상으로 한다. 이 세 편의 영화들을 연구 대상으로 선택한 이유는 다음과 같다.

해외입양인 여성 감독의 작품은 현실적으로 그다지 많지는 않다. 입양인들의 영화 작업이 시작된 것은 불과 10년 남짓 되었을 뿐이고, 여성의 작품으로 범위를 국한하였기에 연구 대상 작품은 더욱 제한된다. 또한 그들의 영화는 대중적이거나 메이저 영화가 아니기 때문에 소수의 관객을 대상으로 상영되는 영화들이 많다. 그러므로 한국에서 이 주제와 관련된 모든 영화에 대한 세세한 정보를 파악할 수 없다는 한계를 가지고 있다. 따라서 본고에서는 비교적 최근에 만들어지고 세계의 크고 작은 영화제에서 수상하고 초청된 작품을 우선적으로 연구 대상으로 택하였다. 이 영화들은 영화의 미적 표현에 있어서는 이미 상당한 평가를 받은 작품들이며 방송을 통해 광범위한 지역에 방영되거나 여러 가지 행사를 통해서도 상영되어 지명도가 높은 작품들이다.

입양인들의 주 활동지가 서구인 만큼 그들의 영화는 대체로 해외에서 소개되고 있으며 한국에서는 거의 접하기가 불가능하다. 영화는 극장에서 개봉되어 관객과 공개적으로 소통하는 것이 중요하기 때문에 본고에서는 한국에서 어떤 식으로든 공개 상영[7]을 한 영화들로 연구 대상을 국한하였다. 한국 관객과의 직접적인 소통

7 우니 르콩트의 〈Une Vie Toute Neuve(A Brand New Life)〉는 2009년 국내 개봉되어 18,617명의 관객을 동원했다. 조이 디트리히의 〈Tie a yellow ribbon〉은 2008년 4월 11일 서울국제여성영화제에서 1회 상영되었으므로 관객 수는 소수일 것으로 예상된다. 태미 추의 〈Resilience〉는 부산국제영화제에서 2009년 상영된 후 2010년 개봉했으며 893명의 관객이 관람했다.

을 한 영화를 연구의 시발점으로 삼는 것이 좋다고 판단하였기 때문이다. 이는 세계 최대의 해외입양 국가이면서도 입양에 대한 문제의식이 거의 없는 한국인들에게 해외입양 문제를 제기한 작품들의 선도적 가치를 중시한 입장이다. 이상의 이유들로 범위를 좁혀가면 결국 한국에서 개봉된 세 편의 영화를 연구 대상으로 택하게 된다. 개봉되지 않은 다른 영화들에 대해서는 앞으로 계속 관심을 갖고 연속적인 연구 과제로 삼고자 한다.

본론에서는 어린이의 입양 과정을 다룬 〈Une Vie Toute Neuve(A Brand New Life)〉, 입양 이후 청년기의 방황을 그린 〈Tie a yellow ribbon〉, 성인이 되어 결혼한 이후의 가족 찾기와 만남 이후를 그린 〈Resilience〉의 순으로 다루기로 한다. 이 세 편의 영화는 각기 어린이의 눈으로 본 입양의 체험과 기억, 청년기의 혼란과 자아의 정립, 결혼 이후 자신의 뿌리 찾기라는 주제를 다루고 있다. 아동기, 청년기, 성인기라는 인생의 세 시기를 다룬 영화들을 순서대로 연구함으로써 입양이 인생의 특정 시기에 어떤 영향을 미치고 어떤 상관성이 있으며 어떤 특별한 의미가 있는지를 파악하여 영화들의 내적인 연결 지점을 찾으려는 의도를 바탕으로 한 배치이다.

2. 강제된 디아스포라에게 새로운 삶은 가능한가?
: 우니 르콩트의 〈여행자〉

서양으로 입양된 대부분의 입양인들은 백인 가족 내에서 백인의 정체성으로 키워지면서 자신을 백인이라고 여기는 경우가 많다. 성인이 되고 새로운 사회 경험을 하면서 인종에 근거한 정체성의 재형성 과정이 이어지고 그러한 고민을 문학이나 예술 작품으로 형상화하기 시작한다. 입양인 감독들도 첫 작품을 자신의 입양에 대한 체험에서 시작하는 경우가 많다. 특히 자신이 생모와 고향을 찾아가

는 과정을 스스로 다큐멘터리 영화로 그려냄으로써 정체성의 주체적 실천 과정을 보여준다. 우니 르콩트의 첫 영화 〈여행자(Une Vie Toute Neuve)〉(2009)는 자신의 입양 체험을 그린 작품이다. 조이 디트리히는 〈잉여(Surplus)〉(2001)에서 네 딸 중 한 아이를 버려야 하는 아버지의 이야기를 숨바꼭질을 통해 표현했다. 태미 추도 자신의 고향과 가족을 찾은 경험을 바탕으로 〈고향을 찾아서(Searching for Go-Hyang)〉(1998)를 만들었다. 이러한 서사화의 과정은 입양인의 정신적 외상을 치유하는 하나의 중요한 과정이 된다. 이들의 영화와 영화 제작 과정은 성, 인종, 문화적으로 주변부에 속하고 자본의 논리에 희생당하고 착취당하면서도 자본의 논리를 거슬러 갈 수 있는 저항성을 보여준다.

우니 르콩트는 1966년 한국에서 태어나 프랑스로 입양되기 전 1975년에서 1976년까지 1년 동안 성 바오로 고아원에서 지냈다. 〈여행자〉는 그 경험을 바탕으로 만들어진 자전적 작품으로 원래의 불어 제목은 〈아주 새로운 삶〉이다. 어린 나이에 아버지에 의해 집에서 고아원으로 보내진 후 국가에 의해 다시 고아원에서 미국 가정으로 입양된 이야기를 다룬 이 영화는 아버지와 헤어지던 날부터 양부모가 있는 미국 공항에 도착하는 순간까지 고아원에서 있었던 일을 재현했다. 다른 영화들과 구별되는 특징으로는 어린이가 주인공이라는 점, 시간과 공간과 사건을 현재와 분리시켜 입양될 무렵의 상황 재현에 국한하고 있다는 점, 어린 나이에도 불구하고 버림받은 상처를 나름대로 극복하는 일종의 성장 영화라는 점 등이다.

첫째, 부모에 의한 가족 해체와 그 트라우마를 어린이의 관점에서 재현하고 있다. 아버지와 행복한 하루를 보낸 아홉 살 진희는 다음날의 여행으로 들떠 있다. 그러나 다음날 진희에게는 즐거운 여행이 아니라 고아원으로 보내지는 일이 기다리고 있었다. 아버지는 친구들과 사이좋게 지내라는 말만 남기고 떠나고 진희는 미처 준비되지 않은 채 세상으로 내던져진 여행자가 되어버린다.

영화는 어린이의 시각으로 회상 및 재현이 이루어진다. 어린 진희의 입장에서는 아버지와의 사적인 관계가 중요하기에 입양은 개인적인 사건으로 그려진다. 그럼에도 불구하고 관객의 입장에서는 입양을 둘러싼 사회적 문제를 인식하게 된다. 스스로 자기를 지킬 수 없는 어린이가 자기 의사와는 전혀 상관없이 부모에게서 포기되는 문제적 현실이 보인다. 그러한 강제 이산의 고통이 가장 가까운 가족인 아버지에 의해 행해진다는 사실은 한편으로는 그토록 강력하게 가부장제를 주장하면서도 한편으로는 쉽게 부권을 내던지는 가부장제의 이율배반성을 보여준다. 아버지의 부재는 입양의 주요 원인 중의 하나이다. 아버지는 가족을 두고 종종 무책임하게 사라진다. 어떤 이유로든 홀로 남겨진 아버지는 남자가 아내 없이 아이를 키우는 것이 어렵다고 정당화되고 아이를 포기하는 것이 당연시되거나 동정을 받기도 한다. 혹은 진희의 아버지처럼 재혼을 위해 아이를 포기하기도 한다.

화면에는 아버지의 모습이 전체적으로 보이지 않고 가슴까지만 보이거나 등만 보인다. 전신이 보이는 것은 뒷모습뿐이다. 이것은 카메라가 어린이의 시선과 눈높이를 맞추었기 때문이기도 하지만 의도적으로 아버지를 파편화시키고 얼굴을 보여주지 않음으로써 아버지를 부정하는 감독의 선택적 미장센의 결과이다. 감독은 여전히 아버지와 화해하지 못한 것이다. 버려졌다는 트라우마는 긴 세월이 흐른 뒤에도 여전히 깊다.

입양 영화가 주로 생모를 찾아가는 과정이 일반적인 데 비해 이 영화가 아버지와의 관계에 주력하는 것은 특이한 점이다. 아버지가 재혼한 것으로 보아 진희에게는 생모와의 기억이 거의 없고 그만큼 아버지의 자리가 컸으며 상처도 깊었음을 짐작할 수 있다. 식당에서 아버지와 밥을 먹는 장면에서 진희가 성인가요 〈당신은 모르실 거야〉를 부르고 술 한 잔을 달라고 하는 등 어린이에게 어울리지 않는 성숙한 여성의 모습을 모방하는 것은 어머니의 자리를 대체하고자 하는 진희의 욕망을

보여준다. 그럼에도 불구하고 어머니의 자리를 대신할 수 없어서 버림받아야 했던 것은 진희의 '어른-되기'의 좌절을 의미한다.

둘째, 고아원이라는 장소가 가진 다양한 의미와 특수성이 경계인의 시선으로 그려진다. 경계선이란 안전하고 안전하지 않은 곳을 구분하기 위해, 우리를 그들로부터 구분하기 위해 설정해놓은 분할선이지만 거기서 나온 접경지대는 경계선이 만들어낸 불확정한 장소로서 과도기적인 상태이다. 접경지대는 저항과 위반, 양가성과 모순이 혼재하고 문화간 횡단으로부터 제3의 새로운 인식과 자아가 형성될 수 있는 지점[8]이다. 경계선을 통해 서로 다른 문화가 만나게 되면 기존에 지켜온 자기 문화를 뒤로하면서도 새로운 다른 문화와는 완전히 동화되지 않는 일종의 혼합적 문화를 갖게 된다. 이렇게 보면 경계에 위치한 경계인은 틀에 박히고 한정된 시각을 뛰어넘는 역할, 굳어진 기존의 권력 체계를 허물며 다중심적이고 비동시적인 그물망의 민주적인 인간과 사회 관계를 형성하는 측면을 갖게 된다. 오늘날 세계적인 공동체의 일원으로 살아가기 위해서는 개방된 사고를 가진 경계인의 역할을 적극적으로 받아들여야 한다. 그런 의미에서 경계인으로서 입양인의 시선은 매우 중요하다.

모든 문화는 세계를 우리의 내적 공간과 그들의 외적 공간으로 나눔으로써 시작된다. 경계를 통해 분리된 이 내적 공간은 우리의 안전하며 조화로운 공간인 반면 그들의 공간은 적대적이고 다르고 위험한 혼돈의 공간[9]이다. 진희가 집에서 고아원으로 처음 왔을 때는 이러한 경계의 개념이 너무나 확고하기 때문에 그들에게

8 노승희, 「접경지대 여성의 몸」, 『여/성이론』 9호, 2003. 46쪽.
9 김수환, 「경계 개념에 대한 문화기호학적 접근」, 이화인문과학원 편, 『지구지역시대의 문화경계』, 이화여자대학교 출판부, 2009, 276~277쪽.

동화될 수 없었다. 진희는 계속해서 경계를 다시 넘으려고 애를 쓴다. 음식을 거부하고 집으로 가겠다고 떼를 쓰고 아이들과 교류하지 않고 급기야는 담을 넘는다. 그러나 인간적인 유대가 쌓이면서 그 경계는 점점 무너진다. 그러나 의외로 그곳에 있는 타자들이 나와 별로 다를 것이 없는 착하고 안전한 사람들의 공간임을 알게 되면서 경계는 해체된다.

고아원은 집에서 강제로 밀려나 새로운 집을 찾을 때까지 일시적으로 머무는 경계의 장소이다. 거기 머물고 있는 아이들 또한 경계인이라 할 수 있고 고아원은 경계인으로서의 삶이 시작되는 곳이다. 영토라는 관점에서 보자면 집이라는 일정한 거주지를 빼앗겼다는 의미에서 아이들은 탈영토화되었다고 할 수 있고 새로운 거주지를 통한 재영토화를 기다리는 중이라 할 수 있다. 이런 경계의 장소에서 잠시 머무는 동안 아이들에게는 많은 일들이 일어나고 새로운 관계가 형성된다.

가장 오래 머물고 있는 열일곱 살의 예신은 이곳에서 어느새 사랑의 열병을 앓을 만큼 성숙한 여성이 되었다. 가장 오래 머물고 있는 이유는 예신이 장애를 가졌기 때문이다. 장애는 부모에게서 버려지는 하나의 이유가 되기도 하고 양부모를 만나는 것을 어렵게 하는 요인이 되기도 한다. 예신은 그곳에서 사랑에 빠지고 실연을 당하고 자살 시도도 한 후에 마침내 입양된다. 그러나 "식모살이 가는 거잖아요"라는 그녀의 말처럼 입양은 허울 좋은 명분일 뿐 그녀는 무료로 노동력을 제공하러 가는 것이다. 모두 알면서 덮어야 하는 진실은 입양이 절대 아이들 위주로 이루어지는 것이 아니라는 점이다. 처음으로 입양의 기준을 제시한 헤이그 조약[10]에서는 아동에게 부모와 살기 어려운 어떤 상황이 발생했을 때 가족과 사는 것, 국

10 진영 보건복지부 장관은 네덜란드 헤이그의 중앙정부청사를 방문해서 헤이그 국제아동입양협약에 정식으로 가입했다. 2013.5.24.

내입양, 해외입양, 모국의 기관이나 시설에서 자라는 것'의 순서로 아동에게 유익한 4단계의 등급을 정하고 있다. 그러나 한 연구에서 미국인들은 해외입양이 국내입양보다 절차가 쉽고 빠르고 저렴하기 때문에 해외입양을 선택했다[11]고 답했다. 오직 9%의 가족만이 불우한 아동을 돕기 위해 해외입양했다는 답을 하고 있어서[12] 입양 부모들이 그들 자신의 편의와 선호를 위해 입양했음을 알려준다.

숙희는 어리지만 현실을 재빠르게 파악하고 해외입양이 되기 위해 적극적인 생존 전략을 선택한다. 숙희는 막 생리를 시작했지만 그 사실을 숨기려고 애쓴다. 여자가 되기 전에 어린이의 상태에 머물러야 입양될 수 있다는 판단이 있기 때문이다. 보부아르는 월경, 임신, 출산, 수유, 양육 등의 경험은 여자에게 늘 몸을 의식[13]하게 하며 바로 그 육체성 때문에 여자는 주체가 되지 못한다고 했는데 실제로 여성의 몸은 어린 소녀에게도 이렇게 억압으로 작용한다. 반면 여성의 모성성은 어린 새를 보호하기 위한 소녀들의 노력으로 드러나고 그 새를 숨기고 기르고 죽은 후 묻어주는 모든 과정을 통해서 인간적인 유대로 나아가게 한다.

강제 이주된 어린 소녀들은 자매애를 형성한다. 밤에 몰래 화투를 치면서 내일의 운수를 점치고 서로의 비밀을 공유하고 한 집으로 입양을 가자는 약속도 하고 자기가 알고 있는 나름의 소소한 생존 전략도 나누면서 부모 없는 세상의 외로운

11 미국인들이 국내입양보다 해외입양을 선호하는 이유는 첫째, 자국의 까다로운 입양 심사 기준을 충족시킬 필요가 없고 둘째, 친부모와 영원히 격리됨으로써 아이를 독차지할 수 있고 셋째, 아이에 대한 사후관리감독으로부터 자유롭기 때문이다. 게다가 직접 가지 않아도 공항까지 데려다주는 한국의 해외입양 제도를 통해 아이를 쉽게 입양하는 것이다.

12 Lisa B. Ellingson, Creating a Climate for "best Interests", Proceedings of the First International Korean Adoption Studies Research Symposium, IKAA, 2007, p.17.

13 김애령, 「여자 되기에서 젠더하기로」, 이화인문과학원 편, 『젠더 하기와 타자의 형상화』, 이화여자대학교 출판부, 2011, 27쪽.

여행자로서 서로서로 의지한다. 아도르노는 이렇게 긴밀한 경험의 상호작용을 통해서 주체와 객체가 서열 관계를 깨뜨리고 새로운 관계를 맺게 되는 것을 어우러짐이라고 했다. 어우러짐은 우연적인 것, 합리적으로 추론될 수 없는 것, 놀라운 것들의 계기를 가지고 있으며 경험을 통해서 공감함으로써 분명해진다. 특정한 경험의 관계성 속에서 양자는 새로운 사태를 만들게 된다.[14] 소녀들은 고통의 경험을 통해서 자신을 인식하고 다른 존재들과의 어우러짐 속에서 새로운 사태를 만들어내며 그 안에서 새로운 정체성을 구성한다.

그러나 숙희가 약속을 지키지 않고 혼자 입양을 가는 순간 진희는 아버지와 헤어질 때만큼 혹은 그 이상의 배신감과 상실감에 빠진다. 그리고 더 이상 버틸 수 없어서 스스로 죽음을 선택한다. 작은 새를 땅속에 묻어주었던 것처럼 자신을 땅속에 묻는다. 그러한 상징적인 죽음의 통과의례를 마친 후 진희는 다시 태어난다. 여기와 저기의 경계는 완전히 무너지고 어디든 갈 수 있는 용기를 얻는다. 그 순간 진희는 마침내 입양된다. 플롯의 기본 단위인 '사건'은 경계의 횡단, 곧 의미론적 경계의 돌파가 감행되었을 때 비로소 성립할 수 있다. 주인공이란 이 특별한 길을 넘는 텍스트의 수행 주체이며 경계를 넘어 움직이는 인물[15]이다. 진희는 이제 혼자 여행을 떠날 수 있는 진정한 주인공으로 변모한다.

셋째, 해외입양이 어린이로 하여금 디아스포라가 되도록 강요하는 문제적 상황을 보여준다. 영화의 엔딩은 진희가 미국 공항에 내리는 장면이다. 진희는 아직 양부모를 만나지 못하고 어리둥절한 상태로 주위를 둘러보고 있다. 영화가 공항에서

14 노성숙, 『사이렌과 침묵의 노래』, 여이연, 2008, 112쪽.

15 김수환, 「경계 개념에 대한 문화기호학적 접근」, 이화인문과학원 편, 『지구지역시대의 문화경계』, 이화여대자대학교 출판부, 2009, 278쪽.

끝나는 것은 매우 시사적이다. 왜냐하면 공항은 입양 아동이 거래되는 동시에 새로운 종족이 되기 위한 통과의례를 거치는 비장소(non-place)이기 때문이다. 비장소란 통과 상태에 있으며, 이곳에 진입하기 이전의 원칙과 규율들이 더 이상 유효하지 않으며 뚜렷한 국적이 나타나지 않는 운반과 상업 활동이 이루어지는 공공장소[16]를 의미한다. 공항의 비장소성에 처한 해외입양인은 자신의 한국인다움을 포기하도록 강요받고 그곳에 남겨놓고 떠나야 한다. 진희에게도 그러한 날들이 펼쳐지게 될 것이다. 한국어를 사용할 수 없고 한국어로 소통할 수 없으며 한국인의 외모로 차별받고 한국적인 사고와 문화적 특성을 잊고 그 자리에 서구의 언어와 문화와 생활방식을 대신 채워 넣어야 할 것이다. 백인으로서의 삶을 강요받는 삶이 강제될 것이다. 영화가 공항에서 끝나면서 진희에게는 탈영토화되는 하나의 여행이 이루어진 동시에, 한국인에서 서구 사회의 백인으로 귀속되기 위한 또 다른 재영토화의 과제를 수행해야 하는 디아스포라의 삶에 직면해 있음을 암시한다.

서구에서 성장하는 동안 해외입양인들은 가족과 친구들에게 알맞은 존재가 되기 위해 한국인의 신체적 특징을 포함한 모든 것을 표준으로부터의 일탈이라고 여기도록 교육받는다. 백인성을 표준이자 정상이고 일반적인 규범으로 간주하는 것을 배우고 유색인의 몸을 이국적이고 나약한 것이라고 평가절하하도록 배운다. 입양이란 결국 생존을 위해 자신의 가장 본질적인 것을 거절하는 일[17]이다. 성인의 경우에도 디아스포라로 살게 되는 계기가 외부에서 오는 경우가 있지만 해외입양의 경우에는 선택권이 전혀 없는 무력한 상태의 영유아기의 어린이에게 외부에서 무

16 토비아스 휘비네트, 앞의 책, 176쪽.

17 김 수 라스무센, 「한국의 입양증후군」, 〈이산과 귀환의 틈새〉, 제4회 입양의 날 기념 전시회 도록, 뿌리의집, 2009. 68쪽.

력으로 강제된다는 점에서 매우 부도덕하고 폭력적인 이주의 방법이다.

진희가 아버지에 대한 믿음을 포기하고 마침내 현실을 받아들이는 순간 남은 길은 오직 착하고 공부 잘하고 말 잘 듣는 아이가 되어 양부모에게 선택받는 해외입양밖에는 없었다. 고아원의 어린 소녀 이주자들은 같이 지내던 친구들의 '작별' 노래를 들으면서 새로운 여행의 길을 떠난다. 영화를 보는 동안 그렇게 20만여 명[18]의 아이들을 강제로 이주시킨 한국 정부의 부도덕하고 무책임한 정책이 여전히 계속되고 있고 사람들은 이 문제에 아무 관심도 없다는 것을 문득 인식하게 한다.

넷째, 이것은 상처를 극복하고 정체성을 확립하는 성장과 성숙의 과정을 그린 영화이다. 외적으로는 어린이의 입양을 소재로 했으나 입양 자체에 머물러 있지 않고 사랑하는 사람에게서 버려진 상실감과 상처를 어떻게 극복할 수 있느냐에 관한 영화로 상처가 있는 모든 사람의 성장에 의미를 주는 보편성을 갖는 영화로 확장되었다. 70년대의 사회상을 통해서 입양을 바라볼 수는 있지만 사회적인 문제를 건조하게 다룬 영화가 아니라 시적인 아름다움을 가진 영화이다.

영화 만들기는 지식인이 된 주체의 자기 정체성 찾기 과정이라고 할 수 있다. 해외입양인으로서 서구에서 백인으로서의 삶을 강요당하며 살아온 감독은 자기의 과거를 되짚어보면서 새로운 주체로서의 정체성을 구성할 수 있다. 인간이 본래적인 자아와 만나기 위해서는 고유한 내면성으로의 회귀와 집요한 기억이 필수적[19]이다. 여성의 기억과 회상은 자아정체성과 긴밀한 관계를 갖기 때문에 여성에게는 자전적인 이야기가 중요하다. 회상한다는 것은 지배와 억압으로부터의 고통의 역

18 통계상으로는 16만 명이지만 실제로는 20만 명이라고 한다. 4만 명이나 차이 나는 이 부정확한 수치는 우리나라의 해외입양을 대하는 무책임한 자세를 보여주는 한 예이다.

19 노성숙, 『사이렌과 침묵의 노래』, 여이연, 2008, 34쪽.

사를 현재의 맥락에서 돌이킴으로써 그 고통에서 벗어나는 것을 목표로 한다. 회상의 주체로서의 여성은 남성에 의해 지배되고 대상화되었던 역사를 스스로 거스르는 흔적 찾기의 작업을 수행[20]해야 한다.

감독은 영화를 만들면서 입양되던 시기의 어린이-되기를 통해 자신의 상처를 치유하고, 극 중의 어린 진희는 어린 나이에도 불구하고 스스로 독립적인 주체로 살아가는 방법을 깨우침으로써 어른-되기를 익히고 성장한다. 어른의 어린이-되기는 어른 안에서 이루어지고 어린이의 어른-되기는 어린이 안에서 이루어지며 이 양자는 두 개의 인접항[21]이다. 감독은 어린 시절의 자아를 객관화시키면서 입양이라는 개인적 체험을 인생에서 누구나 만나게 되는 고통스러운 장애물, 그러나 반드시 스스로의 힘으로 넘어야만 하는 문턱으로 만들었다. 입양이라는 개인적 체험을 모든 사람이 공감할 수 있는 보편적 주제로 일반화시킨 것이다. 강요당한 디아스포라로 살아온 감독에게 새로운 삶이 이제 비로소 가능해지는 셈이다.

3. 혼종의 경계인은 어떻게 정체성을 실천할 수 있는가?
 : 조이 디트리히의 〈노란 리본을 매라〉

다섯 살에 미국으로 입양된 조이 디트리히는 자기가 버려지던 체험을 자전적으로 그린 단편영화 〈잉여(Surplus)〉를 만든 이후 역시 한국계 입양인 이야기인 〈노란 리본을 매라(Tie a yellow ribbon)〉를 만들었다. 주인공 제니는 어린 시절 오빠와의 관계로 인해 양부모에게서 버려진 이후 사진작가를 꿈꾸며 뉴욕에서 살고 있다.

20 노성숙, 앞의 책, 100~102쪽.
21 들뢰즈 · 가타리, 『카프카』, 이진경 역, 동문선, 2001, 183쪽.

가장 가까운 이들에게서 두 번씩이나 거부당한 제니는 하룻밤 상대로 백인 남자들과 쉽게 섹스를 하고 백인 친구들 틈에서 지내지만 어떤 정서적 유대감도 느끼지 못한다. 제니는 새로운 룸메이트 비와 이웃의 샌디를 만나면서 아시아계 미국인으로서의 새로운 인식에 눈뜨게 된다. 입양아가 백인 가정과 사회에서 살아가면서 겪는 어려움을 통해 입양 이후의 문제를 본격적으로 다루었다는 점, 입양이라는 단일한 문제에 국한하지 않고 아시아 여성의 연대 문제 안에서 포괄적으로 여성 문제를 보는 거시적 관점을 보여준다는 것이 다른 작품과 구별되는 특징이다.

첫째, 이 영화는 해외입양의 문제를 성적, 인종적, 계급적 시각에서 다루고 있다. 제니는 백인 가정에서 오빠와의 관계를 의심받게 되고 그로 인해 가출하게 된다. 이 사건은 제니가 처해 있는 성적, 인종적, 계급적인 문제적 상황을 집약한다. 백인/남성/미국인/입양 가족인 오빠는 황인종/여성/한국인/입양인인 제니보다 권력의 절대적 우위에 있다. 그러므로 중첩된 타자로서의 제니는 가족 내에서 요구되는 사회적 문화적 규범에 일치하지 못하고 귀속하지 못하는 순간 언제든 가정 밖으로 밀려날 수 있는 불안정한 지위에 놓여 있는 것이다. 어린 시절 오빠와 같은 백인이 되고 싶어서 머리를 금발로 염색하고 자신을 백인이라고 정의했던 제니는 자신의 위태로운 지위를 깨닫게 되자 방황의 길로 접어든다. 이와 같이 백인 가정에서 백인의 정체성으로 키워진 한국계 입양인들은 성장하면서 백인이 아닌 다른 정체성을 다시 확립해야 한다는 억압을 받는다. 다양한 인종적 환경에서 연애와 대학 생활을 통해 현실을 확인함으로써 인종적 재편성을 경험[22]하게 되는 것이다.

한편으로는 친가족에게서 버려졌다는 상실감을 극복하지 못한 채 백인 사회에

22 Kim Park Nelson, *Proceedings of the First International Korean Adoption Studies Research Symposium*, IKAA, 2007, p.201.

서도 백인으로 완전하게 수용될 수 없다는 인종적 타자로서의 정체성 형성 과정은 자기혐오와 정신적 외상을 동반하며 혼란스럽다. 동양인도 서양인도 아닌 심리적 갈등과 동양의 외모와 서양의 성장 환경에서 유래한 혼종성은 경계인의 정체성으로 이어진다. 이 경우 경계와 차이가 정체성 형성 과정에 개입한다. 경계가 문제가 되는 것은 그것이 차별과 배제의 선으로서 넘나듦이 자유롭지 못한 분리와 갈등의 선일 경우다. 차이가 문제가 되는 것은 차이가 차별의 근거로 작용할 때이다. 입양인들이 겪는 어려움의 본질은 본래의 문화권에서도 이주한 곳의 문화권에서도 경계와 차이의 영향을 받으며 주변적으로 취급되는[23] 데 있다. 또한 이들에게는 가시성과 비가시성의 문제가 인종차별이라는 억압적 이데올로기로 작용[24]한다. 가시성의 문제는 인종적 편견이 사회 내에 만연해 있는 부정적 특성과 연결되는 것이고 비가시성의 문제는 사회가 그들이 가진 차이점에 무관심해서 그들의 고유한 특성을 무시함으로써 발생하는 차별을 의미한다. 이러한 차별은 서로 관련되어 있고 함께 작용된다.

그러나 두 문화와 사회에 살고 있는 사람들의 접촉은 새로운 형태의 정체성을 형성하게 만들고 상호 의존하며 상호 영향을 끼친다는 사실을 강조하면 혼종성은 오히려 긍정적으로 수용될 수 있다. 혼종성이란 개념은 필수적이고 단일하고 안정된 문화라는 것이 존재하지 않는다는 사실을 강조하는 것[25]이다. 혼종성이 개입한 영역에서 경계인은 두 문화나 나라를 뛰어넘어 중간적 타자가 된다. 이러한 관점

23 최현덕, 「경계와 상호문화성」, 이화인문과학원 편, 『경계짓기와 젠더 의식의 형성』, 이화여자대학교 출판부, 2010, 22쪽.

24 Kim Park Nelson, Proceedings of the First International Korean Adoption Studies Research Symposium, IKAA, 2007, p.197.

25 오경석, 『한국에서의 다문화주의』, 한울, 2007, 125쪽.

에서 보면 해외입양인들의 정체성은 물론 그들의 영화도 서로 다른 민족의 문화를 포용할 수 있는 열린 자세와 함께 문화적 혼종성의 새로운 가능성을 보여주는 셈이다. 이들의 문화적 작업은 정체성의 새로운 징조들을 형상화하고 디아스포라의 미학적 실천으로 나아가게 된다.

둘째, 입양을 포함하여 아시안 아메리칸 여성의 문제를 포괄적으로 다루고 있다. 이사를 한 제니는 룸메이트인 비와 이웃에 사는 샌디와 사이몬을 만나면서 변화하게 된다. 여기서부터 한국계 입양아 제니는 비와 샌디라는 세 명의 아시아계 미국인으로 확장된다. 제니가 고통받는 입양의 문제만큼이나 비나 샌디도 나름대로의 문제를 갖고 살아가고 있음을 알게 되고 제니는 혼자일 때와는 다른 시각으로 세상을 향해 나아가는 긍정적인 모습으로 변모하기 시작한다. 감독은 '왜 아시아계 미국인 여성들의 우울증과 자살률이 비정상적으로 높을까?'라는 의문에서부터 이 영화를 시작했다고 말하고 있다. 영화는 젊은 아시아계 미국 여성들이 느끼는 소외감과 소속감의 상실을 시적인 방식으로 풀어놓았다. 세 명의 여성을 통해 아시아 여성의 문제를 인종적, 계급적, 성적 차원에서 광범위하고 포괄적으로 나아갔다는 점에서 중요하고 이는 다른 감독들이 문제 삼지 않는 소외된 주제인 것이다.

룸메이트 비는 아름답고 똑똑하지만 지나치게 기대하고 억압하는 부모와 자신을 아시아 수집품 정도로만 여기는 백인 남자친구로 인해 불안감을 느낀다. 아시아계 미국인은 처음에는 백인보다 더 백인처럼 보일 정도로 그들의 사고와 행동 양식을 모방하여 동화되는 식으로 백인 사회에 수용되기 위해 노력한다. 그러다 그것이 좌절되면 다음 단계에서는 부와 명예를 얻고 성공을 인정받음으로써 백인 사회에 수용되려고 한다. 비는 부모에게서 이런 삶의 방식을 강요당한다. 또한 비의 남자친구는 그릇된 오리엔탈리즘에 젖어 있는 평범한 서구인이다. 그는 동양/여자를 순종적이고 수동적이어서 후진성과 관능미를 갖고 있는 본질적으로 열등

한 존재로 본다. 오리엔탈리즘의 관점에서는 동양은 야만적이고 위험한 대상이므로 정복해야 할 대상이다. 서양과 동양이라는 낡은 이분법적 구조는 남성과 여성, 백인과 황인종, 미국인과 아시아인에 그대로 적용되고 비는 대등하지도 않고 존중받지도 못하는 남자친구와의 관계에서 어떠한 정서적 유대감이나 사랑의 기쁨을 느낄 수 없다. 결국 비는 자신이 가진 아름다운 외모와 지적인 재능에도 불구하고 생의 보람이나 만족을 갖지 못하고 자살을 시도하게 된다.

제니는 또한 무신경하게 대하던 옆집에 사는 내성적인 샌디에게도 서서히 관심을 갖게 되고 그녀의 오빠 사이몬에게도 마음을 열게 된다. 그러던 중 제니의 오빠 조가 갑자기 나타난다. 그 순간 제니는 오빠 조가 아닌 비와 샌디에게서 오히려 강한 정서적 유대감을 느끼면서 아시아 여성으로서의 정체성을 깨닫게 된다. 그리고 이런 긍정은 그녀가 자신의 가족과 마주할 수 있는 힘을 불어넣어주고 자신만의 목소리를 낼 수 있도록 해준다. 자신이 백인이 아니라는 사실을 인정하고 백인이 되려고 노력할 필요도 없다는 것을 깨닫고 자신을 있는 그대로 받아들이는 것은 과거의 백인 사회 안에서는 불가능한 일이었다. 그러나 아시아계 미국인 사이에서의 삶은 인종적, 계급적 차이를 넘어설 수 있게 했고 성적인 동등함은 물론 성적 차이를 넘어선 인간적인 유대로 나아가게 했다.

결국 영화의 주제는 입양에서 아시아 여성을 거쳐 인간 본연의 공통적 관심사인 사랑과 소속감의 문제라는 보편적 주제로 확장된다. 영화의 제목이 된 팝송의 내용을 참고하면 '노란 리본'으로 상징되는 사랑하는 사람이 기다리는 집으로의 귀환과 소속감이야말로 감독이 추구하는 주된 테마인 것이다. 엔딩 장면의 옥상에 걸려 있는 그림 속의 다가가기 어려운 외딴 집[26]은 아시아 여성들에게 고향과 집이

26 앤드류 와이어스의 그림 〈크리스티나의 세계〉는 1948년 작품으로 상실과 회귀의 이미지를 잘

어떤 의미와 감정을 갖게 하는지를 상징적으로 보여준다.

셋째, 소수자적 실천을 통해 아시아계 미국인 여성으로서의 정체성을 재구성하고 있다. 여성 감독에게 문화 정체성은 가부장적 배제에 의해서뿐 아니라 이주, 식민지, 점령, 망명의 역사에 의해 탈영토화되어 있다. 따라서 여성 감독의 영화는 두 겹의 소수자적 실천[27]이라 할 수 있다. 소수자는 신체적 혹은 문화적 특징 때문에 사회의 다른 성원들에게 차별을 받으며 정치적, 경제적, 사회적 권력의 열세에 있고 차별받는 집단에 속해 있다는 의식을 가진 사람들[28]이라고 정의할 수 있다. 소수적이란 말은 다수적이라는 말과 수적인 비교를 하는 개념은 아니다. 다수적인 것은 지배적이고 주류적이고 권력이 함축되어 있으며 소수적인 것은 그 지배와 권력으로부터 벗어나는 것[29]이다. 여성이 남성에 비해 수가 적지 않지만 남성에 대해 여성은 소수자이고 그와 연장선상에서 입양인은 소수자가 된다. 이러한 소수자로서의 입양인들의 영화는 결국 언어와 표현을 탈영토화하고 개인적인 문제를 정치적인 것으로 연결시키며 집합적인 가치로 확장시킨다.

이 감독의 영화 작업은 개인의 정체성의 재구성인 동시에 아시안 아메리칸 여성들의 정체성 형성에도 중요한 시사점을 준다. 다수에 저항하는 소수자적 실천으로서의 영화 작업은 아무도 관심을 갖지 않는 주제를 진지하게 탐색하면서 정치적 목표를 수행한다. 이 영화는 한국의 입양아를 서구세계 안의 인종적 계급적 성적 타자로서의 아시아 황인종 여성의 삶으로 확대시킴으로써 문제적 시각을 견고하게 하였다. 과거에 얽매이지 않고 현재의 문제와 대면하여 나름의 정체성을 확립하며

보여준다.

27 앨리슨 버틀러, 앞의 책, 168쪽.

28 박경태, 『소수자와 한국 사회』, 후마니타스, 2008, 13~15쪽.

29 들뢰즈·가타리, 앞의 책, 43쪽.

진정한 인간관계를 찾고 홀로서기를 향해 나아가는 진지한 페미니즘 영화이다.

4. 하위주체는 말할 수 있는가? : 태미 추의 〈나를 닮은 얼굴〉

태미 추의 〈Resilience〉는 '회복'이라는 의미인데 한국에서는 〈나를 닮은 얼굴〉이라는 제목으로 개봉되었다. '회복'이 담고 있는 포괄적이고 추상적이며 다양한 의미는 '얼굴'이라는 명사로 구체화되고 '나'라는 주체와 나를 닮은 사람이라는 객체가 상정되면서 두 사람의 관계가 명확해지며 '닮았다'를 통해 두 사람을 연결해주는 근거를 제시해준다. 이 한국어 제목은 오랫동안 보지 못했어도 유전자를 통해 이미 닮은 얼굴을 가진 부모 자식의 끊을 수 없는 외모의 공통성을 기반으로 내적인 회복으로 나아가는 길의 가능성을 제시해준다. 30년 만에 재회한 어머니 명자와 아들 브렌트의 현실적 문제들을 보여주는 이 영화는 일반적으로 흔한 입양 환경의 사례를 보여준다고 할 수 있지만 그 사건을 다루는 시선은 매우 문제적이다.

첫째, 이 영화는 입양이라는 문제를 사적인 가족의 문제가 아닌 사회적 국가적 문제로 보고 있다. 또한 다큐라는 건조한 형식과 감독과 주인공의 분리는 개인적 감정을 절제한 객관적 시선으로 두 인물을 바라볼 수 있도록 했다. 가난하고 남편도 없고 18세의 미혼모라는 현실에 처한 명자는 한국 사회에서 아기를 키우기에는 매우 어려운 처지에 놓여 있었다. 명자의 어머니와 이모는 생모의 의견은 묻지도 않고 몰래 아기를 입양 보내버렸다. 이것은 과거에 아기가 입양되는 사례 중 매우 흔한 경우였다. 일생을 죄책감 속에 살아온 엄마와 영문도 모른 채 타국으로 밀려나 어렵게 살아온 자식이 재회하는 장면에서 생모들은 당당하게 자신을 드러낼 수 없는 경우가 많다. 만남 자체도 어렵지만 그것이 문제의 해결이 아니라 또 다른 문제들의 시작이며 이후에도 다양한 측면에서의 문제는 계속되는 것이다.

그러나 명자는 이 사건을 개인적 문제가 아닌 사회적이고 국가적인 문제로 돌림으로써 자신을 드러내는 용기를 갖게 된다. 생모의 동의도 없이 아이가 해외로 입양되는 상황의 부조리함, 그로 인해 평생을 죄책감 속에서 살아야 했고 방황해야 했던 억울함, 적극적으로 자국의 아이들을 해외로 입양시킨 정부의 부도덕하고 무책임한 태도, 미혼모와 그들의 아기에 대한 사회의 무관심과 냉소적 시선 등 입양을 둘러싼 문제는 온전히 사회구조적인 문제인 것이다. 그런 문제적 인식을 기반으로 명자는 수치심을 딛고 당당해진다. 아들과 나란히 서서 만족스러운 표정으로 담배를 피우는 명자의 모습은 사회의 편견을 모두 이겨내고 자신을 떳떳하게 드러낼 수 있는 내적 자신감의 표현으로 보인다.

둘째, '하위주체는 말할 수 있는가?'라는 스피박의 질문에 대한 매우 긍정적인 답을 하고 있다. 이 영화는 입양이라는 사건의 재현에서 입양인만을 주인공으로 다루는 대개의 영화들과는 달리 입양의 중요한 당사자인 생모를 등장시킨다는 점에서 무엇보다 의미가 있다.

스피박은 한국의 젊은 여공들을 하위주체의 예로 든 바 있지만, 한국사에서 종군위안부나 해외입양인들이야말로 하위주체의 개념과 연결되며 입양인의 생모들 또한 침묵하고 주변화되는 하위주체[30]라 할 수 있다. 입양인은 백인종과 황인종 신화 양쪽에 의해 대변되고 표현된 존재로서 자신을 위해 발언할 수 없다. 그들을 공급하고 수용하는 국가들에게는 말없는 인적 연계이자 문화적 대사로서, 입양 기관과 양부모들에게는 감사할 줄 알고 불쌍한 구조 대상으로서, 입양 전문가와 연구자들에게는 다양성의 표본이자 탈인종 사회의 개척자로서 받아들여진다. 스피박은 '하위주체는 말할 수 있는가'라는 글에서 하위계층의 목소리는 존재하지 않으

30 토비아스 휘비네트, 앞의 책, 43쪽.

며 결국 자신을 위해 말할 수 없다[31]고 결론 내린 바 있다. 그러나 오늘의 해외입양인 예술가들은 주체가 되어 자신에 관해 말할 수 있게 되었고 그 결과물이 바로 이들의 예술작품이다.

이미 자신의 체험을 바탕으로 하여 자전적 영화를 만든 태미 추는 그러한 시각을 바탕으로 입양인과 생모에게 공식적으로 말할 수 있는 장을 마련해준다. 극영화의 재현이 아닌 직접적 진술방식을 통해 자신의 생각과 의지를 발언하게 한다. 그것이 하위주체의 의미 있는 발언이 되는 것은 그들이 허황된 말이 아닌 실천을 동반한 진정성 담긴 말이기 때문이다.

일반적으로 입양아의 생모는 한국에서는 수치스러운 일로 간주되는 미혼모의 임신과 아이를 버렸다는 부도덕한 일을 행한 자로서 죄책감에 평생을 시달리게 된다. 생모는 아이에 대한 직접적인 가해자라는 자기혐오의 감정으로 극심한 정신적 외상을 경험하는 것이다. 그러나 명자는 해외입양 반대운동에 참여하고 미혼모 돕기 활동을 하면서 자신의 상처를 적극적으로 치유하며 개인적 체험을 사회에 적용하며 환원하는 활동가로 변신한다. 이를 통해 명자는 탈영토화된 타자에서 주체로 귀환하는 모습을 보여준다.

셋째, 이들의 재회는 과거와 현재와 미래의 연장선상에서 이루어지지만 과거보다는 현재와 미래에 더 강조점을 둔다. 브렌트는 비극적 트라우마를 드러내는 대신 자신의 삶을 객관적으로 통찰하고자 한다. 과거의 트라우마가 현재도 지속되고 있을 뿐만 아니라 미래까지 이어질 수도 있는 비극적 씨앗임을 인식하지만 과거에 집착하기보다는 현재와 미래의 관점에서 이성적으로 문제와 맞서려고 한다. 그는 어머니와 재회한 이후 가족의 과거와 현재, 미래를 전체적인 안목에서 고찰하면서

31 피터 차일즈 · 패트릭 윌리암스, 『탈식민주의 이론』, 김문환 역, 문예출판사, 2004, 330쪽.

어떻게 과거를 긍정적으로 재구하고 미래를 개척해나가야 하는지를 고민한다. 차분하게 자신과 가족의 문제를 해결하려는 그의 모습은 경계인의 진정한 가치를 보여준다.

브렌트가 시골 지역인 사우스다코타에서 성장하면서 겪어야 했을 인종차별 곧 가시적 차별과 비가시적 차별에 대한 언급은 아주 절제되어 표현된다. 인종적으로 구별되는 집단에 속한 자가 지배적인 미국 문화 안으로 귀속되는 것은 현실적으로 살아가기 위한 중요한 요인이 된다. 한국계 입양인은 아시아인이라는 인종적 가시성에도 불구하고 인종과는 관계없는 미국인이라는 국적으로 귀속됨으로써 정체성의 혼란을 경험[32]한다. 그러나 태어나자마자 생모에게서 떨어져 바로 백인 가정으로 입양된 브렌트는 한국 문화에 대한 경험이나 기억이 전혀 없는 상태이기 때문에 문화적 갈등은 거의 없이 완전히 백인으로 귀속된다. 그럼에도 불구하고 시골에서 성장했다는 말 한마디는 숨겨진 갈등을 축약적으로 드러낸다. 매우 다양한 인종이 뒤섞여 살아가고 있는 미국 사회지만 시골이라는 환경은 그러한 상황이 보편화되지 않은 곳이어서 인종의 가시성이 매우 극심하게 드러났을 것이며 그것은 소년의 성장기에 정체성의 혼란과 함께 억압적 요소로 작용했을 것이다. 이것은 '브렌트의 얼굴에 그늘이 있다'는 명자의 언급을 통해 추측할 수 있을 뿐이다. 주체적 자아가 성립되기 위해서는 회복하기 위해 돌아오는 주체를 환대하고 영접하는 친밀한 타인이 필요하다.[33] 브렌트를 맞이하는 명자의 자세는 부드럽게 수용하고 이해하는 거주 공간 내의 존재 곧 친밀한 타인의 환대를 보여준다.

32 Kim Park Nelson, Adoptees as "White" Koreans, Proceedings of the First International Korean Adoption Studies Research Symposium, IKAA, 2007, p.198.

33 김애령, 「이방인의 언어와 환대의 윤리」, 이화인문과학원 편, 『젠더와 탈/경계의 지형』, 이화여자대학교 출판부, 2009, 65쪽.

이 영화는 과거의 고통을 감상적으로 현재화하지 않으려고 절제하는 인물들과 그에 동의하는 감독의 건조하고 사실적인 시각을 보여준다. 현재 명자는 경제적으로 넉넉하지도 않고 남편 없이 어린 딸과 살고 있다. 브렌트 또한 정신분열증과 치매로 고생하는 양모를 돌보아야 하고 아내 없이 어린 두 딸을 키워야 한다. 이들은 현재 상황에서 최대한 지혜롭게 문제를 해결해야 하는 과제를 가지고 있다. 이러한 문제적 상황 앞에서 모자의 태도는 다소 다르다. 지배적인 사회 안으로 들어가서 그 제도와 법과 인습 안에서 적응하고 살아가는 일이 입양을 낳은 사회에 대해 불만을 제기하고 입양 문제를 해결하기 위해 노력하는 일보다 급한 일일 수 있다. 브렌트는 한국에서 어머니와 살고 싶다는 이상을 포기하고 양모와 아이들이 있는 미국으로 가서 가족을 부양하는 책임을 다하는 현실을 수용한다. 명자는 입양 문제 해결을 위한 실천적 운동에 참여하는 행동주의자로 변신한다. 이를 통해 무기력한 하위주체는 비로소 '말할 수 있는' 주체로 귀환한다. 이들은 자기의 현실적 상황에서 각기 책임을 선택함으로써 서로 닮은 얼굴이 되고 회복의 가능성을 현실화한다.

넷째, 영화 안의 방송 장면은 언론이 입양인을 어떻게 소비하는지를 비판적으로 볼 수 있는 계기를 마련해준다. 방송은 입양인이 가족을 재회할 수 있는 매우 유익한 기회이고 브렌트가 생모를 만나는 것도 방송을 통해서이다. 그러나 입양에 관한 프로그램들은 대개 감정적인 대사, 감상적인 음악, 시각적으로 강조된 효과, 극적인 구성 등의 특징을 갖는다. 생모와 아들의 만남은 그들의 인생에서 매우 중요한 일이며 극히 사적인 일이기도 하다. 그러나 방송은 그들의 입장에 대한 배려보다는 그들에게서 이끌어낼 수 있는 모든 극적인 요소를 극대화하여 시청률을 높이기 위한 소재로 삼는다. 그들의 만남을 위한 전 과정은 극적인 구성을 위해 파편화되어 재구성되고 방송의 의도에 따른 재배치가 이루어진다.

방송에서는 주로 강력한 가부장제 사회에서 절대적인 위치를 차지하는 아버지의 부재와 그 결과로 일어난 경제적 빈곤함이라는 두 가지 이유로 홀로 남은 생모가 아이를 입양시킬 수밖에 없었다는 식의 일반적인 입양 서사[34]를 만들어낸다. 하나의 가족을 형성하는 중심적인 역할을 하는 가장의 부재는 부권의 부재를 의미하며 이는 그 가정이 아이를 양육할 수 없는 매우 불완전한 구조라고 주장한다. 또한 여자 혼자 아이를 키우는 가정이란 매우 비정상적이고 악조건의 상황이라고 강조한다. 한국에서의 가부장제 가족 이데올로기는 이런 식으로 미혼모나 편모 가정에 대한 뿌리 깊은 편견을 조장해왔다. 그에 덧붙여 수반되는 경제적인 빈곤은 더욱이나 아이를 키울 수 없는 요건으로 빈번하게 등장한다.

그러나 방송에서 수치심으로 고개를 떨구고 죄책감으로 울음을 터뜨리며 나타난 생모는 경제적으로 넉넉한 가정에서 좋은 교육을 받고 성장하여 부모를 찾기 위해 방송에 출연한 자녀가 등장하는 순간 놀랍게도 그 위상이 변화된다. 입양을 선택함으로써 자신의 양육권을 희생하고 아메리칸 드림에 근거를 둔 어머니로서의 사랑을 실천하여 아이에게 더 나은 기회를 준 긍정적인 어머니로 변모된다. 생모는 자녀에 대한 양육을 포기함으로써 아이에게 더 나은 삶의 환경이라는 특권을 주었다고 의미를 부여받으면서 재영토화되는 것이다. 그것은 결국 아이의 성장 과정에 극심한 고통과 상실을 제공한 입양을 정당화하며 입양 서사는 슬픔과 수치심, 죄책감에서 영광과 성공이라는 측면으로 변화한다. 한국은 모든 입양인이 성공하여 자발적으로 한국에 돌아왔다는 환상에 기반을 둔 발전의 서사로 입양 서사를 덮으려고 한다. 이로써 수치심을 극복하고 국제적인 한국으로 재영토화하려는

34 Hosu Kim, Television Mothers, Proceedings of the First International Korean Adoption Studies Research Symposium, IKAA, 2007, p.138.

것[35]이다.

그러나 자국의 아이들을 자국 안에서 양육하지 못하고 돈을 받고 입양시킨 부도덕한 정책을 시행한 국가가 핑곗거리로 삼고자 하는 이러한 허구적이고 위안적인 입양 서사는 명자와 브렌트의 경우에는 전혀 적용되지 않는다. 명자는 자기의 의사와 상관없이 아이를 잃어야 했고 비록 나이 어린 어머니이긴 했으나 아이가 옆에 있었더라면 혹은 적어도 어디에 있는지 알기만 했어도 방황의 세월을 보내는 대신 좀 더 의미 있는 생을 살았을 거라고 회상한다. 또한 브렌트의 경우도 그다지 좋은 환경에서 자신의 꿈을 실현하는 삶은 아니었던 것으로 보인다. 브렌트는 입양아의 정서적인 안정을 위해 다른 입양아나 다른 인종의 사람들과 유대 관계를 맺을 수 있도록 일정 규모 이상의 도시로 아이를 입양시킨다는 원칙과는 달리 시골 마을로 입양되었고 양어머니는 정신분열증을 앓고 있었으며 대학 진학은커녕 고등학교를 졸업하기도 전에 돈을 벌어 가족을 부양해야만 했다.

국가와 방송은 해외입양인 문제를 근본적으로 해결하는 대신 돌아온 입양인들을 단일민족으로 통합하는 과정에 몰두한다. 단일민족의 허구성에도 불구하고 입양인을 단일민족의 내부로 재영토화하려는 무의식적 노력을 기울이는 것이다. 예컨대 수십 년을 불러온 이름을 버리고 낯선 한국 이름으로 부르고, 한국 젊은이들도 거의 입지 않는 한복을 억지로 입히며, 한국 젊은이도 만들지 못하는 음식 만들기를 시킨다. 이런 이벤트들을 통해 한국인화하려는 한국 문화의 강박증은 매우 허구적이다. 이러한 식으로 미디어는 불쌍하고 사랑스러운 묘사로 구성된 입양인들의 이미지를 소비[36]한다. 그러나 브렌트는 시장에서 굳이 한복을 사 입히려는 명

35 Hosu Kim, 앞의 글, 139쪽.

36 Eleana Kim, Consuminh Korean Bodies, Proceedings of the First International Korean Adoption

자의 마음을 한편으로는 이해하면서도 한복을 입는 과정의 어색함에 대해서 분명하게 말한다. 그는 한국의 옷이나 음식 같은 국가적 차원의 문화 체험이나 선물 같은 물질적인 것이 중요한 것이 아니라 자신의 입양에 관한 진실을 아는 일과 두 사람이 그 진실을 회피하지 말고 용감하게 맞서는 일이 본질적인 것임을 명확하게 한다.

경계인으로서의 브렌트의 삶과 하위주체로서의 명자의 삶은 서로 만나고 다시 헤어지는 과정을 통해서 새로운 정체성의 형성으로 이어진다. 두 사람은 경계하고 있는 대립된 두 세계에 대해서 공정한 시각을 갖게 되고 미래를 바라보며 현재 해야 할 일을 각자 찾아내고 실천으로 나아감으로써 서로 닮은 얼굴로서의 진정한 모자 관계를 회복하고 긍정적인 인간관계를 구축한다.

5. 결론

해외 여성 입양인들의 영화는 성적, 계급적, 인종적, 문화적으로 서로 다른 특수한 현실에서 연유하는 저마다의 고유한 경험을 주체적인 목소리로 재현함으로써 서구의 획일적인 문화제국주의를 비판하는 길을 모색한다. 이는 '정체성의 정치'의 관점이며 입양인 개인의 일상적인 삶, 여성의 몸과 내부에 단단히 자리잡고 있지만 잘 표현되지 않았던 느낌과 감정들을 중시하고 묘사함으로써 '개인적인 것은 정치적'[37]이라는 명제로 나아가게 한다.

해외입양인 여성 감독의 영화를 분석한 이 연구의 의의와 결론은 다음과 같다.

Studies Research Symposium, IKAA, 2007, p.85.

37 태혜숙, 앞의 책, 113쪽.

첫째, 해외입양인의 예술 활동에 대한 진지한 연구가 거의 없는 상황에서 이 연구는 최초의 해외입양인 여성 감독의 영화에 대한 연구이다.

둘째, 이들의 영화를 연구하는 데 있어서 페미니즘, 탈식민주의, 디아스포라의 관점을 연구 방법론으로 택함으로써 해외입양인 문제를 개인적이거나 가족적인 문제가 아니라 사회적이고 국가적인 문제로 보았다.

셋째, 이들의 영화 작업은 경계인의 시선을 담고 있다. 현재 급속도로 이루어지는 세계화의 과정 안에서 볼 때 경계야말로 세계 공동체의 의미나 입장을 선명하게 하면서 세계에 동참하는 태도를 상정하게 한다. 해외입양인들은 한국과 서구라는 이질적인 국가와 문화에서 혼란스러운 삶을 살아왔고 여전히 그러한 삶을 지속하고 있다는 의미에서 경계인이면서 무한한 가능성을 가진 창조적 존재라 할 수 있다. 이들의 영화를 경계인의 시선이라는 측면에서 분석하는 것은 그 작품들의 풍성한 의미와 새로움의 가능성에 주목하는 일이다.

넷째, 이들의 영화 창작은 강한 정체성의 실천 과정이다. 이들의 첫 번째 작품은 대개의 경우 자신이 가족으로부터 포기되던 충격적인 사건의 재구성과 가족 찾기 특히 엄마 찾기라는 개인적 체험과 관련되어 있다. 어떤 감독의 경우는 후속 작품 또한 그 첫 작품의 확장 혹은 재창조라 할 수 있을 만큼 입양이라는 충격적 체험과 연관되어 있다. 이것은 이들의 영화가 단순히 미학적인 창조물이 아니라 다분히 개인의 정체성의 문제를 반영하는 강렬한 자기 체험적 작업이자 실천적 과정이라는 점을 의미한다.

이 연구가 해외입양인 영화감독들에 대한 관심을 갖고 이후 그들의 작품에 대한 학문적 분석과 평가가 활발하게 이루어지는 계기가 되기를 기대한다. 또한 해외입양인 감독들이 기존의 서구 중심의 활동 영역을 한국을 포함한 전세계로 확산시켜 그들의 예술적 성취와 의의를 공유하는 기회가 마련되기를 기대한다.

제2부
재외한인의 문학과 영화

재일한인

5장 위치의 정치학과 소수자적 실천

양영희의 〈디어 평양〉과 〈굿바이 평양〉

이 장은 조총련계 열혈 간부인 아버지를 둔 재일한인 양영희 감독의 영화 〈디어 평양〉과 〈굿바이 평양〉을 '재외한인/여성 감독의/다큐멘터리 영화'라는 시각으로 고찰한 것이다. '재외한인'이 의미하는 질곡의 한국사의 측면과 남성 중심의 영화 작업의 시공간에서 '여성'이라는 소수자적인 성의 측면, 그리고 재미를 목표로 하는 극영화가 아닌 사실에 기반을 둔 기록영화로서의 '다큐멘터리'라는 영화적 특성 등이 이 연구의 관점들을 집약한다.

첫째, 이 영화들은 외적으로는 개인적 문제와 가족사를 다루고 있지만 결코 사적인 가족의 차원에 머물고 있지 않다. 그녀의 가족사는 한국사의 문제적 시기인 일제시대부터 시작해서 해방을 거쳐 남북 분단과 한국전쟁에 이르는 근현대사의 격랑과 긴밀한 관련이 있고 현재까지 문제가 진행 중이다.

둘째, '재외한인/여성'이라는 감독의 위치를 '디아스포라/경계인/소수자'라는 관점에서 보았다. 이는 여러 나라를 넘나들며 사는 이 여성 감독을 디아스포라이자 경계인으로 보는 연구이며 그러한 요소를 부정이 아닌 긍정적 원동력으로 보았다. 또한 여성이 영화를 만든다는 것은 주류가 아닌 자, 권력을 갖지 못한 자로서의 소수자적 실천이라는 중요한 의미를 담고 있다.

셋째, 자전적 영화라는 점에서 감독이 영화를 창조하는 일 자체가 여성의 주체 형성 과정이자 정체성의 실천 과정이다. 여성이 '나'라고 말하는 것은 글쓰기보다 영화에서 더 어렵다. 영화는 문학의 가부장적이고 남근적이며 개인의 것으로 독점하는 성격을 유산으로 받은 데다가 남성적이고 이성애적인 규범적 가설에 의해 구조화된 시청각적 체계까지 덧붙여진 분야이기 때문이다.

감독은 '나는 누구인가?' 하는 문제를 10년 이상 탐구하여 두 편의 영화로 완성했다. 자전적인 영화를 통해서 이방인의 위치에서 주체로 귀환한 것이다. 질문자이자 질서교란자로서 이방인의 등장은 불편하지만 피할 수 없는 과업을 준다. 이 장은 그들과 어떻게 관계 맺고 그들의 관점과 그들의 질문을 어떻게 수용할 것인가에 답하고자 하는 과정이다.

위치의 정치학과 소수자적 실천

양영희의 〈디어 평양〉과 〈굿바이 평양〉

1. 서론

외교부의 '재외동포 현황'[1]에 따르면 2012년 말을 기준으로 재외한인은 7,012,492명이다. 국가별로는 중국(2,573,928명, 36.70%), 미국(2,091,432명, 29.82%), 일본(892,704명, 12.73%)[2] 등에 가장 많이 거주하고 있다. 이들을 지칭하는 용어는 매우 다양한데, 1997년 재외동포재단이 설립된 이후 정부에서는 '같은 나라에 살거나 다른 나라에 살며 같은 민족의식을 가진 사람들'[3]을 의미하는 '동포'라는 용어를 공식적으로 사용하고 있다. 본고에서는 시대적 배경과 정치적 사회적 인식에 따른 어감의 차이를 배제하고 객관적인 시각을 유지하기 위해 '재외한인'이라는 용어를 사용하고자 한다.

1 재외동포 현황은 2년에 한 번씩 홀수년도에 발표되며 2013년의 통계는 2012년 12월 31일을 기준으로 한 것이다.

2 http://www.korean.net. 2013년도의 7,012,492명은 2011년도의 7,167,342명보다 2.1퍼센트 감소한 것이다.

3 윤인진, 『코리안 디아스포라』, 고려대학교 출판부, 2004, 21쪽.

재외한인의 디아스포라 과정은 1단계인 구한말, 곧 1860년대부터 시작되어 현재까지 지속되고 있다. 특히 한일합방이 된 1910년부터 1945년 사이의 2단계 시기에는 대규모의 한인들이 일본으로 끌려가면서 재일한인의 규모가 무려 230만 명에 이르렀다가 해방 후 한인들이 대거 고국으로 귀환하자 1947년에는 60만 명 정도[4]로 감소하였다. 3단계인 1945년부터 1962년까지는 한국전쟁에서 발생한 전쟁고아, 미군과 결혼한 여성, 혼혈아, 학생 등이 주로 미국과 캐나다로 이주[5]하였다. 그리고 4단계인 1962년 이후 현재까지는 이주 국가와 이주 목적도 다양해지면서 전세계로 이주가 진행되고 있다.

특히 복잡한 한국 근현대사와 긴밀한 관련을 맺고 있는 재일한인의 경우는 호칭부터 혼란스럽다. 재일한인은 재일조선인, 재일한국인, 재일 등으로 불린다. 재일조선인[6]은 남북한을 가르지 않고 일본에 사는 한반도 출신의 민족 집단을 총체적으로 부르는 호칭이다. 재일한국인은 일본에 거주하는 한국 국민이라는 의미로 재일조선인이라는 민족적 범주보다는 좀 더 작은 의미의 국민적 귀속 개념이다. 재일은 단순히 일본에 산다는 상태를 표시할 뿐[7]이다. 한국 사회에서는 1950년대 중반 이후 민족적 입장을 강조하는 재일동포라는 호칭에서, 북송 사업에 대한 대항이라는 냉전적 시각을 바탕으로 '배제'의 뜻을 담고 있는 재일교포로 변화했고, 1970년대 중반 이후에는 총련계 동포에 대한 동화/회유라는 차원에서 재일동포라

4 이문웅, 『세계의 한민족 : 일본』, 통일부, 1997, 66~70쪽.
5 윤인진, 앞의 책, 9쪽.
6 서경식은 '일본에 의한 식민지 지배의 결과로 일본에 살게 된 조선인과 그 자손'이라는 의미로 '재일조선인'이 가장 적절한 호칭이라고 주장한다. 서경식, 『역사의 증인 재일조선인』, 형진의 역, 반비, 2012, 8쪽.
7 윤인진, 앞의 책, 22쪽.

는 용어로 다시 변화[8]했다.

한국은 해방되면서 분단국가가 되었고 그 결과 일본에 있던 한인들도 분열되었다. 북한의 이념을 지지하는 조총련계(재일본 조선인총연합회)와 남한을 지지하는 민단계(재일본 대한민국거류민단)로 나뉘어 교육을 포함한 사회 활동의 분열과 반목을 가져왔다. 당시 많은 사람들은 정치적으로 혼란스럽고 경제적으로도 어려웠던 남한보다 정치적으로도 안정되고 조총련에게 많은 지원을 했던 북한에 더 희망을 걸게 되었다. 1959년부터 '북조선의 귀국 사업'이 시행되어 1984년까지 22년에 걸쳐 93,340명[9]이 북한으로 갔다. 대체로 남한 출신인 이들이 북한으로 간 이유로는 사회주의 국가에 희망을 걸었다는 것과 일본에서 살기가 매우 어려웠다는 것[10]등을 들 수 있다. 그러나 북한은 긴 세월이 흐른 후에도 일본과 국교 정상화가 되지 않았고 정치적 경제적으로 어려운 상황에 처하게 되었으며 결과적으로 가족들과의 왕래도 힘들어졌다. 최근 이 북송 귀국 사업이 실제로는 일본 정부가 의도적으로 자행한 추방 정책이라는 연구[11]가 나와 충격을 주고 있다.

이러한 정치적인 상황을 배경으로 하여 재일한인 양영희[12]의 다큐멘터리를 분석하고자 한다. 조총련 간부인 아버지는 세 아들을 모두 북한에 보냈고 양영희의 가

8 권혁태, 「재일조선인과 한국사회 — 한국사회는 재일조선인을 어떻게 표상해왔는가」, 『역사비평』 2007년 봄호, 2007.2, 243~244쪽.

9 김영순, 「귀국협정에 따른 재일조선인의 북한으로의 귀국」, 『일본문화학보』 9집, 2000, 416쪽.

10 서경식, 앞의 책, 142쪽.

11 테사 모리스 스즈키, 「북한행 엑서더스」, 아사히신문사, 2007. 서경식, 『디아스포라의 눈』, 한승동 역, 한겨레출판, 2012, 114쪽에서 재인용.

12 양영희는 1964년 일본 오사카에서 출생했으며 한편으로는 조총련계 교육을 받고 한편으로는 일본의 자유를 누리며 살았다. 도쿄에 있는 조총련의 조선대학교를 졸업했고 1987년부터 조총련 고등학교에서 국어 교사를 하다가 연극 제작자와 배우로 활동했다. 1997년부터 6년간 뉴욕의 뉴스쿨대학에서 미디어학을 전공해서 석사학위를 받았다. 국민일보, 2011.1.27.

족은 오빠 가족을 만나기 위해 평양을 수차례 방문했다. 양영희는 그렇게 평양을 10여 차례 오가면서 가족사를 담은 〈디어 평양(Dear Pyungyang)〉(2006)[13]과 〈굿바이 평양(Goodbye Pyeongyang)〉(2009)[14]을 만들었다. 두 편의 영화는 1995년부터 2009년까지 15년에 걸쳐 촬영되었으며 북한에서 찍은 것은 1995년부터 2004년까지 10년 정도에 걸쳐 있다. 양영희는 2006년 〈디어 평양〉의 발표 이후 2007년부터 북한 입국이 금지되었기 때문에 그 이후의 북한 영상은 볼 수 없다. 그러나 양영희는 첫 번째 극영화인 〈가족의 나라(Our Homeland)〉(2012)[15]에서 다시 가족사를 이야기한다. 다시는 평양에 갈 수 없고 가족을 만날 수도 없게 된 양영희는 영화를 통해 기억을 저장하고 고정시킨다. 산발적인 영상과 기억은 영화를 통해 정리되고 이는 곧 자신의 정체성을 탐구하는 과정이 된다.

양영희는 역사와 사상의 문제로 '한국/북한/일본'의 세 나라 사이에 위치하고 있으며 자유로운 활동을 위해 최근 국적을 조선에서 한국으로 바꿈으로써 조총련계 일본 거주 한인에서 재일한국인이 되었지만 여전히 일본인에 가까운 경계인[16]이다. 심지어 그녀는 오랫동안 가족 내에서도 사상과 성의 차이로 인한 이방인이었다. 양영희의 다큐멘터리 영화를 연구 대상으로 하여 재일한인이라는 독특한 위치

13 일본 오사카와 평양에 흩어져 살고 있는 특별한 가족의 일상을 그린 영화로 2006년 제56회 베를린국제영화제 넷팩상, 선댄스영화제 다큐멘터리 부문 월드시네마 특별상, 2005년 제1회 AFFF 최우수 다큐멘터리 감독상을 수상했다. 한국 개봉(2006.11.23) 시 관객은 2,497명이었다.

14 북한에 살고 있는 조카 선화를 중심으로 한 가족의 13년 동안을 기록한 영화로 2009년 베를린국제영화제, 2009년 부산국제영화제, 2010년 닛폰커넥션에 초청되었다. 한국 개봉(2011.03.03) 시 관객은 2,969명이었다.

15 부산국제영화제(2012.10)에서 소개되었고 2013.3.7 개봉되었고 관객 수는 5,545명이었다.

16 "한국 국적을 취득한 이유는 여권이 필요해서이다. 국적은 한국이지만 한국을 조국이라 하기엔 어색하다. 한국인과 있으면 내가 얼마나 일본인인지 느끼게 된다." 국민일보, 2011.1.27.

에서 유래한 문제적 시선과 표현 방식에 주목하고자 한다. 그동안 디아스포라 연구는 매우 다양하게 진행되어왔으나 재일한인의 사적 다큐멘터리[17]를 여성과 역사라는 관점에서 보는 연구는 없었다는 점에서 본 연구는 의미가 있다.

2. 사적 다큐멘터리와 정체성의 실천

1) 〈디어 평양〉

〈디어 평양〉은 양영희가 민족과 국가와 역사라는 거대 담론의 흐름 속에서 나름대로 최선을 다해 살고자 했던 아버지(양공선, 1926~2009)의 굴곡 많은 생을 통해 자신을 보는 영화이다. 2004년 양영희가 아버지와 친밀한 분위기에서 대화하는 장면으로 시작되어, 뇌경색으로 병원에 입원해 있던 아버지가 퇴원하는 2005년의 장면으로 끝맺고 있다. 그중에 영화를 찍기 시작한 1995년의 평양 방문과 2001년 평양 옥류관에서 있었던 아버지의 진갑연[18]이 중점적인 사건으로 그려진다. 50여 명의 가족 친지들이 모인 잔치 자리에서 아버지는 북한에 대한 충성을 재차 다짐하는 열혈 조총련 간부로 서 있다. 그러나 오사카 집에서의 아버지는 이미 북한을 찬양하는 노래는 부르지 않는다.

17 사적 다큐멘터리(personal documentary)와 자전적 다큐멘터리(autobiographical documentary)는 미세한 차이를 갖지만 혼용되고 있다. 짐 레인은 자전적 다큐멘터리를 자신, 혹은 자신의 가족을 내용으로 하면서도 사회와 역사라는 문맥을 설명하는 다큐멘터리로 정의한다. 형대조, 「가족을 대상으로 하는 사적 다큐멘터리에서 제기되는 윤리적 쟁점」, 『영화연구』 43호, 2010, 430쪽.

18 진갑은 환갑의 이듬해를 의미하는데 영화에서는 북한에서 이루어진 아버지의 75세 생일잔치를 진갑연이라고 말하고 있다. 아마도 70세 생일을 의미하는 고희연을 날을 잡아 하는 형식으로 치른 것 같다.

2004년 정월 아버지와 딸은 국적과 결혼에 관한 대화를 나눈다. 아버지는 조선 국적을 갖고 있고 오빠 셋은 북한에 살고 있는 조총련 집안의 딸 양영희에게는 가족사가 더없이 복잡하다. 오빠 셋이 북한으로 '귀국'[19]하던 1971년 양영희는 일곱 살이었다. 너무 어렸기에 집안에 무슨 일이 일어나고 있는지 알 수 없었고 이후 아버지의 명대로 조총련계 학교를 다니며 대학까지 마쳤다. 한국, 북한, 일본 세 나라 사이에서 어느 한 곳에 완전히 속하지 못한 채 경계에 서 있는 양영희는 세 나라로부터 상처도 많이 받았고 아픔과 고통도 경험했다. 오사카에서 태어나서 북한식 교육을 받으며 일본인으로 살아왔으니 한국과는 가장 연관이 없을 수도 있다. 아버지가 한국인이고 아버지의 고향이 제주도라는 것 정도가 한국과 연관되는 거의 전부다. 조선 국적으로는 외국 다니는 게 복잡해서 한국 국적을 취득한 그녀에게는 세 나라가 모두 조국이 아닐 수도 있고 세 나라가 조금씩 조국의 일부일 수도 있다.

아버지가 딸에게 바라는 결혼 또한 국적과 연결된다. 아버지는 배우자감으로 '미국놈과 일본놈은 안 되고 조선 사람이 좋다'며 한국이든 조선[20]이든 괜찮다고 한다. 마르크스주의에 몰두하면서 소련의 혁명 성공에 영향을 받은 아버지는 조총련 오사카 본부의 핵심 멤버로 평생을 활동했다. 김일성의 위대성과 민족교육의 중요성을 강조했고 북한에 대한 충성심과 미래에 대한 확신을 바탕으로 하여 세 아들의 귀국을 결정하기에 이르렀다. 혁명적이고 애국적인 가정의 모델이 된 그는 북한으로부터 훈장을 받고 영웅 대접을 받지만 북한의 정치 경제적 상황이 애초의

19 '재일조선인 귀국 사업'이라는 북한의 명명에 의하면 일본에서 태어나 일본에서 살던 그들이지만 북한으로 가는 것을 조국으로 간다는 의미에서 '귀국'이라는 용어를 사용한다.

20 여기서 아버지가 말하는 조선은 서경석의 견해와 같은 선상에 있다. "민족 전체를 가리킬 때는 조선, 그들이 사용하는 말을 가리킬 때는 조선어라고 해야 한다. 통일된 호칭을 사용하려는 노력이야말로 분단과 대립을 극복하려는 노력이기 때문이다." 서경식, 앞의 책, 57쪽.

예상과 달리 점점 어려워지면서 세 아들을 북한에 보낸 자신의 결정에 회의가 시작된다. 그러나 그는 북에 있는 아들 가족들의 신변의 안전을 위해 자신의 내면을 솔직하게 드러낼 수 없다.

그는 조총련 간부로서의 지위와 자식들의 안위와 행복을 바라는 인간적인 아버지라는 역할 갈등으로 고뇌에 차 있다. 갈등과 고통이 극심할수록 그는 내면을 감추고 혁명투사로서의 충성을 거듭 천명한다. "김일성에게 끝내 충성할 것이고, 김정일 장군 끝내 밀고 나간다, 아들 손자들은 위대한 수령님 장군님께 충성 다해야 한다."고 다짐하는 아버지의 결의는 일견 단호해 보인다. 그러나 '오빠들을 보낸 걸 후회하냐'고 묻는 딸에게 "벌써 가버린 거 할 수 없지. 만일 안 보냈으면 더 좋았겠지만."이라는 33년 만의 회오에 찬 발언을 통해 긴 세월 억제해왔던 자신의 내면을 어렵사리 토로한다.

이러한 예기치 못한 솔직함은 촬영자가 딸이라는 관계에서 기인한 사적 다큐멘터리 작업에서나 가능한 내적 언술이다. 다큐멘터리는 현실과 현실 내의 실제 인물들에 대해 어떤 주장이나 진실을 요청하는 형식[21]이며 특히 상호작용적 다큐멘터리에서는 영화감독과 촬영하는 대상간의 관계와 상호작용에 특권을 부여하며 사람들 간의 교류가 두드러지고 능동적인 참여[22]를 볼 수 있다. 카메라를 사이에 둔 부녀 간의 대화가 결코 쉽지는 않았으나 긴 시간의 경과 후 비로소 아버지는 〈총각 선생님〉 등의 남한 가요를 부르거나 과거에 대한 회한을 미약하게나마 표현할 정도로 카메라 앞에서 편안해진다. 이러한 신뢰와 친밀감은 가족 내의 촬영이기에 가능하다. 이는 대문자 히스토리(History) 안에서 규정되어온 정치적 삶에서 벗어

21 폴 워드, 『다큐멘터리』, 조혜영 역, 커뮤니케이션북스, 2011, 17쪽.
22 폴 워드, 앞의 책, 29쪽.

나 개인사적인 소문자 히스토리(history)를 발견하는 과정이며 서로의 삶의 고통이 치유되는 순간[23]이다.

그러나 가족을 대상으로 삼은 이 영화는 사적인 다큐멘터리가 갖게 되는 개인의 프라이버시와 인격의 노출 등과 같은 윤리적 문제보다 더 위험한 정치적 선택의 선상에 놓여 있다. 세상에 공개되지 않은 평양이라는 미지의 공간을 일상이라는 차원에서 매우 사적인 시각으로 그려내는 일은 금지된 영역에 대한 접근이라는 용기를 필요로 하는 일인 동시에 재현 과정에서 어떤 관점을 선택하느냐 하는 정치적 결단을 요구받는 일이기 때문이다. 실제로 〈디어 평양〉은 북한에 충격을 주었고 비록 양영희가 충성스러운 조총련 간부의 딸이라 할지라도 입국 금지를 당해야 했다. 이 영화가 가족의 일상이라는 사적인 차원을 강조한다 할지라도 북한이라는 금단의 세계를 촬영하여 서방 세계에 공개한다는 사실 자체가 이미 정치성을 띨 수밖에 없는 것이다.

양영희는 국적 문제에 대해 아버지와 진지한 대화를 나눈다. 재일한인에게 있어서 국적 문제는 주체와 존재를 규정하는 중요한 부분이다. 한국, 북한, 일본이라는 세 나라가 복잡하게 얽혀서 역사적 사회적 길항으로 작동하는 장에서 주체는 선택을 강요당한다. 일본은 차별을 통해 귀화를 종용하고 북한은 민족 교육을 통해 정체성을 촉구하며 한국은 높아진 국가적 위상과 민주주의 사회라는 터전을 제공하여 개인의 삶의 자유를 가능케 한다. 양영희는 그중에서 한국 국적을 택하고 일본과 한국을 오가며 예술 활동을 하는 길을 선택한다. 이제는 존재하지 않는 나라인 조선 국적을 고수하면서 국적 문제에 대해서 완고한 입장을 취하던 아버지도 변화

23 천진, 「사적 다큐멘터리를 통해서 본 동아시아 냉전의 기억들」, 『중국소설논총』 34집, 2011, 261쪽.

한 세상을 수용하고 마침내 딸의 국적 변경에 동의하기에 이른다. 국적 변경은 이동의 자유와 안정을 확보할 수 있는 하나의 확정적 패스포트 소유자가 되기 위한 것이며 국적은 하나의 기호일 뿐이므로 한국적으로의 변경이 민족의식의 약화나 북한과의 정서적 단절을 의미하지는 않는다는 의식[24]이 작용한다. 이제 국적은 이념의 문제보다는 실질적이고 구체적인 삶의 질의 문제로 변화한 것이다.

그럼에도 딸의 배우자 문제에서 국적 문제는 다시 제기된다. "미국놈 일본놈은 안 돼. 조선 사람이 좋다, 한국이나 조선이나 오케이." 조선은 북조선을 의미하는 말로 사용되기도 하지만 실은 남한과 북한으로 분단되기 이전의 하나의 국가로서의 조선을 나타내는 기호[25]이며 분단 조국이 하나로 다시 통일된 어느 미래의 이상적인 조국을 상정하는 말이기도 하다. 따라서 조선이라는 나라는 현재 세계에 존재하지 않는 나라이며 조선이라는 추상적 국적으로는 해외 이동을 마음대로 할 수 없다. 현재 60만 명의 재일조선인 중 40만 명 정도가 한국적 소유자이다. 이들의 국적 변경은 자유로운 이동과 안정된 지위를 위한 편의상 목적이 강하며 정신적으로 완전한 한국인이나 일본인이 되는 것과는 별개의 문제이다. 현재 90퍼센트 이상의 재일한인들이 일본인과 결혼[26]하고 있을 정도로 재일한인의 결혼 풍속도도 매우 달라졌다. 그럼에도 아버지는 일본과 미국을 조선에 대한 억압자의 자리에 두고 있다. 반면 한국과 북한은 여전히 한민족 동포로서 하나의 조선 안에 포함시

24 김예림, 「이동하는 국적 월경하는 주체 경계적 문화자본」, 『상허학보』 25권, 상허학회, 2009.2, 365, 368쪽.

25 조선적은 1945년 패전 후 일본에서 실시된 외국인 등록과정에서 기재된 기호였다. 1948년 남북이 각각 대한민국과 조선민주주의인민공화국으로 정부를 수립하면서 국가로서의 조선이 사라졌고 현재 일본에서 조선적 소지자는 무국적자인 셈이다. 서경식, 앞의 책, 143쪽.

26 김예림, 앞의 글, 361쪽.

키고 있다. 아버지는 북한에 살고 있는 아들들은 북한 국적 여성과 결혼하는 것이 당연했지만 세계가 하나의 네트워크 생활권이 되어버린 오늘날 일본이라는 개방적 사회에 살고 있는 딸의 결혼에는 다양한 가능성이 있음을 염두에 두고 있는 것이다.

재일한인의 경우 이러한 탈경계 시대에 대한 인식은 세대를 내려갈수록 심화되고 있다. 현실적으로 살고 있는 곳과 내면적 의식과 사상은 때로 간극을 보이며 국가와 민족의 개념과 국적도 일치하지 않는다. 그러한 거시적 관념들은 개인의 자유로운 삶의 지향과 상충하기도 하지만 양영희 같은 예술가의 경우는 후자를 선택하는 편이다. 어느 한곳에 고착되지 않고 경계를 넘어서 인간의 근원적인 삶의 진실을 탐구하고자 하는 예술가의 이러한 지향성은 독자적인 실천적 행위로서의 예술을 창조한다. 그동안 전혀 접할 수 없었던 북한의 일상을 다큐멘터리로 만들어 공개한 양영희의 예술 행위는 삶과 유리된 추상성의 예술이 아니라 자신의 생에 던지는 구체적 질문이며 이에 대한 답을 찾아가는 정체성의 탐구 과정이 된다. 또한 이 영화는 겉으로는 사적인 사건만을 다루지만 금지된 공간으로서의 평양을 소재로 삼았다는 출발점 자체가 갖는 정치적 의식이 문제적일 수밖에 없고 그런 점에서 영화의 분류상 '결을 거스르는 영화'[27]라 할 수 있다. 관객들은 평양이라는 공간이 내포하는 정치적 의미를 생각하지 않을 수 없고 감독은 그곳에 살고 있는 가족들을 고려하여 표현의 수위를 조절하였을 것이며 그 판단의 기준과 선택은 이미 정치적인 행위이기 때문이다.

27 장 나르보니와 장 루이 코몰리는 전통 이데올로기를 지속적으로 강화하는 영화부터 혁명적인 영화에 이르기까지 영화를 일곱 가지 범주로 나누었다. 그중 '결을 거스르는 영화'는 외연적으로는 정치적으로 보이지 않으나 형식이나 비평을 통해 정치적일 수 있는 영화를 의미한다. 앨리슨 버틀러, 김선아, 『여성영화』, 조혜영 역, 커뮤니케이션북스, 2011, 17쪽.

2) 〈굿바이 평양〉

이 영화의 영문 제목은 〈Sona, Another myself(또 하나의 나, 선화)〉이다. 〈디어 평양〉이 아버지를 중심으로 하여 가족사 전반을 정리하고 아버지와 자신의 관계를 회복해가는 과정에 중점이 있는 영화라면 〈굿바이 평양〉은 감독의 분신과도 같은 조카 선화를 중심에 두고 그 성장 과정을 통해 자기의 생과 중첩시켜 보는 형식을 취하고 있다. 일제강점기에 삶의 질곡을 못 이겨 더 나은 삶을 향해 일본에 건너온 후 조선인 디아스포라로 살아야 했던 아버지, 일본의 차별로 억압을 당하다가 북한으로 보내져 역시 이질적인 곳에서 또 다른 디아스포라로 살아야 했던 오빠들, 그 남성/아버지들의 삶은 양영희와 선화라는 여성/딸들의 삶에 고스란히 상흔을 물려주었다. 일본에서 민족학교를 다니면서 일본 안의 디아스포라로 살아온 양영희와, 할머니가 보내주는 일본 물건을 사용하면서 북한에서 살아야 하는 선화의 혼란스러운 삶은 닮은 데가 있다. 억압된 북한에서 자신의 개성을 펼치지 못하고 사는 오빠들의 삶보다도 양영희는 선화에게 훨씬 더 깊은 애정과 동질감을 느낀다. 오빠들이 북한으로 갈 때 아무것도 모른 채 역사적 현실에 소외되어 있었던 양영희는 선화를 보면서 자기의 어린 시절을 재구하여 보게 된다.

영화는 선화 엄마의 사망 1주기 성묘, 건화 오빠의 세 번째 결혼식, 양영희의 생일, 큰오빠와 아버지의 산책, 큰오빠의 죽음, 아버지의 죽음을 주된 사건으로 다룬다. 영화는 탄생을 의미하는 생일과 결혼, 죽음과 추도라는 생의 여러 단계를 모두 포함하고 있다. 영화를 찍는 동안 장남, 아버지, 선화 엄마 등 가족 중 세 사람이 죽었다. 특히 이 디아스포라 가족의 삶을 결정하고 평생 고통 속에 살아야 했을 아버지의 회한에 찬 생은 장남의 죽음 바로 뒤에 이어진다. 우울증에 시달린 장남의 죽음에 이어지는 아버지의 죽음은 그들의 힘겨운 삶을 버티고 있던 것이 무엇이었

는지 알게 한다.

언제나 화면 밖에서 영화를 찍고 있는 감독은 생일잔치에서 비로소 화면 안으로 들어온다. 이 영화에서는 선화를 포함하여 여성 인물에 대한 관심의 시선이 강조되고 여성들의 생활이나 관계가 특별히 부각된다. 남성은 행동하고 여성은 남성의 주변부에 부수적으로 존재하는 인물로 재현되는 영화의 방식에서 벗어나 주체로서의 여성을 재현하고 있다는 점에서 여성 감독의 독자성을 볼 수 있다. 아버지/남성/정치에 의해 결정된 디아스포라로서의 삶이지만 자신의 정체성을 거시적 담론 안에서 보기보다는 여성/가족/일상이라는 생활 안에서 보는 방식을 선택하였다. 그것은 기존의 남성 중심적 영역인 영화 창조와 제작 및 주제 구현의 방식에 대한 도전적 시도라는 의미도 갖는다.

어머니는 마르크스주의자로서의 삶에서 벗어나 아들과 손주들의 현실적인 삶을 뒷바라지한다. 이 영화에서 특별한 사건으로 차남 건화의 세 번째 결혼이 있는데 선화를 포함한 세 아이의 새어머니가 될 며느리를 맞이하는 결혼식 비용은 온전히 어머니가 준비하고 당일에도 혼주가 되어 손님맞이에 힘쓴다. 장남의 우울증 약을 포함해서 세 아들 가족의 생활용품을 30년 동안 보내온 어머니는 회한의 심정을 안으로 참으면서 일생을 짐꾸리기로 버텨온 삶의 주인공이다. 일본 사회에서 조선어 '어머니'는 차별, 빈곤, 이산, 피억압자의 다부짐, 가족주의, 무한한 포용력을 상징[28]한다.

강인한 어머니는 아들들을 걱정하는 대신 현실적으로 도울 방법을 찾기 위해 분주하다. 어머니는 이념의 허구성을 몸으로 체험하고 평생 그 대가를 치르는 구체적인 삶의 주인공이다. 어머니는 아버지의 사상적 동지이자 끝까지 동행하는 반려

28 송연옥, 「식민지주의에 대한 저항」, 『황해문화』, 2007. 겨울호, 171쪽.

자이고 아들들의 헌신적인 어머니이며 딸과 며느리들에게 자매애를 보여주는 후원자이다. 어머니는 현모양처라는 고정관념 안에 박제되어 있지 않으며 살아 움직이는 역동적 주체이다. 이는 한 여성 안에 복합적으로 존재하는 다양성을 읽어내는 여성 감독의 시선 안에서 가능한 구체화의 과정이다.

특히 강고한 이념에 기반을 둔 삶처럼 보이는 이들의 선택이 사실은 조금이라도 나은 삶, 인간적으로 살고 싶고 행복한 삶을 꾸리고 싶은 소소한 일상에 바탕을 둔 선택이었다는 점이 중요하다. 겉으로는 혁명투사처럼 보이는 이 부부는 차별과 억압의 일본 땅에서 디아스포라의 삶을 청산하고 조선이라는 조국 땅에서 평등하게 살고 싶은 소박한 삶의 희망을 가졌을 뿐이다. 그러나 그 소망이 실현되는 대신 자식들을 더 큰 억압과 고통의 땅으로 보낸 결과가 현실화되었을 때 그들은 전보다 더 열렬한 충성심[29]을 보여야 했다. 그것이 아들들의 현실을 조금이라도 지탱해줄 것이기 때문이다. 이념은 공허하고 현실은 강하다.

북한의 며느리들은 일본에서 온 시댁 식구들을 맞이하기 위해 음식을 장만한다. 어머니가 보내준 생활용품들과 돈은 북한에서 그들에게 다른 북한 주민들과 차별화된 생활을 가능케 한다. 며느리들은 어머니가 보내준 일제 그릇에 어머니가 보내준 돈으로 마련한 음식을 차려낸다. 선화는 헬로키티 캐릭터가 그려진 일본 양말을 신고 학교에 가고 카메라 찍는 양영희는 호기심 가득한 선화 친구들의 구경거리가 된다. 전기가 나가 어둠 속에서 피아노 치는 아들을 보면서도 "I am happy"

29 "엄마가 그러시더라. 큰아들만큼은 용서해달라고 빌었다고. 근데 안 됐다고. 일본에서는 '빨간 종이'라고, 사지로 가야만 하는 입영 통지서가 있는데, 완전히 그런 상황이었지. 선택권 없음. 아들들을 평양에 다 보내고, 남은 딸과 조총련 일에 매진하는 부부. 얼마나 '모범적'인가. 결국 엄마는 하던 장사도 치우시고 조총련에서 근무하셨다." 양영희 감독에 의하면 부모는 아들 셋을 완전히 자발적으로 보낸 것은 아니고 오히려 아들 셋을 볼모로 빼앗기고 충성을 강요받은 불행한 사람들이었다. 『무비위크』, 2011.2.21.

라고 말하던 큰오빠는 우울증으로 끝내 사망한다. 아버지 또한 장남이 죽은 지 4개월 후 사망한다. 선화는 대학생이 되었다는 소식을 전하지만 평양 입국이 금지된 양영희는 다시는 갈 수 없는 평양에 안녕을 고한다.

〈디어 평양〉의 평양이 북한의 수도가 아니라 사랑하는 사람들이 모여 사는 고향과 같은 장소라면 〈굿바이 평양〉의 평양은 좀 더 정치적인 장소이며 Goodbye는 가족과의 만남에 훼방을 놓는 '정치적 의미의 평양'과의 이별을 선언하는 의미[30]이다. 두 편의 영화는 발표 순서와는 상관없이 시간과 공간과 인물과 사건이 겹치며 진행된다. 일제시대부터 현재에 이르는 한국 근현대사의 상흔을 그대로 새기고 있는 삶의 주인공들을 그린 이 두 편의 영화는 북한에 있는 가족들을 동생이자 고모의 따뜻한 시선으로 담아낸 탓에 북한에 살고 있는 사람들이 남한의 우리와 같은 사람이라는 평범한 사실을 느끼게 해준다. 선화는 이를 교정하는 중이고 장남의 큰아들은 피아노를 능숙하게 치고 셋째 오빠는 이혼을 하고 상처하면서 결국 세 번이나 결혼을 한다. 이러한 일상이 오히려 낯설게 보이는 북한에서의 삶을 그려낸 이 영화를 통해서 그들도 우리와 똑같이 사랑하고 행복을 추구하고 미래에 대한 소망을 갖고 살아가는 사람들임을 깨닫게 된다. 그것을 처음으로 보고 느끼게 해준 양영희의 영화는 그래서 특별하고 의미가 있다.

3. 위치의 정치학

양영희는 가족들과 함께 평양에 머무는 동안 그들과는 다른 시선에서 평양을 본다. 정해진 도로를 달려 평양에 도착하고 매번 같은 공연을 보면서도 어머니는 공

30 『무비위크』, 2011.2.25.

연을 칭찬하는 식으로 북한의 현실을 애써 긍정하고자 한다. 양영희는 부모가 보지 못하는 것을 보지만 가족들에게 피해가 갈까 봐 진실을 말할 수 없는 위치에 있다. 그녀의 시선과 카메라와 완성된 영화 사이에는 느끼고 알면서도 표현할 수 없는 한계가 있다. 한국/북한/일본 세 나라의 경계에서 바라보는 평양은 복잡하기 이를 데 없는 곳이며 그 혼돈의 결과물인 영화는 숨겨진 것들, 말하지 못한 것들, 보여주지 못한 것들의 의미를 이면에 담고 있다.

양영희는 '남성/여성, 북한/일본과 한국, 아버지와 가부장/딸, 오빠/여동생, 사회주의/자본주의 혹은 민주주의' 등의 대립적 요소들에 의해 위치지어진다. 가족 내에서조차 고립된 위치에 속한 소수자로서 양영희는 고유한 시선을 갖게 되고 두 편의 영화는 그 시선의 결과물이다. 통제된 세계를 바라보면서도 사회와 체제라는 거대 담론에 가려진 개인의 삶을 진실하게 바라보려는 노력은 개인적인 것의 정치성을 보여준다. 식민지라는 역사를 거슬러 올라가서 분단을 거쳐 이질적인 두 개의 국가로 고착화된 한국과 북한의 경계에서 사는 동시에 한국과 일본의 경계에 살게 된 양영희의 영화는 위치의 정치학[31]을 보여준다.

여성 영화에서 여성주의의 위치의 정치학은 성별성의 기술이 지역, 민족, 국제적 권력들과 어떻게 겹쳐져 있는가를 드러내기 위해서 역동적인 역사적 상황에 여성 정체성을 위치시킨 영화들에서 명확해진다. 이러한 관점은 위치해 있는 국면의

31 위치의 정치학이란 에이드리언 리치가 만든 용어이다. 리치는 여성들 사이에 존재하는 문화적 차이와 불평등을 인식하기 위해서는 보편성에 대한 열망을 포기해야 한다고 주장했다. 여성의 조건은 공통적이거나 주어진 것이 아니라 사회, 문화적 체계를 구획하는 다양한 효과에 의해 생산된다고 보았다. 이러한 시각에서는 전지구적이며 지역적인 사회조직의 상호관계, 전통적이며 근대적인 체계, 유동적인 자본과 다중적인 주체성들 간의 만남, 전세계 여성들 간의 복잡한 관계와 위치의 여성주의 간의 연대 및 제휴 가능성 등이 중요하다. 앨리슨 버틀러, 앞의 책, 150~153쪽.

다양성 속에서 여성의 영화 제작 실천과 영화들이 위치한 미학이 전지구화된 권력 관계에 대응하는 방식을 점검하는 시각을 제공하게 된다. 여기서 정치학이란 지배적인 질서에 대한 저항의 학문이며 새로운 사회질서를 구성하고자 하는 창조의 학문이고 지배 질서에 저항하면서 새로운 배치를 만들어나가려는 것[32]으로 윤리학의 구체화라는 측면이 강하다. 곧 본고에서 사용하는 위치의 정치학이란 리치의 도전적이고 생산적인 시각을 기반으로 하고 디아스포라, 경계, 주변 등의 '위치'를 통해 정해지고 구획지어지고 의미 부여된 사회질서에 의문을 던지고 더 나은 새로운 질서를 향해 나아가려는 윤리적 시각을 더한 관점인 것이다.

1) 디아스포라의 미학적 실천

양영희의 아버지는 한국의 제주도 출신으로 일제강점기에 일본으로 갔다. 일본의 식민지 지배라는 제국주의적 침략이 재일한인 1세라는 디아스포라를 만들었다. 식민지 시기 재일한인은 1920년에 3만 명, 1930년에 30만 명, 1945년에는 200만 명을 넘는다. 이는 당시 조선인 인구의 10퍼센트에 달하는 숫자이다. 이는 일본이 조선을 식민 지배함에 따라 일어난 식민지 디아스포라[33]이다. 일본에서의 심한 차별과 어려운 삶은 아버지와 같은 디아스포라에게 사회주의 국가인 북한에 대한 기대를 품게 했고, 일본에서 태어난 오빠들 셋은 북한으로 가게 되어 두 겹의 디아스포라가 된다. 북한으로의 귀국 사업은 식민지 시기에 이은 디아스포라의 양산으로 민족사의 비극이 된다. 일본에 홀로 남은 양영희는 일본, 북한, 한국 세 나라 사이에서 혼란을 겪다가 예술가로서의 자유로운 활동을 위해 최근 한국 국적을 택하지

32 이정우, 『천하나의 고원』, 돌베개, 2008, 220쪽.
33 김부자, 「하루코」, 『황해문화』 2007년 겨울호, 125쪽.

만 여전히 일본에서 생활하는 디아스포라이다. 가족이 일본, 북한, 한국에 흩어져 살면서 완전히 정착하지 못한 채 돌아갈 곳을 바라보며 살고 있다.

이렇게 디아스포라는 서구 중심의 근대화 과정에서 심화된 착취와 억압, 인종 차별주의로 인해 원하지 않는 이동과 이주를 하게 되어 민족의 영토를 벗어나 전 지구를 유랑하게 된 상태를 지칭한다. 그러나 민족국가의 영토를 넘어 그 어느 때 보다도 문화적 접촉과 교류가 많은 21세기 사회에서 디아스포라의 경험은 전지구 촌 사람들을 포함하고 있다. 접경 지역의 삶에서 그리고 사이의 공간들에서 일어 날 수 있는 문화적 작업은 새로운 문화적 번역의 모반적 행위로서 정체성의 새로 운 징조들을 형상화한다. 오늘의 세계는 전지구적으로 열린 사고를 할 수 있는 새 로운 공동체 개념이 필요하고 이 공동체를 형성하는 데서 민족의 의미를 새로 구 성하고 복잡한 삶의 당혹감을 버텨내는 과정을 형상화하는 문화적 작업이 매우 중 요[34]하다.

이러한 관점에서 볼 때 양영희의 작업은 디아스포라의 미학적 실천이라 할 수 있다. 1세대인 아버지의 디아스포라에 2세대인 오빠들의 디아스포라가 겹쳐져 매 우 복잡한 디아스포라 가족이 된 상황을 거리를 두고 관찰하는 디아스포라 감독의 작업은 다른 문화를 포용할 수 있는 열린 자세와 함께 문화적 혼종성의 새로운 가 능성을 보여준다. 북한이라는 미지의 세계를 가족의 시선으로 바라보는 양영희의 영화는 정치와 민족이라는 거대 담론의 시선에서 벗어나 인간이 살고 있는 보통 사회로서의 북한을 그린다. 이념이 배제되고 일상이 강조되며 살고 사랑하고 나이 를 먹어가는 평범한 사람들의 생활이 그려짐으로써 북한을 바라보는 정치편향적 인 고정된 시선을 걷어낸다는 특성을 갖고 있다. 북한의 일상이라는 주제는 그동

34 태혜숙, 『탈식민주의 페미니즘』, 여이연, 2001, 47~48쪽.

안 거의 접할 수 없었던 것이기에 중요한 가치가 있다.

　재외한인 디아스포라의 삶은 이주, 차별, 적응, 문화접변, 동화, 공동체, 민족문화, 민족정체성 등의 다양한 주제[35]를 상정할 수 있다. 거주국 사회인 일본/북한/한국에서 수용될 수 있다는 희망과 좌절, 소외와 격리 등을 겪은 양영희의 영화에는 이러한 디아스포라의 경험에 따른 다문화적 정체성이 들어 있고 이는 변형과 차이를 통해 끊임없이 스스로를 새롭게 생산하고 재생산한 결과물이다. 사적인 다큐멘터리라고는 하나 일단 촬영과 편집과 공개의 과정을 통해서 영화는 공적인 장으로 들어와 사회적 의미를 갖게 된다. 그리고 개인의 삶은 공적인 삶으로 문제시되고 디아스포라 가족의 삶의 질곡은 민족 보편의 문제로 확장된다. 더 이상 개인의 삶이 아니라 민족과 국가와 역사의 장 안에서 되짚어봐야 하는 하나의 사건이 되는 것이다. 양영희와 같은 경우에서 보듯이 식민 지배와 외세에 의한 분단의 과정에서 유래한 디아스포라의 귀환은 이를 역류하려는 의지의 결과로서 탈식민의 과정이 되는 셈이다.

2) 경계/경계인의 열린 자리

　모든 문화는 세계를 자체의 내적 공간과 그들의 외적 공간으로 나눈다. 경계를 통해 분리된 이 내적 공간은 '나의/우리의/문화화되고/안전한/조화로운' 공간인데 반해 그들의 공간은 '적대적이고/다르고/위험하고/혼란스러운' 공간이 된다. 경계를 통해 특정 대상의 내부와 외부를 분할하는 행위는 자아와 타자를 구분함으로써 전자를 완결된 형식과 균형 잡힌 구조로 세우려는 관념적인 기본 전략[36]이다.

35 윤인진, 앞의 책, 4쪽.

36 김수환, 「경계 개념에 대한 문화기호학적 접근」, 이화인문과학원 편, 『지구지역 시대의 문화경

식민지 지배는 이러한 경계가 극단적으로 강화되어 나타나고 '일본/일본인'은 '조선/조선인'을 타자로 밀어내 고통에 빠뜨렸다. 뒤이은 민족 분단은 동족을 '남한/북한'으로 나누어 서로를 타자화하는 비극으로 이어졌다. 이러한 상황은 식민지 시대부터 시작된 재일한인의 삶을 더욱 힘들게 했고 그 고통은 현재까지 계속되고 있다. 양영희 가족의 삶은 '일본/북한/남한'의 세 나라가 서로를 타자화하고 경계 밖으로 밀어내며 배제하는 극단적인 상황을 그대로 보여준다는 점에서 문제적이다.

경계가 문제가 되는 것은 그것이 차별과 배제의 선으로서 넘나드는 것이 자유롭지 못한 분리와 갈등의 선일 경우이다. 그러나 두 문화와 사회에 살고 있는 사람들의 접촉은 새로운 형태의 정체성을 형성하게 만들고 상호 의존하며 서로 영향을 끼친다는 사실을 강조하면 경계의 의미는 달라진다. 경계에 위치한 존재 곧 경계인이 가진 혼종성은 오히려 긍정적으로 수용될 수 있는 것이다. 혼종성이란 개념은 필수적이고 단일하고 안정된 문화라는 것이 존재하지 않는다는 사실을 강조하는 것[37]으로 혼종성이 개입한 영역에서 경계인은 두 문화나 나라를 뛰어넘어 중간적 타자가 된다. 재일조선인이 내포하는 국가의 경계와 여기서 유래하는 혼란스러움은 국가 간의 인위적인 경계의 모순을 그대로 드러낸다. 그저 자연인으로서만 존재할 수 없는 복잡한 위치지음과 그로 인한 위기는 민족과 국가라는 경계로부터 결코 자유롭지 않은 탈경계 시대라 일컫는 글로벌 시대의 허구성을 지적하는 셈이다.

이러한 관점에서 보면 재외한인으로서 양영희의 정체성은 물론 그 영화도 서로

계」, 이화여자대학교 출판부, 2009, 276~278쪽.

37 오경석, 『한국에서의 다문화주의』, 한울, 2007, 125쪽.

다른 민족의 문화를 포용할 수 있는 열린 자세와 함께 문화적 혼종성의 새로운 가능성을 보여주는 셈이다. 그 문화적 작업은 정체성의 새로운 징조들을 형상화하고 미래의 가능성을 향해 나아가게 된다. 북한에 대한 고정관념을 무너뜨릴 수 있는 것은 북한을 동토의 왕국이 아닌 사랑하는 오빠들이 살고 있는 땅으로 보려는 감독의 따스한 시선이다. 그리고 이 시선이 가능한 것은 그녀가 북한/일본의 경계선 상에 서 있는 경계인이기 때문이다.

3) 주변의 역동성

해외에 있는 동포들을 무언가 결여된 존재로 보면서 주변부에 고정시키는 것은 완전한 민족적 존재로서의 '우리'를 재확인하는 행위가 된다. 재일조선인이 한국어와 역사를 모른다는 인식은 언어와 역사와 문화를 공유한 본국인이라는 형상을 만들어내는 것[38]이다. 재일조선인은 한국, 북한, 일본의 삼국 모두로부터 주변화된 존재이다. 그러나 주변은 중심이 갖고 있지 않은 장점을 가지고 있다. 주변에 존재하는 차별, 억압, 부정, 배제의 경험은 여기 속한 이들에게 비판적 문제의식과 관점을 갖게 한다. 억압과 차별과 부정과 배제의 경험에서 싹튼 다른 세계로의 비전은 '부정의 부정'의 역학으로 중심과 주변의 구조를 극복하고 새로운 세상을 기획하는 새로운 중심[39]이 될 수 있다. 실제로 재일조선인 중 일부는 어느 한쪽에 정착하는 것보다는 한국과 일본을 오가면서 살기를 원하고 있으며 국경선을 넘은 초국적 영역을 자신들의 생활 공간으로 삼는 사람들이 있다. 어느 쪽에도 완전히 속할

38 후지이 다케시, 「낯선 귀환 : 역사를 교란하는 유희, 인문연구」 52호, 『영남대 인문과학연구소』, 2007, 37쪽.

39 최현덕, 「경계와 상호문화성」, 이화인문연구원 편, 『경계짓기와 젠더 의식의 형성』, 이화여자대학교 출판부, 2010, 38쪽.

수 없었던 이들은 완전히 속할 수 없음 자체를 이용한 삶의 양립을 장점으로 수용하는 삶을 택한 것이다. 이동의 자유를 보장받기 위해 여권이 필요하고 그것을 얻기 위해 한국 국적을 취득했으나 여전히 일본인으로 살고 있는 양영희의 경우가 대표적 사례가 된다.

주변은 역동적인 긴장의 장이다. 담론이 격돌하는 장소, 즉흥성과 갱신이 발생하는 곳, 무질서와 다수성, 그리고 변화가 생겨나는 곳은 다름 아닌 주변이다. 주변은 모든 특수하고 모호한 것, 예측하기 힘들고 변화무쌍한 텍스트가 창조되는 장소이다. 주변이란 그것의 한계 영역 즉 외부(타자)의 영향과 침투에 노출되어 있는 경계 지대이다. 경계로서의 주변은 중심으로부터 소외된 채 버려진 공간이 아니라 체계의 바깥과 관계하는 영역, 외부의 새로움을 먼저 접하는 장소, 체제 내적이지 않은 변화의 시발점이 되는 장소가 될 수 있다. 그러므로 이 접경지대 곧 경계지대에서는 새로운 텍스트가 격렬하게 생산된다.[40]

양영희의 영화는 이러한 위치에서 오는 장점들을 잘 보여준다. 오늘날 민족은 다문화적이며 동포는 수많은 경계선을 내포한 혼종적 실체라는 인식 전환이 필요[41]하다.

이렇게 디아스포라가 처한 경계와 주변이라는 위치는 작품 생산에 새로운 관점을 제공하는 역동적인 에너지의 근원이 될 수 있고 깊은 상관성을 갖는다는 점에서 위치의 정치학이라는 포괄적인 용어 안에서 통합된다. 디아스포라로서 양영희는 경계와 주변에 자리한 경계인이 되었고 그것이 자신의 자발적 의지에 근거한 선택이 아니었으나 결과적으로는 특별한 위치와 관계를 맺게 되었다. 그리고 그녀

40 김수환, 앞의 글, 292~293쪽.

41 조경희, 「탈냉전기 재일조선인의 한국이동과 경계정치」, 『사회와 역사』 91집, 한국사회사학회, 2011, 87쪽.

가 만든 영화들은 그러한 위치가 갖는 다양성과 혼종성을 담은 미학적 실천의 결과물인 것이다.

4. 소수자의 실천

재일한인은 일본에서 오랫동안 소수자로서 살아왔다. 여기서 소수라는 말은 다수라는 말과 수적인 비교 개념은 아니다. 다수자는 척도가 되는 것이고 그 척도의 권력을 장악하며 그 결과로 평균적인 기준이 된다. 그래서 다수자는 지배적이고 주류가 되고 권력이 함축되는 반면 소수자는 그 지배적인 것, 다수적인 것의 권력에서 벗어나는 것[42]이다.

소수자는 다음의 네 가지 특성[43]이 있어야 한다. 첫째, 소수자는 신체 혹은 문화적으로 다른 집단과 구별되는 식별 가능성이 있어야 하는데 재일한인이 일본에서 치마저고리를 입고 조선 학교를 다니는 것이 그 예가 된다. 둘째, 소수자는 정치적 경제적 사회적 측면에서 권력의 열세에 있는데, 일본에서 재일한인은 참정권도 없고[44] 공무원이 될 수도 없으며 지속적으로 외국인 등록을 해야 한다. 셋째, 소수자는 그 집단의 성원이라는 이유만으로 차별대우의 대상이 되는데, '조선/조선인'이라는 어휘가 담고 있는 일본 내의 차별은 어린 시절의 학교에서부터 성인 공동체에 이르기까지 계속된다. 넷째, 자신이 차별받는 소수자 집단에 속한다는 집단 의식 또는 소속 의식이 있다. 재일한인은 일본에서 살면서도 오랫동안 다수가

42 들뢰즈 · 가타리, 『카프카』, 이진경 역, 동문선, 2001, 43쪽.
43 박경태, 『소수자와 한국사회』, 후마니타스, 2008, 14~15쪽.
44 서경식, 앞의 책, 144쪽.

일본 국적을 갖지 않고 굳이 조선적을 유지하거나 한국 국적을 갖고 있는 매우 이례적인 집단이다. 이렇게 재일한인은 일본 내에서 명백한 소수자로 살아왔다. 또한 소수자는 차별받는 이유가 영구적일 뿐 아니라 차별받는 그 특성을 다른 장점으로 대체할 수 없다는 대체 불가능성의 특징을 갖는다는 점에서 사회적 약자와는 구별된다. 일본에서 재일한인으로서 살아온 양영희는 이상의 특성을 모두 가진 소수자이다.

그러나 양영희는 일본 사회 내에서뿐 아니라 가족 안에서도 독특한 지위를 갖는다. 아버지와 어머니, 오빠들은 사상적으로 사회주의자라는 점에서 양영희와 대립되고, 부모는 남한과 북한이 분단되기 이전의 조선이라는 국적을 유지하고 있고 오빠들은 북한 국적이지만 자신은 한국 국적이라는 점에서도 다르다. 어머니는 비록 여성이지만 아버지의 강력한 사상적 동반자로서의 삶을 유지해왔다는 점에서 성별의 고유성보다는 무성적 존재로서의 부모라는 지위에 의해 규정된다. 결국 양영희는 가장 사적인 관계인 가족 내에서조차 '사상/국적/성별'의 차원에서 고립된 존재이며 이질적 존재이고 그러한 소수성이 가족을 객관적 관찰의 대상으로 볼 수 있는 힘으로 작용한다.

또한 양영희의 예술 행위 또한 여성 감독이라는 점과 다큐멘터리 영화라는 점에서 소수자적 특성을 갖는다. 우선 여성 감독의 영화 제작은 일반적으로 두 겹의 소수자적 실천[45]이라 할 수 있다. 첫째, 여성 감독의 영화는 가부장적 배제에 의해서뿐 아니라 이주, 식민지, 점령, 망명의 역사에 의해 탈영토화되어 있다. 둘째, 소수자의 실천에서는 개인적인 문제는 직접 정치적인 것으로 연결된다. 개인적인 문제는 그만큼 필연적이고 불가결한 것이 되며 현미경적으로 확대된다. 셋째, 모든 것

45 앨리슨 버틀러, 앞의 책, 168쪽.

이 집합적인 가치와 의미를 지닌다. 소수자적 영화에서는 개인이 말한 것이 이미 하나의 공동 행위이고 필연적으로 정치적[46]이다. 즉 여성 감독이 만드는 영화는 탈영토화, 개인적인 것과 정치적인 것의 직접적 연결, 집합적 가치와의 관련성을 갖는다는 점에서 소수자적 실천이 된다. 게다가 남성 중심적인 영화계에서 여성 감독 또한 소수자에 속하며 다큐멘터리 영화도 극영화에 비해서는 마이너 영화라 할 수 있다.

소수성은 물론 양적인 개념이 아니라 힘의 우세의 차원에서의 상대적인 개념이다. 여성은 남성에 대해서 소수자에 속하고 재외한인은 한국인에 대해서 소수자일 뿐 아니라 일본인에 대해서도 소수자이므로 양영희라는 한 여성은 여러 겹의 중첩된 소수자라 할 수 있다. 결국 양영희는 개인으로서뿐 아니라 예술적 성과물인 그녀의 영화까지 모두가 소수성을 띤다는 점에서 다층적 소수성을 띤다. 다수가 의미하는 보편성과 고정관념에 대항하여 소수자의 삶을 바탕으로 한 독특한 시각으로 평양이라는 금지된 지역에서 살아가는 소수자 가족의 삶을 그려낸 영화들은 디아스포라 양영희의 소수자적 실천이다.

5. 결론

이상에서 재일한인 양영희의 영화 〈디어 평양〉과 〈굿바이 평양〉을 '재외한인/여성 감독의/다큐멘터리 영화'라는 시각으로 고찰하였다. '재외한인'이 의미하는 질곡의 한국사의 측면과 남성 중심의 영화 작업의 시공간에서 '여성'이라는 소수자적인 성의 측면, 그리고 재미를 목표로 하는 극영화가 아닌 사실에 기반을 둔 기록

46 들뢰즈·가타리, 앞의 책, 44~48쪽.

영화로서의 '다큐멘터리'라는 영화적 특성 등은 본고의 관점들을 집약하고 있다. 양영희 영화의 특성은 다음과 같은 점에서 의의가 있다.

첫째, 본고는 사적 다큐멘터리를 공적인 담론 안에서 분석하려는 기본적인 의도를 가지고 있다. 이 영화들은 외적으로는 개인적 문제와 가족사를 다루고 있지만 결코 사적인 가족의 차원에 머물고 있지 않다. 이 가족사는 한국사의 문제적 시기인 일제시대부터 시작해서 해방을 거쳐 남북 분단과 한국전쟁에 이르는 근현대사의 격랑과 긴밀한 간련이 있다는 점에서 공적인 차원과 긴밀하게 연관되어 있다.

둘째, '재외한인/여성'이라는 감독의 위치를 '디아스포라/경계인/소수자'라는 관점에서 보려고 했다. 본고는 여러 나라를 넘나들며 사는 이 여성 감독을 디아스포라이자 경계인으로 보았으며 그러한 요소를 부정이 아닌 긍정적 원동력으로 파악하였다. 또한 여성이 영화를 만든다는 것 자체가 남성에 대해서 소수자 곧 주류가 아닌 자, 권력을 갖지 못한 자로서의 소수자적 실천이라는 중요한 의미를 담고 있다는 점에 주목하였다.

셋째, 자전적 영화라는 점에서 영화를 창조하는 일 자체가 여성의 주체 형성 과정이자 정체성의 실천 과정이라는 점을 중요하게 보았다. 여성이 '나'라고 말하는 것은 글쓰기보다 영화에서 더 어렵다. 영화는 문학과 마찬가지로 오랫동안 남성 고유의 영역이었으며 기계와 자본을 중심으로 하는 남성 주도적인 분야의 예술이기 때문이다. 공동체 내에서 남성과는 다른 지위를 강요받아온 여성들은 공동체의 가치와 질서에 대해 남성 주체와는 다른 관점을 갖게 된다. 여성은 침묵을 강요받았고 권위가 부정되었으며 재현되지도 재현할 수도 없는 존재였다. 그러나 자전적인 영화를 통해서 여성은 비로소 주체로서 귀환한다.

양영희의 다큐멘터리는 개인적 삶을 그리고 있지만 사적인 다큐멘터리에 머물고 있지 않다. 그녀는 질곡의 한국 근현대사의 핵심에서 태어나 자기의 주체적인

선택과는 전혀 무관하게 디아스포라의 삶으로 밀려나 살아왔다. 평생의 화두인 정체성의 문제를 다큐멘터리로 만들면서 국가와 민족과 역사라는 거대 담론 안에서 한 개인이 어떻게 파편화되는지를 담담하게 그리고 있다. 10년 이상의 장기간에 걸친 영화 제작은 이 영화들이 얼마나 거시적이고 통시적인 흐름 안에서 개인의 삶을 보려고 노력하는지 알려준다. 비록 그 삶은 거대 담론의 흐름 안에서 파편처럼 부서지고 격랑에 휩쓸려갔지만 영화를 통해서 새로운 길을 찾고 정체성을 구현하였다. 이 영화들은 개인이 결코 무력하게 부서지는 존재가 아니라 강한 주체 형성의 능력을 가지고 있음을 보여주는 한편 개인을 통해서 거꾸로 이데올로기와 역사의 허약함을 드러낸다. '디아스포라/경계인/소수자'라는 위치에 속하는 '재일한인/여성' 다큐멘터리 감독의 영화들은 과거를 통해 현재까지 이르는 긴 여정을 담담하고 절제된 시선과 호흡을 통해서 표현했다. 그 영화들은 그녀가 속한 독특하고 복잡다단한 '위치'와 깊은 상관성을 가지고 있다는 점에서 '위치의 정치학'을 드러내고 있다고 볼 수 있다. 또한 이 영화 작업은 오늘의 한국 사회를 다각도에서 반성하고 비판하며 미래를 모색하는 데까지 나아가게 하는 역동적인 힘을 내포하고 있는 '소수자적 실천'이라 할 수 있다.

양영희 감독은 자기 삶의 근원이라 할 수 있는 '나는 누구인가?' 하는 문제를 10년 이상 끈질기게 탐구했고 그런 장기적인 작업을 두 편의 영화로 완성했다. 이렇게 장기적인 과정을 담아야 했던 것은 정체성을 확인하는 문제가 단순히 극적인 사건이나 재미있는 이야기를 만드는 일과는 근본적으로 다른 문제였기 때문이다. 남다른 가족사를 가진 이 여성 감독의 영화 창조 과정은 '복수의 정체성'을 가진 복잡한 나의 본질을 찾기 위한 과정이었다. 내가 누구인지 안다는 것은 긴 시간을 매달려야 마침내 해결이 가능한 중요한 문제였고 영화는 그 결과물이라 할 수 있다.

6장 '아버지/국가'의 '존재/부재'를 견디는 방식

양석일의 〈피와 뼈〉

이 장에서는 재일한인 양석일의 소설을 기반으로 최양일 감독이 만든 영화 〈피와 뼈〉를 가족 관계를 중심으로 분석하였다. 주인공 김준평은 괴물로 불리며 가족을 포함한 모든 사람을 폭력으로 대했고 오직 돈을 벌고 모으는 일에만 몰두했다. 그의 폭력은 자본의 폭력과 제국주의의 폭력과 맥을 같이한다. '아버지/국가'의 부재가 그를 디아스포라의 삶으로 몰아냈고 일본에서의 처절한 삶은 제국주의의 폭력에 저항하는 삶의 한 방식이었다. 김준평은 긍정적인 아버지상을 갖지 못했기에 가족들에게 왜곡된 아버지로 군림했다. 자신의 뼈를 이을 아들을 간절히 바라면서도 정작 아들들을 극단적인 폭력으로 대했다. 마침내 가족은 붕괴되고 자신은 다시 디아스포라가 되어 북한으로 가서 외롭게 죽었다.

김준평이 보여준 디아스포라로서의 삶의 재현은 지나치게 폭력적이고 선정적이며, 보편적인 의미에서 미적이라 할 수는 없다. 그러나 진실을 적나라하게 표현함으로써 재일한인의 내면에 숨겨진 의미를 새롭게 추출할 수 있는 도전적인 작품이다. 〈피와 뼈〉는 '아버지/국가'의 부재라는 결핍된 상황에서 혼자 힘으로 상황을 이겨나가려는 김준평의 안간힘을 보여준다는 점에서 독립적인 주체로서의 가능성을 보여준다. 〈피와 뼈〉가 보여주는 지독한 반영웅주의적 면모는 탈식민주의의 대항담론으로 기능할 수 있는 하나의 가능성이 되는 것이다.

'아버지/국가'의 '존재/부재'를 견디는 방식

양석일의 〈피와 뼈〉

1. 서론

일제시대에 일본으로 이주하여 오사카를 중심으로 정착하기 시작한 한인들의 역사는 근 100여 년이 되었고 어언 그 자손들은 4세대에 이르렀다. 1세대는 이미 극소수에 불과하고 일본에서 태어나 일본어로 말하며 일본식으로 살고 있는 2세대 이후의 한인들은 여전히 완전한 한국인도 완전한 일본인도 아닌 경계인으로 살고 있다. 그들에 대한 호칭도 재일동포, 재일교포, 재일코리안, 재일조선인, 재일한국인, 재일한인, 코리안 재패니즈, 재패니즈 코리안, 재일(자이니치)[1] 등으로 다

1 이들의 호칭에 대해서는 세밀한 논의들이 많이 있다. 우선 재일교포와 재일동포는 본국 중심주의적인 성격이 강하다. 재일조선인은 남한과 북한으로 분단되기 이전의 하나였던 조국을 의미하는 조선을 포함한 민족적 개념으로 이미 한국이나 일본으로 국적을 바꾼 사람들도 여전히 관습적으로 재일조선인이라 부르는 경우가 많다. 재일한국인은 일본에 거주하는 한국 국민이라는 의미로 국가적 귀속 개념이다. 재일은 단순히 일본에 있다는 의미로서 다른 나라 사람도 포함할 수 있는 개념이기에 명확한 호칭이라 보기 어렵다. 재패니즈 코리안은 영어를 사용함으로써 아예 초국적성 정체성을 지향하는 호칭이다. 호칭에 대한 연구로는 윤인진, 『코리안 디아스포라』, 고려대학교 출판부, 2004 ; 권혁태, 「재일조선인과 한국사회 ― 한국사회는 재일조선인을 어떻

양하다. 저마다 역사의 부침에 따른 미세한 어감의 차이를 담고 있는 그 호명 방식은 그들의 불안정한 삶과 의식을 여실히 보여준다. 여기서는 일본에 살고 있는 한국인의 후손을 포괄하는 일반적 의미로 정치적, 이념적 의미를 배제한 '재일한인'이라는 호칭을 사용하고자 한다.

현재 재일한인은 민족과 국가라는 거대 담론에서 벗어나 개인의 삶과 자의식 쪽으로 무게중심이 이동하는 경향을 보여준다. 이민 1, 2세가 고국으로 돌아간다는 생각에서 일본에서의 차별과 편견을 감수한 것에 비해 3, 4세는 일본에 산다는 정주 의식이 강하고 일본에서의 권리 신장과 차별 철폐를 위한 노력을 기울이고[2] 있다. 일본에서 완전히 뿌리내린 정착민으로 살아가기를 선택하고 일본 국적을 취득한 이들이 다수인 반면 북한에 가족을 보낸 이들은 북조선 국적을 갖고 있고 이제는 없어진 나라인 조선의 국적을 유지하고 있는 이들도 있다. 물론 일본에 삶의 터전을 가지고 있으면서 한국 국적을 선택한 이들도 많다.

이러한 재일한인의 디아스포라[3]적 삶에 대해서는 역사, 사회, 정치 분야에서 많은 연구가 있었고 문학작품에 대한 연구도 많이 이루어졌다. 특히 영화 분야에서는 유미리의 『가족시네마』[4], 양석일의 『피와 뼈』와 『달은 어디에 떠 있는가』, 가네

게 표상해왔는가」, 『역사비평』 2007년 봄호, 243~244쪽 ; 신명직, 『재일코리안의 3색의 경계를 넘어』, 고즈윈, 2007 ; 서경식, 『역사의 증인 재일조선인』, 형진의 역, 반비, 2012 ; 윤정화, 『재일한인작가의 디아스포라 글쓰기』, 혜안, 2012 등을 참조.

2 윤인진, 앞의 책, 151쪽.

3 디아스포라는 서구 중심의 근대화 과정에서 심화된 착취와 억압, 인종차별주의로 인해 원하지 않는 이동과 이주를 하게 되어 민족의 영토를 벗어나 전지구를 유랑하게 된 상태를 지칭한다.

4 유미리는 재일조선인이나 재일한국인으로 호명되기를 원하지 않고 자신을 규정하는 모든 호명으로부터 자유롭기를 원한다. 윤정화, 앞의 책, 197쪽. 그러므로 유미리는 민족적 정체성을 부각시키기보다는 사회를 구성하는 기본 단위인 가족의 해체와 이로 인한 개인의 소외라는 문제를 다룸으로써 자신의 문학을 보편적인 문학으로 확대시키고 있다. 오정화 외, 『이민자 문화를 통

시로 가즈키의 『GO』[5] 등의 소설이 각색되어 제작된 영화가 큰 성공을 거두었다. 이 영화들은 역사적인 관점을 강조하기보다는 개인의 가족사와 가족의 붕괴를 사적 관점에서 보여준다. 그러므로 한국사에 대한 관심이나 지식이 없더라도 개인의 소설/영화로 수용하는 것이 가능했고 이 작가들도 역사나 국가, 민족과 같은 거대 담론에서 벗어나 개인의 이야기로 읽히기를 원했다. 그들은 작품 내부의 개인을 오늘날의 사회를 살아가는 평범한 개인으로 표현하려 했고 가족 문제도 어느 집에나 있는 현대 가족의 갈등으로 그리려고 했으며 독자들에게도 그렇게 수용되기를 원했다. 그럼에도 불구하고 작품 안에서 은연중에 아버지는 국가로 병치되고 아버지의 부재는 국가의 부재와 겹쳐지며 아버지의 억압은 국가의 역사적 상황에서 기인한 억압으로 확장되는 경우가 있다.

본고에서는 일본에서 태어나 살고 있는 재일한인 예술가들의 활동이 집약된 한 편의 영화를 고찰하고자 한다. 양석일[6]의 소설을 최양일[7], 정의신[8]이 각색한 최양일

해 본 한국 문화』, 이화여자대학교 출판부, 2007, 203쪽.

5 가네시로 가즈키의 『GO』는 한인 작가 최초로 나오키상 수상으로도 주목받았지만 어둡고 심각하며 저항문학의 대명사처럼 간주되던 재일 문학의 통념을 바꾸었다는 평가를 받는다. 그동안 지속적으로 표방해온 민족 정체성 추구와 차별에 대한 저항의 주제에서 벗어나 새롭고 파격적으로 현대를 살아가는 재일한인의 실상과 미래의 방향성까지 제시했다는 것이다. 황봉모, 「소수집단 문학으로서의 재일한국인 문학」, 『일어일문학연구』 48집, 2004, 263~264쪽.

6 양석일은 1936년 일본에서 출생했다. 1980년 시집 『몽마의 저편에서』와 1981년 소설 『택시 광조곡』을 발표하면서 작가로 활동하기 시작했다. 소설 『택시 드라이버 일지』, 『단층해류』, 『밤의 강을 건너』, 『밤을 걸고』, 『어둠의 아이들』, 『다시 오는 봄』 등이 있다. 『피와 뼈』로 야마모토 슈고로상(1998)을 수상했다.

7 최양일은 1949년 일본에서 출생한 영화감독이다. 1983년 〈10층의 모기〉로 데뷔했고 〈피와 뼈〉(2004)로 닛칸스포츠영화대상 작품상, 키네마 준보 감독상, 마이니치 영화콩쿠르 일본영화대상을 수상했다.

8 정의신은 1957년 일본에서 출생한 극작가, 연출가이다. 〈야끼니꾸 드래곤〉, 〈가을 반딧불이〉 등

감독의 영화 〈피와 뼈〉[9]를 가족 관계를 중심으로 분석하려 한다. 양석일의 자전적 소설의 제목 '피와 뼈'는 '피는 어머니에게서, 뼈는 아버지에게서'라는 제주도 무가의 한 구절에서 따온 것이다. 이는 뼈를 아버지에게서 받았듯이 자신 또한 아버지로서 자식에게 대를 잇게 함으로써 아버지라는 이름의 뼈가 영원히 지속되게 하려는 남성 중심적이고 가부장적인 의지를 담고 있다. 어머니를 의미하는 피는 아들을 낳아 대를 잇게 하는 모태로서의 기능 곧 여성의 생산 기능에만 초점이 맞추어져 있다. 김준평의 여성에 대한 억압적 태도는 남성의 부수적인 존재로서의 여성을 드러내며 피와 뼈가 수직 관계임을 보여준다. 본고에서는 김준평을 둘러싼 가족 관계를 아내들, 아들들, 딸들로 분류하고 개별적인 분석을 통해 김준평이라는 인물을 향해 종합해가려 한다. 영화는 각색 과정에서 소설과는 다소 이야기의 변화가 있으나 여기서는 영화만을 대상으로 하며, 영화의 특정한 표현 방식과 같은 외적이고 기술적 측면보다는 내용과 의미에 치중하고자 한다.

의 대표작이 있고 한국과 일본에서 활발하게 활동한다. 특히 양석일의 소설 『달은 어디에 떠 있는가』와 『피와 뼈』를 최양일 감독과 함께 각색했다.

9 〈피와 뼈〉는 2004년 키네마 준보 영화상의 각본상(정의신, 최양일), 감독상(최양일), 남우주연상(기타노 다케시), 남우조연상(오다기리 조), 2004년 닛칸스포츠영화대상의 작품상, 남우주연상, 여우조연상, 신인상, 2005년 마이니치 영화 콩쿠르의 작품상, 남우주연상, 남우조연상, 여우조연상을 수상했다. 제78회 아카데미상 일본 대표작으로 뽑혀 출품됐다. 한국에서는 2005년 개봉되었으나 영화진흥위원회 통계에 의하면 관객 수는 9,816명에 불과했다. 일본에서는 기타노 타케시와 오다기리 조라는 인기 배우의 열연과 최양일 감독의 유명세가 영화의 흥행에 큰 기여를 했지만 한국에서는 재일동포에 대한 관심이 낮은 데다 인물의 지나친 잔혹성과 개성이 한국관객에게는 매우 낯설었기에 잘 수용되지 못했다.

2. 아내들 : 폭력에 맞서는 법

 김준평에게는 아내 이영희와 전쟁 과부인 키요코, 병든 그녀를 간호하기 위해 간병인 겸 데려온 사다코 등 세 명의 여자가 있다. 등장하지는 않지만 이영희 이전에 유부녀인 타케시의 엄마도 있다. 그녀들은 공통적으로 김준평의 무지막지한 폭력과 강간에 가까운 성적 억압에 시달린다. 그의 성적 욕망은 동물처럼 강렬하고 염치나 체면이라곤 없다. 자식 앞에서건 병자 앞에서건 그의 욕망은 언제 어디서나 들끓어 오른다. 저마다의 방식으로 그를 견디어내는 세 여자는 나름대로 끈질긴 생명력을 가졌다는 공통점을 갖는다.

1) 이영희, 인종하는 전통적 여성의 삶

 아내 이영희는 세 여자 중에서도 김준평과의 관계를 가장 힘들어한다. 죽을힘을 다해 그를 거부하고, 그럴수록 그는 동물처럼 달려들어 야욕을 채우고야 만다. 이 과정은 낯선 사람으로부터의 강간과 그것을 거부하는 피해자의 안간힘으로 요약될 만큼 처절한 모습으로 그려진다. 그녀에게 있어서 그와의 성관계는 집 안의 모든 집기를 때려 부수는 폭력과 완전히 동일시된다. 그녀는 김준평이 부재하는 동안 아버지의 대리자로서의 가장의 역할이나 어머니로서의 역할에 최선을 다하지만 아내의 역할만큼은 절대로 할 수 없다. 그래서 그가 전쟁 과부인 키요코를 만나 살림을 차려 나갔을 때 질투하기는커녕 오히려 안도한다. 한국 영화의 민족 담론[10]에서 남성은 민족의 정신적 계승자이자 보호자지만 무능하고 위선적이며 결함을 지닌 인물로 부정적으로 묘사된다. 반면 여성은 비극적 운명에 순응하고 인내와 끈기로 가

10 서인숙, 『한국영화 속 탈식민주의』, 글누림, 2012, 29쪽.

족을 위해 절대적으로 희생하는 인물로 그려지며, 그러한 여성의 희생과 헌신은 마치 고난의 민족사에서 민족의 생명력을 지키는 원동력이자 저력인 듯 미화되고 승화된다. 이 영화에서도 기본적인 남녀 인물의 설정이 이러한 선상에 있다.

이영희는 김준평이 자신의 돈을 모두 빼앗아 어묵 장사를 시작하자 그와 독립적으로 식당을 차리고 억척스럽게 살아간다. 그녀는 한국사에서 현실의 모든 억압을 혼자 삭이며 그 한을 삶의 힘으로 바꾸는 전통적 여성상을 보여준다. 그녀는 '국가/남편'의 '존재/부재'를 '식민지/여성'으로서 견디어내는 이중고를 보여준다.

그럼에도 그녀는 김준평이 키요코를 살해했다는 사실을 아들을 통해 알게 되자 그것을 비밀로 하라고 당부한다. 아무리 사악하고 폭력적이며 고통을 주는 인물이라 할지라도 그가 '아버지'라는 부인할 수 없는 존재임을 아들에게 각인시킨다. 아들이 아버지라고 인정할 수 없고 아내가 남편이라 인정할 수 없는 인물이지만 어머니의 자리에서는 아버지의 자리를 존중하는 모습을 보여준다. 역사상 모든 인류사회에서 도덕적 전통과 법은 여성과 자녀들로 구성된 집단을 온전한 사회학적 단위로 인정하지 않았다. 법, 도덕, 관습은 남자가 없는 가족은 완전하지 않다는 것을 선언해왔던 것[11]이다. 그러한 무의식적 강박 속에서 살아온 그녀에게 있어서 아버지의 부재는 끔찍한 아버지의 존재보다 더 끔찍할 수 있기 때문이다. 그녀는 마사오에게 말한다. "넌 장남이야. 집안을 이어야 해. 일본 여자에게 우리 돈 못 줘." 그녀는 그토록 혐오하는 김준평의 뼈를 잇는 일을 심각하게 생각하고 있다. 그가 죽기를 바라면서도 아들에게는 아버지의 권위를 세워주려 한다.

끝내 그녀는 암으로 사망한다. 국가 부재의 시대에 피식민 계급의 프롤레타리아 여성으로서 평생을 고단하게 노동하는 몸으로 살고, 집안에서는 성적 폭력의 피해

11 앙드레 미셸, 『가족과 결혼의 사회학』, 변화순 외 역, 한울아카데미, 2007, 123쪽.

자로서 삶을 견뎌온 이영희는 성적, 인종적, 계급적 억압이 한 몸에 모두 아로새겨진 인물이었다. 열여섯 살에 열 살짜리 어린 남편에게서 도망 나온 후 공장에서 유부남과의 사이에서 임신하여 모욕당하며 쫓겨났으며 다시 김준평을 만나 죽는 날까지 지속적으로 훼손되고 왜곡되며 침범당한 자국들이 각인된 장으로서의 몸이 생을 마감한 것이다.

2) 키요코, 괴물을 사랑한 여자

전쟁 과부 키요코는 김준평의 눈에 들어 그와 살림을 차린다. 이영희와 달리 키요코는 그와 원만한 관계를 형성한다. 김준평은 여성적이고 공손한 그녀를 자전거에 태우고 자랑스럽게 돌아다닌다. 김준평이 2년이나 같이 살았는데 아이가 생기지 않는 것을 불만스러워하는 것 말고는 두 사람은 행복한 관계를 유지한다. 키요코는 김준평의 폭력으로부터 벗어나 있는 유일한 인물이다. 그는 진심으로 그녀를 사랑한 것이다. 그러나 키요코가 뇌암에 걸린다. 아내의 암 수술비를 주지 않던 그는 키요코를 위해서는 수술은 물론 병 수발도 열심이다. 괴물로 불리던 남자 김준평이 사람처럼 보이는 것은 오직 키요코와 있을 때뿐이다. 그녀에게는 폭력을 휘두르지도 않고 사랑과 정성을 기울일 줄도 아는 보통 사람이 된다. 그의 깊은 내면에는 인간다운 삶이 무엇인지 아는 최소한의 진실이 남아 있었던 것이다.

그런 그가 아픈 키요코를 두고 간병을 위해 불러들인 사다코와 옆방에서 정사를 벌일 때 키요코는 깊이 상심한다. 말을 하지도 못하고 움직일 수도 없는 그녀는 계단으로 몸을 굴려 자신의 내면의 고통을 몸으로 전한다. 마침내 김준평이 그녀를 위한 결단을 내린다. 그것은 그녀를 죽이는 일이었다. 말을 하지 못하는 그녀가 김준평의 옷자락을 부여잡고 죽을힘을 다해 전하고자 한 것은 무엇이었을까. 김준평

이 그녀가 자신을 죽여달라고 말하는 것으로 생각하고 죽인 것인지 그녀가 걸리적거려서 죽인 것인지 그녀의 모습을 더 두고 보는 것이 괴로워서 죽인 것인지 모호하게 표현된다. 아마도 그 모든 것이 혼합된 복잡한 심경에서 그녀의 고통스러운 삶의 무의미함을 보고 죽였을 것이다. 우연히 이 모습을 보고 놀라는 아들 마사오에게 그는 담담하게 말한다. "편하게 해줬다."

키요코는 전쟁의 상흔을 그대로 몸에 새긴 여성이다. 일본인/여성은 조선인/남성보다 우위에 있지 않다. 전쟁이라는 남성적 폭력의 장에서 여성은 국가를 막론하고 약자의 자리에 있다. 남편을 잃은 여성이라는 보호막을 상실한 위치의 여성은 일본/조선이라는 국가보다 남성/남편의 보호가 절실하다. 그래서 김준평이 절대적인 의지처가 되었던 것이고 김준평 또한 억센 조선인/아내가 아닌 연약한 일본인/첩에 대해서 자상함을 보여줄 수 있었다. 무력한 일본인/여성이라는 키요코의 지위는 조선인/남성 김준평에게 지배자/강자로서의 새로운 남성적 역할을 부여했고 그 지위는 그에게 상당히 만족감을 주었다. 그리고 끝내 그 남자에 의해 목숨을 잃는 것으로 남성/여성, 강자/약자, 지배/피지배의 관계는 비극적으로 완결되었다.

3) 사다코, 괴물을 이기는 여자

사다코는 김준평이 키요코의 간호와 병 수발을 위해 데려온 여자다. 어리숙한 딸 하나를 데리고 들어온 사다코는 키요코가 죽으면 그녀의 자리를 대신 차지할 속셈을 가지고 있었다. 영악한 생활력에 계산도 빠른 그녀는 김준평과의 사이에서 세 명의 딸을 낳은 끝에 마침내 아들 하나를 낳아주었다. 김준평은 두 여자를 거치면서 비로소 얻게 된 아들에 대해 매우 기뻐했다. 드디어 자신의 뼈를 이어받을 새

로운 아들이 생긴 것이다.

키요코가 죽은 후 그녀의 옷을 입어보고 좋아라 하다가 사다코는 김준평에게 모욕적으로 맞는다. 김준평에게 키요코는 사다코와는 비교할 수 없는 존재였다. 그러나 사다코에게도 머지않아 기회가 왔다. 반신불수가 된 김준평에게 자신을 무시하지 말라고 외치며 그를 실컷 때려주고 나서 그녀는 말한다. "아, 후련해." 그녀는 모든 등장인물을 대신해 김준평을 마음껏 때려주고 그를 좌절시킨 단 한 사람이다.

사다코는 그의 돈을 마음껏 훔치고 아이들을 데리고 가출한다. 데리고 온 딸과 김준평과의 사이에서 낳은 네 아이를 업고 걸리고 줄을 지어 가출하는 모습은 대단한 승자의 행진처럼 보인다. 그녀는 모두가 그토록 원하던 김준평의 돈을 당당하게 빼앗는 사람이다. 그런 점에서 그녀는 김준평을 이긴 유일한 인물이다. 어차피 사랑도 인정도 결혼이라는 제도도 아무것도 없는 일시적인 관계인 데다 자식 또한 그의 폭력적인 성행위의 소산에 불과하니 두 사람은 인간적인 유대라곤 전혀 없는 사이인 것이다.

김준평에 의해 오랫동안 성적 대상이 되고 아이를 낳는 도구화된 여성으로 살아왔지만 마침내 그 제한적인 역할에서 벗어나 자신을 억압한 남성의 폭력에 대항하는 데까지 나아가며 남성의 보호 대신 주체적인 삶을 택하는 가능성을 보여주는 여성으로 이영희나 키요코보다는 다소 발전된 모습을 보여준다. 비록 그의 돈을 훔치는 부도덕함을 보여주지만 그간의 수모와 고통으로 이미 그 대가를 치른 그녀는 자력으로 김준평에게서 벗어나는 유일한 인물이기도 하다. 다섯 명의 아이들을 데리고 먼 길을 떠나는 그녀의 모습은 어머니라는 책임감 안에서 강한 여성상의 일면을 제시한다. 스스로 생산 수단을 갖지 못한 상황에서 생계를 위한 목적으로 김준평과 살게 된 하층계급의 여성이지만 남성의 억압에서 벗어나 남성 부재의 삶

을 선택하고 주체로 설 수 있는 가능성을 보여준다.

3. 아들들 : 부자 관계의 실패

김준평에게는 아버지를 닮아 여자와 폭력에 젖어 있는 타케시, 이영희를 닮아 온건한 마사오, 사다코의 어린 아들 류이치 등 세 명의 아들이 있다. 이 세 아들들은 김준평과 폭력으로 대립하고 어머니에 대한 연민으로 좌절하며 뼈를 이어받은 아들이지만 역설적으로 가장 적대적인 자리에서 대립하는 인물들이다. 아버지의 부재로 아버지 역할을 배우지 못한 김준평은 아들들과 부자 관계를 제대로 형성하지 못하고 증오의 대상이 된다.

각자 자기 어머니에 대한 연민을 가진 타케시와 마사오는 아버지에 대한 오이디푸스 콤플렉스를 어떤 방식으로든 극복해야 했다. 두 아들의 대응 방식은 서로 달랐는데 타케시는 아버지와 정면 대립하는 방식을 택했고 그를 이겨내지 못함으로써 좌절하고 죽어갔다. 반면 마사오는 강한 아버지를 회피하는 방식을 통해 살아남았다. 두 아들 모두 아버지를 극복하기 원했으나 하나는 맞서 부러지고 하나는 피해 휘어졌다. 아들은 아버지를 성공적으로 극복하고 초자아로 나아가야 하지만 막내아들의 경우는 더욱 실패적이다. 이미 늙고 쇠약해 죽어가는 김준평을 보며 강제로 납치되어온 그에게는 아예 극복의 대상이라 할 강한 아버지상이 부재하기 때문이다.

1) 타케시, 부친 살해의 욕망과 좌절

어느 날 갑자기 타케시가 김준평을 찾아와서, 유부녀였던 어머니를 김준평이 강간해서 자기를 낳았고 이후 어머니가 아버지에게 맞아 죽었음을 알려준다. 그는

김준평을 닮아서 폭력적이고 부도덕하며 여자와의 성관계에 탐닉하며 그에 대한 수치심이 없다. 사람들이 있거나 말거나 밤낮을 가리지 않고 성관계에 몰두하는 그는 김준평으로 하여금 처음으로 자기를 돌아보게 하는 거울의 기능을 한다. 김준평은 아들의 문란한 생활을 지적하는 말을 던짐으로써 비로소 아버지 노릇을 하기에 이른다.

타케시는 어머니의 죽음과 자기의 불우한 인생의 원인이 된 김준평을 죽이려고 총을 준비한다. 부친 살해의 욕망을 가진 그는 총이라는 극대화된 무력도 갖고 있다. 부친 살해의 욕망을 실현할 수 있는 힘을 가진 타케시는 마사오에게 또 다른 자아이며 선망의 대상이다. 동시에 그는 현실에 부재하는 이상적인 아버지의 표상이기도 하다. 그는 김준평처럼 힘을 가졌으되 그와 달리 친절하고 다정한 아버지인 것이다.

어느 날 타케시는 떠날 테니 돈을 달라며 김준평과 한바탕 싸움을 벌인다. 부자가 벌이는 싸움 장면(scene)은 무자비하고 과도하게 폭력적이다. 그들 사이에는 뼈로 이어진 관계라고 할 수 없는 수컷끼리의 야생의 싸움이 있을 뿐이다. 김준평에게 있어서 내적인 폭력의 욕구를 마음껏 휘두르는 싸움이란 살아 있는 자기의 존재를 확인하는 중요한 순간이다. 그 순간 어느 누구에게도 질 수 없다는 원색적인 욕망만이 있을 뿐 부자 관계나 인정 같은 사적인 감정이 개입될 여지는 전혀 없다. 결국 김준평이 이겨야 싸움은 끝이 난다. 패자인 타케시는 떠나야 한다. 여기는 김준평의 구역인 것이다. 떠나는 그에게 얼마간의 돈을 쥐어주는 것은 이영희다. 그녀는 항상 어머니의 자리에 있다. "어디든 떠나. 이러다 죽어."라고 보듬으며 등을 미는 이영희는 그 순간 타케시의 어머니 자리에 있다. 타케시는 마지막으로 마사오를 쓰다듬으며 뜻밖에 이런 말을 던진다. "공부 잘해." 평범한 아버지들이 아들에게 던지는 말이다. 그러나 마사오로서는 처음 들어보는 낯선 말이다.

아버지가 해준 적 없는 말, 미래를 향하는 말, 자기와는 다르게 살기를 바라는 타케시의 진심이 들어 있는 말이다. 순간 타케시는 마사오에게 진정한 내면의 아버지로 각인된다.

타케시가 어디에서 왔고 어디로 가는지는 알 수 없다. 김준평의 구역이 아닌 곳에서 그는 부유한다. 제주도에서 오사카로 떠나올 무렵의 김준평의 나이쯤 되어 보이는 타케시는 아버지의 집을 떠나간다. 김준평이 아버지 부재의 현실에서 디아스포라의 길을 떠났듯이 똑같이 아버지 부재의 상황에 처한 타케시 또한 정착지로서의 집이 없다. 아버지처럼 완벽한 폭력과 돈을 갖지 못한 타케시는 어디에도 정착할 수 없다. 김준평 때문에 어머니를 잃었지만 복수도 하지 못하고 비참한 인생의 보상도 받지 못한 채 야생의 세계로 떠밀려 들어간 타케시는 김준평의 집을 떠난 지 불과 열흘 후에 야쿠자에게 죽는다. 타케시의 부친 살해가 성공하지 못하는 순간 그의 죄는 징계의 대상이 된다. 야쿠자에 의해 돌연 객사하는 것은 부친 살해를 꿈꾼 자/성공하지 못한 자에 대한 상징적 징계이다.

타케시의 부유하는 삶의 말로는 김준평의 폭력이 갖는 힘을 반어적으로 강조한다. 그는 김준평의 또 다른 자아로서 그가 사는 폭력의 세계가 약해졌을 때 처하게 될 운명을 예고하는 인물이다. 그런 면에서 타케시는 김준평을 가장 많이 닮은 아들로서 그의 분신이자 거울이다.

2) 마사오, 부친 살해 욕망의 변형으로서의 외면

마사오는 아버지의 폭력을 보며 살아왔기에 아버지의 법에 최대한 순응하기를 배운 인물이다. 그는 아버지의 세계에 이미 젖어들어 폭력과 여자의 세계에서 살고 있는 타케시를 보면서 그에게 매료된다. 또한 그가 부친 살해라는 자신의 욕망을 대리 실현하기를 바란다. 그러나 김준평은 너무 강력하고 거대한 존재여서 타

케시/마사오의 오이디푸스적 욕망은 거의 실현 불가능하다. 타케시가 실패하고 떠난 후 마사오가 택한 방법은 순종이었다. 그는 김준평의 어묵 공장에서 열심히 일했고 어머니가 암에 걸려 입원하자 최대한 공손하게 그를 찾아가 병원비를 달라고 청한다. 그러나 그가 돈이 없다며 거절하는 순간 마사오는 아버지 식으로 아버지의 법에 맞서기로 결정하고 폭력을 행사한다. 김준평이 집에 와서 난동을 부리자 마사오는 그의 집으로 가서 같은 방법으로 집기들을 부순다. 똑같은 모습으로 폭력을 행사하는 마사오의 모습은 불행하게도 명백한 뼈의 계승자를 보여준다. 누나인 하나코가 아버지 때문에 자살 시도를 한 후에도 칼을 들고 목욕탕으로 찾아가지만 아버지에게 심하게 당하고 끝이 난다. 이렇게 몇 번에 걸친 마사오의 아버지 살해의 욕망과 시도는 모두 실패한다.

한때 마사오 또한 폭력과 돈으로 대표되는 아버지의 세계에 잠시 발을 들여놓았던 적이 있었다. 하나코가 도움을 청할 때 냉혹한 아버지처럼 '차라리 죽어버리라'고 말했던 것이다. 하나코가 "너 아버지 닮아간다. 우린 나쁜 피가 흐르나 봐." 라는 말을 남기고 진짜 자살하자 마사오는 죄책감을 느끼고 어머니의 세계로 되돌아온다. 자신에게 어울리지 않는 삶을 잠시 택한 동안 자기 또한 아버지처럼 누군가를 죽음으로 몰아넣고 말았음을 느끼게 되었기 때문이다. 폭력이 갖는 악마적인 힘을 직접 체험한 그는 결코 아버지의 세계에 속하지 않으리란 결심을 하게 되는 것이다.

마사오 주변에는 아버지를 대신하는 친척인 신기와 찬명이 있다. 신기는 이영희를 짝사랑하며 김준평의 폭력으로부터 그녀를 구해주기도 하지만 전쟁 때문에 그녀의 딸 하루미와 급하게 결혼하며 끝까지 이들 가족의 주변에 머문다. 아버지를 막아주는 유일한 사람으로 중재자의 역할을 하며 마사오에게 '너는 김준평의 아들'임을 계속 일깨우는 인물이다. 또한 마사오는 형뻘인 찬명을 따라다니며 사회

주의를 넘보기도 하지만 그가 꿈에 부풀어 북한으로 간 이후 연락이 없자 사회주의나 북한에 대한 미련을 거둔다.

마사오는 이미 타케시의 어머니가 죽었다는 사실을 알았고 키요코를 죽이는 장면을 실제로 보았으며 마침내 어머니가 죽는 것까지 보는 인물이다. 아버지와 살았던 세 여자가 차례로 죽는 것을 보면서 아버지의 폭력이 죽음으로 이어지는 무서운 힘을 가졌음을 알게 된다. 자기의 힘으로는 저항할 수도 없고 꺾을 수도 없는 막강한 폭력에 대항[12]하는 대신 피하기로 결정한다. 어머니의 죽음 이후 마사오는 아버지의 세계를 떠나 어머니의 세계를 닮은 곳으로 떠나 조용한 삶을 선택한다. 식당 일을 하면서 소박하게 살아가는 그에게 늙고 병든 김준평이 자신의 대를 이어 고리대금업을 같이 하자고 청하러 오지만 마사오는 거부한다. 이후 그는 다시는 김준평을 보지 못한다. 마사오는 거부하고 외면하는 방식으로 아버지를 이기는 인물이다. 족쇄처럼 그에게 붙어 다니던 "김준평의 아들"에서 벗어나려는 안간힘이 소극적이고 수동적인 방식으로나마 성공을 거두는 것이다.

3) 류이치, 뼈의 계승자

김준평에게 남은 것은 사다코가 낳은 막내아들 류이치뿐이다. 그런데 아들의 소중함을 느낀 순간은 이미 사다코가 아이들을 모두 데리고 가출해버린 후였다. 늙고 병든 그는 사다코가 사는 곳으로 가서 어린 아들을 납치한다. 아버지의 부재 안에서 자력으로 사는 길이 오직 폭력과 돈뿐임을 뼈저리게 깨달으며 살아온 김준평은 많은 돈을 모았지만 그 돈을 물려줄 아들이 없었다. 그는 드디어 '아버지/국가'

12 아버지의 폭력에 지친 양석일은 자신이 실제로 부친 살해의 욕망을 가졌음을 자서전에서 고백한다. 윤정화, 앞의 책, 275쪽.

의 부재를 보상받기로 결심한다. 그를 비참한 생으로 몰아넣은 '아버지/국가' 부재의 한을 씻기 위해 그는 북한을 '아버지/국가'로 선택한다. 23세에 오사카로 배를 타고 건너온 그는 어언 노년이 되었다. 그동안 파렴치한 방법으로 모은 모든 돈을 들고 뼈를 이을 어린 아들을 데리고 북한으로 간다.

마지막 장면에서 그는 초라하고 어두운 방에서 죽어간다. 소년이 된 류이치는 집 앞에 아버지를 묻을 구덩이를 파놓고 들어온다. 그는 죽어가는 아버지에 아랑곳하지 않고 원망스러운 눈빛을 던지며 밥그릇을 손에 들고 무언가를 먹고 있을 뿐이다. 비참한 엔딩 장면에서 김준평은 더 이상 강력하지도 무섭지도 위압적이지도 않다. 평생을 추구해온 돈과 폭력과 여자가 그에게 아무런 구원이 되지 못했으며 아들을 통해 그의 바람대로 강인한 뼈를 이을 수도 없음을 회의적으로 보여줄 뿐이다. 어쨌든 김준평의 뼈를 잇는 것은 막내 류이치다. 영화의 첫 장면에서 김준평을 연기한 배우가 엔딩에서 류이치 역할을 한 것은 이러한 연속성을 명백하게 보여준다. 김준평의 뼈를 계승하는 자가 류이치라는 것은 그가 아내의 국적을 개의치 않음을 보여준다. 여자는 어차피 피를 제공하는 부수적인 존재이므로 자신의 아들이라는 뼈의 혈통이 중요한 것이다. 세 명의 아들 중에서 한 명은 죽고 한 명은 일본에 살고 한 명은 북한에 사는 것으로 작품은 끝난다.

한국을 조국으로 선택하지 않고 북한으로 간 김준평과 삶의 터전인 일본에서 살아갈 수밖에 없는 마사오, 아버지에 의해 강제로 북송된 류이치 등을 통해 디아스포라의 삶이 대를 이어 계속된다는 것, 국가/민족은 개인을 구원할 수 없는 허구적 개념이라는 것을 보여준다. 피와 뼈라는 유교적 혈통을 목숨 걸고 지키려 했던 1세대는 거의 죽었으며 현재의 재일한인에게는 삶의 현장으로서의 현실이 남아 있을 뿐이다. 결국 재일한인에게는 국가적 민족적 이념보다는 개인으로서의 삶이 더 중요할 수밖에 없다는 것을 알 수 있다.

4. 딸들 : 아들을 위한 잉여의 존재들

'피와 뼈'라는 제목에서 중요한 것은 남자로 대대손손 이어지는 뼈다. 반면 딸은 뼈와는 관계없는 잉여의 존재이다. 비록 폭력을 행할지라도 아버지라는 이름은 오직 아들에게만 유의미하다.

1) 하나코, 아버지의 폭력을 피해 남편의 폭력으로

김준평은 이영희와의 사이에서 하나코와 마사오를 두었다. 하나코는 어머니를 닮아 조용하고 온유한 성격의 인물이다. 늘 아버지를 두려워하며 살아온 하나코는 아버지의 폭력으로부터 달아나려는 오직 한 가지 이유로 마음에도 없는 남자와 결혼했다. 그러나 남편 또한 폭력적이어서 하나코는 결혼 이후에도 고통스럽게 살아간다. 결혼 전 아버지의 폭력이 괴로워서 쥐약을 먹고 자살하려 했던 하나코는 남편의 폭력이 두려워 목을 매어 자살한다.

이영희가 모진 남편의 폭력에도 불구하고 끝까지 살아남으려 했던 데는 어머니로서의 강인한 의지가 기반이 되었지만 유약한 하나코는 모성성으로도 자신의 삶을 지탱할 수 없었다. 더구나 마음속으로 사랑하던 찬명이 북한으로 떠난 것에 대한 내적 외로움이 큰 원인이 되기도 했다. 남편도 찬명과의 관계를 의심하고 어머니도 남편과 이혼하고 찬명과 재혼할 것을 암시하기도 할 정도로 찬명은 하나코에게 소중한 사람이었다. 평생 폭력 남편의 억압 아래 살아온 어머니는 같은 처지의 딸에게 못 견디겠으면 이혼을 하고 돌아오라고 했지만 하나코로서는 아버지의 폭력이 있는 곳으로 돌아오는 것 또한 못할 일이었다. 하나코는 자살했지만 실은 아버지와 남편의 대를 이은 폭력에 의해 살해당한 것이다.

김준평은 하나코에 대한 이중적인 태도를 보여준다. 어느 날 그는 하나코에게

"내가 누구냐"고 묻는다. '아버지'라고 답하자 '맘에도 없는 소리'라며 도리어 화를 낸다. "내가 누구냐"고 다시 묻자 하나코는 김준평을 똑바로 쳐다보며 묻는다. "당신이 아버지가 아니면 누구죠?" 갑작스러운 이 질문에 당황한 그는 무조건 소리를 지르기 시작한다. 이 장면은 아버지로 인정될 수 없는 괴물로서의 김준평과 아버지로 인정받고 싶은 인간 김준평의 내적 욕망이 뒤엉켜 복잡하게 표현된 장면이다. 그에게는 내심 하나코에 대해서는 아들을 대하는 것과는 다른 아버지로서의 자리에 대한 욕망이 있었던 것이다. 하나코의 담담한 대답이 자기를 비아냥거리는 듯 들려 자격지심으로 상처를 받고 아들을 대하는 것과 똑같은 폭력으로 하나코를 계단에서 밀어버린다. 이 장면은 김준평의 깊은 내적 갈등을 암시적으로 드러낸다.

하나코가 자살한 이후 장례식장에 찾아간 김준평은 유독 강하게 아버지 노릇을 하려 든다. "내 딸 어딨어"와 "내 딸 내놔"를 외치며 거기 모인 모든 사람들을 마구잡이로 때리고 난장판을 만드는 것이다. 하나코는 자신의 장례식장에서조차 아버지, 남편을 비롯한 모든 사람들이 뒤엉킨 폭력의 장에서 안식하지 못한다. 죽은 딸에 대한 애정을 나름의 방식으로 표출하던 김준평은 마침내 그 자리에서 무너진다. 그가 반신불수가 되어 일어날 수 없게 되는 이 장면은 작품의 하강을 위한 전환점이다. 안타까운 시선으로 아내를 바라보는 그에게 이영희는 평생 마음속으로 바라던 한마디를 던진다. "죽어버리지 그래."

하나코에 대한 이러한 애정을 하나코는 물론 김준평 자신도 알지 못했다. 아버지의 자리에 대한 무의식적인 열망을 아들에게는 폭력의 형태로 딸에게는 폭언의 형태로 반어적으로 드러내던 김준평의 악행들이 실은 자신의 아버지 부재를 극복하려는 안간힘이었던 것이다. 하나코가 목을 매는 것은 남편의 폭력을 당하고 동생 마사오를 찾아온 날이다. 외적으로는 남편의 폭력이 하나코가 자살한 이유지만

"어디 한번 죽어봐."라는 마사오의 말이 하나코의 자살을 추동한 결정적인 단초가 되었다는 것은 마사오만 아는 비밀이다. 하나코는 폭력을 인종으로 견디면서 인간적인 위로가 절실했다. 그래서 어린 시절 함께 자란 마사오를 찾아왔지만 그의 답은 아버지, 남편과 다르지 않은 폭력적 의미를 담고 있었고 그에 대해 하나코는 충격을 받고 좌절한 것이다.

아버지/남편/동생 등 남자들이 있는 세상은 온통 폭력으로 물들어 있고 하나코는 더 이상 그것을 견딜 힘이 없다. 완전한 절망은 뒤에 남겨질 딸/어머니의 슬픔도 아랑곳하지 않는다. 이와 같이 가족은 여성 억압의 중요한 장소[13]이다. 여성들이 경제적으로 남성에게 의존하고 있는 물질적 구조와 여성들의 관심을 일차적으로 가정중심성과 모성성으로 제한하는 가족 이데올로기는 여성에 대한 뿌리 깊은 착취의 기반이 된다. 하나코의 죽음은 가족이 사랑과 위로가 아닌 여성 억압의 현장임을 적나라하게 보여준다.

2) 사다코의 딸들, 무의미한 잉여의 존재들

김준평은 키요코를 돌보기 위한 목적으로 사다코를 고용한다. 인색한 그는 사다코에게 아주 적은 돈을 주면서 성욕마저 채우려 든다. 사다코가 그런 자리에 온 것은 언젠가는 키요코의 자리를 차지하겠다는 야심 때문이었고 그 꿈은 곧 실현된다. 사다코는 여러 명의 딸과 아들을 낳음으로써 왕성한 생산의 능력을 보여준다. 이는 김준평을 만족시키지만 사다코는 돈을 훔쳐 아이들 모두를 데리고 가출해버린다. 사다코가 데려온 딸이건 낳은 딸이건 김준평에게는 아무 관심이 없다. 그에게 관심 있는 것은 오직 자신의 뼈를 이을 아들뿐이다. 아들을 기다리는 동안 낳은

13 미셸 바렛, 신현옥 외 편역, 『페미니즘과 계급정치학』, 여성사, 1995, 112쪽.

딸들은 김준평에게는 무의미한 잉여의 존재들이다. 북한으로 갈 때 가장 어린 아들을 납치해 데려가는 뒷모습은 그의 아들에 대한 맹목적인 집착을 보여준다.

5. 김준평 : 괴물이 된 아버지

가족에 대한 김준평의 물리적 폭력은 일본의 제국주의적 폭력과 고리대금업이라는 자본의 폭력과 그 맥을 같이한다. 일본의 폭력에 맞서 대항하는 대신 자기보다 약한 자들을 향해 행해지는 폭력의 방식은 식민지 내부의 약한 '남성/아버지'가 자기의 존재감을 구현하는 저열한 방식을 제시함으로써 반성적 비판으로 나아가게 한다. 반면 그의 강한 힘은 무력한 식민지 시대를 살아낸 강인한 선망의 대상으로 은밀하게 미화되기도 한다. 그는 강함/약함을 동시에 보여주며 아버지의 존재/부재를 한 몸으로 보여주는 역설적인 존재로 구현된다. 식민지 시대의 한 표상으로 존재하다가 평생 추구한 돈을 들고 홀연 북한으로 사라짐으로써 그가 추구한 것이 아버지/국가에 대한 욕망이었음을 드러낸다. 그러나 그 조국의 홀대 속에 죽어가는 그의 종말은 다시 한번 그를 밀어내는 아버지/국가의 부재를 보여줌으로써 그의 욕망이 영원히 닿을 수 없는 허무한 것이었음을 보여준다.

1) 폭력을 위한 폭력

김준평은 가족과 주변에 있는 모든 사람들을 폭력으로 대한다. 그 결과 주변의 모든 여자들을 죽음으로 몰아간다. 유부녀였던 타케시의 엄마를 강간하고 임신시켜 남편에게 맞아 죽게 했고 아내 이영희가 암으로 죽어가도록 내버려두었으며 유일하게 사랑한 키요코는 자기 손으로 죽였고 딸 하나코를 자살로 내몰았다. 이렇

게 많은 사람을 죽음으로 몰아가는 폭력의 광포함은 아버지/국가 부재의 시대를 자기 힘만으로 살아내려 한 끝에 왜곡되고 비틀려버린 인간상을 보여준다.

그러나 반면 폭력과 광기의 화신인 김준평은 재일한인의 선망의 대상이 되기도 한다는 점에서 일종의 '반영웅'이다. 재일한인은 권력을 가질 수 없는 존재지만 목적을 이루기 위한 수단으로 김준평처럼 폭력을 행사할 수 있다. 이 폭력적 존재는 재일한인의 정체성이 폭력적이라는 것을 의미하는 것이 아니라 타자가 생존이라는 목적을 이루기 위한 수단으로서 폭력을 택한다는 것을 보여준다. 이렇게 비천한 존재로서의 재일한인을 드러내는 것은 피식민자들이 자신의 식민성을 내면화하여 사회에 재투사하는 양식을 폭로함으로써 식민의 공포를 전달하기 위한 의도이다. 피식민자들은 식민자들이 행사하는 공포와 폭력을 수단으로 삼아 거울처럼 그들을 반영[14]할 수 있는 것이다.

폭력배들조차 두려워하는 거구에 엄청난 괴력, 지칠 줄 모르는 정력과 그것을 위해 역겨운 음식도 마다 않는 김준평의 몸에서 작가는 우리가 잃어버린 에너지를 느꼈다고 한다. 김준평은 우리가 근대화라는 신화로 인해 빼앗기고 잃어버린 육체의 상징이자, 또한 그것의 복권이라고 긍정적으로 보는 견해[15]도 있다. 배운 것 없이 몸 하나만 믿고 무일푼의 몸으로 일본에 건너와 자본을 구축하고 일본인들이 함부로 할 수 없는 존재가 된 것, 그것만으로도 그는 제국주의에 대응하는 강한 존재일 수 있다는 것이다. 작가는 아버지에 대한 미움으로 그를 외면하며 긴 세월을 보낸 후 그 미움이 희석될 무렵 비로소 그에 대한 일말의 이해가 가능해진 것이다.

14 윤정화, 『재일한인작가의 디아스포라 글쓰기』, 혜안, 2012, 249~250쪽.

15 이대현, 「양석일의 장편소설 「피와 뼈」」, 『한국일보』, 2001.3.14.

2) 자본의 추구

양석일의 〈달은 어디에 떠 있는가〉에는 "자본주의식으로 벌어 사회주의식으로 쓴다."는 말이 나온다. 야쿠자든 고리대금업이든 식당이든 악착같이 돈을 벌어 조국에 바친다는 의지를 표현하는 말이다. 김준평 또한 악독하게 돈을 벌어들인다. 가장 먼저 어묵 장사를 시작하는데 이는 프롤레타리아 계층에 대한 부당한 노동 착취를 기반으로 이루어진다. 노동자들에게 정당한 노동의 대가를 치르는 대신 폭력의 힘으로 공포를 조장함으로써 이윤을 극대화하는 방식이다. 거기서 벌어들인 돈은 고리대금업의 자산이 되어 급속하게 증식된다. 역시 부당한 방식으로 자본의 축적이 이루어지며 이를 위해서는 야쿠자와 손을 잡거나 파렴치한 일도 불사한다. 채무자에게 돈을 갚으라며 위협적인 자해를 하고 "내 돈은 내 피"이고 "내 돈을 떼먹는 놈은 내 피를 빠는 놈"이라고 위협한다. 빚 독촉에 견디다 못한 채무자의 자살에 동정은커녕 "돈 떼먹은 놈은 무덤에서 끌어낸다."고 호통친다. 반신불수의 몸이 되어 완전히 홀로 남은 그는 야쿠자를 동원해서라도 악착같이 돈을 챙기고 그 많은 돈을 두고도 시장에서 배추 껍데기를 주워다 국을 끓여 먹을 정도로 지독하다.

그는 누구를 위해, 무엇을 위해 돈을 버는가. 그는 어린 아들도 돈벌이에 투입하고 멀리서 찾아온 아들에게도 돈을 주지 않으며 암으로 죽어가는 아내의 병원비도 주지 않는 등 가족에게 극도로 인색하다. 결국 불구의 몸이 된 채 아내의 장례식에도 참석하지 못하고 주위에서 얼쩡거리는 김준평은 가족 공동체에서 완전히 소외된 존재로 그려진다. 평생 남편 노릇 아버지 노릇을 한 적 없는 그의 당연한 말로이다. 그는 여자들에게는 성적 충성을 아들들에게는 순종을 가르치는 가족주의 이데올로기의 극단적인 화신과 같은 존재이다.

그렇게 해서 막대한 재산을 모았지만 막상 그의 옆에는 아무도 없고 몸은 병든다. 돈을 챙길 목적으로 마사오를 찾아가 도움을 청하지만 거절당하고 돌아오는 장면에서 그의 파란만장한 가족 관계는 끝이 난다. 돈을 무엇에 써야 할지도 모르면서 무조건 돈을 향해 달려온 것이다. 그 순간 그가 택한 것은 아버지/국가였다. 그가 처음부터 국가를 생각하고 돈을 모은 것은 아니었을 것이다. 아버지/국가의 부재가 자신을 디아스포라로 몰아냈고 이국땅에서 살아남기 위해 택한 것이 돈과 폭력이었다. 그러나 막상 많은 돈의 용처를 찾지 못하는 그가 자신의 불행한 삶의 근원이 어디에서 유래했는지를 생각해보면 아버지/국가로 거슬러 올라가는 것이다. 어린 아들을 데리고 북한으로 가면서 그 아들에게는 아버지/국가가 모두 있으니 자기와는 다른 행복한 미래를 살 수 있을 것이라 여겼을지 모른다.

3) '아버지/국가'의 부재

제주에서 오사카로 향하는 배 위의 김준평은 혼자였다. 아버지는 한 가정을 이끌어나가는 주체이며 가정 경제를 책임지는 역할을 맡고 있다. 일반적으로 아버지가 부재하는 가정은 경제가 어려워지고 가정을 유지할 규율이 무너지며 어머니에게 과도한 가장의 의무가 지워지고 가정이 훼손된다. 아버지란 한 가족을 이끄는 실체이자 아이가 사회화의 규범을 배우는 상징적 존재[16]이다. 따라서 아버지의 부재는 아버지의 실존적 부재뿐만 아니라 아버지로 상징되는 질서나 가치의 전수자의 부재를 의미하며 나아가 증오나 환멸의 대상으로 전락하는 경우까지 포함된다. 결국 아버지의 부재는 모델로 삼고 극복할 대상의 부재이며 삶의 이념과 가치의

16 서은경, 「현대문학과 가족이데올로기(1)」, 『돈암어문학』 19, 돈암어문학회, 2006, 84쪽.

부재로 연결된다. 동시에 아버지의 부재는 식민지라는 국가의 부재와도 연결된다. 그런 상황에서 혼자 힘으로 살아남아야 한다. 믿을 건 돈과 힘뿐임을 스스로 깨달은 것이다. 아버지/국가의 부재는 기본적인 삶의 터전이 없음을 의미한다. 아버지의 부재를 채우려는 처절한 노력의 결과로 그는 누구의 사랑도 받을 수 없는 괴물이 된 것이다.

마을 사람들이 모두 모인 자리에서 돼지를 잡는 장면에서 능숙하게 돼지의 멱을 따고 고기를 자르는 그는 원시사회 가부장처럼 당당해 보인다. 오늘날에는 부재하는 힘을 쓰는 가장으로서의 모습을 재연하면서 원시성의 복원이라는 측면에서 그는 잠시 영웅적 면모를 보인다. 칼을 갈면서 심지어 그는 미소를 짓기도 하는 것이다. 그러나 돼지고기에 구더기가 생길 때까지 삭혀서 정력제인 양 먹어대는 그의 모습은 원시성이 야만성으로 바뀌는 장면이다. 거기서 마사오는 구토를 한다. 김준평은 그의 나약함을 나무라며 "다음에 아들이 생기면 내가 키워."라고 다짐한다. 이미 있는 아들들은 밀어내며 아직 오지도 않은 아들을 기다린다.

영화에서 역사적 배경을 보여주는 장면은 젊은 김준평이 오사카행 배에 타고 오사카를 바라보는 장면과 찬명이 북으로 가기 위해 열차를 타고 떠날 때 마사오와 하나코가 그를 배웅하는 장면뿐이다. 오사카행 배와 북송 열차는 디아스포라로서의 재일한인의 삶을 반영한다. 일본으로 왔지만 거기서도 정착하지 못해 북한으로 떠나가야 하는 이들의 삶이 지닌 비극성을 볼 수 있다.

김준평은 결국 아버지/국가에 대한 그리움으로 북한으로 간다. 그러나 그 대가는 아들조차 외면하는 외로운 죽음이었다. 김준평은 오사카행 배에서의 자신을 생각하며 눈을 감는다. 괴물로 살아온 김준평의 죽음, 굴뚝에서 연기가 피어오르는 산업화된 도시 오사카를 바라보던 흥분과 감격, 기대와 희망이 무너지는 비참한 종말이었다.

6. 결론

코리안 디아스포라는 현재 전세계적으로 700만 명 이상이 분포되어 있다. 그중에서도 재일한인은 식민지 시대라는 비극적인 한국사와 연결되어 있고 현재까지 청산되지 않은 한·일간의 과거사 문제와 남북통일의 문제 등이 복잡하게 얽혀 있는 가운데 문제적인 삶을 살고 있다. 에드워드 사이드에 의하면[17] 근대 국민국가의 틀로부터 내던져진 디아스포라야말로 세계 분할과 학살로 점철된 근대 특유의 역사적 소산이다. 디아스포라야말로 궁극적으로 근대 이후를 살아갈 인간의 존재 양식이라는 것이다. 또한 진정한 조국이란 혈통과 문화의 연속성이라는 관념으로 굳어버린 공동체가 아니라 식민 지배와 인종차별과 모든 부조리가 일어나서는 안 되는 곳으로서의 조국을 상정하게 된다.

국가를 잃어버린 식민지 시대의 디아스포라 김준평이 살아가는 모습은 아버지/국가의 상실과 부재에서 밀려나 오사카로 가는 배를 탈 때부터 예정된 것인지 모른다. 비록 〈피와 뼈〉가 김준평이 괴물이 된 이유를 시대적 상황과 연결하여 설명하지는 않았지만 오사카로 가는 배를 탄 23세의 김준평으로 첫 장면을 시작해서 북한에서 죽어가는 모습으로 마치는 영화의 구성은 밀려난 디아스포라로서의 그의 삶을 잘 집약하고 있다. 아버지/국가의 부재는 그를 디아스포라의 삶으로 몰아냈고 일본에서의 처절한 삶은 제국주의의 폭력에 나름대로 저항하는 삶의 방식이었으며 전 재산을 들고 북한으로 향하는 순간 조국으로의 귀환을 꿈꾸며 디아스포라로서의 삶을 마감하기를 바랐던 것이다. 그러나 북한에서 그는 그토록 열망하던 아버지/국가를 끝내 만나지 못했다. 여전히 그는 디아스포라였고 23세 이후 죽을

17 정은경, 『디아스포라 문학』, 이룸, 2007, 112쪽.

때까지 조선에서 일본으로 일본에서 다시 북한으로 떠밀려 다니며 정착하지 못한 채 디아스포라의 삶을 마감했다.

택시기사로서의 자신의 삶을 소설 『달은 어디에 떠 있는가』로 창작한 바 있는 양석일은 오늘날 3세대 재일한인 문학의 가장 대표적인 작가로서 활동하고 있다. 그의 택시기사라는 직업과 자서전적인 소설들, 그를 뒷받침한 자서전들은 모두 디아스포라로서의 자신을 잘 보여준다. 오늘날 문화에서는 디아스포라 예술을 탈영토화된 사람들의 비극적인 삶의 재현으로 보기보다는 여기에도 속하지 않고 저기에도 속하지 않은 경계에 속한 이들의 새로운 역동적 특성을 보여주는 것으로 평가하는 경향이 있다. 양석일의 문학과 영화는 그런 선상에 있고 경계선에서의 그의 문화적 작업은 정체성의 새로운 징조들을 형상화한다고 할 수 있다.

〈피와 뼈〉는 일본에서 큰 성공을 거두고 일본 영화의 대표작으로 아카데미 영화제에 출품되기도 했지만 한국에서는 1만 명 이하의 관객만을 동원하는 데 그쳤다. 한국사의 문제적 시기의 문제적 개인을 다루고 있는 이 영화가 관객 동원의 측면에서 유사한 역사적 시대의 문제를 다룬 한국형 블록버스터 영화들[18]과 큰 차이를 보여준 이유에 대해서는 후속 연구가 필요하다. 영화는 사회를 조망하는 것이며 한 시대를 조망한다는 것은 감독이 포착한 관점을 전달하고 관객은 이를 수용하는 것이다. 사회적 조망은 사회의 심리 상태 혹은 이데올로기를 드러내며 재현을 통해

18 한국영화사에는 한국형 블록버스터 영화들이 있다. 특히 〈쉬리〉, 〈태극기 휘날리며〉, 〈실미도〉, 〈공동경비구역 JSA〉 등은 한국사의 특수한 상황을 담고 있다. 민족주의, 식민주의, 탈식민주의가 교차하고 혼재하는 복잡한 의미의 그물망이 작동하는 문화적 혼성성을 담고 있는 것이다. 문화적 혼성주의는 식민과 피식민 두 문화의 충돌과 만남으로 단일한 정체성이 아닌 혼성적 정체성을 형성한다. 곧 제3세계 국가의 국민으로서의 우리의 정체성과 문화적 특수성에 대한 인식을 제공하는 영화들인 셈이다. 서인숙, 『한국 영화 속 탈식민주의』, 글누림, 2012, 92쪽.

사회가 어떻게 현실을 재평가하고 지배하는지 알 수 있다. 영화는 사회에 대한 다양한 해석과 발전적인 사회적 관계를 제안[19]한다.

이 영화가 한국 관객과 소통하지 못한 이유로는 그토록 악랄한 재일한인이 발생한 이유를 일본의 제국주의 탓임을 분명하게 드러내지 않은 점, 관객이 수용할 수 있는 수위를 넘은 과도한 폭력과 성적 표현, 시종일관 악한 주인공과 공감 형성의 어려움, 한국인의 야만성을 적나라하게 보여줌으로 민족적 수치심을 준 점 등을 들 수 있다. 무엇보다 주인공이 역사적인 현실을 이타적으로 용감하게 헤쳐나가는 비극적 영웅의 모습이 보이지 않음으로써 일제시대의 피식민 지배의 비극성을 드러내지 않는 점과 주인공이 충분한 힘을 가지고 있으면서도 그것으로 민족 담론이라는 지향성을 보여주는 대신 이기적이고 패륜적인 모습만 보여줌으로써 시대적 상황을 다룬 영화의 기본 공식을 배반했기 때문이다.

관객은 영화를 수용하는 데 있어서 지나치게 과거와 다른 낯선 방식에 대해서 혼란을 겪기 마련이다. 김준평은 그런 점에서 일반적으로 수용할 수 있는 수준을 넘어서는 새로운 유형의 인물이고 그를 이해하는 데는 시대의 특수성에 대한 문제적인 시각이 필요하다. 그는 비극적이고 기형적인 시대가 낳은 돌연변이로서의 괴물인 것이다. 한국 영화 특유의 비극적 슬픔과 비애를 표출하지 않고 끝까지 인간적인 내적 갈등이나 슬픔을 보여주지 않는 냉혹한 주인공은 한국 관객의 시각에는 보편적인 것이 아니다.

김준평이 보여준 디아스포라로서의 삶의 재현은 보편적인 의미에서 미적이라 할 수는 없지만 진실을 적나라하게 표현함으로써 그와 그를 바라보는 재일한인의 내면에 숨겨진 의미를 새롭게 추출할 수 있다는 도전적 과제를 준다. 한국사의 문

19 프란체스코 카세티, 『현대영화이론』, 김길훈 외 역, 한국문화사, 2012, 182~183쪽.

제를 다루면서 크게 성공한 한국형 블록버스터 영화들이 국가/민족의 운명과 개인의 운명을 동일시하며 은연중 민족감정을 고취시키는 역할을 하면서 공감대를 형성했다면 〈피와 뼈〉는 민족/국가의 운명에 자기를 고착시키는 대신 독립적인 주체로서 상황을 이겨나가려는 안간힘을 보여준다는 점에서 오히려 주체로서의 가능성을 보여준다. 북한을 아버지/국가로 선택하는 결말 또한 일제시대를 거쳐 분단이 고착화된 오늘 우리에게 있어 국가/민족이 무엇인지 다시금 생각하게 한다. 이 영화가 보여주는 지독한 반영웅주의적 결말은 탈식민주의의 대항담론으로 기능할 수 있는 하나의 가능성이 되는 것이다.

7장 저항하는 청춘, 그 탈주 욕망과 주체 형성

가네시로 가즈키의 〈GO〉

재일한국인 가네시로 가즈키의 소설 『GO』는 재일한인 문학의 새로운 장을 연 작품이다. 이 장에서는 '국가'와 '가족'이라는 이름이 공간과 결합하여 어떻게 주인공 스기하라를 억압하는지, 또한 그는 그 이름과 공간에서 어떻게 탈주 욕망을 구현하여 새로운 공간을 찾아내고 진정한 '나'라는 이름을 찾아가는지를 분석하였다. 스기하라는 일본과 일본인들의 영역 내에서 탈영토화되지만 국가와 민족이라는 허구적인 관념으로부터 벗어나서 개인으로 직립함으로써 자신이 처한 곳을 재영토화한다.

그의 탈주 욕망은 결국 새로운 주체를 형성한다. 그 과정에서 그가 택한 방식은 때로 폭력의 형태를 띠기도 하고 우정과 연애의 방식을 취하기도 하지만 그 기저에 일관되게 흐르는 동사는 'GO'이다. '달리다'라는 동사가 갖는 역동성은 주인공 스기하라의 내적인 욕망을 잘 반영하고 있으며 청춘이라는 위상과도 잘 맞아떨어진다. 스기하라의 달리는 청춘은 영화에서 수차례 역동적이고 시각적으로 표현된다. GO의 폭발적인 에너지가 갖는 힘은 관객에게 민족/국가를 넘어서서 통쾌한 질주의 욕망을 공감하게 한다. 그는 더 이상 탈영토화된 재일한국인이 아니라 자기만의 새로운 영토를 개척하고 재영토화된 신인류로 서 있다. 스기하라는 단지 일본에서만 탈주하는 자이니치가 아니다. 그가 탈주하여 달려가는 곳은 청춘의 세계이고 연애의 세계이며 긍정과 낙관의 미래적 세계이다. 스기하라는 계속 사건을 일으키면서 통제와 억압에 저항했고 그러한 저항의 결과로 새로운 시공간을 탄생시킨 인물이다. 그것은 결국 타자에 불과한 재일한국인/청소년을 능동적이고 적극적인 주체로 변모시켰다.

저항하는 청춘, 그 탈주 욕망과 주체 형성

가네시로 가즈키의 〈GO〉

1. 서론

재일한국인[1] 가네시로 가즈키[2]의 소설 『GO』(2000)는 일본의 나오키 문학상[3] 수상작으로 일본과 한국 양국에서 모두 큰 주목을 받았다. 대체로 기존의 재일한인 문

1 재일한국인의 호칭은 매우 다양하고 저마다 역사적 맥락을 가지고 있다. 이에 관한 연구는 이미 많이 이루어졌으므로 본고에서는 생략한다. 본고에서는 '재일한국인'을 기본적으로 사용하지만 인용문 안에서는 그 호칭을 사용한 이의 의사를 존중하여 그대로 사용한다. 호칭에 대한 연구로는 윤인진, 『코리안 디아스포라』, 고려대학교 출판부, 2004 ; 권혁태, 「재일조선인과 한국사회 ─ 한국사회는 재일조선인을 어떻게 표상해왔는가」, 『역사비평』, 2007년 봄, 243~244쪽 ; 서경식, 『역사의 증인 재일조선인』, 형진의 역, 반비, 2012. 등을 참조.

2 金城一紀(1968~)는 재일교포 3세 소설가이다. 마르크스주의자인 아버지에 의해 초등학교와 중학교는 민족학교를 다녔으나 아버지의 전향으로 북한에서 한국으로 국적을 변경했다. 그러나 재일동포가 아닌 코리안 재패니즈(한국계 일본인)로 자기의 국적을 정리한다. 2000년 『GO』로 나오키 문학상을 수상했고 대표작으로 『레볼루션 NO.3』, 『플라이 대디 플라이』, 『스피드』 등이 있다.

3 나오키 문학상은 1935년 소설가 나오키 산주고쇼를 기념하여 제정되었으며 일본의 아쿠타가와 상과 함께 양대 문학상으로 꼽히는 권위 있는 문학상이다. 처음에는 신인 작가를 대상으로 했지만 요즘은 대중소설가로서의 장래성을 중시하다 보니 중견 작가를 포함하게 되었다.

학을 뛰어넘는 발랄하고 젊고 새로운 감각에 의의를 두는 긍정적인 평가[4]를 받았으나, 한편으로는 현재 일본의 문학 및 사회에서 수용 가능한 수준에 영합하면서 재일한국인의 근본적인 문제를 외면하거나 이상화하는 낙관적 경향을 보여준다는 비판적 문제 제기[5]도 있었다. 이 소설은 2001년 한·일 합작 영화로 만들어졌고 25회 일본 아카데미 영화상(2002)의 전 부분에서 수상[6]함으로써 영화로서도 성공을 거두었다. 『GO』를 포함하여 가네시로 가즈키의 작품들이 한·일 양국에서 모두 주목받는 이유는 경색된 이념과 과거적 울분을 넘어서 평범한 대중과의 공감대를 마련한 것에 있다. 이것은 작가 스스로가 말하듯이 『GO』가 재일한국인의 소설이면서도 '자이니치'란 이름을 지움으로써 "비이데올로기적, 비정치적 상품"으로 소비[7]되는 상업적으로 성공한 작품임을 의미한다. 영화 〈GO〉에 대해서 작가는 "엔터테인먼트라는 관점에서 특히 잘된 영화이며 정말 재미있었다. 자이니치를 다룬 영화가 일본 메이저급 영화 배급사의 주도하에 전국 100여 개 개봉관에서 상영된다는 것 자체가 자이니치 문제가 심각한 사회문제라기보다 엔터테인먼트화했다는 것을 보여준다."[8]고 말하고 있다. 재일한국인의 정치적 역사적 위상을 지우고 '나는 나'일 뿐이라는 역사적 진공 상태의 개인을 강조하고 한 젊은이가 성장해가는

4 이재봉, 「경계에서 꿈꾸는 연애, 가네시로 가즈키의 서사전략」, 『오늘의 문예비평』, 2007.5, 222쪽.

5 이승진, 「가네시로 가즈키 〈GO〉론」, 『일본어문학』 56집, 2013, 203쪽.

6 주인공 스기하라 역의 쿠보즈카 요스케는 신인배우상과 최우수 남우주연상을 수상했고 여주인공 사쿠라이(시바사키 코우)와 아버지(야마자키 츠토무), 어머니(오타케 시노부)가 각기 신인여우상, 최우수조연상, 우수조연상을 수상했다. 최우수감독상(유키사다 이사오)을 비롯하여 각본, 녹음, 미술, 음악, 조명, 촬영, 편집 등 전부문의 상을 휩쓸면서 주목을 받았다.

7 박죽심, 「재일 신세대 작가의 새로운 방향 모색」, 『다문화콘텐츠연구』 12집, 2012, 41쪽.

8 신명직, 『재일코리안 3색의 경계를 넘어』, 고즈원, 2007, 168쪽.

과정을 역동적으로 그려낸 창작 스타일이 역사에 무관심한 개인주의 시대의 신세대 취향과 맞아떨어진 면이 있다.

소설 『GO』에 대한 연구로는 기존의 재일 문학과 비교해서 새로움을 평가하면서도 지나치게 이상적인 시각을 비판[9]하거나, 민족과 혼혈에 대한 열린 의식을 통해 변화된 신세대 작가의 민족의식에 의미를 두는 연구[10]가 있고 다문화 교육의 좋은 텍스트로 본 연구[11]도 있다. 영화 〈GO〉에 대해서는 재일한국인 작가가 쓴 소설을 일본인 감독이 영화로 만들면서 어떠한 재현의 차이가 있는지를 비교[12]하거나 그 과정에서 매체의 이데올로기적 구조를 밝히려 한 연구[13]가 있고 민족이라는 이념으로부터 자유로워진 소설의 작가 의식을 반영하기 위한 감각적이고 만화적인 영상의 표현이 두드러진다[14]고 분석한 연구들이 있다. 이상의 연구는 대체로 작가의 국적과 민족의식을 중시하며 그의 작품을 재일 문학이라는 범주 안에서 조망하고 있다. 본고에서는 영화를 기본적인 연구 대상으로 삼지만 영화 장르 특유의 표현과 양식보다는 작품의 전개 방식과 의미를 위주로 분석하고자 한다. 그럼에도 불구하고 굳이 소설이 아닌 영화를 텍스트로 택한 이유는 두 작품의 비교나 차이에 초점을 맞추려는 의도가 아니라 영화가 '달리다'와 'GO'를 시각적으로 더욱 명료하게 드러냄으로써 작품의 역동적인 주제와 특성을 더 잘 반영하고 있다는 이유

9 이승진, 앞의 글, 2013, 203쪽.

10 강진구, 「金城一紀의 〈GO〉를 통해서 본 재일신세대 작가의 민족의식」, 『어문학』 101집, 2008, 327쪽.

11 김주영·김동현, 「다문화교육 텍스트로서의 재일문학」, 『일본어문학』 61집, 2014, 326쪽.

12 박정미, 「영화 〈GO〉에 나타난 '재일' 읽기」, 『일어일문학』 54집, 2012, 414쪽.

13 이영미, 「소설의 영상화에 나타난 문학 소외의 문제」, 『시민일문학』 16집, 경기대학교 인문학연구소, 2009, 188쪽.

14 박명진, 「한일영화에 나타난 인종과 국가의 의미」, 『한국극예술연구』 22집, 2005, 206쪽.

에서이다.

영화의 오프닝은 "이름이란 뭘까? 장미라 부르는 꽃을 다른 이름으로 불러도 아름다운 그 향기는 변함이 없는 것을"이라는 〈로미오와 줄리엣〉의 대사로 시작된다. 외적인 명명의 형식으로서의 이름과 존재의 내적 본질과는 아무런 상관이 없다는 작가의 기본적인 생각을 함축한 표현이다. 이름이란 '타인'과 '나'를 구분해주는 역할을 하는 동시에 사회 구성원으로서 자신의 귀속을 상징[15]하기도 한다. 이 작품은 '재일'과 같은 국가와 민족을 담은 거시적인 이름부터 '스기하라'라는 개인적 이름에 이르기까지 여러 층위의 이름을 문제 삼은 갈등들이 작품의 씨줄과 날줄을 형성하면서 구조화되어 있다. 그러므로 본고에서는 '이름'을 중심으로 〈GO〉에 나타난 주인공의 탈주 욕망을 지하철, 학교, 공원 등의 '공간'이 가진 의미와 관련하여 분석하고 개인의 주체 형성 과정으로 나아가려 한다.

공간은 우리의 사고와 행동 양식 심지어 습관과 같은 무의식적 과정까지도 지배한다. 특히 학교, 군대와 같은 공간은 개인의 사회적 정체성, 동일성을 확증하고 보전하는 (재)생산 과정을 밟고, 사회적 공간에 대한 동일시는 개인과 사회의 동일성을 생산한다[16]고 할 때 공간과 개인은 매우 긴밀한 관계에 있다. 공간의 의미를 분석하는 데 있어서는 푸코의 헤테로토피아라는 개념을 사용하고자 한다. 헤테로토피아(heterotopia)는 '다른, 낯선, 다양한, 혼종된'이라는 의미를 가진 hetero와 장소라는 의미의 topia의 합성어[17]로서 푸코가 권력의 공간에 대항하는 대안 공간으로

15 이은영, 「이름과 언어를 통해 본 재일한국인의 아이덴티티」, 중앙대학교 석사학위 논문(2005) 48쪽. 전성곤, 「재일한국·조선인의 이름과 자아에 관한 고찰」, 『일본문화연구』 26집, 2008, 364쪽에서 재인용.

16 이진경, 『문화정치학의 영토들』, 그린비, 2011, 213쪽.

17 배정희, 「카프카와 혼종공간의 내러티브」, 『카프카연구』 22집, 2009, 44쪽.

제안한 개념이다. 그것은 모든 공간에 대한 이의제기이며 일종의 현실화된 유토피아이자 모든 장소의 바깥에 있는 장소[18]이다. 이는 사회의 지배 질서를 교란시키며 어딘가에 존재하는 현실감을 지닌 장소로서 일상생활로부터 일탈된 공간을 생산한다. 다른 공간이자 타자의 공간이며 모든 공간과 관계를 맺으면서도 그에 저항하는 주변적 공간이다. 기존의 사회 공간과는 대립적인 공간이며 현실의 제도 속에 존재하면서 그것의 닫힌 상태를 위협하는 생성의 공간이다. 변화를 만들고 탈주를 시도하며 반항하는 과정의 공간이고 대안적 유토피아[19]라 할 수 있다. 〈GO〉에서 스기하라가 이러한 헤테로토피아적 공간에서 어떻게 탈주 욕망을 구현하는지 고찰하고자 한다.

2. '재일'이라는 이름 : 국가로부터의 탈주

재일한국인 문학에서 조국/민족이라는 개념은 1, 2세대의 문학[20] 속에서는 갈등의 중심에 있었다. 그러나 3세대 문학에서는 그런 개념 자체가 제외되며, 현재 일본 사회에서 받는 차별로 인해 고뇌하는 '개인'의 모습을 그림으로써 인간의 보편성 문제를 드러낸다. 재일 3세대 문학은 개개인의 내면적 자아에 호소하는 방식으

18 미셸 푸코, 『헤테로토피아』, 이상길 역, 문학과지성사, 2014, 47쪽.
19 정병언, 「저항적 여성공간으로서의 헤테로토피아」, 『현대영미희곡』 20권 3호, 2007, 133~134쪽.
20 재일한국인 작가는 대략 다음과 같이 구분된다. 1세대 작가는 식민지 시기에 일본에 정주한 작가로 김사량과 이회성 등을 들 수 있다. 2세대 작가는 일본에서 태어났지만 해방 이후 민족과 국적 문제로 인한 경계인의 위치에서 살고 있는 양석일, 이양지 등의 작가군이다. 3세대 작가는 민족문제에서 벗어나 새로운 정체성을 확립하고 있는 유미리, 가네시로 가즈키 등이다. 이에 대한 자세한 논의는 김응교, 「이방인 자이니치 디아스포라 문학」, 『한국근대문학연구』 21집, 한국근대문학회, 2010을 참조.

로 주체적인 제3의 위치를 생성하고 있다. 제3의 위치란 특수한 '재일'의 상황과 민족의식을 모두 인정함으로써 독립적인 재일 한민족의 의식을 찾는 것[21]이다.

이러한 3세대 작가들의 경향에서도 가네시로 가즈키의 『GO』는 특히 조국이나 민족으로부터 분리된 개인이 하나의 주체로 형성되는 과정이 중시된다. 물론 아무리 조국과 민족, 역사와 사회로부터 벗어난 완전한 개별적 존재로서의 자아를 구가한다 할지라도 기본적으로 사회적 존재인 인간이 완전한 진공 상태에 놓일 수는 없다. 그러므로 주인공 스기하라는 자기의 존재 기반이 되고 있는 일본이라는 사회 내에서 재일한국인이라는 위치를 어떻게 극복해나가면서 개인으로 주체로 존재할 수 있는지 그 길을 모색하고 있다. 가장 먼저 할 일은 국가라는 거대한 관념으로부터 벗어나는 일이다.

1) 민족학교, 정체된 북한의 실체

한국인이었던 스기하라의 할아버지가 일제시대에 징용으로 끌려오면서 아버지도 일본에서 살게 되었다. 해방 후 한국으로 돌아가지 않고 일본에 눌러 살게 된 그들은 '재일조선인'이었다. 해방 후 사라진 나라인 '조선' 국적을 유지하는 한 남북한 양쪽으로부터 국가의 보호를 받을 수 없고 일본에서는 외국인의 상태에 놓이게 되었다. 따라서 재일한국인은 분단 이전의 '조선' 국적을 계속 유지하는 사람들, 재일한국인 중 많은 이들의 고향인 제주도가 속한 한국 국적을 선택하는 사람들, 당시 재일한국인에게 상대적으로 많은 관심을 보였던 북한의 국적을 선택하는 사람들, 살고 있는 나라인 일본 국적을 택하는 사람들로 나뉘게 된다. 마르크스주

21 장사선, 「재일한국인 문학에 나타난 내셔널리즘」, 『한국현대문학연구』 21집, 2007, 407쪽.

의자인 아버지는 어느 날 갑자기 하와이에 가려면 여권이 필요하다며 북한에서 한국으로 국적을 바꾸어버린다. 이렇게 신념이 아닌 필요에 따라 쉽게 바꿀 수 있는 것처럼 보이는 국적은 그 외적인 편의성에도 불구하고 실제로는 그들의 삶에서 결코 가볍지 않다.

주인공 스기하라는 재일한국인들이 다니는 일본 내의 북한이라 할 수 있는 민족학교에 잘 적응하지 못한다. 특히 서로를 고발하며 자아비판을 해야 하는 총괄시간은 가장 괴로웠는데 그 시간을 빨리 끝내기 위해 교우 중 아무나 고발해서 서로 고통을 주는 비열한 삶을 배우는 시간이었기 때문이다. 급기야 악명 높은 김 선생은 스기하라가 일본 학교로 진학한다는 소문을 듣고 '민족반역자, 매국노'라며 마구 때린다. 공장, 학교, 군대 등에서 미시적 형벌 제도는 시간, 행위, 태도, 언어, 신체 등에 대한 일탈을 처벌한다. 개인들의 몸은 항상 정상 안에 머물러야 하며 그것이 착한 몸이다. 그런 정상적인 질서에 적응하지 않거나 반항하는 자들은 감시, 처벌, 교정의 대상[22]이 된다. 스기하라는 이 모든 영역에서 일탈을 일삼는 학생이므로 처벌의 대상이다. 김 선생에게 사정없는 폭력으로 처벌을 받는 순간 민족학교의 가장 모범생인 정일이 나서서 말한다. "우리는 나라 같은 것 가져본 적 없습니다."

민족학교를 비롯해서 일본 고등학교와 사쿠라이와 만나는 초등학교에 이르기까지 이 작품에는 세 군데의 학교라는 공간이 배경으로 설정되어 있다. 특히 민족학교는 자유를 추구하는 스기하라에게 억압의 공간이자 불안정한 헤테로토피아적 공간[23]이다. 민족학교는 '학교'보다 '민족'이라는 수식어가 더 큰 의미를 갖는 곳으

22 양윤덕, 『미셸 푸코』, 살림, 2009, 42~43쪽.

23 푸코에 의하면 학교, 정신병원, 감옥, 박물관, 극장, 배 등은 대표적인 헤테로토피아적 공간의 예가 된다. 미셸 푸코, 『헤테로토피아』, 이상길 역, 문학과지성사, 2014, 20~24쪽.

로 북한에 의해 주도되는 소규모의 북한 사회라 할 수 있는 곳이다. 인간의 기본적인 자유의 권리가 억압되고, 퇴색한 마르크스주의와 북한 체제의 유지를 위한 억지스러운 통제가 이루어지는 과거적이고 정체된 공간이다. 여기서 스기하라를 비롯한 젊은이들은 숨이 막힐 수밖에 없다. 스기하라가 동의도 공감도 할 수 없는 민족학교의 국가라는 개념에서 탈주를 꿈꾸고 정일이 조국과 체제를 부인하는 순간 민족학교는 흑색의 공간에서 비로소 색채를 가진 공간으로 변모한다.

국가는 새로운 이념의 세계 안에서 일관성을 가진 하나의 사회를 구축하려는 목표를 갖고 개인을 일정한 규칙들로 규격화시키고자 한다. 그러한 목표는 대체로 가장 먼저 학교를 통해 이루어진다. 학교는 그 사회 안에 있고 그 사회의 규칙들을 훈육하고 강제하는 공간이면서도 한편으로는 그에 저항하는 요소를 가진 이질적인 공간이다. 다른 방식이기는 하지만 스기하라와 정일은 이곳에서 처음 탈주를 시작하고 서로를 인식하게 된다. 스기하라는 무조건 질서에 저항하는 방식으로, 정일은 순응하는 듯 보이지만 앞으로 교사가 되어 그 낡은 질서 전체를 바꾸려는 방식으로 각기 탈주를 꿈꾸는 것이다.

현실의 고착화된 국가주의적이고 자본주의적인 배치에 저항하고 이를 위반함으로써 구멍을 내고 다른 배치의 가능성을 보여주는 것이 헤테로토피아이다. 그것은 고착된 배치를 교란하고 불안하게 함으로써 다른 배치로 이동하도록 추동하는 탈영토화의 능력을 뜻한다. 언제 어디서든 현실의 균열을 뚫고 나와 그 배치를 비틀거리게 하고 쓰러지게 하는 힘이 헤테로토피아의 능력인 것이다. 다른 공간을 향한 탈주는 국가의 전횡적 영토화에 의해 제지당하지만 그런 제지는 도리어 다른 배치의 실재성과 가능성이 존재함을 확인[24]해주는 셈이 된다. 민족학교에서 스기

24 이진경 편, 『문화정치학의 영토들』, 그린비, 2007, 238쪽.

하라의 탈주는 탈영토화를 보여주는 동시에 또 다른 세계로의 재영토화를 향해 나아갈 수 있는 자신의 숨은 힘을 확인하는 계기가 된다.

2) 일본 학교, 일본의 축소판

영화의 첫 장면은 젊은이의 힘이 넘치는 역동적인 공간 농구장에서 시작된다. 민족학교를 졸업한 후 일본계 고등학교를 선택한 스기하라는 농구를 하다 말고 문득 '민족, 국가, 단일, 애국, 동포, 지배, 식민, 통합' 등의 거창하고도 이념적인 단어들로 둘러싸여 있는 자신의 위상에 대해 생각한다. 자신을 한국계 일본인으로 인식하는 스기하라를 일본인들이 자신을 '자이니치(재일)'[25]라 부른다며 끓어오르는 분노를 폭발시킨다. 농구장은 스기하라 대 일본인 남학생들의 한바탕 싸움판으로 변하고 그가 보여주는 첫 번째 폭력의 장면은 역설적으로 그의 연애를 가능케 하는 시발점으로 작용한다. 이것은 그의 폭력이 그를 멋진 남성상으로 구현했다는 의미다.

일본 학교는 재일한국인이 일본인들과 경쟁해야 하는 축소된 일본이다. 거기서 스기하라는 일본 학생들과 끊임없이 싸움을 해야 한다. 이 싸움은 일본 사회에서 재일한국인의 힘겨운 경쟁을 암시하며 그럼에도 불구하고 단연 우월한 스기하라는 일본 학교 내에서 소영웅으로 군림하게 된다. 다만 그 승리의 국면이 반사회적인 폭력이라는 점은 재일한국인이 자아를 펼치고 자기를 드러내는 방법이 위험한 양상을 띤다는 점에서 문제적이다. 그러나 폭력이 원시성과 야만성을 담은 강렬한 매력의 요소라는 점에서 스기하라의 정체성의 상당 부분을 차지하게 된다.

일본 학교에서 스기하라가 구축하는 자기만의 공간은 학교라는 일상적인 주위

25 자이니치란 '일본에 있다'는 의미로 잠시 머물다가 언젠가는 일본을 떠날 외국인으로 간주된다는 점에서 일본에서 뿌리내릴 수 없는 존재로서의 재일한국인의 위상을 지칭하고 있다.

공간에서 이탈한 반(反)공간이지만 그 공간과 완전히 단절되지는 않고 간섭받으면서 주위 공간에 반영된 질서를 어느 정도 스스로도 반영하는 공간이다. 이 공간은 한편으로는 출구 없음과 무력감이 지배하며 다른 한편으로는 그럴수록 간절해지는 갈망이 생기는 공간 곧 절망 속의 희망이 존재하는 공간이다. 다른 장소의 사람들과는 구별되는 방식으로 특별하게 행동하지만 극히 순간적이고 일시적이며 혼종성을 띤다는 의미에서 헤테로토피아적 공간이다. 이곳에서 스기하라는 국가와 민족과 조국과 국적 등에 대해 심각하게 생각해보고 그로부터 벗어나는 계기를 마련하는 동시에 연애라는 새로운 희망을 갖게 된다.

이름을 짓는다는 것은 폭력의 극한적인 지점이다. 개인을 그 무엇으로 이름 짓는 것은 하나의 폭력 행위이다. 한 개인을 어떤 한 계급의 구성원으로 만들기 위해 그/그녀의 독특한 주체적 본성을 거부하는 이름은 자신과 주체를 분리시키고 차이의 제도 속에 기록하는 행위[26]이다. '재일'이라는 이름으로 규정지음으로써 개인으로서의 개성을 말살하며 획일화된 범주 안에 강제적으로 한 개인을 밀어 넣어버리는 폭력적 행위에 대해서 스기하라가 반발할 수 있는 방법은 '재일'을 감추거나 그러한 규정을 지은 집단의 일부와 싸움판을 벌이거나 그 집단의 제도에 대한 작은 일탈을 행하는 정도에 불과하다. 십대의 청소년으로서 스기하라는 그런 소소한 행위들을 통해서라도 자신을 규제하고 범주화하려는 제도의 폭력에 저항한다.

스기하라에 앞서 지하철의 치킨레이스를 성공한 바 있는 타카케 선배는 외국인 지문 등록을 하러 행정관서에 다녀온 날 스기하라를 만나 울분을 터뜨린다. 담당 공무원을 때려주고 싶었지만 참았다고 말하는데 그가 공무원에게 폭력을 행사하는 일은 극히 미미한 행위로서 근본적인 저항이나 문제의 해결로 나아가지 못하는

26 라마자노글루 외, 『푸코와 페미니즘』, 이희원 역, 동문선, 1998, 255쪽.

소극적인 반항에 불과하다. 그것을 알고 있는 선배는 그 작은 반항조차 접고 지문 날인이라는 국가적 폭력에 순응하고 만 것이다.

3) 지하철, 일본인과 재일한국인의 대립의 장

스기하라에게는 존경하는 친구 정일이 있다. 정일은 민족학교의 동창으로 민족학교 개교 이래 최고의 수재이다. 민족학교의 선생이 되어 진정한 교육을 하고 싶어 하는 이타적이고 속 깊은 친구이다. 셰익스피어의 희곡을 비롯해서 많은 책을 빌려줌으로써 스기하라에게 새로운 세상을 알려준다. 어느 날 정일은 굉장한 걸 보여준다며 내일 만나자고 한다. 그러나 그들은 영원히 만나지 못한다. 정일이 전철역에서 민족학교 여학생과 일본 남학생들의 사건에 휘말려 어이없는 죽음을 당하기 때문이다. 정일은 스기하라의 치킨레이스를 떠올리며 죽어간다. 정일이 꿈꾸던 생은 뜻밖에도 스기하라처럼 무모할 정도로 거침없고 용감한 생이었던 것이다. 최고의 모범생이 죽어가면서 떠올리는 치킨레이스 장면을 통해 스기하라의 생은 확고한 인정을 받게 되고 청소년들이 선망하는 가장 멋진 자리에 놓이게 된다.

정일의 장례식에서 만난 한 친구는 정일의 복수를 하자고 하지만 스기하라는 민족을 들먹이며 부화뇌동하는 친구를 무시해버린다. 민족이 그렇게 값싼 것이라면 아무런 의미도 없을 뿐 아니라 순수한 정일의 순수한 영혼을 민족이니 국가니 하는 무의미한 놀음의 들러리로 삼고 싶지 않은 것이 스기하라의 마음이었다. "나는 조선인도 일본인도 아닌 뿌리 없는 잡초"라는 유언을 남김으로써 정일은 국적을 무시하고자 하는 욕구와 그럴 수도 없는 현실 사이에서 갈등을 겪었음을 보여준다.

정일이 죽어가는 지하철이란 장소는 일본 내의 재일한국인이 부딪치는 현실적 한계와 민족학교 재학생을 도우려는 선의를 가진 정일의 이상의 추구가 갈등을 빚

어내는 문제적 공간이다. 현실에서 여러 가지의 상충하는 문제들에 최선을 다하는 모습을 보여줌으로써 지하철은 정일의 생에서 가장 중요한 공간이 된다. 지하철에서 일본 학생들의 의도가 그다지 불순한 것은 아니었음에도 불구하고 민족학교 여학생을 두려움에 빠뜨렸고 정일은 본능적으로 위험에 처한 여학생을 도우려는 동포애를 표출했다. 사소한 학생들의 일이 민족 간의 살인이라는 엄청난 사건으로 비화됨으로써 언제든 폭발할 수 있는 재일한국인의 문제적 삶을 보여준다. 지하철이라는 일상적인 공간이 민족학교 교복을 입은 여학생의 등장으로 인하여 갈등을 불러일으키고 정일의 터무니없는 죽음으로까지 확산되는 과정을 통해 재일한국인의 불안한 삶을 재현한다.

여학생이 민족학교 교복을 입지 않았더라면 정일은 그런 일에 휘말리지 않았을 것이고 여학생 또한 또래 남학생들의 장난기 어린 접근에 그토록 두려워하지 않아도 되었을 것이다. 차이가 차별의 근거로 작용할 수 있다[27]는 두려움에서 정일은 여학생이 위태롭다고 여겼고 정일의 말처럼 '나라를 가져본 적이 없었으면서' 오히려 그 나라로 인하여 죽음을 당하는 역설을 보여준다. 정일은 가져본 적 없었던 그 조국으로부터 끝내 보호받지 못하고 일시적으로 일본에 머물다 죽어간 희생자가 된 셈이다.

3. '가족'이라는 이름 : 아버지로부터의 탈주

스기하라는 초등학교 4학년 때부터 아버지에게서 복싱을 배웠다. 아버지는 왼손을 뻗고 한 바퀴를 돌아보라고 하며 말한다. "그 원이 너라는 인간의 크기다, 그

27 이화인문과학원 편,『경계짓기와 젠더 의식의 형성』, 이화여자대학교 출판부, 2010, 22쪽.

안에만 있으면 상처 없이 살 수 있다, 원 밖에는 강력한 놈들도 잔뜩 있다, 그 원을 주먹으로 뚫고 밖에서 무언가를 빼앗아오는 것이 권투다, 상대방이 네 원 속으로 들어와 소중한 것을 빼앗아갈 수도 있다." 스기하라가 권투를 배우기로 결정하는 것은 권투에 대한 아버지의 이러한 가치관에서 비롯된다. 강한 아들로 키우려는 아버지의 권투를 매개로 한 세계관은 재일한국인으로 살아가면서 아버지가 느끼고 생각한 인생관이다. 일단 스기하라가 권투를 배우기로 결심한 이후 아버지의 권투를 통한 세상 살아내기 방법론은 그대로 전수된다. 폭력의 형태를 띤 아버지의 교육이 시작되고 이와 함께 스기하라의 세상으로부터의 탈주도 본격화된다.

1) 경찰서, 정당화되는 아버지의 폭력

아버지의 첫 번째 폭력은 스기하라가 전철역의 치킨레이스와 그에 뒤이은 경찰과의 추격전으로 경찰서에 끌려갔을 때 보호자로서 등장하는 장면에서 보여진다. 아버지는 경찰이 아버지가 맞냐고 물을 정도로 아들을 흠씬 때려주어 경찰의 입을 막고 스기하라를 데리고 나온다. 아버지는 자기 덕에 감옥을 면했다고 하고 어머니는 태연하게 아버지에게 감사하라고 말한다. 스기하라가 "언젠가는 죽일 거야."라는 독백을 내뱉는 순간 아버지의 주먹은 다시 날아든다.

그날 집에서는 아무 일도 없었던 것처럼 따뜻한 저녁식사 자리가 마련되고 아버지는 문득 하와이 핑계를 대며 국적을 고민한다. 명목상 아버지의 국적 변경은 하와이에 가고 싶다는 피상적이고 충동적인 동기에서 비롯된다. 그러나 실은 앞으로 일본에서 살아가야 할 아들에게 조금이라도 나은 환경을 마련해주기 위한 아버지의 배려와 깊은 정이 깔려 있다. 다만 아들에 대한 사랑의 표현에 익숙하지 않은 탓에 뜬금없는 하와이 타령을 늘어놓는 것이다.

권력이 발견되는 곳이라면 어디에서든지 반드시 폭력이 발견되며 권력에 대한 저항이 있는 곳이라면 어디에서든지 완력은 사용될 것이다. 이러한 사실이 대체로 간과되어온 것은 피해자가 진리, 지식, 권리 등에 기초한 권위와 일체감을 느끼거나 그 권위를 믿어왔기 때문[28]이다. 이 작품에서도 재일한국인이라는 경계인의 불안정한 지위로 일본에서 살아가는 데 있어서 근본적인 출발점은 힘으로 자기를 지키는 것이며 그것을 길러주는 것이 아버지의 임무라는 생각이 아버지의 폭력을 정당화하며 아들은 그것을 이해하기에 본질적으로 아버지에 대한 미움을 갖지는 않는다.

한편 어머니는 걸핏하면 집에서 나갔다 들어오기를 반복한다. 이는 자기의 바라는 바를 실현하기 위한 도구이기도 하지만 어머니답지 않은 처신은 붕괴되어가는 가정과 불안정한 가족 관계를 집약한다. 그러나 어머니의 가출은 폭력과 억압으로 무장된 가부장제에 대한 도전이라는 긍정적 측면이 있다. 어머니와 아버지는 사이가 좋을 때면 함께 하와이나 스페인을 여행하기도 하지만 한국이나 북한은 가지 않는다. 그들에게 있어 조국이란 이미 아무런 의미도 갖지 않을 뿐 아니라 애정과 관심의 대상도 아니다. 그들은 실제로는 한 번도 진정한 울타리로서의 조국을 가져본 적이 없고 실체 없는 조국이라는 허상에 헛된 기대를 가졌다가 이제는 상실감만을 가진 세대인 것이다.

2) 바다, 비전을 제시하는 아버지

넘을 수 없는 힘과 폭력의 화신인 아버지는 스기하라를 바다로 데려가서 나란히

28 라마자노글루 외, 앞의 책, 249쪽.

앉아 바다를 바라보며 말한다. "넓은 세상을 봐라. 그리고 스스로 결정해라." 선택권을 받고 처음 인간적인 대접을 받은 기분이 든 스기하라는 '민족학교 최고의 바보이자 또라이'에서 벗어나 일본 고등학교를 가기로 결심하고 한국 국적을 선택한다.

　바다는 '넓은 세계'였다. 스기하라는 아버지와 바다를 보면서 민족학교라는 조그만 원에서 벗어나 넓은 세계로 나아가고 싶다는 생각을 처음으로 하게 된다. 아버지는 비록 몇 번씩이나 스기하라를 죽을 정도로 때려주었지만 권투에 대한 가치관과 바다 사건을 통해서 폭력적인 아버지라는 부정적 이미지를 벗고 생의 지혜와 비전을 제시하는 아버지로서 소위 신뢰할 만한 아버지상을 형성하게 된다. 바다는 현재의 부정적인 삶을 떨치고 새로운 이상과 비전을 제시하는 긍정적 이미지로서 스기하라의 인생에 반전과 새로운 인식의 계기를 제공하는 장소이다. 바다는 이상적 공간이지만 현실에는 존재하지 않는 유토피아의 비전을 제시하는 공간이자, 부재하는 유토피아를 대체할 수 있는 역동성을 가진 헤테로토피아적 공간으로 기능한다. 바다 신은 짧은 장면이지만 아버지와의 관계 형성에서 매우 중요하며 스기하라의 생의 좌표 설정에서도 의미가 있는 공간으로 기능한다.

3) 공원, 아버지에 맞서는 장

　북조선의 귀국 운동[29]으로 수년 전 북한으로 간 동생이 죽었다는 전화를 받고 많이 취한 아버지는 스기하라를 불러낸다. 어린 시절 동생이 어선에 그림을 그려주

29　1959년부터 '북조선의 귀국 사업'이 시행되어 1984년까지 22년에 걸쳐 93,340명이 북한으로 갔다. 대체로 남한 출신인 이들이 귀국을 결정한 이유로는 사회주의 국가에 희망을 걸었다는 것과 일본에서 살기가 매우 어려웠다는 것 등을 들 수 있다. 김영순, 「귀국협정에 다른 재일조선인의 북한으로의 귀국」, 『일본문학학보』 9집, 2000, 416쪽.

고 받은 게를 처음 먹으면서 너무 맛있어서 같이 울었던 추억을 되새기며 북한에 서는 게도 먹어보지 못했을 거라는 처량한 이야기를 한다. 그러자 스기하라는 가 난한 시절의 낡아빠진 이야기가 싫다고 소리치게 되고 이에 화가 난 아버지와 공 원에서 갑작스런 권투 시합을 하게 된다. 아버지에게 일방적으로 폭력의 대상이 되어왔던 스기하라는 비로소 아버지와 정정당당한 시합을 하게 된 것이다.

이 장면은 아버지와 경쟁할 정도로 성장한 스기하라를 보여주며 새로운 세대와 구세대의 대립을 시각화한다. 비록 구세대는 술에 취했고 늙었지만 그 연륜을 무 시할 수는 없다. 잔뜩 긴장하고 경기에 임했지만 스기하라는 아직 아버지에게는 역부족이었다. 비겁한 술수를 써서 이긴 아버지에게 치사하다고 말하자 아버지는 "우리들은 이런 식으로 해서 겨우겨우 승리를 거머쥐었다. 새삼스럽게 방법을 바 꿀 순 없다."며 수단방법을 가리지 않고 목표 달성만을 위해 살아온 생을 인정한 다. 그러나 앞으로 세상은 달라질 것이고 "너희들은 밖으로 눈을 돌려야 한다."고 말한다. 아버지도 이제 스기하라가 더 이상 재일한국인이 아니라 코리안 재패니즈 로 혹은 국적 같은 건 개의치 않고 그저 글로벌 시민으로 살아가야 할 세대임을 인 식하고 있다.

이 권투 시합 장면은 아버지와 마주 서는 세 번째 장면으로 작품의 마무리를 위 한 전환점에 자리하고 있다. 스기하라에게 있어서 아버지는 언제나 대단한 파워를 가진 적이지만 그 바탕에는 거친 세상에서 강한 남자로 살아가기를 바라는 아버지 의 애정이 깔려 있는 탓에 폭력적이지만 따뜻한 정감이 느껴진다. 공원은 부자의 공간으로 경쟁의 장인 동시에 교육의 장이다. 권투 시합의 링을 상징하는 이 공간 에서는 비록 아버지가 승리하지만 더 넓은 세계에 나가서는 아들이 승리하기를 바 라는 것이 아버지의 심정일 것이다. 그러한 아버지를 이해하기에 스기하라는 자신 을 피투성이로 만든 아버지 뒤를 따라 순순히 집으로 돌아온다. 스기하라가 이기

지 못한 유일한 남자인 아버지를 이기는 순간 스기하라는 진짜 어른이 될 것이다.

부자가 집에 도착한 순간 가출한 어머니가 돌아와 있다가 "아버지께 손대면 너 죽고 나 죽는 거야." 하며 빗자루를 들고 나와 스기하라를 마구 때린다. 아버지에 대한 어머니의 이러한 애정은 연이은 가출에도 불구하고 가정이 유지되게 하는 기반이 된다. 반복되는 가출을 통해 불안한 가정을 보여주는 어머니는 한편으로는 그 근저에 깔린 부부애와 가족애를 보여줌으로써 외적인 가정의 위기와 내적인 가족의 끈끈함을 동시에 보여주는 양면적 인물이다. 재일한국인으로 살아가는 일은 어디서나 이러한 양면성을 가진 존재로 살아가는 삶을 요구받는지도 모른다.

4. '나'의 이름 : 개인의 탄생과 주체 형성

스기하라는 집 안팎에서 폭력에 시달린다. 폭력을 싫어하고 때리는 것도 싫어하지만 맞는 것은 더 싫어하기 때문에 싸울 수밖에 없다는 스기하라는 말콤엑스의 "나는 자유를 위한 폭력은 폭력이라 하지 않는다."를 자신의 폭력 행위에 대한 방어적 표어로 삼고 있다. 집 안에서는 아버지의 폭력에 시달리고 밖에서는 자기를 이기려는 도전자들과 수없이 싸워야 한다. 그러나 영화에서 폭력은 스기하라를 멋진 영웅으로 부각시킬 뿐 그다지 부정적인 의미를 담고 있지는 않다. 아버지의 폭력은 아들에 대한 사랑을 바탕에 깔고 있고 자신을 지키기 위한 방어기제로서의 훈련이라는 명목 아래 정당화되어왔으며 학교 안팎에서의 폭력은 스기하라의 명성을 쌓는 기능을 한다. 폭력은 스기하라라는 인물을 형성하는 가장 중요한 미덕 중의 하나로 표현되고 있으며 폭력을 통해 그의 정체성이 형성된다고 할 정도이다.

폭력은 스기하라가 유약한 소년에서 강인한 남성으로 성장하는 과정에서 반드

시 통과해야 하는 통과의례의 중요한 요소로 강조되고 있다. 또한 스기하라는 폭력을 고통스러워하기보다는 그 주체인 동시에 대상으로서 그 안에서 스스로 자신의 길을 찾아가고 있어서 당연히 필요한 요소로 인식한다.

1) 농구장, 폭력을 통한 소영웅의 등장

스기하라를 영웅적 면모를 지닌 주인공으로 각인시키는 몇 개의 사건이 있다. 우선 영화의 첫 장면에 나오는 농구장에서의 싸움 신과 뒤를 잇는 전철 신이다. 사쿠라이가 농구장에서 싸우는 스기하라를 우연히 보고 오랫동안 그를 만날 기회를 기다릴 정도로 폭력이야말로 스기하라의 가장 매력적인 요소 중 하나이다. 농구장 싸움 이후 스기하라는 가히 소영웅으로 부각되고 끝없이 밀려오는 도전자들과 싸워야 했고 점점 유명해진다. 그 싸움들을 '혁명'이라 부르며 자신의 도전과 응전의 과정을 민족학교에서 배운 '혁명 역사'에 비긴다. 그에게 혁명이란 국가를 세우고 정권을 뒤바꾸는 거창한 것이 아니라 지극히 사적인 자기를 세우는 일인 것이다.

그래서 이 작품은 기존의 재일동포 문학의 범주에서 벗어나 있고 이 혁명의 역사가 개인의 이야기이자 연애의 이야기임을 반복적으로 강조하는 것이다. 오로지 개인으로만 존재하고 싶은 욕구, 어떠한 외적인 범주로도 규정되지 않고 오직 나라는 본질적인 자아로만 존재하고 싶은 근본적인 소망이 강조된다. 그는 여러 번 '이것은 내 연애에 관한 이야기'라고 강조함으로써 재일한인의 거대 담론에 예속되지 않으려는 의도적인 소외 효과를 꾀한다. 사적인 연애야말로 개인의 속성을 가장 잘 보여주는 미시사적 영역인 것이다. 그러나 그러한 의도가 강조될 때마다 국적의 문제가 가장 사적인 연애마저 가로막는 삶의 근본적인 걸림돌로 작용함을

도리어 강조하는 결과를 낳는다.

　개인은 권력의 합법적 적용 장소가 되든지 권력에 대한 저항의 장소가 될 수 있다. 개인은 권력을 전복시키지는 못한다 하더라도 적어도 반－진리들에 기초한 현존의 권력 효과를 전복시키는 데는 기여할 수 있는 것[30]이다. 스기하라의 일본 학교에서의 생활은 고정관념에 고착된 가치에 정착하는 대신 끝없이 탈주를 꿈꾸고 실천했던 경계인의 모습을 보여준다. 기존의 집단에 문제를 제기하고 저항하는 자, 당연시되는 것들에 이의를 제기하는 자, 정돈된 질서를 교란하는 자로서 스기하라의 유명세는 중요한 의미가 있다.

2) 지하철, 탈주하는 개인의 탄생

　농구장 사건에서 강렬한 개성을 보여주기 3년 전 이미 스기하라는 소위 슈퍼 그레이트 치킨 레이스를 통해 용기와 강인함을 보여줌으로써 전설적인 존재로 부상한다. 전철이 플랫폼에 들어온 후 달리기 시작하는 목숨을 건 레이스에 성공한 사람은 지금까지 딱 세 명일 정도로 이것은 무모할 정도의 용기를 필요로 하는 것이며 아무나 시도할 수 없는 게임이다. 이 장면을 배경으로 영화의 타이틀 'GO'가 보일 정도로 이 장면은 영화와 스기하라에게 있어서 중요한 사건이다. 10년 전 성공한 선배 하나는 야쿠자의 선봉대로 살다가 죽었고 타하케 선배는 그 강인함에도 불구하고 관청에서 지문을 찍고 외국인 등록을 했다며 씁쓸해한다. 그는 스기하라에게 GO를 외치며 어디론가 사라진다. 남은 건 스기히라뿐이다. 아무리 용감한 치킨레이스의 성공자라 할지라도 두 사람과는 다른 방식의 GO를 찾지 않으면 그

30 라마자노글루 외, 앞의 책, 248쪽.

들처럼 무모한 생의 패배자로 남을 뿐임을 그는 알고 있다.

전철역은 이들에게 탈주의 장이자 그 탈주의 종착점이기도 하다. 무서운 속도로 달려가는 전철이 있는 곳은 현실의 벽을 뛰어넘어 질주하고 싶은 이들의 억압된 욕망의 출구였다. 여기서 지하철은 이상적이나 현실에는 존재하지 않는 유토피아를 대체할 수 있는 역동성을 가진 헤테로토피아적 공간으로 기능한다. 치킨레이스에 성공한 이후 이들은 경찰을 피해 거리를 질주한다. 거리는 감금의 지배 질서로부터 끊임없이 탈주를 시도하며 반항하는 과정에 위치한 공간[31]이라는 의미에서 역시 헤테로토피아적 공간이다. 길은 어느 곳으로나 통하며 막힘이 없으며 모든 공간으로 나아갈 가능성을 내포하며 갇힌 내부가 아니라 탁 트인 외부의 공간으로 가능성의 무대이기 때문이다.

자신에게 주어지는 억압을 넘어서 새로운 가치를 창조하려는 탈주를 감행하는 자야말로 범인을 넘어서는 뛰어난 자가 된다. 탈주는 현존하는 세계를 질서짓고 그 내부와 외부를 가르는 경계선을 허무는 것이다. 다양한 삶의 형태나 활동을 기존 질서의 경계 안에 끼워 맞추거나 배제함으로써 스스로를 유지해가는 그 경계선을 허물고 새로운 세계를 창조하는 셈이다. 한곳에 머물지 않고 끝없이 여기에서 저기로 넘어서려는 경계인의 삶을 보여준 스기하라는 탈주를 욕망하고 감행하는 용기 있는 삶의 주체이다.

3) 호텔, 이름과 경계에 의한 좌절

스기하라는 야쿠자 보스의 아들 가또의 생일 파티장에서 사쿠라이를 만나게 되

31 정병언, 앞의 책, 134쪽.

고 영화는 그토록 강조하던 '연애 이야기'로 넘어간다. 고등학생인 그들의 연애는 인근의 초등학교 운동장에서 음악, 영화, 미래의 소망 등에 관한 청소년다운 이야기를 나누는 것으로 시작된다. 두 사람은 서로 이름을 궁금해하지만 둘 다 각기 다른 이유로 가르쳐주지 않는다.

정일의 죽음 이후 몹시 우울한 스기하라를 위로하기 위하여 사쿠라이가 호텔행을 제안하고 호텔방에서의 이름을 둘러싼 문제적 장면은 작품의 절정 부분에 자리하고 있다. 오랫동안 고대하던 그 순간 스기하라는 자신이 일본인이 아니라 재일 한국인임을 말한다. 순간 사쿠라이는 '한국인은 피가 더럽다'는 아버지의 말을 인용하며 마음을 닫는다. 이 순간 비로소 스기하라는 '리정호'라는 '너무 외국인 같은 이름'을, 사쿠라이는 '츠바키'라는 '너무 일본스러운 이름'을 밝힌다. 그동안 두 사람은 자기 이름이 너무 한국인스럽고 너무 일본인스러워서 서로에게 알려주는 것을 거부해왔다. 그들이 이름을 밝히지 않는 동안 그들은 한국인도 일본인도 아닌 자리에서 개인과 개인으로만 만날 수 있었다. 그러나 이름을 밝히는 순간 그들의 연애에는 국가가 개입하고 민족이 들어온다. 더 이상 과거의 자연스러운 관계를 유지할 수 없다. 스기하라는 자신을 거부하는 사쿠라이를 남겨두고 나가버리고 사쿠라이는 스기하라를 잡지 않고 홀로 남는다.

모든 문화는 세계를 자신들의 내적 공간과 그들의 외적 공간으로 나눔으로써 시작된다. '한국인은 피가 더럽다'고 한 아버지의 말이 내면에 깊이 각인되어 있는 사쿠라이에게는 경계를 통해 자신의 내적 공간은 문화화되고 안전하며 조화롭게 조직화된 우리의 공간인 반면 스기하라가 속한 그들의 공간은 적대적이며 다른 공간이고 위험스러운 혼돈의 공간이 된다. 여기서 경계의 메커니즘은 나와 남, 주체와 타자, 내부와 외부를 가르는 대립적 분할의 기능에 전적으로 귀속되는데 그것은 개인 심리의 개체적 차원에서 특정한 민족 문화의 차원까지 걸쳐 있는 정체성

의 일반 원리에 복무[32]한다. 주인공은 이 경계를 횡단하고 의미론적 경계를 돌파하는 자이다. 스기하라는 작품의 엔딩에서 사쿠라이에게 이 경계를 허물기 위한 말을 폭포수처럼 퍼붓고, 그 이후 그들 간의 경계는 소멸된다. 스기하라는 매번 자신 앞에 놓인 경계를 뛰어넘으려는 강인한 시도들에 의해 새로운 플롯을 만들어내는 의미 형성의 주체자로서 진정한 주인공이 된다.

호텔이란 일시적으로 머무는 공간이다. 집처럼 정주를 목적으로 하는 공간이 아니라 잠시 머물고 떠나는 것이 전제되어 있다. 스기하라와 사쿠라이가 호텔에서 가장 중요한 순간을 함께 보내려 하고 최고조의 갈등이 그곳에서 발생한다는 것은 이 두 사람의 관계를 잘 요약한다. 이들의 관계가 시간과 공간의 제약을 받는 일시적이고 불안정한 관계임을 나타낸다. 이들은 물론 성적인 행위나 관계가 사회적으로 인정받을 수 없는 미성년자라는 점에서 불안정한 시기에 있다.

그러나 더 문제적인 것은 스기하라가 별로 중요하다고 생각하지 않았기에 말하지 않았던 국적 문제를 중요한 시점에 굳이 말하지 않으면 안 되었다는 점이다. 자신이 중요하게 여기든 아니든 상관없이 반드시 사전에 일본인 여자친구에게 말하고 승인이 필요한 과정으로 여기는 듯한 장면은 스기하라도 그 문제를 쉽게 넘겨버릴 수는 없는 것으로 여기고 있었음을 의미한다. 또한 사쿠라이의 갑작스러운 냉담함에서 답이 나오고 그것이 일본인에게는 중요한 문제임이 명확해진다. 연애의 과정에서 제일 중요한 것이 사랑이 아니라 다른 문제 그것도 국적이라는 점은 스기하라가 처한 상황이 매우 사적인 이슈가 아닌 공적인 이슈에 의해 좌우됨을 보여줌으로써 그간 스기하라의 질주(GO)를 단박에 무력화시킨다.

호텔에서 나오자마자 거리에서 스기하라는 다시 이름을 묻는 경찰과 마주치고

32 이화인문과학원 편, 『지구지역시대의 문화경계』, 이화여자대학교 출판부, 2009, 276~279쪽.

외국인등록증을 갖고 있지 않은 탓에 경찰을 밀어뜨리고 달아난다. 그러나 쓰러진 경찰이 염려되어 되돌아온 스기하라는 경찰과 우정을 나눈다. 그들의 공통점은 한국인과 경찰이라는 이름과 조화될 수 없는 자신의 경계와 그에 따른 혼란스러움이었다. 이름이라는 굴레에서 자유롭지 않기는 재일한국인 스기하라나 제복이라는 틀에 갇힌 경찰이나 마찬가지였던 것이다. 결국 이름이 개인을 구속하는 한 그리고 그 틀에서 벗어나려는 탈주를 감행하지 않는 한 언제 어디에서나 누구나 갇힌 존재일 수밖에 없다. 스기하라는 사쿠라이 때문에 절망하지만 경찰과의 우연치 않은 만남을 통해서 다시 제자리로 돌아올 수 있는 계기를 마련한다.

4) 초등학교, 나라는 주체의 형성

반 년 후 성탄절 무렵 사쿠라이는 스기하라에게 전화를 하고 처음 만났던 초등학교 교정에서 만나자고 한다. 이 자리에서 스기하라는 '재일'의 의미를 따진다. 자기는 분명 일본에서 태어나 일본에서 살고 있는데 언젠가는 떠나갈 사람이 일시적으로 일본에 있다는 의미를 담은 '재일'이라고 불리는 부당한 명명법에 대해 화를 낸다. "나는 나란 말이야."를 외치며 구속의 의미를 담은 어떠한 이름 안에도 갇히지 않을 것임을 밝힌다. 사쿠라이는 농구장 신에서 처음 보았던 강렬한 스기하라의 모습을 떠올리며 어느 나라 사람인지 상관없이 스기하라를 좋아한다고 말한다.

처음 만나던 날에 사쿠라이는 스기하라에게 근처에 있는 초등학교에 가자고 한다. 그리고 재회하는 날도 초등학교에서 기다리겠다고 한다. 그들의 연애에서 두 번 다 초등학교를 의미심장한 만남의 공간으로 설정하고 있다. 중학교는 북한식 교육을 하는 민족학교를 다녔고 이후 일본 고등학교를 다닌 스기하라에게 있어서 학교는 순수한 교육의 장이 아니라 국가와 이념이 지배하는 매우 거대한 국가의

축소판 같은 곳이었다. 반면 그들이 초등학교에서 만나는 시간은 밤이고 학교는 비어 있다. 곧 어떤 국가가 지배하는 곳인지 전혀 알 수 없다. 밤중의 초등학교는 복잡한 의미가 개입되기 이전의 장소이고 그러기에 순수한 만남이 가능한 곳이다. '이것은 나의 연애 이야기'라고 몇 번씩 강조하는 스기하라의 마음이 반영된 공간 설정이다. 적어도 연애만큼은 국가/민족 같은 거추장스러운 이념이 개입하지 않기를 바라는 마음의 결과인 것이다.

5. 결론

재일한인 문학의 새로운 장을 열었던 가네시로 가즈키의 〈GO〉는 일단 '성숙'에 관한 이야기다. 성숙 플롯은 아직 인생의 목적이 확실치 않거나 애매모호한 성장기의 절정에 있는 인물을 주인공으로 설정하고 주인공의 도덕적, 심리적 성장에 집중[33]시킨다. 성숙의 플롯, 성장에 대한 플롯은 가장 낙관적 플롯이다. 거기엔 배워야 할 교훈이 있으며 마지막에 가면 주인공은 더 나은 사람으로 변화한다. 성숙은 어른이 되는 과정을 겪는 젊은 사람에게 집중된다. 이러한 작품의 초점은 주인공의 도덕적, 심리적 성장에 있다. 스기하라는 민족학교를 다니는 중학생부터 시작해서 일본계 고등학교를 진학하는 과정에서 자기만의 방식으로 자기가 속한 세계에서 탈주를 꾀하며 연애도 하게 된다. 정일의 죽음으로 국가라는 개념에 대해 더 깊이 인식하게 되고 시간이 흐를수록 성장해가고 작품의 끝에 이를수록 점차 성숙해진다.

'국가'와 '가족'이라는 이름이 공간과 결합하여 어떻게 주인공 스기하라를 억압

[33] 로널드 토비아스, 『인간의 마음을 사로잡는 스무가지 플롯』, 김석만 역, 풀빛, 2001, 281쪽.

하는지, 또한 그는 그 이름과 공간에서 어떻게 탈주 욕망을 구현하여 새로운 공간을 찾아내고 진정한 '나'라는 이름을 찾아가는지를 고찰하였다. 스기하라는 일단 일본과 일본인들이 만들어낸 영토 내에서 탈영토화된다. 그러나 탈주의 욕망을 갖는 그는 일본 학교든 가정이든 나아가 일본이라는 거대한 국가든 그 공간을 자신의 가치관과 세계관을 바탕으로 한 자기만의 개성과 매력으로 재영토화시킨다. 그 과정에서 그는 새로운 주체를 형성하고 국가와 민족이라는 거대하지만 허구적인 관념으로부터 벗어나서 하나의 개인으로 직립한다. 그는 자신이 처한 자리에서 강렬하게 '처음으로 고개를 쳐드는' 인간인 것이다. 그리고 맹렬하게 출구를 찾아 눈을 돌리며 탈주의 욕망을 구현하려 애쓴다. 그 방식은 때로 폭력의 형태를 띠기도 하고 우정과 연애의 방식을 취하기도 하지만 그 기저에 일관되게 흐르는 동사는 GO이다. '달리다'라는 동사가 갖는 역동성은 주인공 스기하라의 내적인 욕망을 잘 반영하고 있으며 청춘이라는 위상과도 잘 맞아떨어진다.

스기하라의 달리는 청춘은 영화에서 수차례 역동적이고 시각적으로 표현된다. GO의 욕망은 교사나 경찰이나 아버지 같은 기성세대와 혹은 동급생들과의 갈등으로 이어지지만 그 폭발적인 에너지가 갖는 힘은 관객에게 민족/국가를 넘어서서 통쾌한 질주의 욕망을 공감하게 하고 만족스러운 쾌감을 동반한다. 그래서 영화는 소설의 '달리다'를 시각적으로 표현하는 장면을 첫 화면에 놓고 관객에게 달릴 준비를 시킨다. 영화의 끝까지 가면 스기하라는 달리는 청춘 영웅으로 부상해 있다. 그는 더 이상 탈영토화된 재일한국인이 아니라 자기만의 새로운 영토를 개척하고 재영토화된 신인류로 서 있다. 그가 재영토화한 영역이 국적과 이념으로부터 벗어난 오직 청춘의 영토라는 점에서 적극적인 공감대를 형성한다.

스기하라는 단지 일본에서만 탈주하는 자이니치가 아니다. 그가 탈주하여 달려가는 곳은 청춘의 세계이고 연애의 세계이며 긍정과 낙관의 미래적 세계이다. 그

러나 그것이 허황된 것이 아니고 현실적 목표가 될 수 있는 것은 그 과정에서 스기하라가 노력하는 자세와 목표를 성취하고 책임질 수 있는 자세를 보여줌으로써 신뢰를 획득했기 때문이다.

들뢰즈는 통제에서 벗어나기 위해서는 비록 사소한 것이라 할지라도 이를 위한 사건을 일으키는 것이 중요하다고 했다. 여기서 사건이란 표면적이건 소규모적이건 간에 새로운 공간을 탄생시키는 것[34]이다. 새로운 공간은 통제와 억압에 저항하는 새로운 주체를 구성하는 잠재성의 지점이다. 이렇게 볼 때 스기하라는 계속 사건을 일으키면서 통제와 억압에 저항했고 그러한 저항의 결과로 새로운 공간을 탄생시킨 인물이다. 그것은 결국 타자에 불과한 재일한국인/청소년을 능동적이고 적극적인 주체로 변모시켰다. 이 작품의 새로움과 매력은 이런 보편적인 공감대를 바탕으로 독자들과 관객들을 사로잡았다.

34 들뢰즈, 『대담』, 김종호 역, 솔, 1994, 196쪽. 이진경 편, 『문화정치학의 영토들』, 그린비, 2011, 164쪽에서 재인용.

재중 한인

8장 타자의 윤리학과 환대의 방식
장률의 〈경계〉, 〈이리〉, 〈두만강〉

이 장에서는 중국 조선족 장률 감독의 〈경계〉, 〈이리〉, 〈두만강〉 등 세 편의 영화를 타자 윤리학의 시각으로 분석하였다. 그의 영화는 국경이라는 인위적인 경계를 넘어선 동아시아를 배경으로 그 지역에 살고 있는 다양한 국적의 사람들과 그들의 경계를 넘나드는 삶을 경계인의 시선으로 그려내고 있다. 디아스포라적 삶에서 비롯된 소수자적 인식은 그의 세계관의 토대로서 영화 창조에서 새로운 지평을 열었으며, 그의 삶에 아로새겨진 이산의 체험은 오히려 그것을 바탕으로 하여 경계를 뛰어넘는 시각으로 확장되었다. 결국 그의 영화는 복잡한 그의 정체성을 기반으로 한 소수자적 실천이라 할 수 있다.

〈경계〉의 인물들은 지상의 모든 경계를 넘어섬으로써 인간에게 내재되어 있는 초월에의 의지와 존엄을 구현하였다. 〈이리〉의 진서는 수동적 존재로 타인의 죄를 속죄하기 위해 대신 고난받는 볼모의 모습을 하고 있다. 진서는 타인의 고난과 불의에 대한 대속적 존재가 됨으로써 주체가 된다. 〈두만강〉의 창호는 비록 어린 소년이지만 책임 있는 존재로서의 인식과 결단으로 인하여 고귀한 존재로 부상하게 된다.

장률의 세 편의 영화 속에서 환대의 양상은 점진적으로 발전해가고 있으며 마침내 어린 소년에게서 환대의 최고 수준을 보여주면서 영화의 내적 성숙을 이루어낸다. 환대가 인간을 향유의 주체에서 윤리적 주체로 변모시킬 수 있으며, 책임을 다하는 대속의 수준까지 나아갈 때 환대의 의미는 완성되고 인간은 존엄한 존재로 나아갈 수 있다. 조선족이라는 복잡한 정체성과 경계인의 위치를 기반으로 한 장률의 영화들은 전세계적으로 다양한 민족과 국적의 사람들이 뒤섞여 살아가는 오늘날, 이방인을 어떻게 대할 것인가에 대한 중요한 시사점을 준다.

타자의 윤리학과 환대의 방식

장률의 〈경계〉, 〈이리〉, 〈두만강〉

1. 서론

1) 문제의 제기

대부분의 영화를 한국 자본을 바탕으로 하여 한국 배우나 스태프들과의 작업을 통해 만들고 있는 탓에 장률[1]의 영화는 종종 한국 영화로 분류되곤 한다. 그러나 그가 한국어로 소통할 수 있는 조선족 동포이기는 하나 명백한 중국 국적의 영화인

[1] 장률(1962~)은 할아버지가 일제시대에 만주로 이주한 이후 길림에서 태어난 중국 거주 조선족으로 연변대학교 중문학과 교수를 하다가 영화감독이 되었다. 중국 최초의 소수민족 감독인 그는 재중동포라는 점에서 한국의 우호적인 관심과 지원을 받고 있다. 2014년 제15회 부산영화평론가협회상 대상/제34회 한국영화평론가협회상 감독상/제1회 들꽃영화상 최우수 다큐멘터리상/2010년 제3회 이스트웨스트 국제영화제 최우수 감독상/제15회 부산국제영화제 넷팩상/제15회 부산국제영화제 아시아영화진흥기구상/2006년 벨기에시네마노보영화제 대상/프랑스 프줄아시아영화제 대상/2005년 제58회 칸영화제 비평가주간 프랑스독립영화 배급협회상/제10회 부산국제영화제 부문 대상/제41회 페사로영화제 대상/2004년 부산국제영화제 부산영상위원회상 등을 수상했다.

장뤼(Zhang Lu)라는 사실[2]은 그를 무심코 한국인의 범주에 넣기에는 곤란한 요소로 작용한다. 그래서인지 그의 영화에 관한 연구는 그다지 많지 않다. 그의 영화에 관해서는 경계, 마이너리티, 여성[3]이라는 키워드로 연구가 시작된 이래 디아스포라[4], 정체성, 공간[5]의 측면에서의 연구가 있고 장률의 영화 제작 과정을 다큐멘터리로 제작하면서 쓴 논문[6]이 있다. 이상이 그에 관한 연구의 거의 전부[7]라 할 수 있고 이 연구들은 대체로 그의 영화에 나타난 경계의 문제를 디아스포라의 입장에서 분석한다는 공통점을 가진다.

영화에 문외한이던 장률은 단편 〈11세〉로 영화 창작을 시작한 이후 〈두만강〉에 이르기까지 약 10년 정도의 기간에 걸쳐 두 편의 단편과 여덟 편의 장편[8]을 만들었고 한국과 세계 영화제에서 호평을 받고 있다. 중국 최초의 소수민족 감독인 그는 현재 활동 중인 6세대 감독들과의 교분도 없으며 중국 영화계에서는 별다른 언급

2 "장률 자신이 장뤼로 존재하는 중국과 장률로 존재하는 한국이라는 공간을 경유하지만 결국 그는 자신의 이름을 張律로 쓰고 Zhang Lu로 읽는 사람"이라는 말에 그의 정리된 입장이 들어 있다. 우혜경, 「다큐멘터리 〈장률〉 제작 연구」, 『영화문화연구』 12집, 한국예술종합학교 영상원 영상이론과, 2010, 191쪽.

3 주진숙·홍소인, 「장률 감독 영화에서의 경계, 마이너리티, 그리고 여성」, 『영화연구』 4호, 2009.

4 육상효, 「침묵과 부재 : 장률 영화 속의 디아스포라」, 『한국콘텐츠학회 논문집』 vol.9 No.11, 2009.

5 임춘성, 「포스트사회주의 시기 중국 소수민족 영화를 통해 본 소수민족 정체성과 문화정치」, 『중국현대문학』 58호, 2011 ; 조명기·박정희, 「장뤼와 영화 〈두만강〉의 공간 위상」, 『중국학연구』 57집, 2011.

6 우혜경, 앞의 글.

7 저서로는 정성일, 『필사의 탐독』, 김소영, 『한국 영화 10경』 등에 장률에 관한 연구가 부분적으로 들어 있다.

8 단편영화로 〈11세〉(2000)와 〈사실〉(2006)이 있고 장편 극영화로 〈당시〉(2003), 〈망종〉(2005), 〈경계〉(2007), 〈중경〉(2008), 〈이리〉(2008), 〈두만강〉(2009), 〈경주〉(2014) 등이 있다. 또한 장편 다큐멘터리 〈풍경〉(2013)이 있다.

을 받고 있지도 않다. 조선족은 중국의 소수민족에 속하지만 한국에 와서 경제적인 활동을 시작한 이후 한국 국적 회복을 요구하고 있어서 두 나라 간의 복잡한 외교적 문제를 제기하고 있는 상황[9]이다. 조선족을 일컫는 한국의 재외동포와 중국의 소수민족은 모국과 거주국이라는 차이는 있지만 국민국가를 중심에 두고 있다는 점에서 같은 입장이다. 양국 사회에서 조선족은 주체와 타자, 중심과 주변, 다수와 소수라는 이분법 속에 위치하는 주변화된 존재[10]이다.

이러한 정치적 특성을 가진 조선족 출신의 장률 감독에 대해서 중국의 입장 또한 복잡해 보인다. 중국 영화와 문화가 5세대 감독들을 중심으로 세계 영화계에 화려하게 등장한 이후 그 뒤를 이은 6세대의 부침을 겪으면서 현재 이렇다 할 감독이 부재하는 상황에서 중국은 장률을 중국의 대표적인 감독의 한 사람으로 존중해야 할 듯하다. 그러나 소수민족의 분리 독립을 절대로 인정하지 않고 강력한 융화 정책을 실시하고 있는 중국의 입장에서 볼 때, 조선족의 삶을 리얼하게 그려내는 그의 영화가 제기하는 문제는 호의적으로 보기 어려운 것이다. 더욱이 장률은 6세대 감독들이 지상으로 올라오면서 정치적으로 둔감해지고 있는 요즘 거의 유일하게 제국주의와 맞서고 있는 영화로 평가[11]되기도 한다. 따라서 중국은 장률과 그의 영화에 대해서 의미를 부여하기 어려운 입장이고 중국 내에서 그에 대한 연구는 거

9 1999년 한국에 와 있는 조선족들은 재외동포법에 대한 위헌 신청을 통해 '고향에 돌아와 살 권리'라는 슬로건으로 이동과 거주의 권리를 주장했으나 당시 주한 중국 대사 리빈은 "조선족은 혈통은 한국 동포이지만 중국은 이중국적에 찬성하지 않는다."고 표명하였다. 조선족은 한국에 와서 일할 목적으로 한국 국적을 원하는 동시에 차세대를 위해서는 앞으로 발전할 중국 국적을 갖기를 희망함으로써 가족 구성원이 국적을 다양하게 갖기를 선호하고 있다. 구지영, 「이동하는 사람들과 국가의 길항관계」, 『동북아문화연구』 27집, 2011, 28~35쪽.

10 구지영, 앞의 글, 17쪽.

11 정성일 · 허문영 · 김소영, 「2006년 한국영화 결산좌담」, 『씨네21』 583호 , 2006.12.29.

의 없는 상황이다.

장률은 국적은 정치가들이 주는 것이고 실상 아무것도 아니라[12]고 하면서 오늘날 국적이라는 것이 인간을 이해하고 문화를 창조하는 데 있어서 과연 얼마나 중요한가에 관한 의문과 시사점을 던지고 있다. 실제로 그의 영화에는 한국, 북한, 중국, 몽골에 사는 사람들이 주인공으로 등장하고 사건은 한국, 중국, 몽골에서 일어나며 등장인물들은 한국어, 북한어, 조선족의 연변어, 여러 지방의 중국어, 몽골어 등의 언어를 뒤섞어 사용한다. 한국, 중국, 몽골 배우가 연기하고 한국, 중국, 몽골과 그 경계에서 촬영되며 한국과 중국의 스태프들이 각 부분에 참여하여 영화를 완성한다. 결국 장률이 중국인인지 한국계 동포인지 그의 영화가 중국 영화인지 한국 영화인지를 명확하게 가늠하는 것은 이미 불가능할 뿐만 아니라 장률에게 국적이나 정체성, 아이덴티티에 대한 질문을 던지는 것은 남한에서뿐이다.[13] 오히려 그 자신이 그것의 무의미함을 영화를 통해 보여주고 있음을 알게 된다. 나아가 바로 이러한 점이 그의 영화에서 가장 중요한 출발점일 수 있다는 인식으로 이끌어간다.

그의 영화는 국경이라는 인위적인 경계를 넘어선 동아시아를 배경으로 그 지역에 살고 있는 다양한 국적의 사람들과 그들의 경계를 넘나드는 삶을 경계선상에서 경계인의 시선으로 그려내고 있다. 그의 디아스포라적 삶에서 비롯된 소수자적 인식은 그의 세계관의 토대로서 영화 창조에서 새로운 지평을 열었으며, 그의 삶에 아로새겨진 이산의 체험은 오히려 그것을 바탕으로 하여 경계를 뛰어넘는 시각으로 확장되었다. 결국 그의 영화는 복잡한 그의 정체성을 기반으로 한 소수자적 실천이라 할 수 있다. 한국 영화 혹은 중국 영화라는 국적의 구별이나 확정보다는 어

12 김소영, 『한국영화 최고의 10경』, 현실문화연구, 2010, 24쪽.
13 우혜경, 앞의 글, 188쪽.

느 한 곳에 속하지 않은 경계인으로서의 영화, 나아가 개인의 영화[14]라는 점이 더 중요해지는 것이다.

본고에서는 그의 영화에 대한 이상의 기본적인 관점을 기반으로 하여 레비나스와 데리다의 타자 윤리학의 입장에서 〈경계〉, 〈이리〉, 〈두만강〉 등 세 편의 영화를 분석하려 한다. 이는 경계라는 외적인 공간의 요소에 집중해서 영화를 분석한 기존의 연구와 달리 장률 영화의 내적인 의미에 다가가게 할 것이다.

2) 타자의 윤리학

오늘날 사회의 급격한 변모로 인하여 이주민, 난민, 망명자 등이 급증하고 여러 가지 측면에서의 소수자들이 출현하면서 한국을 포함하여 전세계에서 공통적으로 타자에 대한 관심이 증폭되었다. 그 결과 그간 주체를 중심으로 전개되던 철학은 타자에 대한 관심으로 방향을 전환하거나 적어도 이를 중요한 관심 영역에 포함시키기에 이르렀다. 그동안 억압받는 존재였던 여성, 소수자, 이방인 등 사회적 약자로서 무시되던 타자는 다양성에 대한 인정을 기반으로 하여 더 이상 강제로 동화시키거나 배제시킬 수 없는 존재로서 새롭게 인식되기 시작한 것이다. 레비나스와 데리다가 특히 타자와 관련하여 주목을 받고 있고 이들 모두에게 타자의 존재는 윤리의 가능 조건[15]이다.

레비나스는 평생 타자를 철학의 화두로 삼고 추구했다. 그는 주체의 주체성을 타인과의 윤리적 관계에서 찾고자 했는데 주체가 주체로서 의미를 갖는 것은 타인

14 장률은 예술가로서 영화를 만드는 것은 우리 민족 우리 땅 우리 동포를 뛰어넘어 하나의 개인으로서 자신의 이야기를 하는 것이 중요하다는 입장이다. 우혜경, 앞의 글, 200쪽.

15 이성원 편, 『데리다 읽기』, 문학과지성사, 1997, 101쪽.

을 수용하고 손님으로 환대하는 데 있다고 보았다. 정치적 사회적 불의에 의해 짓밟히고 고통받는 자의 모습으로 타인이 호소할 때 그를 수용하고 받아들이며 책임지고, 그를 대신해서 그의 짐을 지고 사랑하고 섬기는 가운데 주제의 주체됨의 의미가 있다는 것[16]이다. 데리다 또한 타자에 대한 환대를 제안하는데 그는 나의 거주지를 찾아온 타자에게 이름도 묻지 않고 어떠한 자격도 따지지 않고 아무런 대가도 요구하지 않는 무조건적 환대를 제시한다. 그에 의하면 환대는 주체에 의해 베풀어지는 것이지만 이방인의 권리이기도 하다. 환대는 타인을 그 자체로 받아들이는 타자 중심의 윤리적 방식이고 그런 의미에서 환대는 주체 중심의 윤리에서 타자 중심의 윤리로의 전환을 의미하는 것이다.

레비나스의 타자 윤리학은 타자가 나와 전적으로 다르다는 사실 앞에서 주체가 겸허하게 자신의 한계를 인정하는 데서 출발한다. 레비나스에게 타자의 타자성은 주체 중심으로는 이해할 수 없는 초월성이고 그러한 초월적 타자와의 만남이 나를 윤리적 주체로 만드는 것이다. 타자에 대해 주체가 행할 수 있는 윤리적 태도가 바로 환대[17]이고 이 지점에서 레비나스와 데리다는 만나게 된다.

레비나스는 타자와 관련된 주체의 여러 모습을 향유, 환대, 책임의 개념을 통해 정의하려 했다. 레비나스는 개인이 삶과 맺게 되는 최종적 관계는 향유 곧 행복이라고 강조했다. 그는 주체의 내면성과 유일성은 향유를 통해 구성되며 자아는 향유를 통해 출현한다고 보았다. 여기서는 나의 나 됨과 타인의 타자성은 결코 상대화할 수 없는 절대적 성격을 띠고 있으며 결국 인격은 어떤 명목으로도 전체화할

16 강영안, 『타인의 얼굴』, 문학과지성사, 2005, 33쪽.

17 김애령, 「이방인의 언어와 환대의 윤리」, 이화인문과학원 편, 『젠더와 탈/경계의 지형』, 이화여자대학교 출판부, 2009, 57쪽.

수 없다는 것[18]이 중요하다.

　타인은 내가 개념적으로 구성해내기 이전에 이미 존재하며 나의 욕구 대상으로서가 아니라 자신의 고유성으로 존재한다. 그러므로 타인을 자아에 통합시킨다는 것은 타인에 대한 폭력이 되는 셈이다. 나와는 전적으로 다른 존재인 타자는 낮고 비천함 속에서 배고프고 헐벗은 가운데 나에게 간청하고 호소하는 타인의 얼굴로 나타난다. 이 얼굴은 세계를 지배하고 향유하려는 나의 자유가 부당함을 일깨우고 그의 호소에 응답할 것을 요구한다. 고통받는 타인의 얼굴은 죄책감을 일깨우고 그의 호소를 들으려는 윤리적 책임감을 갖게 한다. 이때 비로소 자아는 향유의 주체에서 책임의 주체로 변화한다. 타인의 호소에 귀 기울이고 그의 요청을 받아들이면 받아들일수록 자기 초월은 강해지고 타인에 대한 책임감도 커진다. 여기서 타자에 대한 책임이란 개개인이 서로를 인식이나 향유의 대상으로 환원하지 않고 서로의 고유성이 실현될 수 있도록 지원하는 상호적 인간관계를 함축[19]한다.

　이렇게 타인의 부름에 응답하고 짐을 짊어지고 자기를 비워 희생하는 것이 책임이다. 타인의 얼굴의 등장으로 타인에 의해 창조된 책임을 '타인에 의한, 타인에 대한 책임'이라 일컫는다. 타인에 의한 책임 곧 타인이 나에게 일깨워준 책임은 나를 살아 있게 만들고 고귀한 영적 존재로 만든다. 나아가 타인의 책임 혹은 죄를 대신 짊어지고 고통받음으로써 대신 속죄받는다는 뜻의 대속을 통해 나는 타자를 위한 책임적 존재로 세워진다. 타인에 대한 나의 책임은 바로 대속적 책임을 의미한다. 레비나스의 책임의 윤리학은 자기 실현의 1인칭적 주체의 성립을 기초로 하

18 강영안, 앞의 책, 126~133쪽.
19 문성훈, 「타자에 대한 책임, 관용, 환대, 그리고 인정」, 『사회와 철학』 21집, 2011, 401~403쪽.

여 2인칭적 타인에 의한, 타인에 대한 책임, 그리고 만인의 만인에 대한 책임[20]의 의미로 나아간다.

2. 향유의 주체에서 윤리적 주체로 : 〈경계〉

1) 이방인의 도래와 환대하는 주인

〈경계(Desert Dream)〉[21]의 항가이(바트얼지 분)는 아내가 딸의 눈 수술을 위해 집을 떠난 후 삭막한 몽골 초원에서 홀로 나무를 심으며 살고 있다. 눈앞의 개인적 이익을 추구하는 대신 사막화되어가는 초원의 미래를 위해 끝없이 묘목을 심고 있는 그는 생의 자세가 남다른 인물이다. 어느 날 탈북자 최순희(서정 분)가 아들 창호와 함께 항가이의 집에 도착한다. 낯선 자가 도래한 경우 그가 안전한 이방인인지 야만적인 타자인지 확인할 수 없을 때 환대는 어려움에 처한다. 환대가 주체에 의해 베풀어지는 동시에 이방인의 권리라 해도 이방인은 주체에게 자기의 정체를 밝혀야 한다. 언어란 권력으로 발휘되는 문화, 가치, 규범을 말하며 언어 지배가 주체를 주체로 만들기 때문이다.

항가이도 처음에는 이들에게 누구이며 어디에서 왔는지를 묻는다. 그러나 최순희 모자는 몽골어를 모르기 때문에 항가이에게 자신들에 관해 소개할 수 없다. 그럼에도 불구하고 항가이는 이들 모자에게 자기의 거주지를 내주면서 음식을 제공하고 환대를 실천한다. 이렇게 환대의 윤리학은 주체 중심에서 타자 중심으로의

20 강영안, 앞의 책, 187~197쪽.
21 2007.11.08. 개봉시 관객 수는 976명.

전환을 의미하는 타자의 윤리이다. 데리다에 의하면 주체 중심의 환대는 내 영토에서의 순응을 조건으로 이방인을 나의 공간으로 초대하는 조건부 환대이며 초대의 환대라 할 수 있다. 반면 절대적으로 낯선 자, 도착한 모든 이방인에게 개방되어 있는 타자 중심의 환대를 방문의 환대, 무조건적 환대라 하여 구별한다. 항가이의 환대는 타자 중심, 이방인 중심의 무조건적 환대이다.

이방인과 마주하는 주체는 주체로서 자기의 지위와 위치를 주장하기 위해 거점을 필요[22]로 한다. 주체에게는 세계 안에서 확고하고 안정적인 위치를 획득하기 위해 거주 공간 곧 집이 필요하다. 인간은 거주를 통해 위협적인 주변 세계로부터 자신을 보호한다. 그리고 그 거점 위에서 주체는 타자를 이방인으로 맞이할 수 있다. 집은 주체의 거주 공간이고 이방인은 주체의 공간에 도래한 타자이다. 항가이는 자기만의 안정된 공간으로서의 거주 개념을 실현할 수 있는 집을 가진 자이며 최순희 모자는 그 집에 갑자기 도래한 낯선 자이다. 이방인/여성/타자인 최순희는 항가이의 공간에 등장함으로써 그에게 이들을 어떻게 대하고 관계 맺을 것인가 하는 새로운 과업을 던져준다. 환대란 이렇게 문지방 혹은 경계선이 문제적 출발점이 된다. 가족적인 것과 비가족적인 것 사이, 이방인과 비이방인 사이, 시민과 비시민 사이, 사적인 것과 공적인 것 사이 등 모든 사이들의 경계를 획정하는 일[23]과 그것을 넘어서는 일이 중요한 선택의 문제가 되는 것이다.

이들이 도착하기 전 항가이는 자신의 집에서 혼자만의 생을 향유하고 있었다. 향유는 개별화의 원리이고 향유를 통해 각 주체의 주체성이 성립된다. 아무도 살지 않는 곳에 혼자 머물면서 사막화되어가는 초원에 꾸준히 묘목을 심는 것은 몽

22 김애령, 앞의 글, 44쪽.
23 데리다, 『환대에 대하여』, 남수인 역, 동문선, 2004, 86쪽.

골 초원이 그에게 주는 햇빛과 공기와 바람에 대한 누림의 체험을 소중하게 여긴 선택적 행위이다. 그의 삶의 방식은 남과 다른 독자적 가치를 추구하는 개별적인 것이며 그의 인격에는 어떤 것과도 바꿀 수 없는 고유성과 존엄성이 있다. 이러한 향유의 주체로서의 항가이는 이미 단순한 존재는 아니다.

그러나 향유의 주체는 무엇을 누릴 때 자신이 아닌 것 곧 타자에 늘 의존한다. 예컨대 숨을 쉬기 위해 공기에 의존해야 하고 갈증을 없애기 위해 물에 의존해야 하는 식이다. 이렇게 향유 속에서 누리는 자유는 절대 자유가 아니라 한계가 있는 자유이다. 그러므로 여기서 또 다른 의미의 주체로의 나아감이 요구된다. 곧 진정한 의미의 주체성 즉 환대로서의 주체성이 성립된다.[24] 그 과정에서 타자가 등장하고 타자와의 새로운 관계를 통해서 초월로의 이동이 가능해진다.

2) 향유와 에로스를 넘어서

항가이의 집에 탈북자 최순희와 아들 창호가 도래한 이후 이들은 가족처럼 지낸다. 집은 외부 공간과 구별되는 내부 공간이다. 집을 통해 자신을 발견하고 깊은 자기의식에 이를 수 있다는 의미에서 집은 내면으로의 전환이 있을 때만 의미가 있다. 레비나스는 집의 친밀성과 부드러움이 타인으로부터 온다고 한다. 다소곳이 나를 수용하는 모습을 한 타인의 등장으로 인하여 영접이 일어나고 내면으로의 전향이 일어나며 이러한 타인, 곧 여자는 집의 내면성의 조건이 된다[25]는 것이다.

항가이의 입장에서 보면 아내가 부재하는 집에 최순희가 등장하면서 가족에 대한 기대와 충족의 가능성이 보인다. 그들은 남편과 아내처럼 집 안팎의 일을 같이

24 레비나스, 『시간과 타자』, 강영안 역, 문예출판사, 1996, 150쪽.
25 강영안, 앞의 책, 137~139쪽.

해나가고 점차 집의 의미를 완성해간다. 창호가 항가이에게 친밀감을 느끼고 그곳에서의 정착 생활을 좋아하게 되자 최순희도 예정보다 오래 머무른다. 항가이 또한 모자를 팔아넘기려는 인신매매범들로부터 탈북자라는 불안한 위상의 모자를 보호해준다. 항가이는 창호에게 우유 짜기를 가르치고 같이 말을 타고 나가서 서낭당 돌무지에 돌을 쌓고 소망을 기원하는 민속신앙을 보여주기도 하고 모래에 나란히 누워 있기도 한다. 순희와 항가이가 호수에서 물을 긷는 동안 옆에서 창호가 수영을 하는 모습은 행복한 가족의 모습처럼 보인다. 더욱이 아내는 항가이가 신념을 갖고 선택한 나무 심기의 의미를 신뢰하지 않고 떠난 반면 최순희는 기꺼이 그 일을 존중하고 기꺼이 동참함으로써 심리적 유대를 강화한다. 나무를 심는 행위는 항가이에게는 초원의 사막화를 막기 위한 일이지만 디아스포라로서 떠돌아다니는 최순희에게는 한곳에 뿌리 내리고 살고 싶은 잠재적 욕망의 표현이다. 그러나 물도 없고 심한 바람이 부는 사막은 묘목이 뿌리를 내리기에는 매우 열악한 환경이고 이는 디아스포라의 생을 마감하는 일이 지난함을 상징하기도 한다.

항가이는 창호에게 크레파스를 사주고 최순희에게 모자를 선물한다. 게르 안에 커튼을 쳐서 모자와의 공간을 분할하는 등 그의 자세는 지극히 공손하고 배려의 손길은 섬세하다. 어느 정도 친밀감이 무르익었다고 여겨질 즈음 항가이는 최순희에게 성적 접촉을 시도한다. 최순희는 그의 환대에 대해 고마워하지만 탈출 과정에서 남편을 잃은 지 얼마 되지 않은 터라 새로운 남녀 관계 형성을 원하지는 않는다. 그녀는 염소를 찔러 죽이는 것으로 자기의 거부 의사를 강력하게 드러내고 항가이는 그런 그녀를 존중한다. 최순희가 성적 요구를 거부하는 이 순간은 항가이에게 중요한 결단의 지점이 된다. 타자의 윤리학은 주체의 입장에서 타자를 받아들이는 것이 아니라 타자의 '전적인 다름' 앞에서 주체가 겸허하게 자신의 한계를 인정하는 데서 출발하기 때문이다. 타자의 타자성은 주체 중심으로 세워진 체계로

는 파악할 수 없는 초월성이고 주체는 이러한 타자와의 만남을 통해 윤리적 주체가 되는 것이다. 항가이는 이 순간 향유의 주체에서 윤리적 주체로 변모한다.

최순희가 갖는 힘은 그녀의 얼굴[26]에 드러난 상처받을 가능성과 무저항성에서 온다. 외부적인 힘에 대해서 저항이 불가능하기 때문에 도리어 강한 도덕적 호소력이 나오는 것이다. 항가이는 무력으로 그녀를 범할 수도 있지만 그녀의 무력함 자체에 들어 있는 명령에 복종한다. 타인의 얼굴, 나를 마주 보는 타인의 얼굴, 나에게 말을 거는 타인의 언설은 나의 자아중심적인 세계 질서를 깨뜨린다.[27] 최순희는 떠돌아다니는 이방인이고 과부라는 비천함의 차원에 머물러 있지만 그 무력함 때문에 도리어 그녀를 섬겨야 함을 항가이는 깨닫게 된다.

항가이와 최순희의 관계는 주체와 타자 간의 환대를 중심으로 한 매우 윤리적인 관계이다. 그러나 제3자의 출현은 이들의 관계에 역학 변동을 유발한다. 두 사람의 성관계가 이루어지지 않는 대신 그들은 각자 다른 사람과 관계를 맺는다. 말을 타고 지나가는 유목민 여성이 항가이의 집에 등장하는 순간 처음으로 최순희는 거울 앞에 앉아 얼굴을 들여다보고 입술을 바른다. 최순희의 억압된 욕망을 일깨우는 그녀는 항가이와 술을 마시며 사랑을 속삭이고 싶다는 노래를 부르고 초원에서 거침없이 섹스한다. 그녀는 최순희를 대체하여 에로스의 대상이 되는 여성이며 거리낌 없고 자유로운 성적 주체이다. 누구인지 알지도 못하고 알 필요도 없이 원초적 욕망만이 발산되는 관계를 통해 항가이는 자신의 욕망을 실현하고 여자는 아무런 망설임 없이 떠나간다. 창호에게 나도 너만 한 아들이 있다는 이야기를 하고 돌

26 레비나스가 얼굴의 철학을 거론하면서 서구의 주체 중심의 철학에서 타자의 윤리로 나가는 통로가 열렸다. 얼굴은 한 존재가 세계와 접촉하는 방식이고 타인의 절대적인 무기력과 주인됨을 동시에 계시한다. 임옥희, 『채식주의자 뱀파이어』, 여이연, 2011, 211쪽.

27 김연숙, 『레비나스 타자윤리학』, 인간사랑, 2001, 125쪽.

아서는 여자는 최순희와는 대조적인 사랑의 방식을 보여준다. 최순희에게 있어서 남자와 성관계를 맺는다는 것은 이제까지의 손님으로서의 삶이 아닌 특별한 관계로의 진척을 의미하는 것으로 인식되기에 유부남인 항가이와의 관계에 응하기 어렵다. 따라서 그녀는 항가이가 비교적 선량하고 신뢰할 만한 남자임에도 불구하고 그의 제안을 거부할 수밖에 없다.

그러나 막상 항가이가 다른 여자와 친밀한 관계를 보이자 그녀는 자신에게 억압해온 욕망이 있다는 사실을 인식하게 된다. 최순희는 자기 감정을 내밀하게 감추는 인물이기에 겉으로 감정을 표출하지는 않는다. 그녀의 감정이 드러나는 것은 항가이가 부재 중일 때 창호에게 친절하게 대하던 젊은 군인과의 관계를 통해서이다. 처음에는 남자의 강제로 시작되었으나 그간 억압해온 최순희의 욕망이 분출된다.

주체는 오직 타자에게 베풀기만이 허락될 뿐 아무것도 요구할 수 없다. 그러므로 항가이는 최순희에게 아무것도 강요할 수 없다. 그러나 제3자는 현실에 속한 자로서 그의 등장을 통해 주체의 환대와는 다른 방식의 법이 출현하게 된다. 제3자는 무조건적인 베풀기란 있을 수 없음을 일깨워준다. 제3자는 관계에서는 배신이 가능하다는 것을 알려주며 폭력의 문제까지 대두된다. 제3자의 등장은 무조건적 환대의 종결과 법이 지배하는 현실 세계로의 진입을 의미[28]한다. 군인은 친밀한 관계에서 급작스러운 성관계로 이행함으로써 환대에서 배신으로의 전환을 보여준다. 그는 언제까지나 대접받고 존중받는 타자란 있을 수 없고 받은 만큼 돌려줘야 한다는 상대성을 주장하는 셈이다. 그를 통해 최순희는 냉혹한 일상의 법이 지배하는 현실 세계로 돌아오게 된다. 창호는 항가이가 도시로 가족을 만나러 떠나면

28 한용재, 「핀터극에 나타난 환대의 문제」, 『현대영미드라마』 18권 3호, 2005, 259쪽.

서 주었던 총으로 군인을 쫓아낸다. 이 순간 창호는 총이라는 항가이의 상징적 대리물을 통해, 그들을 보호해주던 항가이를 대신하여 주체의 자리에 선다.

항가이가 베풀어주던 무조건적 환대에서 현실로 돌아오면서 그녀는 떠나야 할 시점이 온 것을 깨닫는다. 타자의 권리에서 현실로의 귀환을 통해 최순희는 다시 길을 떠난다. 북한과 몽골의 경계에서 환대와 현실의 경계를 넘나들던 탈북자 모자는 다시 몽골과 한국의 경계를 향해 길을 떠난다. 사막과 초원을 지나 끝없이 길을 걷는 모자 앞에 큰 다리가 나타난다. 그리고 잠시 후 그 다리에 항가이가 소망을 빌 때마다 서낭당에 매던 푸른 천이 가득 묶여 바람에 나부끼는 모습으로 영화는 끝난다. 항가이의 소망과 모자의 소망이 지상의 모든 경계를 넘어 바람을 타고 하늘로 전해지는 환상적인 장면이다.

항가이는 국적을 초월한 무조건적 환대를 통해 향유의 주체에서 윤리적 존재로 나아간다. 최순희는 환대에 대한 반대급부로서의 성적 대상화를 강경하게 거부함으로써 비록 오갈 데 없는 비천한 과부라는 타자의 처지에 있을지라도 자신을 비굴함으로 떨어뜨리지 않고 고결함을 지키는 모습을 보여준다. 그들은 지상의 모든 경계를 넘어섬으로써 인간에게 내재되어 있는 초월에의 의지와 존엄을 구현하였다.

3. 무조건적 환대와 대속의 고통 : 〈이리〉

1) 순전한 줌과 비움의 주체

1977년 11월 11일 전라북도 이리시 이리역에서 30여 톤에 이르는 고성능 폭발물을 싣고 정차 중이던 한국화약의 화물열차가 폭발했다. 이 사고로 인한 인명 피해는 사망자 59명, 중상자 185명, 경상자 1,158명 등으로 총 1,402명에 달한다. 피

해 가옥 동수는 전파가 811동, 반파가 780동, 소파가 6,042동, 공공 시설물을 포함한 재산 피해 총액이 61억 원에 달했으며 이재민 수는 1,674세대 7,873명이나 되었다. 이 사고 뒤 '이리'라는 지명은 '익산'으로 바뀌었고, 영화 〈이리〉[29]가 제작되던 2007년은 대다수의 사람들에게서 잊혀진 가운데 이리역 폭발 사고 30주년이 되는 해였다.

장률이 "이 영화는 감독이 만드는 영화가 아니라 공간이 만드는 영화"라고 밝혔을 정도로 영화는 세월의 흔적을 고스란히 간직한 익산에서 인공적인 가감 없이 촬영되었다. 사고 현장에서 살아가는 진서(윤진서 분), 태웅(엄태웅 분) 남매의 삶은 힘겹기만 하다. 배우의 이름을 극중 인물의 이름으로 삼은 것은 30년 전의 이리역 폭발 사고를 알지도 못하고 30년 후를 살아가는 배우들에게도 그 사건이 어떤 흔적으로 남아 있을 수 있다는 인식에서다. 한 장소에서 일어난 어떤 사건이 그것을 모르는 사람들에게 어떻게 영향을 미치고 그들의 삶과 어떤 상관성을 갖는가에 대한 연결고리를 찾아보려는 의도일 것이다. 실제로 이리는 이 영화를 통해 폭발 이후의 폐허가 된 도시로 부활하고 여전히 상흔을 간직하고 있는 인물들을 통해 재생한다. 포스터에 들어 있는 '우리는 당신이 기억하지 못하는 과거의 모든 것'이란 문구는 이들 남매가 이리의 잊혀진 30년 역사이며 고통의 기억임을 집약해준다.

영화는 이리역 폭발 사고 30주년을 취재하는 방송에 진서가 인터뷰하는 장면으로 시작된다. 사라진 도시 이리의 흔적을 여전히 품고 사는 진서는 엄마 뱃속에서 사고의 충격을 받고 태어났다. 진서는 좀 모자라다는 손가락질을 받으며 성폭행에 무방비로 노출되고 임신과 유산을 반복한다. 오빠 태웅은 진서를 돌보는 일이 힘에 부치다. 어차피 성폭행을 피할 수 없다면 차라리 병원에서 불임 시술을 할 수

29 2008.11.13. 개봉시 관객 수는 2,238명.

없느냐는 질문을 하기도 한다. 중국어 학원에서 일하는 진서는 노동의 대가로 돈을 받지 못할 뿐 아니라 학원 수강생에게 성폭행까지 당한다. 노인회관에서 노인들을 뒷바라지하지만 한 노인은 진서를 추행하고 죄책감으로 자살한다. 더욱이 베트남 참전 전우회 남자들은 진서를 집단 성폭행한다. 진서를 둘러싼 남자들은 대부분 이렇게 위험하다.

그 틈에서 살아가는 진서는 장률에 의하면 천사다. 장률은 노인이 자살하고 난 다음 진서가 터널을 걸어가는 장면을 찍을 때, "사람을 구하는 데 실패한 천사가 걸어갈 때, 천사가 흔들리는 걸 보여주기 위해 핸드헬드로 찍었다."[30]고 한다. 천사라는 표현은 장률이 의도한 환대의 극한을 보여준다. 진서가 지상의 현실적 계산법으로는 도저히 불가능한 일을 하는 매우 비현실적인 인물임을 의미하는 것이다. 따라서 지상에서의 진서는 현실에 발을 딛고 있지 않다. 삶의 모든 과정에서 진서의 몸은 자신의 것이면서도 정작 자신에게 속해 있지 않다. 진서는 타인의 잘못과 죄를 대신 짊어지고 고통받음으로써 그것을 속죄받는 자리에 서 있는 인물이다. 그러나 이것은 진서의 자유로운 선택에 의한 것이 아니라 타율성에 의한 것이다. 자신이 기억하기 이전에 이미 타인을 위한 인질로 사로잡힌 것이며 타인의 대리자로 선택받은 것이다. 결국 이러한 진서의 고통은 대속적 책임이라 할 수 있다.

핍박받는 진서는 자기를 부르는 타인을 거부하지 않고 무조건 환대한다. 환대는 이름의 말소를 전제로 한다.[31] 그가 누구든 그의 이름이 무엇이든 그의 언어가 무엇이든 어떤 종족이든 개의치 않고 그가 원하는 대로 자신을 내준다. 타인이 비록 고통을 주고 악을 행할지라도 타인을 수용하고 환대하는 진서는 완전히 수동적인 주

30 정성일, 『필사의 탐독』, 바다출판사, 2011, 524쪽.
31 데리다, 앞의 책, 143쪽.

체로 서 있다. 나를 주격으로 내세우는 것이 아니라 목적어로 내놓고 부름에 응답하는 진서는 철저한 자기희생과 순전한 줌을 보여준다. 진서의 줌과 희생은 어떤 반대급부도 기대하지 않는다. 계산이 전혀 개입되지 않는 이러한 선의 실천은 일반적인 존재의 차원에서는 한없는 어리석음이지만 존재를 넘어서는 어떤 탁월함을 보여준다. 자신을 완전히 비우고 자신을 타인을 위해 내놓는 것이 줌의 핵심이다. 자기 비움이 자기를 잃는 지점에까지 이르고 실제로 돌아오는 것이 전혀 없어야 순전한 줌이 가능하다. 내게 고통 없이 타인에게 줌은 불가능하다. 진서는 도리어 자신의 부족한 부분 때문에 계산할 줄 모르는 완전한 비움의 주체가 될 수 있고 순전한 줌의 실천자가 된다. 레비나스는 줌과 바침은 정신적 행위가 아니라 몸으로 하는 행위임을 강조한다. 줌과 바침은 몸이 있는 존재에게만 일어나며[32] 존재의 고통과 잔인성을 대신 속죄하고 짊어지는 존재가 진정한 주체가 된다. 주체의 대리가 타자 윤리의 핵심이고 그로 인해 수반되는 주체 윤리는 타인을 위한 속죄, 희생, 사랑이다.[33] 진서가 성폭행에 자신을 내주는 일은 심지어 한편으로는 쓸모없고 무의미한 일이라 할 수 있지만 동시에 진서를 다른 이들과는 전혀 다른 윤리적 존재, 대속적 주체로 서게 하는 일이다.

2) 수동적 존재의 무한책임

진서는 가진 것이 없으면서도 베풀기를 즐겨하는 환대하는 주인이다. 진서는 늘 단속에 쫓기면서 불안해하는 외국인 불법 체류 노동자를 돕고 따뜻하게 대함으로써 거주 공간 내의 친밀한 타인이 되어준다. 중국에서 온 외국어 강사와 밥을 먹기

32 강영안, 앞의 책, 227쪽.
33 윤대선, 『레비나스의 타자철학』, 문예출판사, 2009, 26쪽.

도 하고 학원에서나 노인회관에서나 눈에 보이지 않는 사람처럼 대우받으면서도 열심히 타인을 위해 일한다. 진서는 자신의 몸을 자기를 위해 사용하지 않고 타인에게 베풀기 위해서만 사용되도록 온전히 내놓는다. 그것은 무조건적 환대이다.

데리다에 의하면 무조건적 환대는 거의 불가능하다. 그러나 진서는 주체와 타자의 개념 구분이 없이 일반적인 현실에서는 불가능한 수준의 환대의 차원까지 도달한다. 프랑스어에서 주인은 손님이라는 말과 동일시되는데 진서는 주인인 동시에 손님으로서 완전한 수동성을 실천한다. 그녀는 너무나 순수한 영혼의 소유자이므로 전적으로 무죄하다. 그러므로 세상의 모든 잘못을 짊어지고 가는 대속의 실천자의 자리에 서게 된다. 추호의 교만함도 없이 순진무구의 영혼 그 자체로 완전한 대속을 구현한다. 자신에게 성폭행과 임신과 유산이 반복되는 고통이 있어도 그에 개의치 않는다. 아무리 퍼내도 마르지 않는 샘처럼 세상의 고통과 타인의 잘못을 온몸으로 지고 간다.

그리고 그 끝에 오빠 태웅의 살인이 있다. 태웅의 관점에서 진서는 스스로 자기 몸의 순결을 지키지 못하는 여자, 어느 한 남자에게 소속되지 못한 여자, 반복되는 임신과 출산으로 생명이 자라지 못하는 결여된 몸을 가진 여자, 결국 인간으로서 자기의 존엄성을 지킬 수 없는 여자다. 오빠라는 책임감으로 진서를 나름의 방식으로 지키고 돌보려 노력했지만 한계에 다다른 것이다. 진서도 죽음으로 몰아넣고 정성껏 만들던 이리역사 모형도 부숴버린다. 그는 비로소 이리로 상징되는 과거의 흔적과 가족이라는 무거운 짐을 벗고 다른 세상으로 떠날 수 있을 것이다. 그는 친밀한 타인으로서 진서가 행한 환대와 대속의 생의 의미를 전혀 모른다.

사로잡힘, 핍박 등은 타자와의 관계 속에서 응답을 요구하는 것이며 윤리적 의미에서 모든 사람을 위해 책임을 지닌 존재로 세움받았다는 것을 의미한다. 사로잡힘은 내 편에서 아무런 선택 없이 타인의 고통과 잘못으로 짐을 지는 것이다. 진

서는 수동적 존재로 타인의 죄를 속죄하기 위해 대신 고난받는 볼모의 모습을 하고 있다. 이렇게 타인의 고난과 불의에 대한 책임을 지고 대신 짐을 지는 존재, 대속적 주체가 됨으로써 진서는 책임 있는 주체가 된다. 타인을 위한 대속이야말로 진서를 한 인격체로, 이성적이고 합리적인 존재로 만들어주었던 것이다.

오빠에 의해 강으로 끌려 들어가 죽음으로써 진서의 대속의 생은 마침내 완성된다. 진서를 죽음으로 이끄는 물은 또한 재생의 상징이다. 진서는 영화의 마지막 장면에서 상징적으로 재생하여 오랫동안 꿈꾸고 연습한 중국어로 또 다른 자아일 수도 있는, 중경에서 온 이방인 쑤이에게 정겹게 인사하며 환대를 실천한다. 진서의 환대는 자기의 육신이 사라진 이후까지 다른 사람에게 영향을 미치고 있다. 한 사람의 환대의 실천은 인간의 한계를 넘어서 인간이 도달할 수 없는 수준까지 이어진다는 것을 의미한다. 이 장면은 진서가 베푼 환대야말로 인간이 알 수 없는 세계로 이어지는 영속적인 초월성의 현현 그 자체임을 보여준다.

장률은 "한국에 오면 폭발하고 난 다음의 황폐함, 그래서 폭발하고 난 다음에 어떻게 살아야 하는가에 대한 질문과 마주하게 됩니다. 〈중경〉이 폭발 직전에 있는 사람들과 공간을 찍은 것이라면 〈이리〉는 이미 폭파되고 잔해만 남은 풍경과 사람을 찍었습니다."[34]라고 했다. 중국의 중경에도 한국의 이리에도 사람이 살고 있다. 중요한 것은 과연 삭막하고 황폐한 그 도시라는 공간에서 사람은 어떻게 살아야 하는가라는 문제일 것이다. 〈이리〉는 진서를 통해서 그 답을 보여준다. 사람이 사람을 대하는 방식을 통해, 폭발하기 전이든 폭발한 후든 그 피폐한 공간에 온기가 흐르게 할 수 있음을 보여주고 있다. 그 답은 바로 환대라는 방식이다.

34 정성일, 앞의 책, 492쪽.





4. 타인에 의한, 타인에 대한 책임 : 〈두만강〉

1) 타인의 얼굴과 책임의 일깨움

〈두만강〉[35]은 여러 가지의 경계로 이루어져 있다. 지리적으로 북한의 함경도와 중국의 연변 조선족 자치구의 경계에 자리하고 있는 두만강은 정치적, 경제적, 사회적, 정서적으로도 경계의 의미를 담고 있다. 평범한 사람들의 공동체 공간인 두만강가의 이 마을은 정치적으로는 중국이라는 국가의 하위공간이며 북한과 한국의 영향력이 개입하는 공간이고 여러 나라가 서로 다른 층위에서 장악하거나 침범하는 이질성의 공간[36]이다. 북한 소년 정진(이경림 분)은 죽어가는 동생을 위해 두만강을 넘어 창호(최건 분)가 사는 마을로 식량을 구하러 오고, 탈북자들은 두만강을 건너 마을로 잠입함으로써 삶을 도모한다. 창호의 아버지는 두만강에 홍수가 났을 때 누나인 순희(윤란 분)를 구하고 죽었으며 이후 순희는 말을 잃었다. 할아버지는 죽으면 두만강이 보이는 곳에 묻어달라 하고, 촌장의 어머니인 치매 할머니는 계속 두만강을 건너 기억 속의 고향에 가려고 한다. 이처럼 두만강은 저마다에게 다른 시간과 공간의 의미를 담고 있는 중층적 의미 공간이다.

등장인물들 또한 경계에 살고 있으며 경계를 넘나들고 있다. 창호와 친구들은 축구를 하는 어린이들의 세계에 속해 있으나 촌장과 두부 장수 용란의 성행위를 엿보면서 어른들의 세계를 넘나든다. 창호는 어머니가 한국에 돈 벌러 가 있고 할아버지, 누나와 살고 있다. 창호 친구의 아버지 박씨는 탈북자를 몰래 실어 나르다가 공안에 걸려 끌려가게 되고 친구는 그로 인해 탈북자를 무조건 미워하게 되어

35 2011.03.17. 개봉시 동원 관객 수는 2,429명.
36 조명기 · 박정희, 「장률의 영화 〈두만강〉의 공간 위상」, 『중국학연구』 57집, 2011, 632쪽.

정진을 고발한다. 이런저런 이유로 부모와 함께 살 수 없는 아이들이 모여 아이와 어른의 경계를 넘나들며 삶을 배워간다.

두만강은 또한 삶과 죽음의 경계를 상징한다. 첫 장면에서 창호가 얼어붙은 강에 누워 있는 것을 용란이 와서 들여다본다. 그리고 사람들이 강에서 얼어 죽은 사람들의 시체를 끌어다 강둑에 놓는 장면이 이어진다. 창호는 죽음의 장소인 강에 엎드려 시체를 모방함으로써 삶과 죽음의 경계를 체험해본다. 이는 영화의 끝부분에서 창호의 죽음과 연결됨으로써 수미상관의 구조를 완성한다. 소년들은 삶과 죽음의 경계에서 살아간다. 정진은 먹을 것을 구하러 강을 건너고 창호와의 약속을 지키기 위해 다시 강을 건너왔다가 죽음의 위기에 처한다. 창호는 그런 정진을 구하려고 목숨을 던진다.

영화는 치매 할머니가 순희가 그린 그림 속의 다리를 건너 꿈에 그리던 고향으로 향하는 장면으로 끝난다. 이 낭만적인 환상은 할아버지가 중국으로 이주한 이래 조선족이라는 중국 내 소수민족의 정체성을 갖고 살아온 장률의 잠재의식을 보여준다. 언젠가 고향으로 건너가 디아스포라의 삶을 접고 정착민으로 살고 싶은 원초적 욕망의 이상적 표현이다. 현실적으로는 언제가 될지 모르는 낭만적 동경이 그림이라는 환상 속에서 구현된다. 폭력과 증오와 전쟁이 난무한 세상, 그리고 그 전쟁의 결과로 여전히 분단국으로 살고 있는 나라의 후손으로서 장률 감독은 영화를 통해 폭력성에 대한 나름의 해결책을 제안하고 있다.

레비나스는 한탄, 외침, 신음, 한숨이 있는 곳에 타자로부터의 도움에 대한 요청이 있으며 이것이 타자와의 관계를 열어준다고 한다. 타자와의 관계에서 완전한 열림이 되려면 고통받는 사람의 호소에 대한 반응과 요청에 대한 응답이 있어야 한다. 가진 것이 없는 자, 가난한 사람, 억압받는 사람 또는 이방인의 호소에 응

답한다는 것은 그를 위해 책임을 진다는 것이며 이것이 윤리적인 것[37]이다. 고통에 처한 타인의 얼굴은 주체에게 윤리적 책임을 일깨운다.

〈두만강〉에는 탈북자들이 도움을 요청하는 사람들로 등장한다. 탈북자가 밤에 창호네 집의 문을 두드릴 때 할아버지는 그를 기꺼이 맞아들여 숨을 곳을 제공한다. 그를 숨겨줌으로써 위험에 처할 수 있다는 생각 없이 일단 그의 방문을 환대한다. 다음 날 순희는 그에게 식사를 제공하고 그의 요청에 따라 술까지 준다. 타인의 얼굴이 도움을 호소할 때 빈손으로 대하는 것은 공허하다. 환대는 경제적인 차원을 통해 구체적으로 실현되어야 하고 할아버지와 순희는 자신이 가진 것 모두를 내놓고 환대를 실천한다. 〈경계〉에서 항가이의 딸은 귀가 멀어가고 있고 〈이리〉의 진서는 어딘가 모자라는 것으로 설정되어 있고 〈두만강〉의 순희는 벙어리다. 여성들은 이렇게 불완전한 몸을 가진 것으로 설정됨으로써 연약함의 의미가 부가되고 그 연약한 여성들이 오히려 환대의 주체가 됨으로써 환대의 의미는 극대화된다.

그러나 이방인은 순희의 환대를 배반하고 도리어 그녀를 성폭행한다. 성폭행은 임신으로 이어지고 순희는 임신 중절 수술을 받으러 병원에 간다. 환대한 여자의 몸에 가해지는 폭력성, 순수한 마음으로 환대를 베푼 순희의 고통은 어떤 의미가 있을까. 레비나스에 의하면 존재의 고통과 잔인성을 대신 속죄하고 짊어짐으로써 순희는 주체가 된다. 대속적 고통이 쓸모없는 일, 아무것도 아닌 일, 무의미한 일이 되고 환대의 결과가 고통으로 되돌아올 때야말로 주체가 주체성을 구성하는 지점이라는 것이다. 고통은 그 자체로는 무의미하지만 타인의 고통을 위한 고통이라면 유의미하다. 타자의 고통은 눈감아줄 수 없는 것이며 내가 피할 수 없는 윤리적

37 강영안, 앞의 책, 225쪽.

상황이다. 이러한 상황을 레비나스는 "나는 타자에 사로잡혀 있다"[38]고 말한다.

누나가 탈북자에게 성폭행당한 사실을 알게 된 이후 창호는 같은 북한 사람이라는 이유로 정진을 미워하게 된다. 그러나 순희는 자신에게 위해를 가한 탈북자 청년과 북한에서 온 소년 정진을 같은 자리에 놓지 않는다. 이미 윤리적 주체로서 자기 생의 중심에 서 있는 순희는 정진에게 여전히 환대를 베풀고 창호를 달랜다. 동생에게 먹을 것을 갖다주라는 순희의 수화를 정진에게 말로 전해주면서 창호는 자연스럽게 순희의 환대를 옮겨 받게 되고 정진에 대한 미움을 해소한다.

2) 환대를 넘어 대속으로

축구 시합 날 정진은 다시 두만강을 건너온다. 정진은 창호와의 약속을 지키기 위해 목숨을 거는 것이다. 정진이 박씨 아들의 신고로 공안에게 잡히는 순간, 정진이 얼마나 창호와의 약속을 중요하게 여겨왔는지를 명백하게 알게 된다. 단지 먹을 것 일부를 나누어준 것에 대한 보답치고는 과도한 신뢰를 보여줌으로써 정진은 그간 자신이 받은 환대에 최선을 다하여 보답하려 한다.

창호는 정진이 위기에 처하자 그를 구하기 위해 자신의 목숨을 던진다. 타인이 고통을 받을 때 내가 어떻게 해야 하는가에 대한 윤리적 질문 앞에서 창호는 최대한의 실천적 행위를 선택한다. 약속을 지키기 위해 목숨을 걸고 온 이방인 정진에 대한 믿음을 책임감으로 갖고자 한 창호의 선택은 타자 중심 윤리학의 진정한 정수를 보여준다. 창호는 정진의 고통뿐만 아니라 그가 속한 탈북자들의 잘못까지도 모두 책임지는 것이고 대속 곧 '자리 바꿔 세움받음'을 실천한다. 타인은 나보다

38 강영안, 앞의 책, 227쪽.

높은 곳에 있는 나의 주인처럼 내가 윤리적으로 행동하기를 명령하며 나는 그 명령을 회피하지 못한다. 타인의 얼굴은 곧 신을 닮아 있다. 신은 타인의 얼굴을 통해서 내게 말을 건네는 것[39]이다.

이렇게 타인에 의해 일깨워지고 창조된 책임이 타인에 의한, 타인에 대한 책임이다. 타인의 일깨움은 창호를 높이 세워주고 창호를 고귀한 영적 존재로 만든다. 평범한 소년에 불과했던 창호는 이방인 정진을 통해 윤리적 존재로 변모하고 〈두만강〉을 이끌어가는 강인한 주인공으로 자리매김한다. 정진의 무력성 때문에 창호는 죽음의 한계를 넘어서서 그를 섬겨야 한다. 만일 정진이 죽는다면 창호의 선행은 그의 죽음과 함께 끝나고 타자로 향한 초월도 하나의 환상에 머물게 된다. 그러나 정진에 대한 선한 행위를 통해 창호는 존재의 무게중심을 나에게서 타자에게로, 나아가 타자의 미래로 옮겨놓는다. 이로써 창호는 유한한 존재로서의 나를 넘어서서 타자를 위한 존재로 바뀌고 죽음의 무의미성과 비극성은 사라진다.

창호가 목숨을 던지는 중요한 순간에 벙어리였던 순희의 말문이 터진다. 멀리 떨어져 있는 이들 남매의 이러한 연결은 타인을 통한 고통과 대속과 그 결과를 상징적으로 보여준다. 창호가 타인의 얼굴을 통한 윤리적 책임을 완성하는 결단의 순간에 창호에 못지않은 환대를 실천한 순희는 뜻밖의 보상을 받는다. 할아버지의 환대는 손녀의 고통으로 이어지고 순희의 환대와 고통 또한 자신에게서 끝나는 것이 아니라 동생을 잃는 더 큰 상실의 고통으로 이어진다. 순희가 정진을 냉정하게 대했다면 창호는 탈북자에 대한 미움의 마음을 지속하게 되고 정진을 위해 목숨을 포기하는 일 같은 것은 하지 않았을 것이기 때문이다. 결국 이들의 환대는 서로 연결되어 영향을 주고 받으며 서로의 고통으로 연결된다. 그럼에도 불구하고 종국에

39 레비나스, 『존재에서 존재자로』, 서동욱 역, 민음사, 2003, 216쪽.

그들이 도달하는 지점은 고통을 넘어서 고결한 윤리적 존재로 서는 일, 진정한 유의미한 주체로 서는 일이다.

순희는 말을 잃은 소녀다. 한국에 돈 벌러 간 어머니의 전화를 받을 수도 없고 성폭행당한 일을 말할 수도 없다. 창호는 순희의 말을 수화로 통역해주는 메신저의 역할을 한다. 정진에 대한 미움이 쌓여 있는 밥상머리에서 뚱해 있는 창호를 통해 순희는 정진에게 먹을 것을 가져가라고 한다. 누나의 말을 전하는 과정에서 창호는 어쩔 수 없이 그 환대의 말을 자기 입으로 하게 되고 그 말이 자기에게서 나오는 순간 그것이 바로 창호의 말이 되고 만다. 순희가 말을 못하는 것은 영화에서 이런 놀라운 장치로 기능한다. 그리고 창호가 타인을 위한 완전한 대속의 자리에 서는 순간 기적이 일어나고 순희의 말문이 터지는 환대의 보상이 주어진다. 결국 창호와 순희는 환대를 둘러싼 하나의 에너지의 흐름을 보여준다. 환대가 주체에서 타자로 중점을 이동하는 윤리학이라 할 때 고통을 대속하는 주체가 윤리적 주체로 세워지는 정신적 충족만이 주어지는 일이지만 영화에서는 지나친 고통을 완전하게 짊어진 남매에게 인간적인 보상을 허락함으로써 환대의 현실적 고통을 어느 정도 완화시키고 있다.

5. 결론

비슷한 시기에 만들어진 〈경계〉, 〈이리〉, 〈두만강〉은 환대라는 관점에서 공통점을 가지면서도 약간 다른 양상을 보인다. 〈경계〉의 항가이는 탈북자 최순희 모자를 타인으로 환대하지만 그 자신이 희생하거나 고통받는 것은 거의 없다. 오히려 아내와 딸이 부재하는 상황에서 유사 가족의 형태를 재구성하고 집의 의미를 완성한다는 점에서 환대의 보상이 충분히 있다. 다만 항가이가 향유의 주체에서 윤리

적 주체로 변모하는 것은 최순희의 성적 거부 의사를 존중하는 지점에서이다. 그 순간 항가이는 타인의 얼굴을 존중함으로써 고귀한 존재로 변모하게 된다. 그러나 제3자인 군인의 개입으로 최순희가 길을 떠나게 되는 과정에서 항가이가 무력하다는 것은 그가 보여준 환대의 한계라 할 수 있다. 타자로서의 여성은 남성으로 하여금 윤리적 주체로 의미 있는 변화를 하게 하는 매개의 역할을 하고 다시 고통의 길을 떠나는 것이다.

〈이리〉에서 진서는 자신을 수동적 주체로 내놓음으로써 무조건적 환대를 실천하지만 오직 현실의 법으로만 세상을 보는 제3자 태웅이 개입하여 환대의 의미는 약화된다. 또한 진서의 무조건적 환대가 한편으로는 대속의 고통을 실현하는 유의미한 것이면서도, 그녀가 온전한 정신이 아니라는 점과 그 결과 수동성이 지나치게 강조된다는 점에서 환대의 의미에는 혼란이 일어난다. 그러나 태웅이 진서를 물에 빠뜨리는 순간 순진무구한 진서의 대속은 비로소 완성된다. 물속에서 상징적으로 재생해서 자기가 자주 서 있던 자리에서 여전히 타인에게 말을 거는 마지막 장면의 진서는 그녀의 환대가 죽음 이후에도 그리고 죽음을 넘어서까지 지속되는 초월적인 것임을 보여준다.

〈두만강〉은 환대의 완결판이라 할 수 있다. 할아버지, 누나, 창호 세 식구가 모두 기꺼이 타인에 대한 무조건적 환대를 실천하고 있다. 그들의 환대는 경제적인 나눔과 위험을 감수한다는 자기 희생에 근거하고 있기에 출발 지점에서부터 진정한 환대라 할 수 있다. 아무것도 묻지 않고 탈북자를 맞이하는 할아버지의 환대에서 시작되어, 환대의 보상 대신 성폭행이라는 고통을 당하면서도 정진을 수용하는 순희의 환대를 넘어, 정진을 구하기 위해 목숨을 던지는 창호의 환대로 이어져 최고의 가치를 발하며 완결된다. 창호는 비록 어린 소년이지만 다른 누구도 하지 못한 대속을 실천함으로써 아무도 도달하지 못한 가장 높은 수준의 환대를 보여준

다. 창호는 책임 있는 존재로서의 인식과 결단으로 인하여 고귀한 존재로 부상하게 된다.

장률의 영화 세 편을 환대라는 키워드로 분석해보았다. 영화 속 환대의 양상은 점진적으로 발전해가고 있으며 마침내 어린 소년에게서 환대의 최고 수준을 보여주면서 영화의 내적 성숙을 이루어낸다. 환대가 인간을 향유의 주체에서 윤리적 주체로 변모시킬 수 있으며, 책임을 다하는 대속의 수준까지 나아갈 때 환대의 의미는 완성되고 인간은 존엄한 존재로 나아갈 수 있음을 보여주었다.

조선족이라는 복잡한 정체성과 경계인의 위치를 기반으로 한 장률의 영화들은 전세계적으로 다양한 민족과 국적의 사람들이 뒤섞여 살아가는 오늘날, 이방인을 어떻게 대할 것인가에 대한 중요한 시사점을 준다. 장률은 내가 거주하는 집이라는 공간에 갑자기 찾아온 낯선 자를 어떻게 대할 것인가라는 매우 현실적인 문제를 던져주었다. 그리고 그의 지극히 조용한 영상언어는 환대라는 답변을 제시해준다. 누구인지 어디서 왔는지 묻지도 않고 내가 가진 것들을 기꺼이 나누어주는 무조건의 환대를 통해 각 개인은 고귀한 인격의 주체로 거듭날 것이며 우리가 사는 공동체는 주체와 타자 모두가 인간의 존엄성을 지키며 성숙한 사회로 나아갈 수 있다는 가능성을 보여준다. 국적이란 다만 정치적인 것일 뿐 개별적 주체로서의 개인은 오직 타자를 환대하는 주체로서 존재할 때 그의 인격을 바로 세우는 진정한 주체가 될 수 있다는 것이다.

세 편의 영화의 엔딩 장면은 모두 환상이라는 공통점이 있다. 〈경계〉에서 최순희 모자는 마침내 큰 다리 앞에 서게 되는데, 그 다리에는 소망을 의미하는 푸른 천이 가득 묶여 바람에 휘날리고 있다. 다리를 건너 도달하게 될 장소가 그들의 디아스포라의 삶을 마감하고 정착할 수 있는 희망의 땅이기를 바라는 기원의 표현이다. 〈이리〉에서는 이미 죽은 진서가 거리에 서서 중국에서 온 쑤이에게 오랫

동안 연습한 중국어로 인사를 건넨다. 진서의 무조건적 환대의 초월성을 상징하는 장면이다. 〈두만강〉에서 치매 할머니는 순희가 그린 그림 속의 다리를 건너 두만강 저편의 고향으로 가고 있다. 할머니는 지금은 동토의 땅이 되어버린 북한을 과거의 추억 안에서 살기 좋은 곳으로 기억하고 있다. 할머니를 통해 이념과 폭력과 전쟁을 다 몰아내고 북한을 그리운 고향으로 재구성함으로써 평화로운 세계로의 지향을 보여준다. 낭만적이고 동화적인 상상력이 작동하는 이 엔딩 장면들은 장률이 희구하는 미래의 이상 세계를 집약하고 있다.

장률이 세 편의 영화에서 일관되게 추구한 환대를 기반으로 한 타자의 윤리학은 탈경계 시대이자 다문화 사회로 급속하게 변모해가는 오늘날의 문제적 상황을 보는 그의 철학적 시선이다. 그의 영화에는 나의 이익과 권리를 포기하고 타인을 받아들일 것, 나와 관계없는 일일지라도 희생하고 책임을 질 것, 고통받는 타자의 호소에 몸과 마음을 다하여 환대를 실천할 것 등이 핵심이 되는 타자 윤리학이야말로 전쟁과 폭력을 넘어서 온 인류가 행복하게 사는 길이라는 사실이 잘 녹아들어 있다.

중국과 한국의 경계선상에서 중국인과 한국 동포라는 경계인으로 살아온 그는 정치적인 선 가르기를 넘어서 인간이 평등하게 자유를 누리며 평화로운 세계를 만들 수 있는 해법을 찾고 있다. 순수하게 인간적인 차원에서의 환대를 실천한 장률 영화의 인물들은 우리가 앞으로 탈북자나 북한 동포를 어떻게 수용해야 하는가에 대한 문제적인 시각을 제시하고 있다.

9장 소수자 영화와 타자의 재현

장률의 〈당시〉, 〈망종〉, 〈중경〉

이 장에서는 최초의 조선족 영화감독인 장률의 영화 중에서 〈당시〉, 〈망종〉, 〈중경〉에 나타난 인물의 재현 방식을 주변인, 하위주체, 디아스포라의 관점에서 분석하였다. 장률은 이중적 타자이자 경계인으로 그의 영화는 소수자 영화의 특성을 갖는다. 빈부 격차, 계급의 재편, 성별 질서의 재구축은 중국 사회에서 가장 두드러지고 잔혹하게 전개되는 현실이고 장률의 영화는 이러한 현실 안의 소수자를 다큐멘터리를 찍듯이 건조한 시선으로 과장이나 가감없이 직설적으로 그리고 있다.

그의 영화에 나타나는 특성들은 다음과 같다. 첫째, 장률의 이중적 타자로서의 정체성은 그의 영화를 공정하고 보편적인 시각으로 인도한다. 둘째, 장률의 영화 안에서 주체와 타자는 명확하게 분리되거나 고정관념에 사로잡혀 있지 않고 유동적이다. 셋째, 장률은 변화하는 사회상을 재현하면서 그 사회를 지탱하는 중요한 가치를 문학에서 찾고자 한다. 넷째, 장률은 언제나 인간을 인간이게 하는 존엄성을 추구하며 소수자 특히 여성에게서 그 가능성을 찾는다. 인간이 인간인 이유를 근본적으로 탐구하는 인문학자 출신의 지식인이라는 그의 이력은 여성과 남성, 주체와 타자의 경계를 넘어서서 인간 본연의 존엄을 추구하고자 하는 의식을 기반으로 한 영화를 창조하였다.

소수자 영화와 타자의 재현

장률의 〈당시〉, 〈망종〉, 〈중경〉

1. 소수자 영화와 타자의 재현

장률은 조선족 최초의 영화감독이자 중국 최초의 소수민족 출신 감독이다. 그는 최근 10여 년 동안 〈당시〉(2003), 〈망종〉(2005), 〈경계〉(2007), 〈중경〉(2008), 〈이리〉(2008), 〈두만강〉(2009), 〈경주〉(2014) 등 일곱 편의 장편 극영화를 만들었고 그 영화들은 한국을 포함한 세계의 여러 영화제에 초청되고 수상[1]도 하면서 주목을 받고 있다. 비록 그의 국적은 중국이지만 대부분의 영화를 한국의 자본과 인력으로 만들고 있어서 그의 영화는 종종 한국 영화로 분류되기도 한다. 현재 그는 한국을 오가며 중국에 살고 있으며 할아버지가 한국인인 재중동포에 속하고 중국어와 함께 연변어도 구사하므로 한국인과 소통할 수 있다.

중국의 조선족인 그의 지위는 소수자[2]라 할 수 있고, 그 나라의 주류가 아닌 자

1 본 연구의 연구 대상 중 〈당시〉는 로카르노, 밴쿠버, 런던, 홍콩, 전주 국제영화제에서 상영되었다. 〈망종〉은 칸영화제 감독주간에서 상영되었고 칸영화제 비평가주간 ACID상, 이탈리아 페사로영화제 대상, 부산영화제 뉴커런츠 부문 대상을 수상했다. 〈중경〉은 서울독립영화제와 시네마디지털서울영화제에 초청되었다. 〈경주〉로 한국영화평론가협회상 감독상을 수상했다.

2 소수자란 다수자의 반대어인데 단순히 수적인 비교의 차원은 아니다. 다수적이란 지배적인 것,

리에 속하는 자가 주류가 아닌 방식으로 영화를 만들고 있다는 의미에서 그가 만드는 영화는 소수자 영화의 범주에 넣을 수 있다. 탈북자와 조선족의 삶을 과장하지도 미화하지도 않으며 다만 사실적으로 그려내려고 하는 그의 영화는 '중국에서 제국주의와 맞서고 있는 영화'[3]로 평가되기도 한다. 소수민족을 모두 수용하고 한족을 중심으로 한 하나의 국가를 표방하는 중국의 입장에서 볼 때 소수민족의 삶을 그들의 시선에서 탐구하는 영화는 그 자체로 반체제적일 수도 있다. 그런 의미에서 본다면 그의 영화는 겉으로는 정치적인 색채를 띠지도 않고 지배 이데올로기를 적극적으로 비판하거나 그에 저항하지도 않지만 형식과 비평을 통해 정치적일 수 있는 영화[4]라 할 것이다.

본고에서는 그의 영화 중에서 〈당시〉, 〈망종〉, 〈중경〉을 분석하고자 한다. 첫째, 이 세 편은 등장인물이 모두 주변인, 하위주체, 디아스포라이므로[5] 타자로서의 이들의 삶을 비교하여 소수자의 다층적 의미를 추출할 수 있다. 둘째, 〈두만강〉과 〈경계〉는 북한과 연변, 몽골 등을 넘나드는 경계에서의 삶을 중요시하고 〈이리〉와 〈경주〉는 유일하게 한국을 배경으로 하고 있다. 반면 본고의 연구 대상인 세 편은 모두 감독이 나고 자란 본토로서의 중국을 공간적 배경으로 하고 있

주류적인 것이고 권력이 함축되어 있는 어떤 것이다. 소수적인 것은 그 다수적인 것의 지배적인 권력에서 벗어나는 것이다. 들뢰즈 · 가타리, 『카프카』, 이진경 역, 동문선, 2004, 43쪽.

3 정성일 · 허문영 · 김소영의 2006년 한국영화 결산 좌담, 『씨네21』583호, 2006. 12.29.

4 장 나르보니와 장 루이 코몰리는 전통 이데올로기를 지속적으로 강화하는 영화부터 혁명적인 영화에 이르기까지 영화를 일곱 가지 범주로 나누었다. 그중 '결을 거스르는 영화'는 외연적으로는 정치적으로 보이지 않으나 형식이나 비평을 통해 정치적일 수 있는 영화를 의미한다. 앨리슨 버틀러, 『여성영화』, 김선아 · 조혜영 역, 커뮤니케이션북스, 2011, 17쪽.

5 다른 영화의 등장인물 또한 대부분 이러한 인물 유형에 속하기는 하지만 세 가지의 이유로 공통적으로 묶이는 영화들로 연구 대상을 한정하고자 했다.

다. 경계인으로서의 삶과 타자로서의 삶이 자신의 나라 안에서조차 빈번하게 일어나고 있음을 통해 감독이 탐구하는 주제의 보편성을 볼 수 있다. 셋째, 인문학 교수 출신의 장률은 변화하는 사회상을 재현하면서 그 사회를 지탱하는 중요한 가치를 문학에서 찾고자 한다. 이 영화들에서는 당시를 비롯한 문학적 요소가 영화를 이끌어가는 중요한 바탕이 되고 있다. 이상의 이유로 세 편의 영화를 함께 묶어서 분석하고자 한다.

장률의 영화에 등장하는 인물들은 급격하게 변화하는 세상에서 확고한 자기 자리를 갖지 못하고 부유하는 인물들이다. 〈당시〉에는 이름도 알 수 없는 소매치기 남녀가 등장하고 〈망종〉에는 낯선 지방에 밀려온 조선족 모자가 등장하며 〈중경〉에는 중경어를 버리고 북경어를 가르치는 쑤이가 늙은 아버지와 살고 있다. 그들의 공통점은 주변인이자 하위주체이며 디아스포라로서 힘겨운 삶을 살고 있다는 점이다. 생에 지친 그들은 늘 침묵하며 사소한 기쁨이나 희망조차 없다. 그저 주어진 오늘을 살아갈 뿐인 그들의 삶을 통해 영화라는 가상 세계에서 생을 진실하게 그리고자 하는 감독의 세계관을 볼 수 있다.

본고에서는 이들의 생을 타자의 재현이라는 관점에서 읽어내고자 한다. 주체와 타자는 대립 관계에 있으며 주체의 확립을 위해 타자는 반드시 필요하다. 타자의 존재 없이는 주체가 존재할 수 없기 때문이다. 이 대립 관계에서 주체는 강자의 위치에서 담론을 구성하고 자신들이 이해하기 어려운 것, 싫어하는 것, 나쁜 것을 타자로 정의한다. 이렇게 정의된 타자는 침묵하고 억압되고 주변화된다. 여기서 주목할 것은 타자가 존재하는 곳에는 권력관계가 존재하며 권력관계에는 반드시 이데올로기가 기능한다는 점[6]이다. 〈당시〉의 소매치기 여성, 〈망종〉의 조선족 최순

6 김영숙, 「영화 〈화혼〉 속의 타자, 그 기능과 의의」, 이화인문과학원 편, 『젠더하기와 타자의 형상

희, 〈중경〉의 북경어 강사 쑤이는 남성, 중국인, 권력자, 유산계급, 경찰, 부권, 언어, 민족 등과 관련하여 여러 겹의 타자로 설정되어 있다. 실제로 빈부 격차, 계급의 재편, 성별 질서의 재구축은 중국 사회에서 가장 두드러지고 잔혹하게 전개되는 현실[7]이고 장률의 영화는 이러한 현실 안의 소수자를 다큐멘터리를 찍듯이 건조한 시선으로 과장이나 가감없이 직설적으로 그리고 있다.

2. 주변인과 상사(相思)의 방식 : 〈당시〉

〈당시(唐詩)〉는 장률이 단편 〈11세〉(2001)를 발표한 이후 처음으로 만든 장편영화이다. 당시[8]를 영화의 내러티브에 적극적으로 사용한 이 작품에는 중국 문학을 전공하고 연변대학 문학부 교수를 지낸 그의 이력이 잘 드러나 있다. 여덟 편의 당시가 단조롭고 밋밋한 스토리의 영화에서 시퀀스를 구분하고 있다. 수전증을 앓고 있는 전직 소매치기인 남자는 현재 치명적인 어떤 병으로 죽음을 앞둔 상황이며 텔레비전에서 당시 강좌를 보는 것이 유일한 취미이자 생활의 전부이다. 맹호연의 「춘효(春曉)」, 이백의 「정야사(靜夜思)」, 왕창령의 「부용루송신점(芙蓉樓送辛漸)」, 유우석의 「죽지사(竹枝詞)」, 이상은의 「가생(賈生)」, 왕유의 「상사(想思)」, 왕지환의 「등관작루(登鸛鵲樓)」, 가도의 「심은자불우(尋隱者不遇)」의 순서로 여덟 편의 시가 자막

화』, 이화여자대학교 출판부, 2011, 163쪽.

7 다이진화, 『성별중국』, 배연희 역, 여이연, 2009, 168쪽.

8 중국 당대(唐代, 618~907)에 지어진 시의 총칭으로 이 시기에 작가들의 폭도 다양해졌으며, 많은 시인들이 활약했다. 청대(淸代) 1707년(강희 46)에 편찬된 『전당시(全唐詩)』에 2,300여 명의 시인과 48,900여 수의 작품이 실려 있는 것으로 보아, 그 당시의 상황을 짐작할 수 있다. 당시의 문학사적 의의를 논할 때 주목해야 할 점은 중국 고전시의 형식이 이 시대에 완성되었다는 것이다. 정형화되어 있는 당시의 운율 법칙은 후세 모든 시인들의 규범이 되었다.

과 함께 낭송된다. 중국 문학사에서 매우 유명한 이 시들은 현재 평범한 한 남자의 생에 개입하여 그의 생각과 느낌을 대변하면서 내러티브를 이끌어간다. 시를 관통하는 정서는 애상적인 그리움과 아쉬움이다. 주로 새벽(「춘효」, 「부용루송신점」)과 해질녘(「등관작루」)과 밤(「정야사」) 등 비활동적인 시간에 고향이나 친구 연인을 그리워하는 시들은 고독한 처지에서 침묵하는 주인공의 대사로 기능한다.

죽음을 앞둔 남자는 함께 사는 여자와 먼 곳에 떨어져 있는 아버지, 이웃 노인 정도의 제한적인 인간관계만을 유지하고 있다. 주인공인 남자와 여자는 이름이 알려지지 않으므로 끝까지 그저 '남자'와 '여자'일 뿐이다. 최소한의 정보도 알려주지 않고 그들을 이해할 만한 대사도 주지 않음으로써 관객으로 하여금 인물에 대한 정서적 거리감을 유지한 채 건조한 시선으로 바라보게 한다.

남자는 유일한 가족이라 할 수 있는 여자와도 말을 하지 않으며 심지어는 여자가 집에 들어오지 못하도록 문의 자물쇠를 바꾼다. 남자에게서 소매치기를 배운 여자는 마지막으로 나이트클럽의 금고를 털고 그만두겠다며 도움을 청한다. 남자는 현실적으로 여자의 소매치기로 생계를 유지하는 중이지만 다시 그런 일을 하고 싶지는 않다. 먼 곳에 있는 아버지는 불면증에 시달리며 늦은 시간에 전화를 걸지만 그 전화조차 회상 속에서만 떠오를 뿐 아버지와의 구체적인 대화는 어떤 방식인지 알 수 없다. 늘 마작을 하는 이웃 노인은 어느 날 문이 잠겼다면서 남자에게 문을 열어달라고 한다. 그는 쉽게 문을 열어준다. 그리고 얼마 후 노인이 죽었다며 경찰이 방문하고 그들이 돌아간 후 남자는 자살하려는 듯 총을 입에 물고 서 있다.

영화의 내러티브는 이와 같이 단조롭다. 어딘지 알 수 없는 도시의 주변인이 등장하며 특별한 사건은 일어나지 않는다. 대부분의 영화에 등장하는 개성과 카리스마 넘치는 인물과는 거리가 먼 일상의 인물이 말도 행동도 없이 제한된 공간에서 오갈 뿐이다. 그러나 중심에서 밀려난 소외된 영역이라 할 수 있는 주변은 중심이

갖지 않은 장점을 갖는다. 주변에 존재하는 차별, 억압, 부정, 배제의 경험은 이런 경험 속에서 망가지지 않고 살아남을 때 여기 속한 사람들로 하여금 이러한 불평등과 정의롭지 못함을 식별해내고 비판적 문제의식, 나아가 이러한 문제를 양산해내는 중심과 주변의 위계적 구조에 대한 비판적 관점[9]을 갖게 할 수 있다. 장률의 주변인에 대한 관심은 중심과 주변으로 이원화된 세계에 의문을 제기하는 일종의 저항적 입장이다.

공간은 좁은 아파트의 내부와 복도와 엘리베이터가 전부이다. 감정이 개입되지 않은 채 거리를 두고 관찰하는 감독의 시선에서 방과 문으로 이어진 화면은 장식이 없고 간결하며 수직으로 많이 분할되어 있다. 인물들은 엘리베이터를 타고 내리며 복도를 지나 문을 열고 드나들지만 거리의 모습은 보이지 않는다. 밀폐된 공간 안의 카메라는 이들을 한정된 공간 안에서만 관찰한다. 카메라는 고정되어 있고 화면의 바깥에서 등장한 인물들은 화면을 가로질러 반대쪽으로 나간다. 카메라는 인물을 따라가지 않고 인물이 화면 안으로 들어왔다 나가도록 둔다. 장소에 시선을 고정시킨 이러한 카메라 기법은 인물의 감정선을 따라가는 대신 무감각하게 바라본다. 침묵하는 인물들, 단조로운 식사, 단 한 벌의 옷으로 기호화된 이들은 세계와 소통하지 않는 유폐된 사람들이다.

오히려 말을 하는 사람들은 수도 계량기 검침원, 보험 외판원, 경찰과 같은 외부인들이다. 그들은 조용한 남자의 삶에 불쑥 끼어드는 틈입자들이다. 그들은 개인의 공간에 막무가내로 들어오는 방해자이자 억압자로서 일종의 권력자 그룹에 속한다. 특히 보험 외판원은 세 번이나 방문하게 되고 남자의 결단에 중요한 영향을

9 최현덕, 「경계와 상호문화성」, 이화인문과학원 편, 『경계짓기와 젠더 의식의 형성』, 이화여자대학교 출판부, 2010, 38쪽.

미친다. 침묵으로 일관하던 남자는 수혜자가 혈육이 아니라도 보험금을 받을 수 있느냐고 묻는 것이다.

남녀가 이름 한 번 부르지 않고 대화도 하지 않으며 함께 하는 일이라곤 간소한 식사뿐이다. 미래에 대한 계획이 고작 나이트클럽을 털자는 여자의 불법적인 제안에 대해 동참할 것인가의 여부뿐인 남녀지만 그럼에도 이 작품은 사랑에 관한 영화라고 정의할 수 있다. 다만 이들의 사랑의 방식은 이성 간의 열정적인 사랑보다는 인간적인 상사의 측면이 강하다는 면에서 독특하다. 여자는 소매치기한 돈으로 먹을 것을 사들이고 남자를 떠나지 않으며 남자는 여자가 더 이상 소매치기를 하지 않고 살 수 있도록 보험금을 남겨주기 위해 죽으려 한다. 이들은 침묵을 통해 마음으로 말하는 사이다. 동양적인 사랑의 방식이다.

수전증으로 손을 떠는 그는 더 이상 소매치기를 할 수 없게 된 현실을 함축하며 여자의 부담을 덜어주기 위해 자물쇠를 바꾸어 달고 들어오지 못하게 한다. 여자에 대한 침묵과 냉대에 가까운 소원함은 의도적으로 여자를 멀리하려는 마음을 표출한다. 죽음을 앞둔 그는 당시를 통해 고향 생각에 잠기거나 "얼음같이 깨끗한 마음"(「부용루송신점」)을 지녔던 무죄한 어린 시절과 아버지에 대한 회한을 드러낸다. 42번째 생일을 맞은 남자는 생에 대한 어떠한 희망도 없이 "해가 서산에 지려 하"(「등관작루」)는 순간에 처해 있다. 마지막 시 「심은자불우」는 "소나무 아래에서 동자에게 물으니 / 스승은 약초를 캐러 가셨다고 하네 / 다만 이 산 속에 있으련만 / 구름 깊어 있는 곳을 모르겠네"이다. 이 시는 이웃 노인의 살인 사건은 미궁에 빠지고 여자는 떠나고 남자는 자살하는 영화의 최종적인 상황을 집약하고 암시한다.

일상에서 남자는 자주 손을 씻고 여자는 늘 담배를 피운다. 흰 셔츠를 입고 있는 남자는 어느 날 정성껏 옷을 다리고 수염을 깎는다. 중요한 일을 하기 전의 마음가짐을 보여주는 이 장면은 그가 어떤 결심을 했음을 암시한다. 남자가 의식을 준비

하듯 마음을 다지는 것은 그것이 자기 생의 마지막 선택을 의미하기 때문이다. 현실에서 자기 자리 없이 주변인으로 살아왔던 남자는 여자에게 자기 생의 마지막 순간을 바치는 것이다.

여자는 춤 연습을 한다. 무표정한 여자가 나이트클럽에서 춤을 추게 된 것은 단조로운 일상에 매몰되어 있는 그녀에게 열정을 기울일 새로운 일이 생겼음을 의미한다. 여자가 춤추는 장면은 영화에서 유일하게 역동적이고 평범한 삶에 근접한 장면이다. 죽어가는 남자와 살아남을 여자가 가장 멀리 있는 순간이다. 그래서인지 남자는 여자의 춤 연습을 방해하고 거듭 음악을 끈다. 여자는 할 수 없이 아파트의 복도에서 춤 연습을 한다. 공간에 생기를 불어넣는 대신 낯설게 만드는 그녀의 춤은 아파트에 오가는 사람들의 시선을 받는다. 그녀는 다른 곳에 있어야 하는 존재이다. 삶의 의욕이라곤 없이 암울한 죽음의 그림자가 덮고 있는 아파트에서 그녀는 낯선 존재이다. 그녀가 소매치기를 계획하고 남자에게 도움을 청하고 춤 연습을 하는 모든 과정은 삶에 대한 애착과 의욕이다. 그러나 그 욕망이 뜻하지 않은 남자의 살인으로 귀결되자 그녀는 더 이상 남자와 그의 공간을 견딜 수 없다. 그래서 총을 놓아두고 남자를 떠나는 것이다. 남자는 죽음과 마주 서 있다. 마침내 영화가 끝나야 하는 순간이다. 주변인들의 상사의 방식은 어긋나고 그들은 삶과 죽음이라는 반대 방향을 향해 저마다의 길로 외롭게 나아간다.

3. 하위주체의 침묵과 저항 : 〈망종〉[10]

조선족 최순희는 어린 아들 창호와 중국의 낯선 곳에서 살고 있다. 무허가 김치

10 2006.03.24. 개봉시 관객 수는 2,984명

장사를 하는 그녀는 어느 날 경찰단속반에 걸려 김치와 삼륜차를 빼앗긴다. 어려움에 처하게 된 그녀는 조선족 김씨와 가까워지고 왕 경관은 호의를 베풀어 허가증을 내준다. 김씨는 최순희의 집에 함께 있다가 아내가 들이닥치자 그녀를 돈 주고 샀다고 말한다. 그러자 김씨 아내는 그녀를 매춘부로 고발한다. 경찰에 끌려간 그녀는 왕 경관과 관계를 맺는 대신 풀려나게 되고 늘 기찻길 옆에서 놀던 아들은 사고로 죽는다. 최순희가 왕 경관의 결혼식 피로연에 쥐약을 넣은 김치를 배달한 후 기찻길을 가로질러 푸른 보리밭을 향해 걸어가는 것으로 영화는 끝난다.

기찻길 옆의 위험하고도 초라한 그녀의 집은 중국의 알 수 없는 어떤 지역까지 밀려와 신산한 삶을 영위하고 있는 조선족 여성의 디아스포라로서의 상황을 집약한다. 무허가 김치 장사를 하는 최순희나 불법 매매춘을 하며 남자들의 폭력과 불공정한 경찰의 공권력에 노출되어 있는 매춘 여성들은 하나의 주거 지역으로 묶임으로써 동일한 주변부의 집단이 된다. 정체성의 구성과 이미지의 유통에서 공간은 기본적인 요소[11]라 할 때 이 여성들의 주거지는 불법성과 매춘이라는 공통 요소로 묶인다. 최순희는 조선족 김씨의 아내에게서 "김치 파는 여자가 몸도 판다."는 멸시의 말을 듣게 되는데 바로 그 순간 최순희의 집은 옆집의 창녀들의 집과 동일한 공간의 의미를 갖게 된다.

조선족의 정체성은 장률의 영화에서 핵심적인 것이다. 최순희는 남편을 잃고 조선족이 드문 중국의 어떤 지역에서 살고 있다. 아들 창호는 "우리 언제 우리집으로 돌아가?"라고 묻고 나서 "그리고 언제 돌아와?"라고 이어 묻는다. 이미 디아스포라의 삶은 그들이 태어나기 이전부터 시작되었으며 현재도 앞으로도 계속될 것임

11 이수안, 「서울 도심의 공간 표상에 대한 젠더문화론적 독해 : 검경으로 보며 산보하기」, 이화인문과학원 편, 『경계짓기와 젠더 의식의 형성』, 이화여자대학교 출판부, 2010, 260쪽.

을 의미하는 대사이다. 스튜어트 홀은 모든 이민자가 직면하는 문제는 "당신은 왜 여기에 있는가?"와 "언제 조국으로 돌아갈 것인가?"라는 두 가지라고 하면서 이민은 편도 여행이고 돌아갈 곳은 애초부터 없었다[12]고 말한다. 그럼에도 최순희에게는 조선족으로서의 정체성을 유지하려는 신념과 실천적 자세가 있다. 창호에게 한글 공부를 시키면서 "너는 조선족 새끼다. 조선말을 알아야지."라고 말하며 조선족만이 담글 수 있는 김치를 생계 수단으로 삼고 있는 것이다.

최순희를 표현하는 기호들은 김치, 흰 셔츠와 청바지, 담배 등이다. 김치가 조선족 여성의 전통적 특성을 집약하고 흰 셔츠가 그런 연장선상에서 정숙하고 단정한 여성성을 표상한다면 담배는 그 반대선상에 있다. 김씨가 담배 피우는 그녀에게 "조선 여자가 어찌 담배를"이라고 거부감을 보이는 것도 그러한 관점에서이다. 담배는 조선 여성의 전통성과 대립되는 일종의 타락의 기표로 작용한다. 왕 경관이 모종의 제안을 하자 담배를 달라고 하는 것은 담배가 그녀의 타락에 대한 스스로의 결심을 드러내는 기호로 사용됨을 보여준다.

최순희를 둘러싼 남자들은 모두 그녀와 부정적인 성적 관계로 연결되어 있다. 조선족 김씨는 유부남이기에 금지된 관계이다. 김씨와 가까이 지내는 것에 대해 이웃의 매춘 여성이 "그는 좋은 사람 아니야."라고 주의를 주자 최순희는 "나도 그리 좋은 사람은 아니지."라고 대답한다. 그 대화 이후 최순희는 일시적으로 김씨를 멀리하지만, 김치 납품을 빌미로 최순희를 성폭행하려는 남자를 떨치고 나온 후 김씨를 만나 주도적으로 성관계를 맺는다. 그러나 김씨는 막상 아내가 들이닥치자 최순희를 매춘부로 내몰고 자기만 위기에서 벗어난다. 최순희는 타향에서 만난 동포 남자에게 배신을 당하는 것이다. 식당에 김치 납품권을 준다며 최순희에게 성

12 레이 초우, 『디아스포라의 지식인』, 장수현·김우영 역, 이산, 2005, 201쪽.

관계를 요구하는 남자를 통해서 대가 없는 친절이란 없음을 온몸으로 깨닫는다. 왕 경관은 매춘 행위라는 죄목으로 끌려와 있던 최순희와 관계를 한 후 풀어준다.

이와 같이 남자들은 최순희를 성적으로 착취하며 호의에 대한 대가로 성적 관계를 반드시 요구한다. 타락한 시대의 남녀 관계는 철저한 물질적 차원에 머물고 있다. 여성의 몸은 경제적 가치를 지닌 하나의 자산이자 반대급부를 치를 수 있는 물질인 것이다. 이웃에 사는 창녀들의 몸이 성 상품으로 물화됨으로써 가장 낮은 자리까지 주변화되는 타자라 할 때 최순희는 창녀가 아님에도 불구하고 주변 남성들에 의해 성을 반대급부로 제공하도록 강요당한다는 점에서 유사한 차원으로 주변화된다. 남편의 보호가 없는 여자의 성은 더 쉽게 요구받는 것으로 표현함으로써 남성이 여성의 성의 주인이자 보호자라는 남성 중심적 이데올로기를 비판하고 있다.

최순희는 모든 남자들에게 배신을 당하고 좌절한 끝에 쥐약으로 최후의 복수를 감행한다. 그것은 불특정다수를 향한 복수라는 점에서 윤리적으로 문제가 되지만 왕 경관으로 집약된 남성 중심적 권력에 대한 항거라는 점에서 중요하다. 부당한 폭력과 성적 착취로부터 자신을 지킬 최소한의 보호막도 없이 혈혈단신으로 견디며 살아온 한 여자가 부패한 세상을 향해 온몸으로 감행하는 분노의 함성이자 저항이다. "서벌턴은 말할 수 있는가?"라는 가야트리 스피박의 문제 제기처럼 하위주체[13]로서의 한 여성이 택한 말하기 방식이란 자기를 던져 행동으로 옮기는 방법

13 하위주체(subaltern)는 생산위주의 자본주의 체계에서 중심을 차지하던 프롤레타리아 계급을 표방하면서도 성, 인종, 문화적으로 주변부에 속하는 사람들로 확장될 수 있다. 이들은 자본의 논리에 희생당하고 착취당하면서도 자본의 논리를 거슬러 올라갈 수 있는 저항성을 갖는 주체를 개념화한다. 태혜숙, 『탈식민주의 페미니즘』, 여이연, 2001, 117쪽.

밖에는 없었다. 서벌턴이 말할 수 있다면 서벌턴은 더 이상 서벌턴이 아닌 것[14]이다. 정상적인 방법으로는 말할 수도 없고 들어줄 이도 없는 상황에서 최순희의 말하기 방식은 침묵의 저항이고 절대적인 항변이다. "망종 때가 되니 모든 이들이 곡식을 거두어들이는구나. 어서 고향에 가야지. 오래도록 떠나는 건 안 되나니."라는 노래처럼 돌아가고 싶지만 이제는 가야 할 고향도 만나야 할 가족도 없는 디아스포라 최순희는 마지막으로 부패한 세상을 향해 온몸으로 말하는 것이다. 여성은 시간과 공간을 극복하고 살아남은 가부장제의 야만적인 성질을 참고 견디는 자이다. 여성 학대는 중국의 후진성을 나타내는 기호이며 여성의 고통은 부당하게 속박되어 해방을 기다리는 보다 광범위한 인간의 본질을 드러낸다. 여성은 그 티없음이 회복되어야 하는, 부당하게 대우받고 비방당하고 착취당하는 존재[15]인 것이다. 최순희라는 하층계급 여성이 그러한 부당한 현실에 저항하는 방식은 개인의 복수를 넘어서 부조리한 사회를 고발하는 데까지 나아간다.

남성들과의 적대적인 관계와 달리 여성 간에는 우호적 연대가 잘 드러나 있다. 최순희는 매춘 여성들과 가족처럼 지내고 서로 위로하고 의지한다. 또한 경찰서에서 만난 여경과는 국적이 다르지만 친밀한 관계가 되고 조선 춤을 배우고 싶다는 그녀에게 춤을 가르치기도 하고 사우나에서 함께 목욕도 한다. 매춘 여성/최순희/여경은 직업과 국적과 계층이 다르지만 서로에게 거부감이 없고 서로를 존중하고 돕는 인간적 관계를 형성한다.

최순희는 경찰서에 두 번씩이나 가게 된다. 한 번은 김치 장사 허가증 건으로 또한 번은 매춘 건 때문이다. 조용하고 말이 없는 최순희는 경찰 앞에만 앉으면 "32

14 레이 초우, 앞의 책, 62쪽.
15 레이 초우, 『원시적 열정』, 정재서 역, 이산, 2010, 221쪽.

세/조선족 길림성 연길시 출생/이름은 최순희"라고 자발적으로 자신의 신상 명세를 밝힌다. 그녀의 김치 장사를 단속해서 당장 생계를 위협할 수도 있는 반면 속수무책으로 갇혀 있어야 하는 상황에서 꺼내줄 수도 있는 공권력은 그녀에게 매우 위압적인 것이기 때문이다. 더욱이 남편도 없이 어린 아들을 키워야 하는 그녀는 한없이 위축되어 있고 최대한 낮은 자세를 보이고자 한다. 공권력은 자신의 생사여탈권을 가지고 있는 무소불위의 것임을 체험을 통해 알고 있기 때문이다.

왕 경관에게 대가를 치르고 석방된 최순희는 "조선어 공부할 필요 없다."고 말하며 조선족으로서의 자부심을 포기하고 삶을 지탱하던 마지막 희망의 끈을 놓아버린다. 인간으로서의 최소한의 존엄을 지킬 수 없는 상황에 처하게 되자 언어와 조국과 민족에 대한 실망감을 갖게 된 것이다. 조선어와 중국어를 사용할 수 있는 최순희는 언어를 통해 경계를 넘기도 하고 경계지어지기도 한다.

최순희는 그동안 입고 있던 옷을 치마로 갈아입고 푸른 보리밭으로 걸어 들어간다. 그곳은 디아스포라 최순희의 상징적인 고향이다. 시/노래처럼 망종이 되었으니 더 늦기 전에 고향으로 돌아가야 하는 것이다. 보리를 베고 모내기를 하는 절기인 망종은 죽은 자를 제사 지내는 절기이기도 하다. 아들이 죽은 기찻길 옆의 보리밭은 아들과 함께 돌아가야 할 적절한 곳이다. 최순희는 그동안 자기를 괴롭혀 온 모든 일에 마무리를 하고 생을 정리하는 한편 보리밭으로 걸어 들어가는 것으로 아들 창호의 상징적 제사를 지낸다. 의상의 변화는 김치 장사로서의 고달픈 삶에서 벗어나 중요한 의례를 위한 준비로서의 의미를 지니고 있으며 영화의 엔딩은 보리를 베고 새로운 씨를 뿌리는 망종의 의미를 완성한다.

4. 디아스포라와 길 위의 풍경 : 〈중경〉[16]

쑤이는 중경에서 북경어를 가르치는 강사이다. 〈당시〉에서 말이 없는 주인공의 내면을 드러내고 작품을 이끌어가는 내러티브의 주체로 시를 이용했고 〈망종〉에서도 작품을 관통하는 주제로서 시를 이용한 바 있는 장률은 〈중경〉에서도 쑤이를 통해 시를 제시한다. 영화는 쑤이가 강의시간에 이백의 「촉도난(蜀道難)」을 가르치는 장면에서 작품의 주제를 제시하는 것으로 시작된다. "촉나라 가는 길은 푸른 하늘 오르기보다 어렵다."는 시의 내용은 인생의 꿈과 소망을 이루는 일의 지난함을 암시한다. 저마다 자신의 소망을 품고 중국에 와 있는 외국인들에게 쑤이는 왜 중국에 왔느냐고 묻는다. 그리고는 등소평의 '명천회갱호(明天會更好, 내일은 더욱 좋아질 것이다)'를 알려준다. 모두 그러한 희망을 품고 살아가야 하겠지만 영화가 끝날 때까지 좀처럼 그러한 믿음은 생기지 않는다.

중경은 산업화가 급격하게 일어나고 있는 반면 어느 때보다도 개인주의가 팽배하고 약육강식의 치열한 경쟁과 폭력과 부패라는 산업사회의 어두운 그늘도 그만큼 커지고 있는 거대한 도시다. 금방이라도 폭발할 것 같은 위험한 도시다. 그 도시 한 켠에서 아버지와 살고 있는 쑤이는 노인과 같이 무기력하고 무표정한 여성이다. 수업 시간에 등소평의 명언을 소개했지만 정작 자신도 그것을 믿고 있지는 않을 것이다.

학원과 집을 오가는 쑤이의 일과는 단조롭다. 집에서 아버지와 간소한 식사를 하는 동안에도 침묵만이 흐른다. 인간관계라곤 거의 없는 소외되고 고립된 존재로서 거대 도시를 부유한다. 쑤이는 한국에서 온 중국어 수강생 김 선생과 경찰서에

16 2008.11.06. 개봉시 관객 수는 1,104명.

서 아버지를 풀어준 왕 경관, 이 두 명의 남자와 유일하게 관계를 형성한다. 김 선생은 이리역 폭발 사고 이후 가족을 모두 잃고 디아스포라가 되어 중국까지 밀려온 사람이다. 사고 이후 다리가 불편한 장애인이 된 그는 삶의 희망을 찾아 중국까지 왔으나 곧 몽골로 떠나가려 한다. 영화는 디아스포라가 되어 떠도는 그가 정착해서 살 땅을 발견할 수 있을까에 대한 답을 주지 않는다. 도입부의 시 「촉도난」에서 말하듯 희망의 땅 촉나라에 가는 길은 어려운 것이다. 김 선생은 쑤이에게 이리역 폭발 사고 이후 자신의 우울한 생의 증명서가 되어버린 하춘화의 시디를 선물하고 이리에 가서 중국어 선생을 하라고 권한다. 쑤이는 장률이 애초에 한 편에 담고자 했다가 둘로 나눈 영화 〈이리〉의 엔딩 장면에서 이리에 도착한다. 김 선생이 자신이 희구하는 촉나라를 찾고자 중국에 와 있듯이 쑤이 또한 자신의 촉나라를 향해 떠남으로써 디아스포라의 대열에 들어선다. 한국어 사용자이면서 중국어를 익히려는 김 선생, 중경어 사투리 대신 북경어로 자신을 감추려는 쑤이, 경우에 따라 조선어와 중국어를 골라 사용하는 〈망종〉의 최순희 등 장률 영화의 인물들은 언어를 통한 정체성의 변주를 꾀한다. 언어가 달라지면 자신도 다른 세계에 속할 수 있다는 희망을 갖는 것이다.

중경은 토지의 재편성이 진행 중이고 쑤이의 동네도 개발을 위한 토지 측량이 시작된다. 이미 땅을 빼앗긴 한 남자는 날마다 다리 위에서 시위하다가 마침내 스스로 목숨을 던진다. 그러나 바로 옆에서 일어나는 폭력에도 무관심한 사람들은 그의 자살에도 역시 관심을 기울이지 않을 만큼 냉담하다. 머지않아 자기의 미래가 될 사건이지만 현재를 외면하는 극도의 이기심을 보여준다. 모름지기 도시란 그런 곳이다. 거리에 오가는 모든 여자는 창녀로 취급되고 쑤이도 몇 번씩이나 남자들의 접근을 받는다. 돈으로 세상의 모든 여자를 살 수 있다고 생각하는 타락한 세상에서 살아가는 일은 쑤이에게 여간 고통스럽지 않다.

아버지는 비록 여자를 집으로 불러들여 매매춘한 죄로 경찰서까지 끌려가지만 나름의 삶의 진실을 택하는 사람이다. 지식인인 그의 내면에는 중경에 대한 자존심이 있다. 그는 중경어를 버리고 북경 사람 행세를 하는 딸 쑤이에 대해 역겨움을 느끼고 집을 나간다. 고물 곧 버려지는 물건에 대한 집착으로 표현되는 변화하는 세상에 대한 반발은 과거에 대한 향수로 연결된다. 자기를 잃고 방향성도 없이 변하는 세상과 타협하기보다는 고물상에 앉아 있는 삶을 선택하는 것은 그의 내면에 자리한 새로운 것에 대한 반감의 표현이다. 딸도 있고 연금도 있는데 왜 굳이 고물을 줍느냐고 묻는 고물상 주인의 질문에 대해서 "나는 여기가 좋아."라는 말할 때 그는 자신을 지탱하는 정체성에 관해 답하고 있는 것이다. 그러나 자신의 정체성을 지키려는 아버지의 노력은 허무하게 그려진다. 영화의 마지막 부분에서 아버지는 폐허가 된 아파트 앞에서 고물을 뒤지고 있다. 산업화 시대의 그늘에서 고물에 집착하는 아버지는 폐기물과 무용한 인간이라는 고리로 묶인다. 노인은 고물이고 경쟁이 요구되는 시대의 불필요한 잉여인 것이다.

〈망종〉의 최순희처럼 늘 흰 티셔츠와 청바지를 입는 쑤이는 단 한 번 옷을 갈아입는다. 김 선생과 몇몇 사람이 모인 작은 파티에서 치마를 입고 춤을 추던 쑤이는 김 선생에게 연애 경험이 있느냐고 묻는다. 이리 사고 때 성불구자가 되었다고 말하고는 목발을 짚은 채 춤을 추는 김 선생의 기괴한 모습은 그의 내면에 억압되어 온 고통과 상실감을 드러내면서 연민을 넘어 생의 비애를 느끼게 한다. 쑤이는 모처럼 갈아입은 치마의 의미를 완성하지 못하고 자기 자리로 돌아가야 한다.

〈중경〉에서 성 문제는 핵심적인 키워드이다. 도입부에서 아버지는 매춘 여성을 집으로 불러들였고 거리에는 호객 행위를 하는 매춘 여성들로 넘쳐나며 쑤이에게 호의를 베푼 왕 경관은 쑤이와 성관계를 통해 일종의 대가를 받는다. 성은 물질의 수준에 머물고 돈과 즉각적으로 교환됨으로써 여성의 몸이 물화되는 산업화 시

대의 타락의 기표로 작용한다. 쑤이는 죽은 어머니의 묘지에 가서 이렇게 말한다. "아빠는 또 망신스러운 짓을 했고 나는 갈수록 더러워져가. 차라리 (죽은) 엄마가 나아."

쑤이는 아버지를 벌하지 않은 대가로 왕 경관을 만나지만 그 후에 다시 자발적으로 왕 경관을 찾아간다. 그러나 그가 다른 여자와 있는 것을 보고 되돌아선다. 쑤이는 지하도에서 구걸하는 남자와 섹스한다. 앞 못 보는 걸인에게 접근해서 주도적인 관계를 맺는 쑤이는 유부남 김 선생과 관계를 맺는 〈망종〉의 최순희와 연결되고 태웅에게 접근하는 〈이리〉의 택시 여승객과도 겹쳐진다. 장률의 영화에서 여성들은 이제 자기가 원할 때면 주도적으로 성관계를 갖는다. 〈망종〉의 김 선생이나 〈중경〉의 걸인이나 〈이리〉의 태웅은 여성에게 수동적으로 몸을 맡긴다. 그러나 여성의 주도적 성관계는 남성의 성행위에 대한 분노의 표출이라는 점에서 순수하지 않기는 마찬가지이다. 성이란 이제 남성에게나 여성에게나 사랑과는 무관한 것이 되었다. 쑤이가 두 번씩이나 음침한 성인용품점에 가서 물건을 구경하고 소리가 나는 기계를 작동시켜놓고 나오는 것은 성에 대한 희화화이다. 성은 이제 거리 한 켠에 어색하게 자리잡고 있는 성인용품점의 장난감과 같은 것이며 거리에 오가는 여자들을 불러세워 100위안을 50위안으로 깎아서 누릴 수 있는 유희에 불과한 것이다. 쑤이는 걸인과 성관계를 맺고 성인용품점에 드나드는 것으로 성에 대한 냉소를 표현한다.

쑤이는 왕 경관과의 관계에 대해 약간의 순수성을 가지고 있었기에 배신감을 느끼자 그의 권총을 훔치는 것으로 복수한다. 경찰의 권력은 소규모의 권력에도 약해지는 인물들의 취약함을 보여준다. 경찰이 권력의 대변자라는 점은 상대적으로 권력의 열세에 있는 사람들을 강조한다. 경찰은 국가와 공권력의 대변자이며 약자들에게 도움을 줄 수도 있고 위해를 가할 수도 있는 권력의 집행자이다. 총은 권력

의 상징인 동시에 남성의 상징이다. 중국에서 경찰관의 총기 분실은 3년의 실형에 처해질 수 있는 중죄[17]에 해당한다. 총은 국가로부터 받은 권력의 상징이고 총의 분실은 그 권위의 상실 곧 대타자의 상실을 의미한다. 그것을 잃은 왕 경관은 자기를 지탱하던 모든 것을 잃은 것이나 마찬가지이기 때문에 절망한 나머지 벌거벗은 채 대낮에 도시의 거리를 질주한다. 권위와 권력을 상징하던 제복을 벗은 그는 한 사람의 자연인으로 돌아간 것이고 더 이상 아무에게도 군림할 수 없다.

장률은 영화에서 남성을 구경거리로 전시한다. 왕 경관은 자기 방에서 쑤이와도 섹스하고 다른 여자와도 관계를 맺으며 심지어는 실물 크기 인형과도 섹스한다. 언제나 카메라는 남자의 벗은 모습을 비춘다. 기존의 영화에서 여자의 몸을 시각적 쾌락의 대상으로 삼는 것과는 달리 장률은 절대 여자의 몸을 구경거리로 삼지 않는다. 언제나 섹스에 탐닉하는 것은 남성이며 그의 몸이 화면을 채울 때 그것은 시각적 쾌락이 아니라 연약한 남성에 대한 동정과 연민을 자아낸다.

여자의 벗은 몸은 남자와는 다른 방식으로 그려진다. 쑤이 아버지가 창녀를 집으로 불러들여 관계를 맺고 난 후의 장면에서 여자의 벗은 몸을 보게 된다. 조금의 거리낌도 없이 온몸을 펴고 꼿꼿한 자세로 화면을 가로질러 걸어가는 그녀의 거침없는 몸은 성적인 느낌을 주는 대신 건강한 자신감으로 보인다. 그 무심한 표정을 한 창녀의 몸 앞에서 오히려 늙은 상체를 드러내고 앉아 있는 아버지가 전시된다. 남성이 겉으로는 여자에게 권력을 행사하는 강자의 자리에 있는 듯하지만 시각적으로 약자로 표현됨으로써 관계가 역전되는 셈이다. 장률은 여성의 몸을 페티시화함으로써 화면을 거짓된 이미지로 장식하는 대신 여성/삶의 진실을 택한다. 그러한 감독의 관점이 바탕이 되어 여성의 몸은 주체적이며 당당해질 수 있다. 장률은

17 안상혁 · 한동구, 『중국 6세대영화 삶의 본질을 말하다』, 성균관대학교 출판부, 2008, 109쪽.

여성의 몸을 거짓으로 미화하지 않으며 비록 창녀라 할지라도 남성의 대상이 아니라 자신이 몸의 주인임을 중요시한다.

한편 쑤이에게 옮겨간 총은 왕 경관이 잃어버린 권력을 대신 갖는 것이 아니라 생의 절망을 끝낼 도구로 변한다. 쑤이는 주머니 안에 총을 넣고 만지작거리며 고통스러워하지만 끝내 총을 쏘지는 않는다. 스스로 생을 마감할 위기 앞에서 진땀을 흘리며 갈등하다가 그래도 삶을 선택한다. 영화의 마지막 장면에서 쑤이는 먼 곳을 바라본다. 쑤이의 눈에는 산업화가 진행 중인 도시가 활기차게 보이는 것이 아니라 지저분하고 흐릿하게 보인다. 중경에서 아무런 희망을 찾지 못한 쑤이는 어딘가로 갈 생각을 하고 있을 것이다. 아버지는 "산에 오르니 회나무가 있다. 어미가 딸에게 묻기를 무엇을 기대하고 있니? 엄마, 회나무 꽃이 언제 필지 기다리고 있어요."라는 노래를 부른 적이 있다. 쑤이의 기다림은 무엇이며 그것은 이루어질 수 있을 것인가. 영화는 〈이리〉로 이어지지만 거기에도 희망이라곤 없다. 오히려 더 큰 절망이 기다리고 있을 뿐이다. 출구는 없다.

5. 타자와의 공존과 근원적 가치의 추구

오늘날 사회의 급격한 변모로 인하여 이주민, 난민, 망명자 등이 급증하고 여러 유형의 소수자들이 출현하면서 한국을 포함하여 전세계에서 공통적으로 타자에 대한 관심이 증폭되었다. 그 결과 그간 주체를 중심으로 전개되던 철학은 타자에 대한 관심으로 방향을 전환하거나 적어도 이를 중요한 관심 영역에 포함시키기에 이르렀다. 그동안 억압받는 존재였던 여성, 소수자, 이방인 등 사회적 약자로서 무시되던 타자는 다양성에 대한 인정을 기반으로 하여 더 이상 강제로 동화시키거나 배제시킬 수 없는 존재로서 새롭게 인식되기 시작한 것이다. 장률 또한 디아스

포라이자 주변인, 소수자라는 타자의 자리에서 살아가고 있으며 그러한 위치에서 시발된 그만의 시각으로 영화를 만들고 있다. 그의 영화는 국경을 넘나들며 살아 가는 중국인과 탈북자에 대한 우리의 시선에 새로운 관점을 제공한다. 본고에서는 장률의 영화 중 〈당시〉, 〈망종〉, 〈중경〉의 분석을 통해 다음과 같은 몇 가지 특성 을 찾을 수 있었다.

첫째, 장률의 이중적 타자로서의 정체성은 그의 영화를 고정관념에 물들지 않은 공정하고 보편적인 시각으로 인도한다. 장률은 영화에서 이중적 타자의 역동성을 잘 표현한다. 조선족이자 재중동포인 그는 중국인의 타자인 동시에 한국인의 타 자라는 점에서 이중적 타자이다. 장률 감독은 그러한 이중적 타자의 체험적 입장 에서 세상을 균형 잡힌 시각으로 볼 수 있는 장점을 가지고 있다. 그는 영화의 표 현에 있어서나 그 저변에 깔린 세계관에 있어서나 어떠한 편향된 시각에도 물들지 않고 자기만의 방식으로 세상을 재현하는 독창적 영화를 생산하였다. 그는 주변인 과 하위주체와 디아스포라와 같은 소수자의 재현을 통해 지식인 디아스포라의 관 점을 표현한다.

그의 경계선상의 지위를 기반으로 한 영화들은 조선족에게는 공동체 의식을 공고 히 하는 기능을 수행하고 중국에게는 조선족 공동체의 인정을 유도하며, 한국에게 는 오랫동안 떨어져 있었던 조선족의 사고방식과 문화를 소개하는 다양한 역할을 수 행할 수 있다. 그러나 그는 국가와 민족에 얽매여 있지도 않고 그러한 거시적 담론을 기반으로 하는 목표를 수행하려고 애쓰지도 않는다. 그는 담담하게 자기가 알고 보 고 느끼는 세상을 표현할 뿐이며 세 나라/공동체에 주는 영향은 결과적인 것에 불과 하다. 그럼에도 그의 정체성을 특징짓는 '안에 있으면서 동시에 밖에 있는'[18] 다중의

18 Rotker, Susana, The Exile Gaze in Marti's Writing on the United States, *Jose Marti's* 『*Our America*』,

경계인으로서의 역동성이 세상을 바라보는 균형 잡힌 시선을 가능하게 한다.

둘째, 일반적으로 주체/타자를 '중국인/조선족, 남자/여자, 권력 있는 자/권력 없는 자'로 구분지을 수 있지만 장률의 영화 안에서 주체와 타자는 명확하게 분리되지 않고 유동적이다. 중국인 여자는 중국인 남자에 대해 타자이며, 조선족 남자는 중국인 남자에 대해 타자이고, 같은 여자라도 여경처럼 권력 있는 여자는 주체가 된다. 중국인이지만 소매치기 남자와 여자는 모두 타자이며, 중국에서 떠돌고 있는 한국인 김 선생은 남자지만 중국과 한국에서 모두 타자이다. 또한 중국 내에서도 북경과 중경은 서로를 타자화하는데 학창 시절 북경어를 가르치던 교사는 중경어를 사용하는 쑤이를 놀림으로써 타자화한 적이 있고 그 이후 쑤이는 북경어를 쓰게 된다. 그러나 중경어를 쓰는 아버지는 주체로서 북경어를 쓰는 딸 쑤이를 타자로 여긴다. 쑤이는 북경어와 중경어 사이에서 양쪽에 속한 사람들로부터 이중적 타자가 되는 셈이다. 이렇게 주체와 타자의 구분은 서로 뒤엉키며 서로가 서로를 타자화하면서 혼란스럽고 등장인물들은 흔히 이중적 타자가 되곤 한다.

이중적 타자로서 감독의 페르소나로 구현되는 남성 인물들은 소매치기 남자, 조선족 김씨, 장애인이 된 한국인 김 선생, 쑤이의 아버지, 지하도의 걸인 등이다. 경찰을 제외한 대부분의 남성들은 모두 타자의 자리에 있다. 권력을 갖지 못했고 이국땅으로 내몰렸으며 늙고 병들었고 장애를 가지고 있을 뿐 아니라 경제력도 없고 여자에게 의존하여 살아가고 있다. 그들은 성적 주도권도 갖지 못하고 여성의 성에 의지하며 성관계에서 의기소침하다. 이와 같이 장률의 영화에서 아버지/가부장

Ed. Jeffrey Belnap and Raul Fernandez. Durham : Duke University Press, 1999 : 58, 이경란, 「초국가적 경계넘기」, 이화인문과학원 편, 『경계짓기와 젠더 의식의 형성』, 이화여자대학교 출판부, 2010, 103쪽에서 재인용.

은 매우 약화된다. 〈망종〉에서 창호의 아버지이자 최순희의 남편은 생사를 알 수 없고 〈당시〉에서 먼 곳에 떨어져 있는 남자의 아버지는 불면증에 시달리며 전화 목소리만으로 존재한다. 〈중경〉의 아버지는 딸에게 얹혀 사는 처지이며 매춘 여성을 집으로 불러들일 만큼 타락해 있다. 부권에 대한 이러한 부정은 기존의 질서에 대한 비판 의식을 담고 있는 동시에 권위에 대한 저항을 보여준다. 아버지/부권이 부재한 자리에 대신 서는 사람은 아들/남자가 아닌 여자/어머니/딸이다.

장률 영화에 나오는 인물들이 대부분 무기력하고 침묵하며 주변인이라는 공통점이 있지만 감독은 남성보다는 여성 인물에 대한 일말의 기대가 있다. 남성들과의 관계 속에서 여성들은 약하지만 강한 면을 갖는다. 가족을 부양하는 것은 물론 위기 상황에서 자신의 몸을 던져 희생하며 자력으로 탈출한다. 그들은 비록 주변적인 위치에 있지만 어떠한 상황에서도 인간으로서의 자존심을 잃지 않는다. 그들은 부패한 세상에 나름의 방식으로 저항하며 모반을 꿈꾸고 실천함으로써 나약한 타자에서 주체로 나아간다.

〈당시〉의 여자는 비록 소매치기라는 불법적인 일을 해서 남자의 생계를 책임져 왔지만 남자가 살인까지 저지르며 돈을 훔친 것은 용납할 수 없다. 그녀는 총을 남겨두고 남자가 스스로를 벌하도록 무언의 명령을 하고 그의 곁을 떠난다. 〈망종〉의 최순희는 가장 용감하게 침묵의 항거를 감행하는 여성이다. 김치 장사를 하면서 남편 없이 어린 아들을 제대로 키우려고 노력하고 기회만 있으면 성적 착취를 하려 드는 남자들에게 저항적 복수를 한다. 〈중경〉의 쑤이는 아버지를 부양하며 자신의 존엄을 지키려고 노력한다. 왕 경관을 나름의 방식으로 벌하고 점점 더러워져가는 삶에서 벗어나기 위해 디아스포라의 길을 떠난다. 세 명의 여자는 모두 어디론가 떠난다. 주변인이면서 하위주체였던 여성들은 디아스포라의 삶을 살아왔거나 살고 있으며 살게 될 것이다. 길 위의 생은 그들에게 언젠가는 상징적인 희

망의 장소인 촉나라로 인도할 것이다.

셋째, 장률은 변화하는 사회상을 재현하면서 그 사회를 지탱하는 중요한 가치를 문학에서 찾고자 한다. 중국은 자본주의의 영향을 받으면서 급격하게 변화하고 있는데 특히 인간관계의 측면에서는 개인주의가 팽배하고 가족 관계가 와해되고 있다. 〈당시〉의 남자는 아버지와 멀리 떨어져 살고 있고 동거녀와의 관계도 소원하다. 〈망종〉에서 최순희의 남편은 돈 때문에 살인을 한 것으로 나오는데 생사를 명확하게 알 수 없고 어린 아들마저 사고를 당해 죽음으로써 가족은 완전히 와해된다. 〈중경〉의 쑤이는 아버지와 단 둘이 살고 있다. 세 편의 영화에서 가족은 소통하지 못하고 서로에게 상처와 고통을 주는 존재들이다. 가족 이외의 인간관계는 거의 없지만 몇 안 되는 관계나마 상대방을 착취하고 속이는 비인간적인 양상을 보인다.

또한 물질에의 추구가 강력한 변화의 축이 되어 사람들을 밀어붙인다. 〈당시〉에는 소매치기라는 반사회적인 한탕주의로 살아가는 인물들이 등장하고 〈망종〉의 남편은 돈 때문에 살인까지 저질렀다. 권력의 문제 특히 사회를 지탱하는 공권력의 사적인 남용과 부패의 고리는 사회를 지키기는커녕 더욱 오염시킨다. 경찰은 부패를 일삼고 권력을 이용하여 소시민들을 착취한다. 억울한 일을 당하면 법에 호소하는 대신 〈망종〉의 최순희처럼 야생의 복수를 감행하는 것이 빠르고 확실하다.

거리는 창녀들로 넘치고 심지어 매매춘은 집까지 들어온다. 국가권력의 대리 집행자인 경찰조차 여자들을 성적으로 착취한다. 주변에는 온통 폭력이 난무하며 사람들은 자기와 관계없는 일에는 극도로 무관심하다. 개발로 이익을 보는 이들이 있는가 하면 땅과 집을 억울하게 빼앗기는 사람이 있고 법에도 호소할 수 없는 무력한 시민은 자살로 억울함을 호소하지만 아무도 관심이 없다.

이렇게 타락한 사회에서 구원의 희망은 어디에 있는가. 장률은 문학과 공부에서 출구를 찾고자 한다. 〈당시〉에서 남자가 텔레비전에서 하루 종일 당시 강좌를 듣고 〈망종〉에서는 거리의 창녀들도 거리에 붙어 있는 시를 읽으며 〈중경〉에서는 중국어 학원에서 당시를 중국어 강의 교재로 사용한다. 천 년 이상의 긴 세월을 두고 면면히 이어온 당시가 급격하게 변화하는 시대에 답이 될 수 있으리라는 다소 낭만적인 생각은 장률이 중국 문학을 전공한 문학 교수였다는 이력과 상관이 있다. 앞만 보고 달려가는 현대의 광기는 방향성을 잃고 많은 폐단을 낳고 있다. 이러한 현실의 문제를 오래된 당시와 접목한 것은 인문학의 근본적인 시야를 확보한다는 점에서 매우 참신한 출구 전략이 될 수 있고 신선한 발상의 전환으로 보인다. 평범한 사람들이 당시를 노래로 부르는 것을 보면 문학이 그리 멀리 있는 것만은 아니다. 문학과 언어에 대한 관심과 공부를 강조하는 감독의 제언은 다분히 교수 체험이 반영된 것이면서 매우 근본적인 처방으로 보인다.

장률은 극적인 스토리와 구조를 강조한 내러티브보다 내적인 의미에 치중하고, 언어를 통한 직접적 소통보다 침묵을 선호한다. 이는 중국의 전통적 지식인 계급이 가진 철학과 시가를 통해서 문화를 생산하는 방식을 계승[19]한 중국 1세대 감독인 첸 카이거와 유사한 점이다. 문학을 전공한 학자로서의 체험과 연결된 이러한 관점은 영화를 관통하는 가치와 연결되어 있다. 그는 진리에 대한 일종의 신념을 가지고 있으며 영화가 단지 흥밋거리로서의 오락이 아닌 문학이나 철학처럼 생에 대한 일말의 진실을 담고 있어야 한다고 여기는 듯하다. 당시를 비롯한 문학작품의 빈번한 인용에서 이를 잘 알 수 있다. 당시를 한 번 읽고 그 깊은 의미를 알 수 없는 것처럼 그의 영화는 여러 번 보고 시를 음미하듯 깊이 생각하기를 요구한다.

19 레이 초우, 앞의 책, 245쪽.

이것은 그의 영화를 때로 독립영화 그룹에 들어가게 하거나 다수의 일반적인 관객과는 소통이 어려운 지루하고 사변적인 영화가 되도록 한다. 그러나 이미 문학과 철학에 깊이 경도되어 있는 그로서는 진리에 혹은 진실에 도달하는 길이 「촉도난」처럼 어려운 길이며 그럼에도 희망은 있다는 신념을 포기하지는 않을 것이다.

넷째, 장률은 언제나 인간을 인간이게 하는 존엄성을 추구하며 소수자 특히 여성에게서 그 가능성을 찾는다. 소수적이지 않은 위대한 문학이나 혁명적 문학은 없다[20]는 들뢰즈의 견해를 장률 영화에도 적용할 수 있다. 소수자 영화에서는 각각의 개인이 살고 있는 공간의 협소함으로 인해 문제적 상황이 현미경적으로 확대된다. 그 결과 개인적인 문제는 정치적인 것으로 연결된다. 거대한 문학, 위대한 문학에서는 잘 보이지도 않고 사소하게 여겨지는 문제가 소수자 영화에서는 중요한 문제로 부각되는 것이다. 중국에서 애써 가리고자 하는 소수민족의 문제와 급격한 산업화에서 발생하는 숱한 문제들과 주변으로 밀려나는 보통 사람들의 삶에 대한 장률의 관심은 중국 입장에서는 그다지 호의적으로 볼 수 없는 것이고 실제로 중국에서 장률 영화는 거의 논의의 대상이 되지 않고 있다.

장률은 소수자로서의 여성을 재현하는 과정에서 그녀들을 타자의 자리로 몰아붙이는 주체의 자리에 서 있는 사람들을 강하게 비판한다. 여성들이 비록 권력을 가진 자들 주로 남성에 의해 타자의 자리로 떠밀리거나 핍박받는다 할지라도 비굴하고 비겁한 존재가 되는 것은 남성들이다. 장률은 여성들을 끝까지 인간으로서의 존엄성을 잃지 않고 주체적으로 서 있는 존재로 그리고 있다. 남성 감독에 의한 여성 타자의 이러한 재현 방식은 매우 긍정적이다. 그러한 시선의 원인으로 장률 자신이 디아스포라로서 타자의 자리에 서 있는 주변인이라는 점을 고려할 수도 있겠

20 들뢰즈 · 가타리, 앞의 책, 67쪽.

으나 그가 문학을 중심으로 한 인문학적 사유를 하는 지식인이라는 점이 더 근본적인 이유라 할 수 있다. 인간이 인간인 이유를 근본적으로 탐구하는 인문학자 출신의 지식인이라는 그의 이력이 여성과 남성, 주체와 타자의 경계를 넘어서서 인간 본연의 존엄을 추구하고자 하는 의식과 시선을 낳았다고 보는 것이다.

__ 텍스트

김순애(1970년생, 미국으로 입양), 「Trail of crumbs : Hunger, Love, and the Search for Home」, 2008. 『서른 살의 레시피』, 강미경 역, 황금가지, 2008.

마야 리 랑그바드(이춘복, 1980년생, 덴마크로 입양), 『Find Holger Danske』, Borgen, 2006(한국 미출간).

미희 나탈리 르무안느(조미희, 1968년생, 벨기에로 입양), 『나는 55퍼센트 한국인』, 김영사, 2000.

쉰네 순 뢰에스(지선, 1975년생, 노르웨이로 입양), 「A spise blomster til frokost」, 2002년 노르웨이의 브라게 문학상 수상. 『아침으로 꽃다발 먹기』, 손화수 역, 문학동네, 2006.

신선영(1974년생, 미국으로 입양), 『Skirt Full of Black』, Coffee House press, 2007(한국 미출간). 2008년 Asian American Literary Award 시 부문 수상작.

아스트리트 트롯찌(박서여, 1970년생, 스웨덴으로 입양), 『Blod ar tjockare an vatten』, 1996. 아우구스트 상의 후보작에 오른 베스트셀러. 『피는 물보다 진하다』, 최선경 역, 석천미디어, 2001.

제인 정 트렌카(정경아, 1972년생, 미국으로 입양), 『The Language of Blood』, 2003년 반스앤노블이 '신인작가'로 선정, 2004년 미네소타 북어워드 '자서전, 회고록 부문'과 '새로운 목소리 부문' 수상. 『피의 언어』, 송재평 역, 와이겔리, 2005.

케이티 로빈슨(김지윤, 1970년생, 미국으로 입양), 『A single square picture : Korean Adoptee's Search for Her Roots』, 2002. 『커밍 홈』, 최세희 역, 중심, 2002.

Sun Yung Shin, illustrations by Kim Cogan, translation by Miin Paek, 『Cooper's Lesson』, Children's Book Press, 2004.

__ 논문과 저서

강영안, 『타인의 얼굴』, 문학과지성사, 2005.

강진구, 「金城一紀의 〈GO〉를 통해서 본 재일신세대 작가의 민족의식」, 『어문학』 101집, 2008.

강현이, 「고국을 다시 기억하기」, 일레인 김 편, 박은미 역, 『위험한 여성』, 삼인, 2005.

경희대학교 미술관 편, 〈입양인, 이방인 : 경계인의 시선〉 전 팸플릿, 2007.

구지영, 「이동하는 사람들과 국가의 길항관계」, 『동북아문화연구』 27집, 2011.

권혁태, 「재일조선인과 한국사회 — 한국사회는 재일조선인을 어떻게 표상해왔는가」, 『역사비평』 2007년 봄호.

김도현, 「입양의 날을 어떻게 기념할 것인가?」, 〈이산과 귀환의 틈새〉, 제4회 입양의 날 기념 전시회 팸플릿, 뿌리의집, 2009.

_____, 「해외입양, 아동복지인가 아동학대인가」, 프레시안, 2007.5.14.

김민정, 「스파이와 동화」, 오정화 외, 『이민자 문화를 통해 본 한국 문화』, 이화여자대학교 출판부, 2007.

김부자, 「하루코」, 『황해문화』 2007년 겨울호.

김소영, 『한국영화 최고의 10경』, 현실문화연구, 2010.

김수환, 「경계 개념에 대한 문화기호학적 접근」, 이화인문과학원 편, 『지구지역 시대의 문화경계』, 이화여자대학교 출판부, 2009.

김애령, 「여자 되기에서 젠더하기로」, 이화인문과학원 편, 『젠더하기와 타자의 형상화』, 이화여자대학교 출판부, 2011.

_____, 「이방인의 언어와 환대의 윤리」, 이화인문과학원 편, 『젠더와 탈/경계의 지형』, 이화여자대학교 출판부, 2009.

김연숙, 『레비나스 타자윤리학』, 인간사랑, 2001.

김영숙, 「영화 〈화혼〉 속의 타자, 그 기능과 의의」, 이화인문과학원 편, 『젠더하기와 타자의 형상화』, 이화여자대학교 출판부, 2011.

김영순, 「귀국협정에 다른 재일조선인의 북한으로의 귀국」, 『일본문화학보』 9집, 2000.

김예림, 「이동하는 국적, 월경하는 주체, 경계적 문화자본」, 『상허학보』 25권, 상허학회, 2009.2.

김응교, 「이방인, 자이니치, 디아스포라 문학」, 『한국근대문학연구』 21집, 한국근대문학회, 2010.

김주영·김동현, 「다문화교육 텍스트로서의 재일문학」, 『일본어문학』 61집, 일본어문학회, 2014.

김지미, 「장률 영화에 나타난 육화된 경계로서의 여성주체」, 『여성문학연구』 22호, 2009.

나병철, 『모더니즘과 포스트모더니즘을 넘어서』, 소명출판사, 1999.

노성숙, 『사이렌과 침묵의 노래』, 여이연, 2008.

노승희, 「접경지대 여성의 몸」, 『여/성이론』 9호, 2003.

문성훈, 「타자에 대한 책임, 관용, 환대 그리고 인정」, 『사회와 철학』 21집, 2011.

박경태, 『소수자와 한국 사회』, 후마니타스, 2008.

박명진, 「한일영화에 나타난 인종과 국가의 의미」, 『한국극예술연구』 22집, 2005.

박정미, 「영화 〈GO〉에 나타난 '재일' 읽기」, 『일어일문학』 54집, 2012.

박죽심, 「재일 신세대 작가의 새로운 방향 모색」, 『다문화콘텐츠연구』 12집, 2012.

배정희, 「카프카와 혼종공간의 내러티브」, 『카프카연구』 22집, 2009.

서경식, 『역사의 증인 재일조선인』, 형진의 역, 반비, 2012.

서은경, 「현대문학과 가족이데올로기(1)」, 『돈암어문학』 19, 돈암어문학회, 2006.

서인숙, 『한국영화 속 탈식민주의』, 글누림, 2012.

송연옥, 「식민지주의에 대한 저항」, 『황해문화』, 2007 겨울호.

신명직, 『재일코리안 3색의 경계를 넘어』, 고즈원, 2007.

안상혁·한성구, 『중국 6세대영화 삶의 본질을 말하다』, 성균관대학교 출판부, 2008.

양윤덕, 『미셸 푸코』, 살림, 2009.

오경석, 『한국에서의 다문화주의』, 한울, 2007.

오정화 외, 『이민자 문화를 통해 본 한국 문화』, 이화여자대학교 출판부, 2007.

우혜경, 「다큐멘터리 〈장률〉 제작 연구」, 『영화문화연구』 12집, 한국예술종합학교 영상원 영상이론과, 2010.

유진월, 「이산의 체험과 디아스포라의 언어」, 『정신문화연구』 32권 4호, 한국학중앙연구원, 2009.

육상효, 「침묵과 부재 : 장률 영화 속의 디아스포라」, 『한국콘텐츠학회 논문집』 vol.9/No.11, 한국콘텐츠학회, 2009.

윤대선, 『레비나스의 타자철학』, 문예출판사, 2009.

윤인진, 『코리안 디아스포라』, 고려대학교 출판부, 2004.

윤정화, 『재일한인작가의 디아스포라 글쓰기』, 혜안, 2012.

이경란, 「초국가적 경계 넘기」, 이화인문과학원 편, 『경계짓기와 젠더 의식의 형성』, 이화여자대학교 출판부, 2010.

이대현, 「양석일의 장편소설 〈피와 뼈〉」, 한국일보, 2001.3.14.

이문웅, 『세계의 한민족 : 일본』, 통일부, 1997.

이성원 편, 『데리다 읽기』, 문학과지성사, 1997.

이수안, 「서울 도심의 공간 표상에 대한 젠더문화론적 독해 : 검경으로 보며 산보하기」, 이화여자대학교 인문과학원 편, 『경계짓기와 젠더 의식의 형성』, 이화여자대학교 출판부, 2010.

이승진, 「가네시로 가즈키 〈GO〉론」, 『일본어문학』 56집, 2013.

이영미, 「소설의 영상화에 나타난 문학 소외의 문제」, 『시민일문학』 16집, 경기대학교 인문학연구소, 2009.

이은영, 「이름과 언어를 통해 본 재일한국인의 아이덴티티」, 중앙대학교 석사학위 논문, 2005.

이재경, 『가족의 이름으로』, 또하나의문화, 2003.

이재봉, 「경계에서 꿈꾸는 연애, 가네시로 가즈키의 서사전략」, 『오늘의 문예비평』, 2007.5.

이정우, 『천하나의 고원』, 돌베개, 2008.

이정희, 「도널드 바솔미의 백설공주 : 콜라주와 다문화주의적 포용성」, 『미국학논집』, 33권 1호, 2001.

이진경 편, 『문화정치학의 영토들』, 그린비, 2011.

이화인문과학원 편, 『지구지역시대의 문화경계』, 이화여자대학교 출판부, 2009.

임옥희, 「트린 민하―타자의 그림자」, 『여/성이론』, 9호, 여이연, 2003.

_____, 『주디스 버틀러 읽기』, 여이연, 2006.

_____, 『채식주의자 뱀파이어』, 여이연, 2011.

임진희, 「한국계 미국 여성문학에 나타난 포스트식민적 이산의 미학」, 『여/성이론』 9호, 2003.

임춘성, 「포스트사회주의 시기 중국소수민족영화를 통해 본 소수민족 정체성과 문화정치」,
　　　『중국현대문학』 58호, 2011.

장사선, 「재일한국인 문학에 나타난 내셔널리즘」, 『한국현대문학연구』 21집, 2007.

전성곤, 「재일한국·조선인의 이름과 자아에 관한 고찰」, 『일본문화연구』 26집, 2008.

정귀훈, 『데이비드 헨리 황의 작품 읽기』, 한국학술정보, 2007.

정병언, 「저항적 여성공간으로서의 헤테로토피아」, 『현대영미희곡』 20권 3호, 2007.

정성일, 『필사의 탐독』, 바다출판사, 2011.

정성일·허문영·김소영, 「2006년 한국영화 결산좌담」, 『씨네21』 583호.

정은경, 『디아스포라 문학』, 이룸, 2007.

조경희, 「탈냉전기 재일조선인의 한국이동과 경계정치」, 『사회와 역사』 91집, 한국사회사학회,
　　　2011.

조명기·박정희, 「장뤼와 영화 〈두만강〉의 공간 위상」, 『중국학연구』 57집. 중국학연구회,
　　　2011.

주진숙·홍소인, 「장률 감독 영화에서의 경계, 마이너리티 그리고 여성」, 『영화연구』 42호,
　　　2009.

천진, 「사적 다큐멘터리를 통해서 본 동아시아 냉전의 기억들」, 『중국소설논총』 34집, 2011.

최현덕, 「경계와 상호문화성」, 이화인문과학원 편, 『경계짓기와 젠더 의식의 형성』, 이화여자
　　　대학교 출판부, 2010.

태혜숙, 「전지구화, 이산, 민족에 관하여」, 『여/성이론』 9호, 2003.

_____, 『탈식민주의 페미니즘』, 여이연, 2001.

한용재, 「핀터극에 나타난 환대의 문제」, 『현대영미드라마』 18권 3호, 2005.

형대조, 「가족을 대상으로 하는 사적 다큐멘터리에서 제기되는 윤리적 쟁점」, 『영화연구』 43
　　　호, 2010.

황봉모, 「소수집단 문학으로서의 재일한국인 문학」, 『일어일문학연구』, 48집, 2004.

후지이 다케시, 「낯선 귀환 : 역사를 교란하는 유희」, 『인문연구』 52호, 영남대학교 인문과학
　　　　연구소, 2007.

__ 번역서

가네시로 가즈키, 『GO』, 김난주 역, 북폴리오, 2000.

다이진화, 『성별중국』, 배연희 역, 여이연, 2009.

데리다, 『환대에 대하여』, 남수인 역, 동문선, 2004.

들뢰즈 · 가타리, 『카프카』, 이진경 역, 동문선, 2001.

라마자노글루 외, 『푸코와 페미니즘』, 최영 외 역, 동문선, 1998.

레비나스, 『시간과 타자』, 강영안 역, 문예출판사, 1996.

＿＿＿＿＿, 『존재에서 존재자로』, 서동욱 역, 민음사, 2003.

레이 초우, 『디아스포라의 지식인』, 장수현 · 김우영 역, 이산, 2005.

＿＿＿＿＿, 『원시적 열정』, 정재서 역, 이산, 2010.

로널드 보그, 『들뢰즈와 가타리』, 이정우 역, 새길, 1995.

로널드 토비아스, 『인간의 마음을 사로잡는 스무가지 플롯』, 김석만 역, 풀빛, 2001.

미셸 바렛, 『페미니즘과 계급정치학』, 신현옥 외 편역, 여성사, 1995.

미셸 푸코, 『헤테로토피아』, 이상길 역, 문학과지성사, 2014.

서경식, 『디아스포라의 눈』, 한승동 역, 한겨레출판사, 2012.

＿＿＿＿, 『역사의 증인 재일조선인』, 형진의 역, 반비, 2012.

앙드레 미셸, 『가족과 결혼의 사회학』, 변화순 외 역, 한울아카데미, 2007.

양석일, 『피와 뼈』, 김석희 역, 자유포럼, 1998.

앨리슨 버틀러, 『여성영화』, 김선아 · 조혜영 역, 커뮤니케이션북스, 2011.

일레임 김 편, 『위험한 여성』, 박은미 역, 삼인, 2001.

캐슬린 자숙 바퀴스트 외 편, 『한국 해외입양』, 유진월 역, 뿌리의집, 2015.

클레어 콜브룩, 『들뢰즈 이해하기』, 한정헌 역, 그린비, 2007.

토비아스 휘비네트, 『해외입양과 한국민족주의』, 뿌리의집 역, 소나무, 2008.

＿＿＿＿ 외 29인 공저, 제인 정 트렌카 · 줄리아 치니에르 오패러 · 선영 신 편, 『인종간 입양의

사회학』, 뿌리의집 역, 2012.

트린 민하, 이은경 역, 「너 아닌/너 같은」, 『여/성이론』 9호, 2003, 여이연.

폴 워드, 『다큐멘터리』, 조혜영 역, 커뮤니케이션북스, 2011.

프란체스코 카세티, 『현대영화이론』, 김길훈 외 역, 한국문화사, 2012.

피터 차일즈 · 패트릭 윌리암스, 『탈식민주의 이론』, 김문환 역, 문예출판사, 2004.

현덕 김 스코굴룬트, 『아름다운 인연』, 허서윤 역, 사람과책, 2009.

＿ 외국서

Dwight Hobbes, Interview : Korean−American poet Sun Yung Shin, TC Daily Planet, August 09, 2008.

Eleana Kim, Consuming Korean Bodies, Proceedings of the First International Korean Adoption Studies Research Symposium, IKAA, 2007.

Hosu Kim, Television Mothers, Proceedings of the First International Korean Adoption Studies Research Symposium, IKAA, 2007.

Kathleen Ja Sook Bergquist, International Korean Adoption, HaworthPress, 2007.

Kim Park Nelson, Adoptees as "White" Koreans, Proceedings of the First International Korean Adoption Studies Research Symposium, IKAA, 2007.

Lee Herrick, On and Beyond Korean Adoption, Influence, and Community, Asian American poetry and Writing, Fall 2009.

Lisa B. Ellingson, Creating a Climate for "best Interests", Proceedings of the First International Korean Adoption Studies Research Symposium, IKAA, 2007.

Voice from Gaps, University of Minnesota, 2009.6.24.

❖ 유진월 俞珍月

한서대학교 교수 · 극작가
경희대학교와 동대학원 졸업 · 문학박사

■ 주요저서
『한국희곡과 여성주의비평』 집문당, 1996.
『희곡 분석의 방법』 한울, 1999.
『유진월 희곡집 1』 평민사, 2003.
『여성의 재현을 보는 열 개의 시선』 집문당, 2003.
『김일엽의 신여자 연구』 푸른사상, 2006.
『희곡강의실』 한울, 2007.
『유진월 희곡집 2』 평민사, 2009.
『영화, 섹슈얼리티로 말하다』 푸른사상, 2011.
『불꽃의 여자 나혜석』 지만지, 2014.
『한국해외입양』 뿌리의 집, 2015.
『유진월 희곡집 3』 평민사, 2015.

■ 수상
세계일보 신춘문예 당선, 1995.
올해의 한국연극 베스트 5 작품상, 2000.
국립극장 장막공모 당선, 2004.
동랑희곡상, 2009.

■ 주요공연
〈그녀에 관한 보고서〉 한국연출가협회, 1995.
〈그들만의 전쟁〉 극단 민예, 2000.
〈불꽃의 여자 나혜석〉 극단 산울림, 2000.
〈푸르른 강가에서 나는 울었네〉 국립극단, 2004.
〈웨딩드레스〉 극단 산야, 2005.
〈연인들의 유토피아〉 극단 산울림, 2007.
〈헬로우마미〉 극단 모시는 사람들, 2010.
〈누가 우리들의 광기를 멈추게 하라〉 극단 창파, 2013.
〈연인〉 극단 씨바이러스, 2014.

코리안 디아스포라, 경계에서 경계를 넘다
해외입양인과 재외한인의 예술

초판 1쇄 인쇄 · 2015년 8월 27일 | 초판 1쇄 발행 · 2015년 9월 4일
초판 2쇄 인쇄 · 2016년 6월 30일 | 초판 2쇄 발행 · 2016년 7월 7일

지은이 · 유진월
펴낸이 · 한봉숙
펴낸곳 · 푸른사상

편집 · 지순이, 김선도 | 교정 · 김수란
등록 · 1999년 7월 8일 제2-2876호
주소 · 경기도 파주시 회동길 337-16(서패동 470-6) 푸른사상사
대표전화 · 031) 955-9111(2) | 팩시밀리 · 031) 955-9114
이메일 · prun21c@hanmail.net / prunsasang@naver.com
홈페이지 · http://www.prun21c.com

ⓒ 유진월, 2015
ISBN 979-11-308-0526-9 93600
값 25,000원